안영배 구술집

목천건축아카이브 운영위원회

목천건축아카이브
한국현대건축의 기록 2

안영배

구술집

채록연구: 배형민·우동선·최원준

마티

목천건축아카이브

한국현대건축의 기록 02

안영배 구술집

구술: 안영배

채록연구: 배형민, 우동선, 최원준

촬영: 하지은, 허유진

기록: 허유진

진행: 목천건축아카이브

이사장: 김정식

사무국장: 김미현

주소: (110-053) 서울 종로구 사직로 119

전화: (02) 732-1601~3

팩스: (02) 732-1604

홈페이지: http://www.mokchon-kimjungsik.org

이메일: webmaster@www.mokchon-kimjungsik.org

Copyright ⓒ 2013, 목천건축아카이브

All rights reserved.

구술 및 채록 작업일지

| 제1차 구술 | 2011년 1월 11일 — 안영배 교수 자택 |
| | 배형민, 우동선, 김미현, 하지은, 허유진 |

| 제2차 구술 | 2011년 1월 20일 — 안영배 교수 자택 |
| | 배형민, 우동선, 최원준, 김미현, 하지은, 허유진 |

| 제3차 구술 | 2011년 2월 01일 — 안영배 교수 자택 |
| | 배형민, 우동선, 최원준, 김미현, 하지은, 허유진 |

| 제4차 구술 | 2011년 2월 15일 — 안영배 교수 자택 |
| | 배형민, 우동선, 최원준, 김미현, 하지은, 허유진 |

| 제5차 구술 | 2011년 2월 25일 — 안영배 교수 자택 |
| | 우동선, 최원준, 김미현, 하지은, 허유진 |

| 제6차 구술 | 2011년 9월 20일 — 안영배 교수 자택 |
| | 전봉희, 우동선, 최원준, 김미현, 하지은, 허유진 |

2011년 08월 ~ 2011년 12월 　— 1차 채록 및 교정(허유진)

2011년 08월 ~ 2011년 12월 　— 교열 및 검토(전봉희, 최원준, 우동선)

2012년 01월 ~ 2012년 02월 　— 각주 삽입(허유진)

2012년 12월 ~ 2013년 01월 　— 도판 삽입(하지은)

2013년 09월 ~ 2013년 10월 　— 서문 작성(우동선)

2013년 02월 ~ 2013년 11월 　— 총괄 검토(배형민)

차례

살아 있는 역사, 현대건축가 구술집 시리즈를 시작하며 ············ 006

『안영배 구술집』을 펴내며 ································ 010

01
주택 설계와 미국 연수 ·································· 014

02
『새로운 주택』과 건축 기행 ···························· 066

03
국회의사당 설계 과정 ································ 108

04
한국건축의 외부공간 ································· 190

05
교직 생활 ······································ 216

06
작품 활동 ······································ 252

약력 ·· 280

찾아보기 ·· 284

살아 있는 역사, 현대건축가 구술집 시리즈를 시작하며

우리는 이제야 비로소 전 세대의 건축가를 갖게 되었다. 1945년 제2차
세계대전의 종전과 함께 해방을 맞이하였지만, 해방 공간의 어수선함과
곧이어 터진 한국전쟁으로 인해 본격적인 새 국가의 틀 짜기는 1950년대
중반으로 미루어졌다. 건축계도 예외는 아니어서, 1946년 서울대학교에
건축공학과가 설치된 이래 1950년대 중반에 이르러서야 비로소 전국의
주요 대학에 건축과가 설립되어 전문 인력의 배출 구조를 갖출 수 있었다.
1950년대에 대학을 졸업하고 사회로 진출한 세대는 한국의 전후 사회체제가
배출한 첫 번째 세대이며, 지향점의 혼란 없이 이후 이어지는 고도 경제
성장기에 새로운 체제의 리더로서 왕성하고 풍요로운 건축 활동을 할 수
있었던 행운의 세대라고 할 수 있다. 이들이 은퇴기로 접어들면서, 우리의
건축계는 학생부터 은퇴 세대까지 전 세대가 현 체제 속에서 경험과 인식을
공유하는 긴 당대를 갖게 되었다. 실제 나이와 무관하게 그 앞선 세대에
속했던 소수의 인물들은 이미 살아서 전설이 된 것에 반하여, 이들은 은퇴를
한 지금까지 아무런 역사적 조명도 받지 못하고 있다. 단지 당대라는 이유,
또는 여전히 현역이라는 이유로 그들은 관심의 대상에서 벗어나 있다. 우리의
건축사가 늘 전통의 시대에, 좀 더 나아가더라도 근대의 시기에서 그치고
마는 것도 바로 이 때문이다.

빈약한 우리나라 현대 건축사를 구성하기 위해서는 이들 전후 세대에서
출발하여야 한다. 무엇보다 이들은 현재의 한국 건축계의 바탕을 만든
조성자들이다. 이들은 수많은 새로운 근대 시설들을 이 땅에 처음으로
만들어 본 선구자이며, 외부의 정보가 제한된 고립된 병영 같았던 한국
사회에서 스스로 배워나가지 않으면 안 되었던 창업의 세대이다. 또한 설계와
구조, 시공과 설비 등 건축의 전 분야가 함께 했던 미분화의 시대에 교육을
받았고, 비슷한 환경 속에서 활동한 건축일반가의 세대이기도 하다. 이들
세대 중에는 대학을 졸업한 후 건축설계에 종사하다가 건설회사의 대표가
된 이도 있고, 거꾸로 시공회사에 근무하다가 구조전문가를 거쳐 설계자로
전신한 이도 있다. 그렇기 때문에 건축가의 직능에 대한 오랜 역사를 가지고
있는 서구사회의 기준으로 이 시기의 건축가를 재단하는 일은 서구의

대학교수에서 우리의 옛 선비 모습을 찾는 일만큼이나 어려운 일이다. 따라서 이들 세대의 건축가에 대한 범주화는 좀 더 느슨한 경계를 갖고 접근하지 않으면 안 되고, 기록 대상 작업 역시 예술적 건축작품에 한정할 수 없다.

구술 채록은 살아 있는 사람의 이야기를 그대로 채록한다는 점에서 구체적이고 생생하다. 하지만 구술의 바탕이 되는 기억은 언제나 개인적이고 불완전하기 때문에 감정적이거나 편파적일 위험성도 아울러 가지고 있다. 이런 위험에도 불구하고, 현대 역사학에서 구술사를 중시하는 것은 다음과 같은 이유 때문이다.

우선, 기존의 역사학이 주된 근거로 삼고 있는 문자적 기록 역시 엄밀한 의미에서 편향적이고 불완전하다는 반성과 자각에 근거한다. 즉 20세기 중반까지의 모든 역사학은 기본적으로 문자기록을 기본 자료로 삼고 있는데, 이러한 방법은 문자에 대한 접근도에 따라 뚜렷한 차별적 요소를 내재하고 있다. 그러므로 역사는 당대 사람들이 합의한 과거 사건의 기록이라는 나폴레옹의 비아냥거림이나, 대부분의 역사에서 익명은 여성이었다는 버지니아 울프의 통찰을 굳이 인용하지 않더라도, 패자, 여성, 노예, 하층민의 의견은 정식 역사에 제대로 반영되기 힘들었다. 이 지점에서 구술채록이 처음으로 학문적 방법으로 사용된 분야가 19세기말의 식민지 인류학이었다는 사실은 자연스럽다.

하지만 단순히 소외된 계층에 대한 접근의 형평성 때문에 구술채록이 본격적인 역사학에서 중요한 수단으로 간주된 것은 아니다. 모리스 알박스(Maurice Halbwachs, 1877-1945)의 집단기억 이론에 따르면, 모든 개인의 기억은 그가 속한 사회 내 집단이 규정한 틀에 의존하며, 따라서 개인의 기억은 개인의 것에 그치지 않고 가족이나 마을, 국가의 의식을 반영하고 있다. 따라서 개인의 기억에 근거한 구술채록은 개인적인 차원에 그치지 않고 그가 속한 시대적 집단으로 접근하는 유효한 수단이 될 수 있는 것이다. 이에 더하여, 프랑스의 아날 학파 이래 등장한 생활사, 일상사, 미시사의 관점은 전통적인 역사학이 지나치게 영웅서사 중심의 정치사에 함몰되어 있는 것에

대한 비판을 가하고 있다. 그러므로 역사적 당위나 법칙성을 소구하는 거대
담론에 매몰된 개인을 복권하고, 개인의 모든 행동과 생각은 크건 작건 그가
겪어온 온 생애의 경험 속에서 주관적으로 이해되어야 한다는 생애사의
방법론이 등장하게 되었다.

이러한 구술채록의 방법은 처음에는 전직 대통령이나 유명인들의 은퇴
후 기록의 형식으로 시작되었으나 영상매체 등의 저장기술이 발달하면서
작품이나 작업의 모습을 함께 보여주는 것이 보다 효과적인 예술인들에 대한
것으로 확산되었다. 이번 시리즈의 기획자들이 함께 방문한 시애틀의 EMP/
SFM에서는 미국 서부에서 활동한 대중가수들의 인상 깊은 인터뷰 영상들을
볼 수 있었다. 그 내부의 영상자료실에서는 각 대중가수가 자신의 생애를
이야기하며 자연스럽게 각각의 곡들이 어떻게 만들어지게 되었는지, 그것이
자신의 경험과 어떠한 관련이 있는지를 편안한 자세로 말하고 노래하는
인터뷰 자료를 보고 들을 수 있다. 건축가를 대상으로 한 것 중에는, 시카고
아트 인스티튜트에서 운영하는 건축가 구술사 프로젝트(Chicago Architects
Oral History Project, http://digital-libraries.saic.edu/cdm4/index_caohp.php?CISOROOT=/
caohp)가 대표적인 사례이다. 이미 1983년에 시작하여 30년에 가까운
역사를 가지고 있는 대규모의 자료관으로 성장하였다. 처음에는 시카고에
연고를 둔 건축가로부터 시작하였으나 최근에는 전 세계의 건축가로 그
대상을 확대하여, 작게는 하나의 프로젝트에 대한 인터뷰에서부터 크게는
전 생애사에 이르는 장편의 것까지 모두 포괄하고 있고, 공개 형식 역시
녹취문서와 음성파일, 동영상 등 여러 매체를 다양하게 이용하고 있다.

우리나라에서 구술채록의 활동이 본격화된 것은 2000년 이후의 일이라고
생각된다. 아카이브에 대한 관심이 높아지면서, 그리고 아카이브가 도서를
중심으로 하는 도서관의 성격을 벗어나 모든 원천자료를 대상으로 한다는
점에서 구술사도 더불어 관심을 끌게 되었다. 대표적인 사례가 2003년에
시작된 국립문화예술자료관(한국문화예술위원회에서 2009년 독립)에서 진행하고
있는 문화예술인들에 대한 구술채록 작업이다. 건축가도 일부 이 사업에
포함되어 이제까지 박춘명, 송민구, 엄덕문, 이광노, 장기인 선생 등의

구술채록 작업이 완료되었다.

목천건축문화재단은 정림건축의 창업자인 김정식 dmp건축 회장이 사재를 출연하여 설립한 민간 비영리 재단법인이다. 공공 기관이나 민간 기업이 다루지 못하는 중간 영역의 특색 있는 건축문화사업을 목표로 하고 있다. 2006년 재단 설립 이후 첫 번째 사업으로 친환경건축의 기술보급과 문화진흥을 위한 사업을 수행한 바 있다. 현대건축에 대한 아카이브 작업은 2010년 봄 시범사업을 진행하면서 구체화되기 시작하여, 2011년 7월 16일 정식으로 목천건축아카이브의 발족식을 가게 되었다. 설립시의 운영위원회는 배형민을 위원장으로 하여, 전봉희, 조준배, 우동선, 최원준, 김미현 등이 운영위원으로 참여하였다.

역사는 자료를 생성하고 끊임없이 재해석 하는 과정이다. 자료를 만드는 일도 해석하는 일도 역사가의 본령으로 게을리 할 수 없다. 구술채록은 공중에 흩뿌려 날아가는 말들을 거두어 모아 자료화하는 일이다. 왜 소중하지 않겠는가. 목천건축아카이브의 이번 작업이 보다 풍부하고 생생한 우리 현대건축사의 구축에 밑받침이 되기를 기대한다.

목천건축아카이브 운영위원

전봉희

『안영배 구술집』을 펴내며

이 책은 안영배 선생의 구술채록문이다. 이하에서는 목천건축아카이브의
구술채록 사업과 이 구술채록문의 배경과 작성과정 등에 대하여 조금
기술해두고 싶다.

목천건축아카이브 운영위원회는 김정식 회장에 대한 구술채록을
2010년에 마친 뒤에, 다음 대상자로 안영배 선생을 선정하였고 2011년에
작업을 진행하였다. 이 운영위원회는 건축도면과 구술채록을 통하여
한국현대건축사를 재구축하기를 희망하고 있는 바, 우선 1930년대에
출생하여 1950년대에 대학을 졸업한 분들을 그 대상으로 삼기로 합의한
바가 있었다. 이 분들은 1960~80년대의 이른바 한국의 근대화·산업화로
생겨난 건축 수요를 만끽하면서 한국 건축계를 개척하고 견인해온 세대에
속한다. 적수공권(赤手空拳)의 신진이 건축을 기예로 삼아 자아를 실현하고
또 사회에 공헌해 나가는 극적인 과정은 결코 소설이나 희곡에 못하지
않았다. 하는 일마다 새롭게 공부하고 도전하는 과정이 연속되는 셈이었다.
김정식 회장과 안영배 선생의 구술채록문이 그러하며, 후속 작업으로 진행한
2012년의 윤승중 선생과 2013년의 원정수 선생의 구술채록이 그러하다.
한 분 한 분의 증언을 토대로 한국현대건축사의 보완이나 재고가 가능할
것이라고 믿고 있다.

주지하듯이, 안영배 선생은 건축의 이론과 실무를 두루 겸비한 분이다.
이론으로는 『새로운 주택』(공저, 초판, 1964: 개정신판 1978), 『한국건축의
외부공간』(1980), 「한국불사의 건축공간에 관한 연구」(박사학위논문, 1984)가
널리 알려져 있다. 『새로운 주택』은 1960년대 중반에 거의 유일하게
주택설계를 다룬 단행본으로 당시 건축학도들의 교과서였으며, 『한국건축의
외부공간』은 전통 해석의 논점을 형태에서 '공간'으로 바꾸어 놓은 역작으로
베스트셀러였고 한국건축의 공시적 연구"라는 서평을 받았다. 이후에도
『+산조』(1997), 『인도건축기행』(2005), 『흐름과 더함의 공간』(2008)을 저술하여,
한국건축의 외부공간론을 심화시키면서 또 그 외연(外延)을 중국건축과

인도건축으로 확장하였다. 실무로는 1955년에 대학을 졸업한 뒤에, 여러 현상설계 공모전에 응모하여 「국회의사당 설계경기(남산)」 2위 입상(합작, 1959)과 「국회의사당 설계경기(여의도)」 1위 입상(합작, 1968)과 같이 뛰어난 성과를 줄곧 거두었다. 27세에 국가 프로젝트에서 쟁쟁한 건축가들과 어깨를 나란히 하고, 36세에 일국의 상징인 국회의사당의 설계자가 되는 것은 21세기에는 있음직해 보이지도 않는 일이다. 한편으로는 주택, 교회, 학교 등의 설계 작업에서 꾸준한 활동을 보였다. 선생은 "요란한 미사여구를 사용하지 않는" 건축가라는 평을 받기도 했다. 또 교육자로서 서울공대, 경희대, 서울시립대에 재직하면서 여러 후학들을 양성하였다.

이 구술채록은 2011년 1월, 2월에 대략 2주에 한 번 꼴의 빈도로 5회를 진행하였고, 9월에 총정리를 하는 1회를 진행하였다. 총 6회의 구술채록은 안영배 선생의 용두동 자택에서 진행하였다. 선농단 맞은편에 자리한 빌라 3층 서재에서 선생의 말씀을 새록새록 듣던 때가 생각난다. 청량리 앞길의 굉장한 소음이 선생 댁 앞길로 접어들면 전혀 들리지 않는데다가, 선생의 말씀이 주변 환경에 더해져 채록자들은 마치 1980년대의 응답을 받은 것 같은 느낌을 받았다.

채록자들은 앞서 말한 안영배 선생의 실무와 이론, 교육을 중심으로 시간 순으로 선생의 말씀을 듣되, 이미 발간된 『안영배 건축작품집 1955-1995』(1995)에 없는 내용을 많이 들을 수 있기를 바랐다. 미국 유학, 개개 주택에 대한 설명, 저술의 전후 사정, 국회의사당 현상 설계의 내막, 세 대학을 거친 이유 등에 대해서 비교적 자세한 말씀을 들을 수가 있었다. 그렇지만 제1회에서 제5회까지는 대학 입학 이전의 말씀을 거의 듣지 못하였다. 그러다가 제6회의 보충에서 선생은 중학교 때를 언급하셨고, 해주에서 전학 온 얘기와 중학교 생활, 부모님에 대한 말씀을 하셨다. 아무래도 간난신고(艱難辛苦)를 많이 겪으신 분이라서 그에 관한 말씀을 되도록 삼가시는 것이라고 짐작한다. 이 점이 또한 안영배 선생을 이해하는 실마리가 될 것이다.

구술채록문은 매회의 구술채록을 마치면 바로 바로 작성하도록 주의를
기울였다. 그런데 구술자가 채록문을 확인하기를 원해서 담당자가 채록문을
전해드렸다. 구술자는 매우 성심껏 채록문을 윤문하고 가감하였다. 어떤
부분에는 새로운 내용이 덧붙여졌고, 또 어떤 부분에는 논리가 정연해졌다.
이를 놓고서 운영위원회는 논의를 거듭하였다. 이는 또 이 책의 발간이 다소
지체된 이유의 하나이기도 하다. 이전에 한국문화예술위원회가 후원한
문화예술인들에 대한 구술채록 사업 중에서 건축가들을 대상으로 한,
『장기인』(2004), 『엄덕문』(2004), 『이광노』(2005), 『박춘명』(2006), 『송민구』(2006)의
구술채록문은 가급적 구술자의 구술을 그대로 채록하는 것을 원칙으로
삼았다. 그래서 구술채록문만으로도 구술자의 말버릇이나 습성이
전해지기를 기대하였다. 이는 초기의 사업을 주관하며 민중생활사에서
확립된 방법론을 예술사에 적용하기를 바랐던 이인범 교수 등의 의욕에
기인하는 바가 컸다. 한국문화예술위원회 판(版) 구술채록문은 그
나름대로의 성격과 장단점을 갖고 있을 터이다. 2003년에서 2011년까지
생애사 137명, 주제사 88명, 총 225명의 예술가들에 대한 구술채록이
진행되었지만, 2007년 이후에 조직이 바뀌고 사업의 주관과 성격이 바뀌면서
건축가들은 그 대상에서 완전히 배제되어 버렸다.

운영위원회는 보다 정연하고 보다 좋은 글을 남기고 싶다는 원로 건축가의
뜻을 저버리기가 어려웠고, 회의를 거듭 진행하는 동안에 이미 구술자의
성실한 노력으로 구술채록문은 한국문화예술위원회가 추구한 원칙으로는
결코 돌아갈 수가 없는 상태가 되었다. 그렇지만 민중생활사와 예술사는
성격이 다소 다를 수 있으며, 구술과정을 채록한 동영상이 별도로
존재하므로 원 상태를 확인하고자 하는 독자들은 그것을 확인하면 될
것이고, 이 구술채록문은 가독성을 높이고 자료를 보완한 결과라는 긍정적인
해석도 있다. 그러한 예로는 로버트 A. M. 스턴(Robert A. M. Stern)이 인터뷰한
『더 필립 존슨 테입즈 The Philip Johnson Tapes』(2008)를 들 수 있다. 그 책은
주제별로 인터뷰 내용을 재편집한 것이다. 독자들께서는 이 구술채록문이
이러한 사정을 거쳐 작성되었다는 점을 감안해주시기 바란다.

이 구술채록문의 생산과 편집·제작을 위해 노력을 아끼지 않은 관계자들

모두에게 감사하며, 출간의 기쁨을 함께 나누고 싶다. 독자들께서는 이제 본문을 읽어주시기 바란다. 한국현대건축사를 이론과 실무와 교육에서 개척하고 견인해온 한 건축가의 모험적 일대기가 눈앞에 생생히 펼쳐질 것이다.

2013년 10월

목천건축아카이브 운영위원

우동선

01

주택 설계와 미국 연수

일시	2011년 1월 11일 (화) 14:10 ～ 16:10
장소	서울특별시 동대문구 용두동 안영배 교수 자택
진행	구술: 안영배
	채록: 배형민, 우동선
	촬영: 하지은
	기록: 허유진

해방 직후의 주택현상설계

배형민: 오늘은 2011년 1월 11일 2시 10분입니다. 안영배 교수님 자택에서
인터뷰를 시작하도록 하겠습니다. 오늘은 1960년대, 70년대에 하신 주택작품,
이와 관련된 배경과 선생님께서 가졌던 생각들에 주로 초점을 맞추고, 그것을
얘기하는 과정에서 필요한 이력과 특히 초창기의 생활과 당시의 건축계
상황에 대해서 말씀하시는 걸로 하겠습니다. 우선 제일 먼저 작품집에서는
1960년의 〈신문로 O씨 주택〉이 먼저 나오네요.

안영배: 그 집을 거의 첫 번째 작품이라고 할 수 있지요. 실제로는 그 전에
설계한 것이 있기도 하지만.

배형민: 이런 설계를 하실 수 있었던 배경을 먼저 들려주세요. 50년대 말까지
거슬러 가겠지만, 구체적으로 〈신문로 O씨 주택〉에 대한 얘기를 하셔도 되고
그때 당시의 구체적 상황을 말씀해주시죠.

안영배: 개인주택을 설계하게 된 계기라면 그 당시에 있었던 건축설계
콤페[1]에 여러 차례 당선되었던 영향이 컸다고 볼 수 있겠지요. 예를 들면
국민주택 현상공모를 비롯해서 서울시 의사당, 서울시 우남회관(후에
세종문화회관), 그리고 국회의사당(현재 남산공원 위치에 건립계획) 등 설계 콤페라면
거의 빠짐없이 응모했으니까요. 말하자면 콤페 광이었던 셈이지요.
그중에서도 주택설계 콤페에 당선된 것이 개인주택 설계를 맡게 된 큰 계기가
되었다고 볼 수 있을 겁니다.

배형민: 보건사회부 현상설계에 대해 조금 더 말씀해주세요. 그 맥락에
대해서요.

안영배: 국민주택 현상공모는 조선주택영단(대한주택공사 전신)에서 실시한 것이
국내 최초였고, 그 후 보사부에서 실시한 국민주택 현상공모가 1957년과
1958년 2회에 걸쳐 있었지요.

배형민: 처음 있었던 주택설계 콤페는 해방 후였던가요?

안영배: 해방 후였지요.

1_
현상공모를 뜻하는 competition을 말한다.

배형민: 처음부터 그렇게 참여를 하셨나요?

안영배: 아니요. 내가 참여한 것은 보사부에서 주관한 국민주택 설계공모였어요. 주택영단에서 주관한 공모는 주로 단독주택이었는 데 비해 보사부에서 주관한 공모는 단독주택뿐만 아니라 연립주택과 주택단지계획에 이르기까지 비교적 폭넓게 실시했지요.

배형민: 주택단지 개념으로 현상이 나왔었나요?

안영배: 단지계획 개념으로 총괄한 것은 아니고, 모두 별개로 구분되었지요.

배형민: 그 지역이 어디였는지 기억나세요?

안영배: 그 단지가 어디였는지는 기억이 잘 안 나는데, 경사진 구릉지로 지정되어 있었지요.

배형민: 그때 당시는 종합²⁾에 계셨지요?

안영배: 종합에 3년 있다가, 산업은행 소속의 ICA³⁾ 주택기술실로 옮겼어요. 그곳은 ICA 자금을 원조 받아서 민영주택 건설에 대한 기술지원을 담당하고 있었으니, 나도 국민주택 설계에 관심이 많을 수밖에 없었지요.

배형민: 아. 그러면 산업은행 직원으로 계시면서, 개인으로 참여를 하신 거네요?

안영배: 그렇지요. 보사부에서 주관했던 주택현상설계에는 개인 자격으로 참여한 거예요.

배형민: 당시에 김희춘 교수님, 그런 분들이 개인적으로 다 참여를 하신 건가요?

안영배: 김희춘 교수님은 안 하셨어요. 배 교수는 주택영단이 주관한 국민주택 설계공모와 보사부가 주관한 공모를 혼동하는 것 같은데, 이 둘은 전혀

2_
종합건축연구소의 약칭.

3_
International Cooperation Administration의 약자 한국산업은행에서 ICA자금을 받아 주택건설 자금을 융자했다. 이를 위해 주택기술실을 만들어 단지건축계획을 하고 표준 설계도를 제작하는 일을 했다.

4_
송민구(宋政求, 1920~2010) : 1941년 경성고등공업학교 건축과 졸업. 1947년 사회부 주택국 건축과장 역임. 송건축 대표.

5_
『한국 건축 100년』, 국립현대미술관, 1999.

6_
국민주택 현상설계모집. 1945년 11월 15일 대한주택영단의 조선건축기술단이 주최한 광복 후 최초의 주택현상설계.

별개였어요. 시기도 10년 이상 차이가 납니다.

배형민: 우 교수님, 보사부의 현상설계에 대해서 좀 아는 바 있어요?

우동선: 없어요. 송민구4) 선생님이 보사부 계셨다는 것밖에는.

배형민: 당시의 현상안에 대해서 우리가 잘 모르고 있는 거 같아요.

안영배: (자료집5)을 보며) 아, 이 국민주택 현상공모6)는 해방 후에 바로 한 것이군요. 이 연도가 1946년이네요.

배형민: 그러면 그 때 당시의 주택영단7)이 60년대 초에 세워지는 거 아닌가요, 혹시? 지금 주택공사의 전신….

우동선: 영단은 일제 때부터 있었고, 일제 말에 있었던 것을 계승한 것이 주택공사8)입니다.

배형민: 그러면 보사부에서 이 현상설계는 주택영단과는 관계없이 진행된 것인가요?

안영배: 주택영단에서 실시한 주택현상공모는 보사부에서 실시한 것과는 전혀 별개로 봐야 해요. 주택영단에서 있었던 공모 작품들은 이 책(『한국 건축 100년』)에도 실려 있는데, 여기에는 김희춘 교수님과 이희태9), 천호철10) 씨 등 여러분의 이름이 보이네요.

우동선: (자료를 살피다가) 1946년이네요.

배형민: 이런 것을 말씀하시는 이유는 1950년대 말에 보사부의 그 콤페에 참여를 하시면서 이런 것들이 참조가 되었다는 말씀이신가요? 아니면 맥락상 언급하시는 건가요.

안영배: 당시 나는 주택영단 현상공모가 있었는지 전혀 몰랐어요. 하지만 대학 재학시절 설계과제였던 주택설계를 김희춘 교수님께 지도받았으니,

7_
대한주택영단(大韓住宅營團)의 약칭. 1941년 창립된 조선주택영단(朝鮮住宅營團)을 모태로 하여 1948년 정부수립과 함께 대한주택영단으로 개칭되었고, 1962년 공포된 대한주택공사법(법률 3841호)에 의거하여 대한주택공사로 발족되었다.

8_
대한주택공사(大韓住宅公社)의 약칭.

9_
이희태 (李喜泰,1925~1981) : 1943년 경기공립공업학교 졸업 후 조선주택영단 건축과 근무. 1976년 건축가 엄덕문과 건축설계사무소 엄이건축 개설.

10_
천호철 (天皓哲) : 국민주택설계도안 제1종(15평형) 1등 당선 (1945).

간접적으로 그 영향을 많이 받았다고 할 수 있겠지요.

배형민: 그러면 그때, 거의 소규모 단독주택이었나요?

안영배: 그때는 단독주택밖에 없었지요. 초기에는.

배형민: 그리고 거기에 여러 번 당선이 되셨다고요?

안영배: 아, 여러 번은 아니고. 1회 때는 1부의 단독주택과 3부의 단지계획 부분에 당선되고, 2회 때는 1부의 단독주택 부분에 당선되었던 거예요.

배형민: 당시에 같이 지원한 경쟁 상대 가운데 혹시 저희가 알만한 분이 있나요? 어떤 분들이 참여를 하셨는지 기억이 나세요?

안영배: 그 당시 참가자들 가운데 지금까지 활동하고 있는 사람들은 거의 없죠, 아마도. 지금 생각나기로는 안병의, 송종석, 천병옥[11], 김정철[12] 그리고 김태수, 강기세, 최상식, 남상룡, 윤태현 등 여러분이 기억이 나네요.

배형민: 보사부 것은 실제로 실현이 되었나요?

안영배: 그것은 실현이 아니고 하나의 설계타입이었거든.

배형민: 그러면 보사부에서 표준평면도를, 표준설계도를 만들고 싶어서 현상을 한 거네요?

안영배: 표준평면도 작성에 참고하기 위해서 였다고 봐야지요. 저기 주택잡지를 보면⋯ (책장을 가르키며) 그거 말고, 『새로운 주택』[13]이란 책이 있는데.

『새로운 주택』(1964)

안영배: 여기 이게 그 당시 당선된 안과 비슷한 것 같은데⋯ 조금 달라요.

배형민: 이 그림(『새로운 주택』, 1973년판, 70쪽)도 당시에 작도했던 그림인가요?

안영배: 아니, 그 당시는 아니고. 『새로운 주택』을 출판하면서 새로 그린 거예요.

11_
천병옥(天昞玉, 1936~) : 1959년 홍익대 건축학과, 1961년 이화여대 대학원 장식미술학과 석사졸업. 한국전통의장연구소 대표.

12_
김정철(1932~2010) : 서울대학교 건축학과 졸업. 한국건축가협회 회장 역임. 동생 김정식과 함께 (주)정림건축을 창립.

배형민: 이 책 만드실 때?

안영배: 그렇지.

배형민: 18평이네요.

안영배: 18평.

배형민: 이 그림들은 모두가 비슷한 방식으로 그림이 나왔잖아요. 책을 만들 때 요청을 한 건가요? 그림이 모두 비슷해서요.

안영배: 모두 다 내가 그린 것이 아니고, 내가 설계한 계획만 다시 그려서 넣은 거예요. 이건 아니고…. (책장을 넘기며) 사람마다 조금씩 다르잖아요.

배형민: 그렇지만 그림을 그리는 방법이 굉장히 비슷해서 궁금합니다.

안영배: 그래요? 뚜껑이 열려서 내부가 보이게 한 점이 비슷해 보일 수도 있겠네요. 하지만 공저자인 김선균 씨와 내가 따로 그린 거예요.

배형민: 그러면 처음으로 주택작품을 하게 된 계기인가요? 그전에, 종합에서는 주택을 하실 일이 없으셨고요?

안영배: 그럴 일이 없었죠. 종합에서는 주택설계를 할 기회가 전혀 없었지요.

배형민: 종합은 워낙에 규모가 컸기 때문에 주택을 할 기회가 없었고. 콤페에 참여하셨으니 주거 쪽에 대한 관심이 있으셨나봐요?

안영배: ICA 주택기술실에 있었으니까 자연히 주택설계에 관심이 많을 수밖에 없었지요.

배형민: 그러면 ICA 안에서 하셨던 작업들하고 개인적으로 출품한 것이랑 내용상으로 관계가 있나요?

안영배: 뭐, 똑같지는 않지만 개념은 비슷했으니까 계획하기에 좀 더 유리했을 거라고 봐야지요.

배형민: 이렇게 보면 박스 안에서 효율적으로 공간배분을 하셨어요. 지금 기억나시는 중요한 관점 중에 어떤 것이 있었나요? (『새로운 주택』, 1973년판.

13_
안영배, 김선균 편저, 『새로운 주택』, 보진재, 1964,
1973년 개정판.

322~323쪽) 표준설계도를 했을 때 기본적으로 남향, 향에 대한 것하고, 내부의
공간구성이나 기술적인 면에서 혹시 주안점이 있었나요?

안영배: 일제 강점기의 주택은 긴 중복도가 많았는데, 국민주택 같은
소규모주택에서는 복도를 줄이고 개실의 유효면적을 넓히는 것이 큰
과제였어요. 대량으로 짓는 국민주택은 공사비 절감을 위해 블록플랜(block
plan)이 장방형으로 제한되었고, 통로로 사용되는 중복도 면적을 줄이면서
개실들은 가능한 남향으로 배치했어요.

배형민: 향에 대한 사항들은 지침에 다 있었나요?

안영배: 지침이라기보다도, 그 당시는 난방을 최우선으로 고려해서 남향
선호도가 높았던 것이지요. 또 이것이 당선될 수 있었던 이유였다고 생각해요.
일본식 주택에서 보이던 긴 중복도도 없어지고, 대신 한식 주택의 대청마루를
중앙에 두고 그 주변에 안방과 부엌은 물론 다른 개실까지도 연계되도록
계획하는 것이 그 당시의 주택유형이었죠.

우동선: 선생님, 그 지점이 좀 중요한 거 같은데요, 속복도를 그렇게
의식적으로 거부한 건가요? 일본엔 항상 속복도가 생기잖아요.

안영배: 일본은 개실의 독립성을 높이기 위해 반드시 긴 복도가 필요했는데,
한국인은 답답하다는 이유로 복도공간을 선호하지 않아요.

배형민: 굉장히 작은 주택에만 해당하는 게 아니라 일반적인 경향인 것 같기도
합니다.

안영배: 일본식 주택은 대개 콤팩트하고 각 방들이 긴 복도로 이어졌던
데 비해, 한식 주택은 ㄱ자 또는 ㅡ자형으로 길이가 길고 각 방들이 주로
대청마루 같은 개방된 홀로 이어져요. 이 두 가지 주택유형이 혼합된 것이
해방 후의 주택유형이 아닌가 생각돼요.

배형민: 이 문제는 나중에 큰 주택에서도 다시 여쭤보게 될 것 같아요.
기본적인 유형의 설정들이 굉장히 중요한 것 같습니다.

안영배: 원래 한식 주택에는 양식 주택의 리빙룸에 해당하는 공간이 없었어요.
그러다 대청마루 같은 공간이 거실로 불리기 시작하면서 이른바 리빙룸에
상응하는 공간이 된 것 같아요.

배형민: 그러니까 옛날식의 대청하고, 저…

안영배: 이런 개념은 비단 작은 주택뿐 아니라 4~50평대의 큰 주택에서도 나타납니다. 대청마루는 여러 개실을 이어주는 공간이었기 때문에 산만할 수밖에 없었죠. 따라서 응접실 역할을 할 수 있는 방을 별개로 요구하는 경우가 많았어요.[14]

배형민: 손님방이라는 것은 거실을 말씀하시는 건가요?

안영배: 그러니까 대청마루도 있고, 현관 근처에 응접실로 사용할 수 있는 방 하나를 따로 배치했던 것이죠.

배형민: 구체적으로 재료에 대해서 여쭤볼게요. 벽돌에 기와지붕인데, 그때 당시에 벽돌이 가장 저렴한 재료였기 때문인가요?

안영배: 그때까지만 해도 벽돌과 기와지붕이 가장 일반적인 건축재료였으니까요.

배형민: 단독주택으로 넘어가기 전에 혹시 이 부분에 대해서 더 질문할 게 있나요?

우동선: 다시 얘기 나오면….

신문로 O씨 주택 (1960)

배형민: 그러면 아까 말씀하셨던 거실과 대청마루가 좀 두드러지게 나왔던 작품이 기억나세요? 대청마루와 거실 관계들이요. 여기 작품집 중에서 고르셔도 되고요.

안영배: 작품집 맨 앞에 나오는 집이 바로 그 경우예요. 〈신문로 O씨 주택〉. 다시 살펴보고 당시의 기억을 떠올려야 할 것 같네요. 제가 초창기에 시도했던 평면계획 방식이에요. 이곳이 응접실인데 손님이 늘 방문하는 건 아니니 가족들의 활용도를 높이기 위해 벽난로 옆에 개구부를 두어 식당홀과 트이게 한거지요.

배형민: 선생님, '텄다'라는 것은 거실과 여기 지금, 부엌하고, 식당 공간이

14 _
남자들의 경우 손님 접대를 위해 응접실이
필요했지만, 부인들은 주로 안방에서 손님 응대를
했다. 그래서 안방을 크게 설계하는 경우가 많았다.

있잖아요. 그러면 현관에서 들어와서, 평면에서 바로 식당으로 들어가는 거 같은데 이거는 이해가 잘 안가는 데요.

안영배: 지금도 그렇지만 당시에도 거실을 응접실로 사용하는 경우가 많았어요. 그래서 평시에는 현관에서 거실로 바로 들어갈 수도 있지만 거실에 손님이 와 있을 때는 식당으로 들어갈 수 있게 한 거죠. 주부는 주로 부엌이나 식당에서 보내는 시간이 많으니, 학교에서 돌아오는 자녀들은 먼저 이곳으로 들어오게 한 것이죠. 대청마루 같은 공간이기도 하지만, 일종의 가족실(family room)이라는 개념으로도 볼 수 있지요. 처음부터 가족실 개념을 의도한 것은 아니지만, 거실에 응접실 역할까지 더하다보니 이와 같은 평면구성이 된 거예요. 이런 방식은 당시로는 보기 드문 새로운 시도였어요.

배형민: 〈O씨 주택〉에서 건축주가 대청을 요구했나요?

안영배: 우리나라 사람들은 일반적으로 대청마루 같은 공간을 서양의 리빙룸과 같은 개념으로 생각해요. 이 건축주의 경우도 마찬가지였죠. 그러나 대청마루 같은 거실은 통로 역할을 겸하고 있어서 산만해지기 쉬워요. 나는 좀 더 안정감 있는 거실을 계획하고 싶어서 이런 시도를 한 것이지요. 식당 남측의 계단실 주변은 단지 통로로만 쓰이는 공허한 공간처럼 보이지만, 실제로는 이곳이 공간의 활기를 느끼게 하는 가장 (이른바 여백의) 중요한 공간이에요. 그리고 주방과 아이방을 나란히 배치한 것도 엄마의 보살핌 속에서 아이가 편안하게 놀 수 있도록 고려한 것이고요.

배형민: 그러면 그게, 이 부분이군요. (식당 남쪽의 계단 주변 공간을 가리키며) 식당에서 정원 쪽으로 바라보는 영역이기도 한데, 종래의 대청마루와 유사한 개념으로 한 것이고, 새로운 거실(응접실)이라는 것이 들어왔는데 이것이 하도 안 쓰이니까.

안영배: 그렇죠. 그래서 식당에 여백의 공간을 늘리고 거실은 손님이 방문할 때는 응접실 및 손님방으로, 평상시에는 가족의 공동생활 공간으로 쓸 수 있도록 한 것이죠.

배형민: 안 선생님 혹시 건축주가 누군지 기억이 나시나요?

안영배: 오 씨인데 이름은 기억이 나질 않아요.

배형민: 어떤 일을 하시는 분인지?

안영배: 사업가였어요. 그래서 응접실을 꼭 만들어달라고 했는데, 애초의

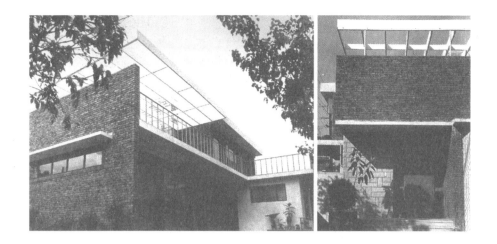

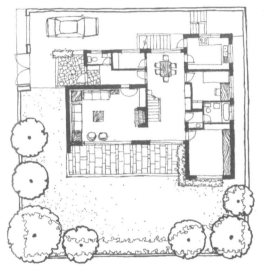

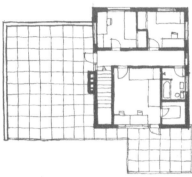

그림1, 2_

〈신문로 O씨 주택〉

그림3, 4_

〈신문로 O씨 주택〉 평면도

요구는 지금 배치와는 반대였죠. (식당을 가리키며) 여기에 있는 응접실은 이보다 작게하고, 그리고 여기에 있는 대청마루는 이보다 더 큰것을 원했어요.

배형민: 그러니까 그분들한테는 대청마루라는 개념이 있는 거네요. 대청이라는 게 있고, 그런데 서구식으로 거실이라는 것도 알고 있어요.

안영배: 그래서 응접실은 작고 대청마루는 크길 원했죠. 그리고 응접실은 조그만 손님방으로도 사용하고 싶다고 했는데 나는 건축주의 요구를 뒤바꿔 배치한 셈이지요.

배형민: 그리고 대청은 가족용 공간이라고 본인은 생각하고 있었고.

안영배: 손님방을 가족실과 인접시켜서 가족들도 쓰기 좋게끔 한거지요.

배형민: 면적 배분은 선생님이 제안하셔서 조정이 된건가요?

안영배: 그랬죠. 거실을 크게 만들었죠. 규모에 비해서는 거실이 굉장히 크거든요. 나중에 건축주도 매우 만족해했죠.

배형민: 좋아하셨어요?

안영배: 무척 좋아했어요. 거실이 넓고 안정감 있어서 가족들이 쓰기에도 좋다고 하면서….

배형민: 그러면 가족들도 결국 많이 쓰게 됐나요?

안영배: 대부분 가족들이 쓰고 손님은 어쩌다 가끔씩 오니까요.

배형민: 대청은 결국 랜드스케이프를 바라보는 여유 있는 공간과 약간의 서큘레이션(circulation)을 위한 공간으로 바뀌었고, 가족생활의 중심이면서 통로역할은 (현관에서 바로 응접실로 진입하는) 생각대로 되었나요?

안영배: 손님이 방문한 경우에는 실제로 가족들은 식당을 통해 집으로 들어오게 되었죠.

배형민: 부차적인 이야기지만, 지금 보기에 복도가 너무 길어져서 현관입구에서 답답하지는 않았는지요?

안영배: 글쎄. 한편으로는 이렇게 생각할 수도 있겠지요. 일반적으로 계단은 현관과 바로 이어지는데, 이 경우 상하층에 있는 가족 사이의 유대가 멀어지게 돼요. 하지만 이 집은 식당을 거쳐야만 위층으로 올라갈 수 있어요. 계단이 집 중앙에 있으니까요. 동선은 조금 길어지는 대신 일단 집 안으로

들어오면 가족과 반드시 마주하게 되니 가족들의 유대는 높아지죠. 당시의
일반주택 평면구조와는 매우 다른 특이한 예라고 볼 수 있지요.

필동 U씨 주택 (1963)

배형민: 혹시 조금 다른 방식으로든지, 나중에 반복되는 어떤 다른 사례들이
있나요?

안영배: 여기를 한 번 보세요, 〈U씨 주택〉. 이 집은 유진오[15] 씨 주택이에요.
유진오 씨 댁은 거실을 아예 독립적으로 따로 두었어요.

배형민: 그러면 거실이 2개 있는 스타일 … 집이 크니까 가능하기도 하고.

안영배: 예.

배형민: 바로 들어가니까 요게 손님용 거실이고.

안영배: 그렇죠.

배형민: 거실이 두 개인 것은 건축주에게 실제 쓰임새가 어땠나요?

안영배: 거실이 두 개라기보다는, 하나는 응접실 역할이었어요. 유 박사는
학자지만, 대외활동이 많은 분이라서 넓은 응접실이 필요했지요. 이 집의
경우 대지도 넓고 서쪽으로 수목이 우거진 언덕이 있었어요. 주변에 아무런
장애물이 없는 땅이라 처음에 나는 평면에 요철이 있는 주택을 계획했어요.
그런데 요철이 많은 집은 공사비도 많이 들고 난방비도 많이 든다고 해서
결국엔 이렇게 심플하고 정연한 집이 되었어요. 원래 여기에는 규모가 큰
전형적인 일본식 주택이 있었어요. 여러 개의 방들이 긴 엔가와(바깥에 면해 있는
복도, 툇마루)로 이어지면서 앨코브(벽틈새)가 있는 중정이 여러 곳에 있었는데,
유진오 씨 가족이 지내기에 몹시 불편했던 것 같아요. 소장하고 있는 서적이
어찌나 많은지 복도마다 책으로 이어져 있었고 방들은 어두워서 낮에도
전등을 켜야 했을 정도였어요.

배형민: 같은 땅에 지은 거고요?

15 _
유진오(兪鎭午, 1906~1987) : 법학자, 문인 겸 정치가.
1948년 초대 법제처장, 1967년 제7대 국회의원 역임.

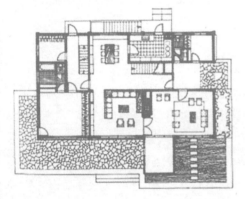

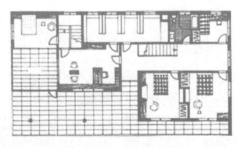

그림5_

〈필동 U씨 주택〉

그림6, 7_

〈필동 U씨 주택〉 평면도

안영배: 같은 땅이지요. 집에 불이 나더라도 책들을 안심하고 보관할 수 있는 서고가 필요하다고 해서, 2층에 서재와 함께 넓은 서고를 따로 만들었어요. 서재에서 내려가면, 1층 안방으로 통하고 거실로도 바로 이어지게 했지요. 그리고 2층 동쪽에는 자녀들을 위한 방을 배치했죠. 아주 어릴 때였는데. 누구더라, 연세대 교수로 있는….

우동선: 유완[16].

안영배: 아! 유완 교수가 초등학교 다닐 때 이 방을 사용했죠.

배형민: 유진오 씨는 대청에 대한 어떤 생각이 있었나요?

안영배: 유 박사는 대청보다는 응접실과 거실이 별도로 있어야 한다고 했어요. 그래서 대청마루 같은 거실로 계획했던 것이고요.

배형민: 지금 이게 대청이 된 셈이죠.(중앙에 있는 거실부분을 가리키며) 아까 〈신문로 O씨 주택〉에서는 식당 있고 여유 있는 서큘레이션 공간이었는데.

안영배: 이 집의 경우 응접실을 따로 두더라도 평소에는 인접해 있는 거실 사이의 넓은 문을 터서 이곳을 거실로도 활용할 수 있게 한 거지요. 이러한 개념은 〈신문로 O씨 주택〉과 비슷하다고 볼 수 있어요. 실제로 이 집에는 손님을 많이 초대하는 일도 빈번해서 응접실과 거실이 합쳐진 넓은 공간이 매우 유용하게 활용되었어요.

배형민: 부엌에서의 동선은 불편하네요, 사모님이 직접 하셨나요. 아니면 이때만 하더라도 도와주는 사람이 있으니까, 이게 길어져도 별 상관은 없었던 것이군요. 현관에서 들어오면 화장실을, 요거는 뭐죠?

안영배: 여기는 서생방이라고 불렀는데…. 그러니까 비서. {아, 예}

배형민: 아, 뭐 그러면 이 프로그램이 굉장히 특수한 경우네요.

안영배: 비서도 있었고, 중요한 방들은 거의 남쪽으로 배치되어 있잖아요, 이렇게. 그리고 2층을 보면, 여기에 방을 하나 또 꾸며 달라고 했지요. 서재에서 책을 보다 피곤하면 낮에 잠깐 쉴 수 있어야 한다고 했어요. 그래서 침실이 여기도 있고 여기 또 하나 있어요. 여기(아래층 침실)는 부부 침실이고,

유완(兪浣, 1941~) : 연세대학교 도시공학과 교수.
유진오의 아들.

여기(윗층 침실)는 책을 보다가 피곤하면 쉴 수 있는 침실이에요. 그리고 화초도 상당히 많이 가꾸고 있어서 온실도 배치했죠. 그러니까 서재의 한쪽 벽은 바깥으로 이어지고 또 다른 벽은 온실과 마주하죠. 침실에서도 이렇게 온실을 바라볼 수 있었고요. 이렇게 건축주의 요구가 다양했던 집이었어요. 그리고 여기에도 온실을⋯. 나는 응접실 앞의 온실은 없애고 싶었는데 유 박사의 요구에 맞추다보니 어쩔 수 없었죠.

배형민: 이거는 면을 좀 가지런하게 하고 싶으셨을 것 같아요.

안영배: 온실을 나중에 추가하다보니 어쩔 수 없이 튀어나오게 되었어요. 이 집을 설계하고 나서 이 온실이 내게는 가장 불만스러웠어요.

주택 2층 빈 공간에서의 조형적 과제

배형민: 이런 주제들이 지속되고, 십수 년간 주택설계를 하시면서, 건축추들의 요구들이 달라지는 모멘트가 있었나요? 거실에 대한 요구들이요.

안영배: 나는 거실이 대청마루처럼 산만해지는 게 싫었어요. 그래서 가능한 독립성이 높은 방으로 꾸미고 싶었던 의도가 컸지요. 그리고 1층에 거실과 식당, 그리고 안방으로 사용할 침실까지 두다보니 2층의 실내공간이 상대적으로 작아졌죠. 그래서 2층의 나머지 공간을 어떻게 아래층과 균형을 맞추느냐가 건축적으로 큰 과제였어요.

배형민: 1층에 거실이 2개가 생기는 셈이 되니까.

안영배: 이 집은 아래층에 거실이 두 개가 되니깐 더 넓어지기도 했지만, 다른 집에서도 윗층이 작은 경우가 많아서 이것을 조형적으로 어떻게 처리할지가 어려운 과제였지요. 이런 구성방식을 가장 잘 활용한 예가 U씨 주택과 서교동 K씨 주택이죠.

우동선: 그래서 이런 테두리로 통일감을 주시려고 하신 건가요?

안영배: 맞아요. 윗층의 베란다 부분을 파고라 같은 구조물로 덮어서 전체적으로 정연하고 통일감 있는 집의 형태를 구성했던 거지요. 게다가 이곳은 아래층 정원까지도 시원하게 내다보여서 옥외파티도 열 수 있는 좋은 공간으로 활용되기도 했어요.

배형민: 1~2층에 각각 프로그램이 있었는데, 당시 주택들은 문제들이 좀 다를

수도 있었겠네요. 집장사 집들은 1층과 2층 면적이 거의 같이 올라갔잖아요.

안영배: 미국은 상하층이 비슷한 규모로 올라가는 것이 일반적이지만, 한국은 규모가 큰 집에서는 아래층이 넓고 윗층이 좁은 경우가 많았어요. 그래서 나머지 공간은 슬라브를 쳐서 파고라 보 같은 구조로 특색 있는 집의 형태구성을 시도했던 거예요.

배형민: 초기에 2층 슬라브에 조형적인 측면이 눈에 띄어요. 약간 모던한 형태 감각들, 미스 반 데어 로에의 작품에서 보이는 것들이 눈에 띄는데, 그것이 프로그램의 이슈에서 생긴 건지요?

안영배: 하기는 나의 은사였던 김정수 교수가 워낙 미스를 좋아한 분이라서 나도 은연 중 그 영향을 받기도 했어요. 그래도 이 집에 미스와 같은 개념을 의식하고 계획하지는 않았어요. 처음에 〈신문로 O씨 주택〉은 파고라 목구조였는데, 〈U씨 주택〉은 하층의 건물 구조부와 일치되는 콘크리트 보를 시도했어요. 보 두께가 7센티미터밖에 안 되는 얇은 구조보였지요.

배형민: 그런데 집장사 집에서 이것을 흉내내다 시공을 잘못해서 보가 깨지곤 하죠. 그건 그렇고, 다음 사례를 설명해주세요.

장충동 A씨 주택 (1965)

안영배: 이번에는 내가 살던 장충동 집이에요. 아무래도 철저하게 내 의도대로 지은 집이죠.

배형민: 자택으로는 처음 설계하신 집이시죠?

안영배: 자택으로는 처음 지은 집이에요. 그때까지 내가 부모님을 모시고 있었어요. 애들까지 합치면, 이른바 3대 가족이었죠. 일반적으로 거실은 대청마루처럼 다른 방으로 통하는 통로를 겸하는데, 나는 이게 싫어서 하나의 독립된 방으로 계획된 점이 특징이라고 할 수 있어요. 이렇게 하면 거실에서 TV나 오디오를 크게 틀어도 다른 방에서 잘 안 들리니까, 좋은 점이 많더군요. 그리고 거실 크기는 5미터×6미터, 약 10평 정도 되는데, 이정도의 방 크기가 거실의 크기로는 작지도 않고 크지도 않는 아주 적절한 넓이라고 생각해요.

배형민: 그러면 부모님들은 윗층에 계셨나요?

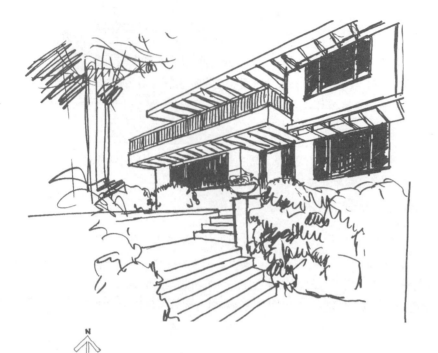

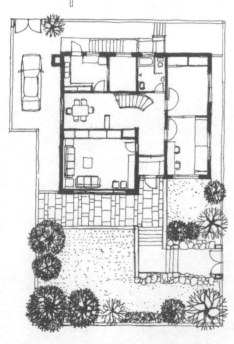

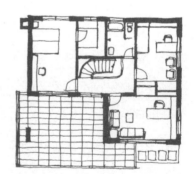

그림9_

장충동 A씨 주택

그림11, 12_

〈장충동 A씨 주택〉 평면도

안영배: 아니요. 부모님의 침실은 1층 아이들 방과의 유대를 위해 미닫이로 연결시켰어요. 그래서 낮에는 이 미닫이문을 열면 애들이 놀 수 있는 넓은 공간이 되게 하고, 부모님은 주로 거실에서 TV를 보셔도 지장이 없게끔 했어요. 나는 주로 윗층의 서재에서 지내는 시간이 많아서 아래층과는 완전히 분리되었죠. 다만 중학생이던 큰 딸의 방은 윗층에 두었지요.

배형민: 그런데 동선체계 자체는 〈신문로 O씨 주택〉과 비슷하네요. 거기서 윗층 올라가고, 다만 트여 있지 않아서 바라보는 공간이 없어서….

안영배: 실제로 살아보니 여기 식당이 거실과 구분되는 가족방으로 아주 유용하게 쓰였죠. 꼭 식사 때가 아니더라도 패밀리룸 비슷한 성격이었어요. 보통 때 부엌에 인접한 이곳에서 애들이 공부하기도 하면서, 그런 식의 장소로 잘 쓰였죠. 살면서 경험한 거예요. 그래서 식당이 단순히 식사만 하는 공간이 아니라 패밀리룸의 성격을 가져야 한다는 것을 느꼈는데, 나중에 미국을 가보니 다들 패밀리룸의 필요성을 알고 있더군요.

배형민: 미국의 60년대를 말씀하시는 것이죠?

안영배: 그렇죠. 가서 직접 보고나니 더 분명해졌어요.

배형민: 미국은 보통 패밀리룸과 거실이 분리되어 있잖아요.

안영배: 분리되어 있어요. 그게 참 좋았죠. 그래서 장충동 집을 보면 식당과 여기 두 식구 사는 공간을 분리했어요. 그런데 거실과 식당은 붙으면 붙은 대로 떨어지면 떨어진 대로, 다 장단이 있더라고요(웃음). 붙게 하면 식당에서 TV도 본다든지 손님 응접실로 넓게 쓸 수 있는 이점이 있어요. 손님이 많은 경우라면 식당이 따로 있는 것이 좋아요. 그래서 거실을 따로 할 경우, 우리나라에서는 가급적 리빙룸과 다이닝룸이 붙어 있는 구조를 교과서적 개념으로 봤는데, 나는 살다보니 패밀리룸으로 떨어뜨려 놓는 게 상당히 좋았어요. 외국도 그렇게 하고.

주택의 진입과정

안영배: 이 집 전에도 여러 채의 주택을 설계했는데, 대문에서 현관까지의 어프로치를 중요하게 생각하는 사람들이 의외로 많더군요. 특히 동남쪽으로 낸 대문에서 집을 바라보면서 진입하는 것을 모두 선호했어요. 풍수설을 중요시하는 전통 때문이죠. 어떤 경우는 접근로가 북쪽에 있는데도

집을 돌아서 남측에 있는 현관으로 들어오게 한 집도 있었어요. 그만큼 한국인들은 북측에 현관을 두는 것을 좋아하지 않아요. 일본식 주택의 경우는 접근로가 동측이나 서측으로 난 경우도 북측의 작은 정원을 통해서 북측의 현관으로 접근하도록 계획한 것을 많이 보았어요. 그리고 미국은 접근로가 어디에 있던 남북에 관계없이 쉽게 접근할 수 있게 하는 점이 다르더군요. 저는 그들로부터 진입과정을 중요하게 생각하는 생활패턴을 배운 거예요.

배형민: 미국 사람들한테요?

안영배: 아니, 한국 사람들한테요. 일본 사람들은 북쪽정원과 남쪽정원을 분리하고 출입구도 분리했는데, 한국은 남쪽정원을 통해서 들어가서 집을 바라보면서 진입하는 것을 선호하는 사람이 의외로 많아요. 그 점을 알게 되었습니다.

배형민: 일본은 어떤가요? 우 선생님, 그러한 시퀀스(sequence)에 대해서?

우동선: 격자랑 관련이 있을 것 같은데요.

배형민: 격자? 도시 관계에서?

안영배: 도시에서도, 그리고 큰 주택에서도 남쪽에서 집을 보면서 들어가는 구조가 한옥에 많거든요.

배형민: 그러면 기본적으로 남쪽을 향하고 있으니까, 남쪽에서 들어온다고 생각을 하신 거네요? 마음대로 안 될 수도 있었지만.

안영배: 말하자면, 접근로가 동쪽이나 서쪽에 있는 경우는 〈신문로 O씨〉 주택처럼 현관으로 바로 들어가게 하면 많은 방들이 정원에 면할 수 있어서 좋았는데, 그 후에 다른 건축주를 만나보니 남측에 현관을 두는 것을 더 선호하더라고요.

배형민: 구체적으로 그것을 시도한 작품을 좀 보여주세요.

안영배: 대표적인 예로 〈삼성동 C씨〉 주택과 〈한남동 L씨〉 주택을 들 수 있어요. 장충동의 우리 집도 그 예라고 할 수 있지요.

배형민: 유진오 씨 댁에서는 어떻게 되나요?

안영배: 유진오 씨 댁에서도 옆으로 들어왔어요. 여기는 뭐 철저하게. 정원이 이곳에 있지만, 대문 여기서 바로 이렇게 들어가게 했죠.

배형민: 그것도 역시 효율적인 동선이었죠?

안영배: 효율적이었죠.

배형민: 이쪽에서도 들어올 수 있었던 상황이었나요?

안영배: 여기도 길이 이렇게 났으니까요. 나중에 했더라면 여기서 이렇게 돌아가도록(돌아서 남쪽에 두었을 것) 하지 않았을까 생각했어요.

배형민: 여긴 이렇게 하면 정원을 보고, 집을 앞으로 보고, 옆으로 이렇게 들어오고.

안영배: 건축주들을 만나 대화를 나누는 과정에서 계획이 크게 바뀌었어요. 한국인의 국민성은 뒤로 들어가는 것을 좋아하지 않아요.

배형민: 그건, 그런 거 같습니다.

안영배: 일본 사람과 굉장히 대조적이죠. 나중에 다른 빌딩이나 건물을 설계하면서도 그런 개념에 부딪혔죠. 가급적 어프로치를 남쪽으로 하자, 심지어 호텔 같은 경우도 가급적이면 정면으로 하자, 이런 식의 개념이 많았어요. 그런데 미국 사람들과 일을 하다보면 그들은 자꾸 분리하려고 해요.

배형민: 분리라면?

안영배: 그러니까 정원은 정원이고 출입구는 출입구라며 분리하려고 하죠.

배형민: 그런데 프랭크 로이드 라이트 작품은 일부러 이렇게 돌아가게 하잖아요. 거의 건물을 옆에서 바라보며 들어오게 하는 거는 라이트 특유의 방식인가요? 픽처레스크의 전통에서 보면 서양에서도 이렇게 좀 배회하면서 들어오게끔 하는 아이디어가 있었잖아요.

안영배: 〈낙수장〉이 개천 쪽에서 들어오면서 현관은 결국 옆으로 건너서 뒤로 들어오게 되어 있지요.

배형민: 글쎄, 바라보면서, 인상적인 거예요. 낙수장 진입 방식은 정말 멋진 것 같아요.

안영배: 집을 바라보며 들어가되, 현관을 그쪽에 바로 내지 않고 다리를 옆으로 건너서 뒤로 들어가게 되어 있죠. 난 그것도 좋은 개념이라고 생각해요. 출입구는 내부공간에서는 효율적으로 만들고, 외부에서는 집을 보면서 들어오게 하는 방식은 좋더라고요. 그건 집을 설계할 때, 집이든 어떤

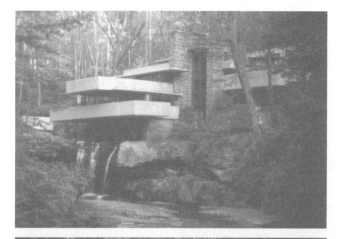

그림13, 14, 15 _
프랭크 로이드 라이트의 〈낙수장〉(1936)

건물이든 어프로치를 어떻게 만드는지가 내 작업의 중요한 과제가 되었어요.

배형민: 그러면 유진오 씨 댁은 그걸 생각을 못하시고, 여기서부터 하시는데, 그러면 이 사이에, 기억나시는 계기가 있나요? 장충동과 유진오 씨 집 사이에?

안영배: 사실 내가 설계한 집 가운데 여기에 안 실린 게 많아요. 건축주가 공개되길 원치 않아서 발표 못한 것들이 많아요. 그 과정을 다 겪으면서 이렇게 온 거죠. 여기에 없다고 해서 과정까지 없는 건 아니에요.

배형민: 도면 같은 자료가 남아 있나요?

안영배: 아쉽지만 여기 내지 않은 건 다 없어졌어요. 이것도 다 잡지에 냈기 때문에 평면도를 따로 그렸고, 그래서 지금 자료가 남아 있는 거죠. 짓고 나니 다 없어지더라고요. 그때는 보존할 생각을 못했어요.

배형민: 어쨌거나 굉장히 중요한 건, 이렇게 경험들이 축적되면서, 대표적으로는 선생님 댁에서 시도하게 됐다는 말씀이군요.

안영배: 그리고 나서야 좀 더 적극적으로 진입과정을 중시하게 되었죠. 진입과정이 길어지더라도 그 과정의 공간변화에 관심이 많아졌어요. 예를 들면 한남동 L씨 주택의 경우는 북측도로로 진입하면 동선이 좀 더 짧게 진입할 수도 있었는데, 4~5미터나 낮은 남측도로에 대문을 두고 남측의 정원을 거쳐 남쪽에서 집을 바라보면서 접근하게 했지요.

배형민: 이거는 평면이 안 남아 있어요?

안영배: 〈한남동 L씨 주택〉은 내 작품집에 있고, 방배동의 친구 집은 프라이버시 때문에 발표하지 않아 도면이 없어졌어요.

배형민: 설계상에서 이렇게 되면 평면상에서 어떤 변화가 생기나요?

안영배: 진입과정과 현관의 위치를 어디에 두느냐에 따라 주택의 평면구성은 크게 달라지죠. 당시 교과서는 현관을 남측에 두면 개실의 향이 나빠져서 비효율적이라고 했지만.

배형민: 남쪽 면적을 뺏으니까.

안영배: 그렇지요. 그런데 소 주택의 경우는 맞는 이야기지만, 집의 규모가 커지면 달라져요. 남측에 현관이 있다면 방 안에서도 집에 들어오는 사람이 잘 보이죠. 손님이든 가족이든 집 안에서 맞이하기가 한결 수월하고. 그래서 대지가 넓고 규모가 큰 주택이라면 현관을 어디에 두느냐에 따라 집 내부의

평면구성이 크게 달라져요. 손님이 많은 집이라면 프라이버시를 위해 집 내부나 정원을 잘 보이지 않게 계획하기도 하죠.

배형민: 이미 현관에서 통제가 되니까요.

청담동 K씨 주택 (1972)

안영배: 진입과정이나 현관의 위치는 건축주에 따라 크게 달라지기도 해요. 〈청담동 K씨 주택〉의 경우는 업무차 외부 손님을 초대하는 일이 많았어요. 그래서 차고 이외에도 대지 안에 손님 차를 여러 대 주차할 수 있도록 했죠. 낮은 대지에 주차하고 외부 계단을 통해 한층 높은 대지로 올라가면 현관으로 들어갈 수 있지만, 남측의 넓은 정원으로 바로 들어갈 수도 있어요.

배형민: 향이 어떻게 되나요?

안영배: 이 집은 동남향이고, 이건 서남향이네요.

배형민: 도면에 향 표시가 없어서 아쉽네요.

안영배: 이 집 건축주와 나는 같은 로타리 클럽 회원이었는데, 부인이 건축에 대한 식견이 매우 높았어요. 주택에 관해 이야기를 많이 주고받으면서 호흡이 잘 맞았죠. 설계를 재미있게 진행할 수 있었던 좋은 케이스였어요. 나는 1970년대 초 무렵 유행했던 평평한 지붕이 싫어졌어요. 그래서 경사진 지붕의 형태구성에 관심이 있는 시기였는데, 부인도 이 집의 모형으로 보고 참 좋아했어요. 설계과정에서는 거실의 위치나 넓이부터 부엌의 유틸리티, 그리고 외부 벽등의 색조에 이르기까지 아주 치밀하게 검토하는 등 건축에 대한 센스가 샤프한 엘리트 부인이었어요. 이 집을 짓고 난 직후에 설계한 것이 〈삼성동 C씨 주택〉이었어요. 이 집에서는 거실은 물론 윗층의 침실 안까지도 모두 지붕 경사에 따른 경사진 천장이 되게 했지요. 그래서 실내의 공간감이 아주 좋았어요.

삼성동 C씨 주택 (1973)

안영배: 이 집의 대지는 동측과 남측이 모두 도로에 면해 있었죠. 그래서 대문을 동남측에 두고 남쪽에서 집을 바라보면서 긴 진입 과정을 거쳐 진입하게 했지요.

배형민: 어쨌거나 요 면적이 동선 공간이 된 건데….

안영배: 앞에도 여러 번 말했지만, 나는 진입 과정을 중요하게 생각했어요. 하지만 이 집을 짓고는 진입과정이 너무 길었던 것을 자인하기도 했어요.

배형민: 이것도 조금 올라가 있는 거네요?

안영배: 이렇게 해서 계단을 올라가요. 여기 이곳이 안방인데, 들어오는 사람을 볼 수 있죠. 이 집도 거실의 프라이버시를 크게 중요시한 예예요. 나중에 건축주가 거실의 공간감은 좋지만, 안방과 조금 더 가까웠으면 좋았겠다고 말하더군요. 거실은 지붕도 적절한 경사이고, 위치도 다른 방과 분리되어 있어서 안정감 있는 공간이었어요. 그런데 안방과 너무 떨어져 있어서 동선이 길어서 불편했다고 나중에 불만을 좀… (웃음)

배형민: 이거는, 그 갈등이 있었겠네요. 그렇게 하려면 안방이 서쪽으로 갈 수 밖에 없는데, 그러면 거실이 집 중앙에 와서 이른바 대청마루식 개념이 되네요.

안영배: 그렇게 하면 내부구조가 완전히 달라졌겠죠. 말하자면 많은 사람이 좋아하는 방식일테고요.

배형민: 그렇게 풀 수도 있었을 것 같은데요.

안영배: 이 집 건축주는 내가 현대식 주택은 이렇게 해야 한다고 설명하니까, 내 의도에 순순히 잘 따라주었어요. (웃음) 건축가의 뜻을 이해해준 거죠. 거실이 멀찍이 떨어져 있으니 거실'만'은 참 좋았다고… 프랑크 로이드 라이트가 설계한 집에 이런 예가 많더군요.

프랭크 로이드 라이트의 영향

안영배: 주택에서 거실을 이렇게 집 한쪽에 두는 예는 라이트 주택에서 흔히 볼 수 있어요. 미시간 주의 오키모스(Okemos)라는 동네에 가면 라이트가 설계한 집이 여러 채 있어요. 한번은 오키모스로 라이트의 주택을 찾아가던 도중에 식료품 가게에서 한 부인에게 "라이트가 설계한 집이 이 근방에 있다고 하는데, 그 위치를 가르쳐 줄 수 없느냐"고 물었더니 바로 자신이 사는 집이니 따라오라고 하더군요. 그때 라이트가 설계한 집을 내부까지 구경을 할 수 있었어요. 그 집의 평면은 ㄱ자이고 거실이 한쪽 끝에 있어요. 경사진 천장에 벽난로가 있는 넓은 거실이었는데 공간감이 너무 좋았죠. 그래서

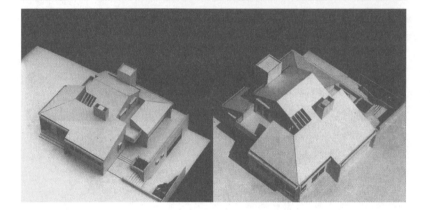

그림16, 17 _
〈청담동 K씨 주택〉

다음에 주택을 설계하게 되면, 거실을 한번 이런 식으로 계획해 보겠노라 생각하게 되었죠. 그런데 그 집은 부엌이 집 중앙에 있고 천창도 있어서 밝고 좋았는데, 다만 아동실이 너무 떨어져 있더군요. 아이들이 떠들고 싸우는 소리가 인터폰을 통해 들리니까 부인이 싸우지 말라고 소리를 지르더라고요.(웃음) 그 모습을 보면서 아이방은 부엌 가까이 있어야겠구나 하고 생각했죠. 라이트도 아이들에 대한 생각은 하지 않고, 다만 거실을 안정적이고 특색 있는 공간으로 꾸미는 데 주력했던 것 같아요. 라이트가 설계한 집들은 대게 침실로 가는 복도가 좀 길어요. 라이트는 그 과정을 하루 동안 있었던 일을 회상하면서 가는 명상을 위한 공간이라고 설명했다는데, 내가 보기엔 좀….

배형민: 라이트의 집들은 워낙 단층인지라, 그 집도 단층이었죠?

안영배: 단층이었죠. 그 평면 기억하고 있는데, 이렇게 되어 있었어요. (그림을 그리며) 여기가 거실이고 여기는 식당, 부엌. 그리고 이렇게 복도를 통해서 방들을 주욱….

배형민: 복도가 편복도였네요. 정원, 자연을 바라보면서 가는 거고.

안영배: 거실은 넓고 기분 좋은 공간이에요. 그리고 진입 공간도 뒤로 들어오게 했어요. 일본의 영향을 받아서 그런지, 나는 이건 좋아 보이지 않았죠. 뒤로 들어오는 건.

배형민: 미국에서도 보통 패밀리용 출입구는 바로 부엌으로 들어오는 출입구와 겸하고, 정면 출입구는 따로 있잖아요.

안영배: 여기도, 부엌으로 바로 들어오도록 했더군요.

배형민: 정면 출입구는 없었나요?

안영배: 아뇨, 여기에 있죠. 그리고 이 부분에는 뜰이 좀 있었어요. 이렇게 뜰이 넓고 거실도 굉장히 넓어요. 아이들 방은 여기에 있고…, 아이들이 떠들고 놀아도 여기서는 안 들리더군요. 나라면 통로를 또 만들어 아이들이 식당으로 들어오게끔 했을 텐데, 이걸 이렇게 돌아오게 했더라고. 그래서 동선이….

배형민: 공간이 부족한 것도 아니었을 텐데요. (웃음)

안영배: 라이트가 설계한 집을 여러 개 보니, 집 안 공간구성의 변화도 좋았고 공간의 스케일에 대한 감각도 아주 예민했던 사람이라는 걸 알 수 있었어요. 예를 들어 거실은 굉장히 넓게 만들지만 거실로 통하는 복도는 폭이 좁고

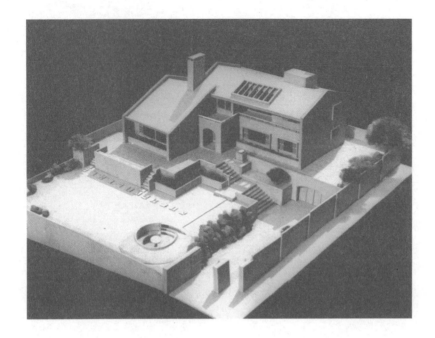

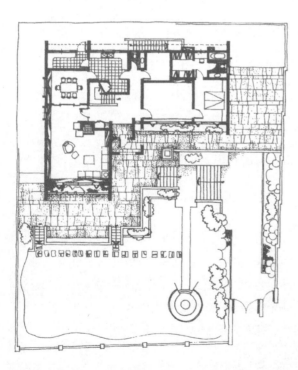

그림18, 19, 20 _
〈삼성동 C씨 주택〉

천장도 낮아, 마치 굴을 통과하고 나서 공간이 탁 트이는 식이에요. 그가 설계한 집을 보고 배운 점이 참 많았어요. 그리고 라이트 주택에서 관심 있게 본 것은 벽난로 디자인이었어요. 집보다 벽난로의 모양이 제각기 다 다르고 특이해서, 나도 그 영향을 받아 벽난로 디자인이 가장 중요한 설계 과제 중의 하나가 되었지요.

미국 유학 (1961)

배형민: 이렇게 주택을 하시면서, 라이트 얘기를 하셨는데, 라이트 이외에 영감을 받았거나 탐구하셨던 건축가가 또 있었나요?

안영배: 마르셀 브로이어[17]의 주택평면이 좋았지요. 굉장히 기능적이면서 향도 좋고, 집은 하얗고. 그런 감각이 내게 맞더군요.

배형민: 그러면 60년대에 실제로 보셨어요?

안영배: 주로 잡지를 통해 보았어요. 실제로 브로이어의 작품을 본 것은 보스턴 근방에 있는 브랜다이스(Brandeis) 대학에서였는데, 그 건물은 브로이어 단독설계는 아니고 TAC를 통한 공동설계였지요. 그래도 브로이어 특유의 센스를 많이 느꼈어요. 확실히 브로이어는 라이트보다 한 세대 나중 사람이었죠. 라이트 주택은 오키모스 이외에도 시카고 근방의 오크파크(Oak Park)에서 많이 보았어요. 오크파크에는 한두 채가 아니고, 그 일대에 집단적으로 많이 있더군요. 하지만 오크파크 주택 내부는 들어가 보지 못했어요. 거의 다 외부만 볼 수 있었죠. 라이트의 스튜디오를 겸한 그의 자택만 안을 구경할 수 있었죠. 주택은 외부보다 내부가 더 중요한데.

배형민: 몇 년도에 가신 거죠?

안영배: 미국에 처음 갔던 것은 1960년대 초였네요.

배형민: 그때, 미국의 원조 프로그램으로 가셨을 때.

안영배: 오크파크는 그보다 뒤인 1981년이었어요. 처음 1960년대 초에 갔던 곳은 이스트랜싱(East Lansing)이었어요. 그곳에 있는 미시간 주립대학에는

17_
마르셀 브로이어(Marcel Breuer, 1902~1981) : 헝가리 출신의 미국 건축가. 하버드 대학에서 가르쳤다. 뛰어난 주택건축으로 국제적 명성을 얻었다.

그림21, 22, 23, 24 _

미시간 오키모스에 있는 F. L. 라이트가 설계한 주택

도시계획과 조경학과만 있었죠. 나는 하우징 분야로 갔기 때문에 건축보다 도시계획이 더 중요하다고 해서 그리로 가게 되었던 거예요. 그 당시 도시계획에도 관심이 많았었기 때문에 한동안 도시계획 강의를 열심히 들었어요. 그런데 어반리뉴얼(urban renewal) 강의를 담당했던 찰스 바(Charles Barr)라는 노교수가 강의 도중에 건축가와 플래너(planner, 여기서는 도시계획가를 지칭)의 관계를 설명하면서 미국에서는 건축가가 도시계획에 지나치게 관여하는 것에 대해 불만으로 여기고 플래너는 지리학자, 경제학자 그리고 사업가 등 여러 분야의 다양한 의견을 총괄하는 사람이지, 건축가처럼 결코 한 분야의 스페셜한 프로가 아니라고 강조하더군요. 미국에 가기 전까지 나는 건축가는 도시계획가를 겸해야 한다고 생각했는데, 그 말을 듣고 생각이 달라졌죠. 그리고는 그 후로는 도시계획을 일부러 피하게 되었어요.

배형민: 그분 말씀이 설득력이 있었나봐요?

안영배: 그 영향이 컸죠. 그래서 학장에게 건축과가 있는 다른 대학에 보내 줄 것을 요구했죠. 당시 학장이던 마일즈 보일랜(Myles Baylan) 교수가 너희 나라에서는 건축보다 하우징이 더 중요하다고 하면서 만류했어요. 하지만 결국 다음 학기에 시애틀의 UW(University of Washington, 워싱턴대학교)로 보내주었죠. 지금 생각해 보면 그때 도시계획 더 공부했어도 좋았을 것 같았어요.

배형민: 그러면 한 학기만에?

안영배: 한 학기 만에. UW에 가서 건축을 공부하니 신이 났죠.

배형민: 갑자기 프로그램을 바꾸신 셈인데, 수월하게 되었나봐요.

안영배: 내가 워낙 강하게 요구하니까.

배형민: 그거는, 한국에서 요청을 하셔야 되는 거죠? 옮겨달라고?

안영배: 한국이 아니라, 보일랜 교수에게 요구했죠.

배형민: 아, 그건 미국 정부의 결정인 거지.

안영배: 거기가 우선이니까. 그래도 그때 미시간 주립대학에서 방학 기간 5주에 걸쳐 랜드스케이프 아키텍쳐(landscape architecture)에 대한 비지팅 크리틱스(visiting critics) 특강을 수강한 것이 나에게는 큰 도움이 되었어요. 당시 초청교수는 노먼 카버(Norman Carver), 하버드 대학의 사사키 히데오(Hideo Sasaki) 교수, 그리고 미시간 대학의 윌리엄스 교수 등 모두 이 분야의

유명인사들이었죠. 한 교수가 월요일부터 금요일까지 가르치는데, 오전은
강의하고 오후는 자유로운 설계작업을 하는 거예요. 그때 조경에 대한
인식을 다시 하게 되었어요. 그리고 방학기간에 실시하는 특강을 우리나라도
도입하면 좋겠다고 생각했어요.

배형민: 그때 당시 우리나라에서는 아예 개념도 없었을 시절이었을 거예요.

안영배: 그런 교육제도뿐 아니라, 대학에 원예학과는 있어도 조경학과는
없었을 거예요. 미시간 대학의 조경강의 중에 특히 노만 카버의 강의가 참
좋았어요. 그는 미국의 펠로우쉽 스칼라로, 교토 대학에서 일본 고건축과
정원을 연구하고 온 분이었죠. 주로 일본건축의 좋은 예를 슬라이드로
보여주면서 조경강의를 했어요. 그는 특히 스페이셜 시퀀스(spatial sequence)에
대한 관심이 많았던 분이에요. 그 강의를 들으면서 '일본의 고건축이
그렇게 우수하다면, 필경 우리나라의 고건축도 이에 못지않게 좋을
것이다'라는 생각을 했어요. 그리고 귀국한 뒤 조사를 벌여 『한국건축의
외부공간』[18]이라는 책을 썼죠.

배형민: 그런데 주택에서도 건축주들이 앞에서 정원을 통한 진입을 요구했던
것과도 맞아 떨어졌던 거네요?

안영배: 맞아 들어간 거죠. 단독주택의 대문은 북쪽인데 남쪽 대청마루를
출입구로 쓰고, 현관에서 신발을 벗고 그걸 거실 신발장에다가 놓고, 나올 땐
또 반대로 해서 나오고. 우리 건축 계획 개념을 바꿔야 할 필요를 느낀 거예요.

배형민: 당시에 교과서적으로 이렇게 해야 한다고 되어 있었다고 하셨는데
구체적인 책이나 레퍼런스가 있나요? 건축계획각론이랄까?

안영배: 그때까지도 건축교과서라 할 만한 책이 거의 없었어요. 있었다고 해도
일본서적이 다였고, 여기에 실린 단독주택들을 보면 현관이 북측에 있는 예가
가장 많아요. 그렇게 하면 방들의 향이 좋아지고 동선도 짧아지면서 효율성이
높아지죠.

배형민: 그러면 그때는 동선의 효율성이 우선이었군요.

안영배: 동선의 효율성. 동선은 짧아야 하고, 각 실의 이상적인 향과 위치를

18 _
대담자의 저서. 안영배, 『한국건축의 외부공간』, 1978,
보진재. 이 책의 4장 참조.

그린 다이어그램을 보면 방들은 가능한 햇빛이 잘 드는 남측에 두어야 하고, 부엌은 서측에 있으면 안 되고 등의 개념이 컸죠. 그런데 실제로 설계를 하는 과정에서 이런 개념들을 주변 환경에 따라 달라지기도 하고, 건축주의 기호에 따라서도 크게 달라져요. 나는 외부에서 내부로 이어지는 진입과정의 공간변화에 관심이 많아지면서 이른바 스페이셜 시퀀스에 대한 개념이 내부공간까지 확장되어야 한다고 생각하게 됐어요.

성북동 B씨 주택 (1975)

안영배: 그 개념들을 내 마음대로 펼쳐 나갈 수 있었던 프로젝트가 바로 〈성북동 B씨 주택〉이었어요. 이 집의 건축주는 백성학19) 씨라고, 모자 디자이너로 시작해서 나중에 크게 대성한 기업인이지요. 짓고 나서 20년쯤 뒤에 내 작품집에 실릴 사진 촬영 때문에 이 집에 방문했는데, 조만간 공동주택을 짓기 위해 헐린다는 이야기를 듣고 퍽 섭섭했어요. 하기야 설계한 집이 헐린 경우는 비단 이 집만은 아니었지만. 이 집 대지는 서쪽에서 동쪽으로 경사진 넓은 땅이었죠. 나는 이 대지를 처음 보자마자 가능한 지형을 바꾸지 않고, 대지와 밀착되면서 내부와 외부가 유기적으로 융합되는 그런 집이 머릿속에 떠올랐어요.

이 집에서 가장 넓은 정원레벨은 동측 도로면보다 한층 높아서 계단으로 올라가야 하는데, 이곳까지 올라가는 진입 계단을 직선으로 하지 않고 일부러 조금 꺾어서 진입 과정의 다양한 변화를 느낄 수 있도록 계획했어요. 계단을 다 오르면 우측으로는 집의 전면이 드러나고, 그 앞으로 넓은 정원도 시원하게 펼쳐져요. 이곳에 있는 작은 뜰에서 현관을 통해 바로 집 안으로 들어가지만, 남측의 넓은 잔디정원도 같은 레벨로 이어져요. 그리고 전면에 보이는 다섯 단의 계단을 올라가면 거실 앞 테라스로 이어지는데, 이 테라스는 정원보다 약간 높아서 아래 있는 잔디정원이 시원하게 내려다보이죠. 그리고 다시 다섯 단의 계단을 올라가면 서재 앞 테라스로 이어지면서, 이곳에서는 나무숲이 우거진 동산으로도 쉽게 올라갈 수 있어요. 이처럼 지반레벨의 변화가 생긴 것은 가능한 원래의 지형을 잘 살리려는

19_
백성학(白聖鶴, 1940~) : 함경남도 원산 출생.
영안모자, 대우버스 글로벌, 클라크 등의 대표이다.

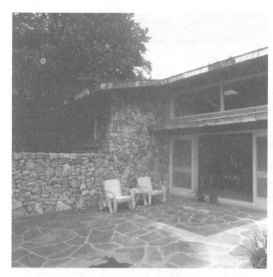

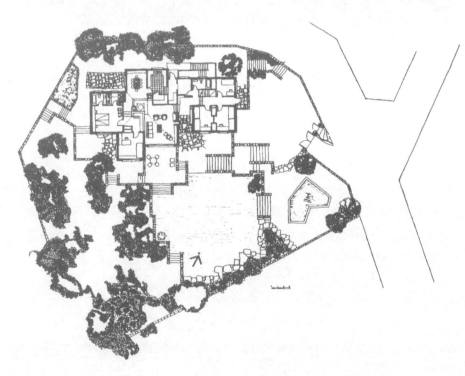

그림25, 26, 27 _
〈성북동 B씨주택〉

의도보다는 외부공간의 유연한 변화를 유발시키려는 의도가 더 컸다고 볼 수 있을 거예요.

공간 전이에 대한 개념은 외부뿐 아니라 내부까지 계속 이어져요. 현관을 통해 실내로 들어가면 현관홀에서는 거실과 식당 그리고 침실까지 조금씩 바닥면의 레벨이 달라지는데, 아이방의 레벨까지 합치면 모두 다섯 레벨이에요. 이런 변화와 함께, 즐겁게 이동할 수 있도록 어떻게 하면 좀 더 다양한 공간 변화를 유발할 수 있느냐가 나의 중요한 과제였어요. 거실과 식당은 ㄱ자로 된 두 단의 계단을 통해 빛의 방향으로 이어지게 하고 침실과 서재는 네 단의 계단을 통해 다시 올라가게 했는데, 이 모든 이동 과정이 밝은 톱라이트를 정점으로 하는 모임 천장 아래의 하나의 큰 공간 안에서 전개되도록 했죠. 특히 해가 질 무렵이면, 해가 서쪽 동산에 가려 밖은 어두워지는데 햇빛이 톱라이트를 통해 거실 안을 밝게 비추는 광경은 퍽 인상적이었어요. 설계과정에서는 전혀 예측하지 못했던 일이었죠. 또 하나는, 경사 진 천장면 덕분에 오디오의 음향효과가 참 좋다고 건축주가 좋아하기도 했죠. 하지만 공간감이 아무리 좋다한들 만약 건축주가 노인이었다면 레벨차가 많아서 불편하다고 했을 거예요. 지금이라면 이렇게 많은 레벨을 두지 않았을 테고요. (웃음)

배형민: 단면을 잘 잘랐어야 하는데

안영배: 단면도에 분명히 잘 그렸는데, 각 레벨 간의 디멘션뿐 아니라 각 지반 레벨의 관계, 그리고 기초바닥 레벨까지 명기했어야 한다는 거죠. 일반적으로 주택설계를 하면 계획안을 두세 번 바꾸는데 이 집은 첫 번째 계획안이 마음에 든다고 해서 바로 실시설계에 들어간 케이스였어요. 딱 한 가지 요구는 어디서 돌을 보고 왔는지, 자연석을 사용해 달라는 거였어요. 그 돌이 제주도 돌처럼 보여서 나도 기꺼이 받아들였지요.

배형민: 어떤 종류의 돌이지요, 선생님? 아까 우 선생님이 물어봤던 돌 같은데….

안영배: 지금은 기억나지 않네요. 어쨌든 그 돌로 집의 벽은 물론 담장까지 마감했죠.

배형민: 주로 벽돌을, 빨간 벽돌을 선호하셨다고 들었어요.

안영배: 나는 벽돌이 가장 좋은 재료라고 생각했지만, 이 집은 건축주의 요구도 그렇고 몇 해 전 제주에서 보았던 돌집이 인상적이어서 그대로

받아들였지요. 내가 이 집을 설계하면서 공간 전이에 관심이 컸던 것은 노먼 카버의 영향이기도 하지만, 우리나라 전통건축의 영향도 대단히 컸어요. 특히 구례의 화엄사와 양산의 통도사를 보고 큰 감동을 느꼈어요. 한번은 국내에서 열린 건축학회 총회에 참석한 일본의 아시하라[20] 교수에게 『한국건축의 외부공간』을 선물했더니, 나보고 우리나라에서 가장 좋다고 생각되는 고건축이 무엇이냐고 묻더군요. 그래서 나는 서슴치않고, "난 화엄사와 통도사다"라고 답했어요. 그랬더니 그는 자신이 생각하기에 일본의 건축물 가운데 이츠쿠시마 신사[21]가 가장 좋다고 말하더군요. 그래서 그 후 일본에 가게 되었을 때 이츠쿠시마 신사도 가보았습니다.

배형민: 잠깐, 쉬시죠. 그리고 마무리를….

(휴식)

용두동 A씨 주택 (1980)

안영배: 공간 전이에 대한 관심은 나의 자택이던 〈용두동 A씨 주택〉까지 이어져요. 그러나 이 집은 성북동 집에 비해 대지도 좁고 집의 규모도 작을 뿐만 아니라, 내가 직접 살아야 할 집이기 때문에 그렇게 대담하게 설계할 수는 없었어요. 건축가는 다소 결함이 있더라도 실험적인 새로운 시도를 해야 하는데, 내가 직접 살아야 할 집에서는 그럴 수가 없었어요. 소심해질 수 밖에. 거기에 작은 결함도 발생해서는 안 된다는 강박감까지 더해지니 설계가 더 힘들었죠. 또 벽돌집은 외벽의 방수 문제로 지붕추녀를 깊게 하려다보니 외부 디자인까지 크게 제한을 받게 되었죠. 이 집을 설명하기도 전에 변명부터 미리 늘어놓은 셈이 되었네요.

이 집은 설계를 마치고 허가 수속을 하려는 시기에 40평 이상의 주택을 잠정적으로 허가하지 않는다는 방침에 내려지는 바람에 1년을 허비했습니다.

20 _
요시노부 아시하라(芦原 義信, 1918~) :
도쿄제국대학 공학부 건축학과와 하버드대학
대학원을 졸업했다. 현재 아시하라 건축설계연구소
소장, 도쿄 대학 명예교수, 무사시노 미술대학
명예교수, 일본예술원 회원으로 있다. 저서로는
『외부공간의 구성 -거리의 미학』『속거리의 미학』
『숨은 질서-21세기 도시를 향하여』 등이 있다.

21 _
이츠쿠시마신사(嚴島神社) : 일본 히로시마현 남서부
미야지마섬(宮島)에 있는 12세기 헤이안시대의
미를 대표하는 신사로, 1996년 세계문화유산으로
등록되어 있다.

이듬해 제한이 풀리면서 수속을 하려고 도면을 다시 검토해 보았더니, 마음에 들지 않는 부분이 많더군요. 그래서 설계를 다시 했어요. 설계를 두 번 한 셈이죠. 이 집은 외부보다 내부공간 계획이 더 힘들었어요. 주택 평면에서 거실이 중앙부에 오면 방들을 연결하는 통로 역할을 겸하게 됩니다. 그러면 주거면적을 줄이는 이점이 있다고 해서 우리나라에서는 가장 많이 활용되는 계획방식이죠. 이런 거실은 우리 한옥의 대청마루와 유사한데, 그래서 나는 공동주택은 물론 단독주택에서도 이 방식을 대청마루식 거실이라고 부릅니다. 하지만 이렇게 하면 거실의 프라이버시가 크게 침해돼요. 이미 여러 번 말한 것처럼 나는 이런 계획방식을 기피하는 편이에요. 그런데도 우리 집에서는 공간의 활용성을 위해 이런 방식을 택하게 된 거예요. 나중에 이 집을 팔게 될 때를 대비해 대중성과 타협한 것이죠. 그래도 거실의 프라이버시를 가능한 높이기 위해 생각한 것이 벽난로였어요. 거실과 통로 사이를 벽난로로 살짝 구분한 거예요. 현관을 들어서면 우측으로 보이는 계단과 좌우로 길게 이어지는 긴 통로가 집의 주 동선이죠. 이 통로에서 보이는 뷰(view)가 보기 좋게 전개되도록 하는 것이 큰 과제였어요. 여기에 여러 방과 동선을 구획하면서 시각적으로 하나의 초점이 될 수 있도록 벽난로 위치를 정했습니다. 벽난로가 그만큼 중요했던 거죠. 공사가 진행되는 과정에도 벽난로를 어떻게 디자인할지 스터디모델도 만들면서 시간을 많이 보냈어요. 벽난로 상부는 윗층까지 트이게 해서 이층에서도 벽난로 굴뚝이 잘 보일 뿐만 아니라, 2층 남측창문을 통해 들어오는 햇빛을 이용하는 거실 채광 효과까지 기대했어요. 2층집의 경우 상하층의 공간이 단절되기 때문에 윗층에 도둑이 들어도 아래층에서 모르는 경우도 있는데, 이렇게 보이드로 공간을 개방하면 웬만한 소리는 들을 수 있죠. 말하자면 상하층의 호흡감을 느낄 수 있어서 좋아요. 하지만 겨울에는 아래층 온기가 윗층에 유출되기 때문에 이를 막기 위해 윗층을 개폐할 수 있는 유리창문을 설치했어요. 거실 천장 높이는 2.45미터로 넓이에 비해 좀 낮은 편이지만, 이 보이드로 인해 답답함을 해소할 수 있었어요. 이처럼 벽난로와 함께 보이드 공간을 통해서 얻어지는 여러 가지 효과가 대단히 컸지요.

일반적으로 대청마루식 거실은 안방으로 통하는 문과 이어지는데, 우리 집의 경우 안방에 노모가 계시기도 해서 이에 대한 배려도 있었지만, 거실의 프라이버시를 위해 일부러 돌아가게 했더니 종합건축연구소의 이승우 씨는 왜 이렇게 계획했는지 나에게 질문하기도 했죠. 주택설계에는 평면 계획부터 세부 디테일에 이르기까지 배려해야 할 점이 참으로 많아요. 거실의 벽면과 창호의 디테일 그리고 조각이나 화분 등을 놓을 수 있는

앨코브[22]와 수납공간, 그리고 계단의 넓이와 손잡이 디테일에 이르기까지
배려해야 할 점들이 무척 많았어요. 나는 주택설계를 비교적 많이 한
편인데도 막상 내 집을 설계하다 보니 끝이 없더군요. 이 집은 거실과 개실의
연계를 스킵플로어[23] 방식의 계단으로 계획했는데, 하부 5단의 계단 폭은
1미터이지만 상부 9단의 폭은 80센티미터로 했어요. 그리고 지하의 서재로
내려가는 계단폭도 80센티미터로 했는데 사는 데 아무 지장이 없었어요.
계단 통로를 좁게 하니까 상대적으로 다른 방들이 더 넓게 느껴지더라고요.

배형민: 예, 지하 계단이?

안영배: 여기로 내려가요. 계단의 단수가 2층까지 모두 14단인데, 일반적인
2층 주택의 경우 단수가 최소 16단은 되어야 하고, 보통 17단으로 만들어요.
우리 집은 그만큼 층고가 낮았던 셈이죠. 아래층 천장 위로 RC보가 지나가지
않도록 구조계획을 했기 때문이에요. 대신 벽난로 굴뚝 벽에 RC기둥이
오도록 하고, 그 주변의 벽체는 모두 반장벽돌로 쌓았어요. 거실의 경우
통로의 천장고가 2.3미터밖에 되지 않아 바닥레벨을 15센티미터 낮추어
2.45미터로 맞췄지요. 방의 넓이에 비해 천장이 낮은 단점은 벽난로 상부를
보이드로 개방하고 남측 창을 전망창(picture window)으로 크게 만들어
보완했죠. 여기에 적용된 디멘전에 대한 예리한 감각은 라이트의 주택, 그
중에서도 〈낙수장〉에서 배운 바가 컸어요. 우리 집을 지을 때 바로 뒷집도
함께 지었는데, 나중에 두 집을 다 구경한 사람들은 우리 집이 훨씬 더
커 보인다고 했죠. 실제로 우리 집은 60평이고, 그 집은 80평이었는데도
말이에요. 그 집은 계단폭이 1.2미터나 되고 개실들은 넓었는데, 거실이
상대적으로 좁았기 때문에 그렇게 보였던 것 같아요.

허유진: 궁금한 질문인데요, 80센티미터 폭 계단이라고 하셨잖아요. 도면에
그랜드 피아노가 2층에 있던데 어떻게 올라갔나요?

안영배: 아, 다 올라가요. 그랜드 피아노도 다리를 떼고 올리니까 거뜬히
올라갈 수 있었어요. 우리 딸이 피아노를 전공했어요. 그래서 피아노가 있는
방의 천장을 지붕경사에 따라 경사지게 마감했더니 음향도 좋아졌죠. 이 집은
설계부터 시공까지 모두 손수 했기 때문에 단열, 방수 등 세부구조 디테일은

22 _
alcove : 방 한쪽에 설치한 오목한(凹) 장소. 침대,
책상, 서가 등을 놓고 침실, 서재, 서고 등의 반독립적
소공간으로서 사용한다.

23 _
skip-floor : 주거단위의 단면을 단층과 복층형의
동일층을 택하지 않고 반층씩 어긋나게 배치하는
형식

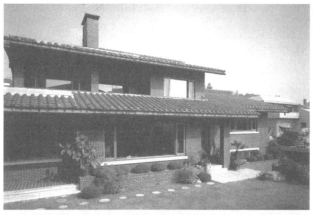

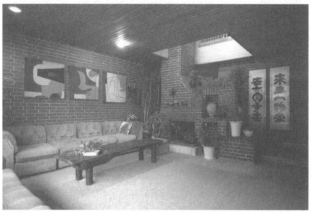

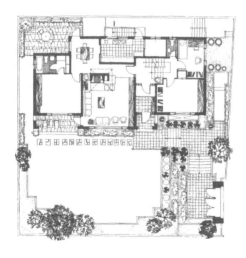

그림28, 29, 30 _
〈용두동 A씨 주택〉 (1980)

물론 전기 및 난방, 배관 그리고 조경까지 모두 더해도 공사비가 비교적 적게 들었어요. 그 당시 고급주택의 공사비는 보통 평당 100만 원 정도 들었는데, 우리 집의 경우는 평당 60만 원으로 마무리할 수 있었죠.

공간의 비완결성, 도산서원과 주택설계

우동선: 선생님, 오늘은 1960년대부터 1980년대까지 근 20년에 걸친 선생님 작품, 주로 주택작품에 관한, 주택작품의 세계를 말씀해주셨는데 여러 가지 흥미로운 변화도 보이고, 사시는 분들의 말씀을 경험으로 받아들여서 더 개선된 모습이 보이는 것 같습니다. 그런데, 여하튼, 선생님이 일관되게 주택에서 추구하신 것은 뭐라고 정리하면 좋을까요?

안영배: 클라이언트의 기호나 요구사항에 따라 달라지기도 하고, 당시의 시대적 건축성향에 따라 조금씩 변화되었기 때문에 단적으로 이거다 하고 말하기가 쉽지 않네요. 말하자면 주택에 국한된 것이 아니라 건축 전반에 대한 이야기로 봐야 하는데, 외부에서 보이는 형태보다는 내부 공간구성에 더 큰 비중을 두었다고 할 수 있어요. 그 중에서도 전에도 여러 번 말했듯이 특히 공간 전이시 느껴지는 공간의 흐름에 대한 관심이 더 많았다고 말할 수 있지요. 전통건축에 대해 이야기 할 때마다 과정적 공간과 매체 공간 또는 생동적 공간이라고 하는 용어를 자주 썼는데, 모두 공간의 흐름을 더 중요하게 생각한다는 의미이죠. 이런 개념은 보통 여러 건물로 구성되는 외부공간에서 쓰는 개념이지만, 공간의 규모가 작은 주택의 내부에도 이 개념을 적용하고자 했어요. 또 성격 때문이겠지만, 건축계가 관례적으로 추구하는 전형적 공간구성 방식을 탈피하고 싶었어요. 다시 말하자면 완결된 공간보다는 비완결된 공간을 더 선호했던 것이죠. 내 주택작품 가운데 이 의도가 잘 반영된 예를 들면 〈성북동 B씨 주택〉이에요. 또 다른 집들도 거실과 식당의 연계, 동선에 따른 계단의 위치 등을 살펴보면 어느 정도 내 의도를 이해할 수 있을 거예요. 방의 크기가 아무리 크더라도 사방이 반듯하고 막혀 있으면 답답하게 느껴지고, 작은 공간이라도 벽면에 요철이 있다든지 천장의 경사가 있는지 그곳에서 다른 공간으로의 흐름을 볼 수 있으면 좁게 느껴지지 않죠.

나는 그런 점에서 우리나라 전통건축 가운데 도산서원의 도산서당이 매우 중요한 건물이라고 생각해요. 도산서당이 지어질 당시는 대청을 중앙에 두고 양 옆에 방들을 배치하면서 건물의 평면이나 집 모양을 아주 포멀(formal)하게

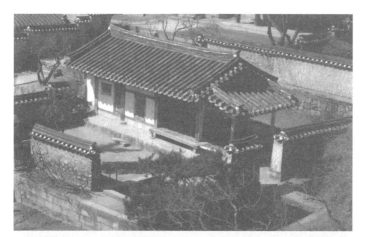

그림31, 32_
도산서원 전경과 완락재 내부모습.

짓는 것이 관례였는데, 퇴계는 이런 격식이나 관례에서 대담하게 벗어났죠. 그 당시에는 매우 획기적이었던 일이에요. 주로 거주했던 완락재(玩樂齋)는 극히 좁은 방인데도 벽면에 앨코브가 있고, 미닫이문을 열면 대청마루와 연결되죠. 대청마루만 보면 정연한데 북측 벽 일부는 밖으로 돌출되고 동측은 눈썹지붕으로 덮인 또 하나의 작은 마루공간과 이어지는 등 공간의 변화감이 아주 다양해요. 작은 집이지만 공간의 흐름을 느낄 수 있죠. 퇴계가 처음부터 이런 집을 구상한 것인지 아니면 지으면서 부분적으로 개조해가면서 지었는지는 알 수 없어도, 공간감을 고려한 것만은 분명해요. 심지어 외부의 창호 입면까지 인포멀하게 계획했는데도 오히려 변화감이 있어서 자연스럽게 보이거든요. 이런 점을 보면 그는 학문 분야뿐 아니라 건축적 센스도 대단했던 것 같아요.

배형민: 초기 주택들을 보면 조금은 모더니즘의 균질함이 보이고, 점점 가다가 〈성북동 B씨 주택〉에서 가장 극적인 감각이 보입니다. 나중에 지붕 때문에 이렇게 되었지만 어쨌든 초기의 더 심플한 감각의 변화는 선생님 개인의 변화 과정으로도 보이네요.

안영배: 그랬지요. 오랫동안 설계를 하면서 현장경험이 쌓이다보니 건축에 대한 개념도 많이 달라졌어요. 건축에 대한 개념은 주변 환경이나 건축의 기능, 그리고 시대적 요구에 따라 다양하게 변화해야 하는데, 사회적 관례나 선입견에서 벗어나기가 그리 쉽지 않아요. 건물의 기둥 간격이 규칙적이어야 구조적으로 유리하고 경제적이다. 그리고 조형적 측면에서도 질서감이 생긴다고 하는 것은 오랫동안 지속된 건축의 기본개념이었죠. 그런데 도산서원을 보면 기둥 간격이 모두 달라요. 관례적인 개념에서 벗어난 거지요. 학생들에게 설계를 가르칠 때 보니 기둥 간격부터 정하고 평면을 계획하는 학생들이 의외로 많아요. 심지어 기둥 간격을 6미터로 하는 것이 가장 경제적이라면서 6미터 격자를 그리고 설계를 시작하는 경우도 있었죠.

배형민: 사실 어렵지요. 어린 학생들이어서. 선생님도 그러셨잖아요, 경험이 바탕이 되었다고. 그 경험이 없으면 못해요. 학생한테 시스템을 가르쳐주든지, 경험을 하게 해야 하는데, 그게 학교에서 무지 어려운 거 같아요. 자기가 경험하지 않은 학생은 설계를 시작하기가 어려운거 같아요.

안영배: 학생들에게 건축의 기능이나 구조 등 기술적인 면과 함께 창의적인 개념이 필요하다는 것을 다 함께 알려주어야 하는데, 요새는 반대로 창의만을 강조하니까 기술적 측면은 소홀히 하는 학생이 많은 것 같아요.

주택설계에 관심을 갖게 된 계기

우동선: 주택의 차이를, 어떤 교수님이 지적하셔서 말씀하셨잖아요.

안영배: 건축적으로.

우동선: 네, 건축적으로. 그 전에 또, 그 전부터 주택에 관심을 가지시게 된 계기라든가 하는 것이 있나요?

안영배: 나는 종합건축에 3년 있다가 ICA 주택기술실로 자리를 옮겨 약 5년 근무했어요. 자연히 주택설계에 관심을 가질 수밖에 없었죠. 그리고 주택현상설계를 비롯해서 여러 번의 디자인 콤페에 당선된 다음부터는 주택설계 의뢰도 많이 들어왔어요.

우동선: 그러면 미국으로 가시게 된 계기랄까 그 맥락을 말씀해주세요.

안영배: ICA주택에서 하우징(housing)을 배워오라고 해서 가게 되었지요.

배형민: 그런데 그 전에, 종합에서 ICA로 옮기게 된 계기를 말씀해주세요.

안영배: 종합에서는…, 좀 다른 이야기지만 대우가 상당히 박했어요. 하숙비도 내기 빠듯할 정도였으니까. 단지 건축을 배우는 재미로 보수는 크게 신경 쓰지 않고 굉장히 열심히 일했어요. 그런데 3년쯤 지나고, 결혼도 하고 대학원 과정도 마치고 보니 생각이 달라졌죠. 게다가 종합에 계시던 두 분 선생님 사이가 좋지 않았던 참에 ICA 주택기술실에서 파격적으로 대우해준다고 하니 그곳으로 옮기게 된 거예요. 그 당시 송종석, 김정철, 이정덕 등 여러 동료들이 모두 함께 갔지요. 그곳에서 엄덕문 씨를 비롯해 박병주[24] 씨 등 많은 분과 같이 활동했어요.

배형민: 석사논문을 1957년 12월에 「주택의 기준 척도에 관한 연구」로 쓰셨네요. 지금 석사논문 갖고 계신가요, 혹시?

안영배: 어디 있을지 모르겠네요. 대개 석사, 박사논문들은 다 기록이 되어 있는데 아마. {예, 찾아보겠습니다.}

배형민: 연대로 보면, ICA에 가시기 전, 종합에 계실 때 지금 쓴 걸로 되어 있네요.

24_
박병주(朴炳柱, 1925~) : 한양대학 건축공학과 졸업.
홍익대 도시계획과 명예교수.

안영배: 그때 대학원에 다녔으니까요.

배형민: 아, 그러면 종합 다니면서 대학원을 다니셨나 봐요.

안영배: 뭐 그런 셈이지요. 거의 혼자 공부했죠. 오히려 거기서는 저학년의 설계지도만 맡았어요, 그때는.

배형민: 그러면 주제를 주택의 기준 척도? 이때 기준 척도는 어떤 뜻이었나요? 어떤 논문이었나요?

안영배: 모듈에 대한 개념이었습니다.

배형민: 그러면 기술적인 문제네요?

안영배: 기술적인 거죠.

배형민: 어쨌든 계속 주택에 대한 이슈고요.

안영배: 표준주택에 대한 공부를 많이 했거든요. 석사논문을 쓴 다음부터 계속 하기 시작했어요. 그런데 이게 범위가 너무 넓어지다 보니 어딘가에 초점을 하나로 깊이를 맞춰야겠다는 생각이 들었어요. 마침 당시 일본도 모듈의 규격화에 대한 관심이 많았고요. 그래서 그 책을 보고 나름대로 우리나라에 적합한 모듈 체계가 하나 마련되었으면 좋겠다는 생각으로 시작한 게 기준 척도에 관한 연구예요.

배형민: 자료가 좀 있으면 좋겠는데…. 여기 아까 말씀하셨던 보사부 57년, 58년 연속해서 1등을 하셨네요.

우동선: 어떻게 할까요, 좀 더 선생님 연대기를 말씀 드릴까요? 아니면 그냥 주택 정도에서 마칠까요?

배형민: 연대기에서 오늘 짚고 싶은 게 있으면 짚고, 아니면 마무리를 하고요.

안영배: 그것도 그렇고, 일전의 내 자택 있잖아요.

지붕설계에 대한 생각

배형민: 용두동, 80년으로 되어 있네요.

안영배: 1980년대였으니 다른 집보다는 늦게 지은 거예요. 이 집은 경사지붕에 추녀를 깊게 냈어요. 지붕의 형태는 집을 설계할 때 가장 힘든 과제예요. 플랫트 지붕에 추녀를 내지 않으면 집의 형태구성이 아주 쉽지요.

경사지붕을 하더라도 지붕 추녀를 벽면에서 전혀 내지 않으면, 그러니까
〈청담동 K씨 주택〉이나 〈삼성동 C씨 주택〉처럼 지붕추녀 없이 딱딱 자를
때는 매스형태를 구성하기가 그런대로 수월했죠. 그런데 지붕추녀를 내면
여간 제약을 받는 게 아니에요. 그러면 왜 추녀가 필요하냐면 구조적인
문제점 때문이에요. 방습을 고려해 벽돌로 공간쌓기를 할 경우, 외벽을 붉은
벽돌로 쌓으면 아무리 사춤몰탈[25]을 잘 채워 넣어도 하자가 발생하기 쉬워요.
어떤 경우는 집을 짓고 나서 입주했는데 비가 몹시 오는 날 내부 벽까지
물이 스며들어서 애를 먹은 적도 있어요. 이중벽 중 집 안쪽의 벽면 외부에
방수몰탈을 발랐는데도 습기가 들어온 거예요. 이상해서 외벽에 구멍을
뚫어보니 벽 속에 고였던 물이 빠져나오더라고요. 이러한 문제점을 해소하기
위해 외벽 안쪽은 콘크리트조로 하게 되었는데, 그래도 방습상의 문제는
완전히 해결되지 않았어요. 그래서 그 후로 집장사들이 짓는 집도 지붕에
슬라브를 꼭 내는 것이 정석이었죠. 저도 지붕 추녀를 깊게 내야겠다고
생각하게 되었어요. 그래서 1974년 이후 지은 집들은 〈성북동 B씨 주택〉이나
〈한남동 L씨 주택〉처럼 모두 추녀를 길게 뺀 형태를 추구하게 되었어요. 그
당시에 주택설계를 많이 한 김수근[26] 씨나 원정수[27] 씨, 공일곤[28] 씨는
지붕이 있는 설계를 잘 안 했어요. 경사지붕을 디자인하더라도 내가 설계한
〈K씨 주택〉처럼 추녀를 딱딱 자른 디자인 정도였죠. 그렇게 하면 설계가
편하니까. 그런데 나는 이전의 집들에서 하자가 많이 생기다보니 추녀에
대한 생각으로까지 넘어갔던 거예요. 그리고 이 개념이 용두동 우리 집까지
이어졌어요. 다들 벽을, 추녀를 딱딱 자른 디자인을 많이 했어요. 그런
식의 설계는 매스 디자인이나 형태에 굉장히 유리한데, 그게 자꾸 문제에
부딪히니까 "우리나라는 지붕 추녀가 필요하다"고 절실히 믿기 시작한 게 이
집 부터예요. 그래서 이 집의 영향, 개념이 우리 집까지 이어지는 것이고요.
지붕 추녀가.

25_
속빈 시멘트콘크리트블록을 쌓을 때 구멍에
시멘트몰탈을 채워 넣는 것을 사춤이라 하고 채워
넣는 몰탈을 사춤몰탈이라고 부른다.

26_
김수근(金壽根, 1931~1986) : 1960년 도쿄대학교
대학원 석사 졸업. 1961년 귀국, 김수근건축연구소를
열고 1972년까지 대표를 지냈다. 1966년
종합예술지인 월간 『공간(空間)』 창간. 대표 작품에는
〈자유센터〉, 이란 테헤란의 〈엑바탄 주거단지〉,
서울 잠실종합운동장 내 〈올림픽주경기장〉, 〈마산
양덕성당〉 등이 있다.

27_
원정수(元正洙, 1934~) : 건축가. 서울 태생. 1957년
서울대학교 건축학과 졸업. 인하대학교 교수 및
명예교수. 1983년에 지순, 김자호, 이광만과 함께
간삼건축연구소(현 (주)간삼건축) 설립.

28_
공일곤(公日坤, 1937~) : 1960년 서울대학교 건축과
졸업. 1969년 공일곤건축연구소를 개설하여 현재
향건축사사무소 대표.

라이트가 설계한 집도 지붕추녀가 깊게 나온 설계가 의외로 많아요. 전에도 말한 것처럼 오키모스에 있는 주택이나 일리노이 오크파크에 있는 주택들은 거의 다 지붕추녀가 깊은 집들이었어요. 하기는 지붕이 있는 집을 설계하게 되면 중후한 감은 있으나 현대건축의 예민한 디자인 감각을 나타내기가 힘든 것이 사실이에요.

배형민: 다시 평지붕으로 돌아가실 생각은 없으셨나요?

안영배: 그때 평지붕을 다들 싫어했던 이유는, 평지붕에 대한 인식이 지붕에 단열재로 스티로폼을 두껍게 댔는데도 매우 뜨거웠기 때문이에요. 우리는 주택을 플랫 지붕으로 많이 지었잖아요? 내 주택, 장충동도 플랫트였죠. 그런데 이 단열재가 절대적이지 않아요. 지붕 단열재를 두껍게 했는데도 여름에 뜨거워서 못 견디겠더군요. 그래서 '우리나라는 그냥 무조건 지붕을 기와로 씌우는 게 좋겠다'는 생각이 자꾸 들었던 거예요. 그리고 평지붕일 경우 경사진 지붕보다는 건물의 매스감이나 볼륨감이 적게 느껴지는 것이 평지붕을 기피하게 된 큰 이유이기도 했어요.

건축가들의 커뮤니티

배형민: 아까 김수근 선생에서부터 공일곤 선생님까지 말씀하셨는데, 쭉 말씀하셨던 건축적인 주제를 건축 커뮤니티가 공유하거나 서로 얘기할 기회가 있었나요?

안영배: 비교적 건축적인 이야기를 나눌 수 있던 모임으로 목구회²⁹⁾가 있어요. 한동안 열심히 나갔는데, 그곳에서 많은 이야기를 나누었죠. 각자가 진행 중인 작품도 소개도 하고, 근간에 지어진 주요 건축에 대한 평가도 하는 등 제법 논의가 활발했어요. 한 번은 유걸 씨가 지은 자기 주택도 다함께 가 보았어요. 여기저기에 탁월한 그의 건축 솜씨가 엿보여, 앞으로 좋은 건축가가 될 거라고 이야기했죠. 다만 집이 너무 독특해서 앞으로 팔기는 쉽지 않을 거라고 걱정했어요.

배형민: 대화하신 적이 있으세요?

안영배: 대화는 많이 했는데 무슨 말을 했는지 기억은 잘 안 나네요. 한 번은 이희태 씨 작품인 절두산 복자 기념성당에 대한 평가가 있었어요. 그때 누군가 내부공간에 대해 심하게 평가했는데, 그 내용이 건축잡지에 그대로 실려서 한동안 이희태 씨가 목구회 사람들을 바라보는 눈빛이 좋지 않았죠.

배형민: 1970년대 초에 김수근 선생도 공간이 오밀조밀해지고, 그게 한국 현대건축에서 거론되는 문제고, 그때 〈우촌장〉[30]을 비롯한 주택들, 공간사옥에서 했었던 것들, 아까 〈성북동 B씨 주택〉에서도 공간이 짜개지는 것이 있는데, 서로 교감이 당시에 있었나요?

안영배: 김수근 씨와 자주 만났지만 막상 건축에 대한 이야기는 잘 나누지 않았어요. 한번은 공간사에 갔더니 자기가 좋아하는 음악이라면서 들려주는데, 박자 개념이 전혀 없는 매우 독특한 음악이었던 것이 기억이 나요. 그의 건축작품과는 매우 대조적인 음악이었죠.

배형민: 혹시 그때, 보셨나요?

안영배: 〈우촌장〉 평면스케치를 보여주긴 했는데, 짓고 나서 내부를 보지는 못했어요. 벽면의 굴곡이 너무 많아서, 어떻게 건축주를 설득할 수 있었는지 이해가 잘 되지 않았어요. 그는 명성덕분에 자기 뜻대로 작품을 구사할 수 있었던 건축가였다고 생각해요.

안영배: 나는 건축주의 의견을 매우 중요하게 여겼어요. 이따금씩 내 뜻대로 한 작품도 있었지만, 대부분은 건축주의 의견을 최대한 수용하려고 노력해 온 셈이지요. 건축에 관한한 건축가가 일반인보다 훨씬 더 잘 알고 있다고 자부하지만, 주거생활에 관해서는 일반인의 경험이 더 많아요. 건축가가 그들에게 배워야 할 점도 많죠. 예를 들어 우리나라 주택은 허드레 부엌에 대한 개념이 의외로 커요. 식당 곁에 있는 부엌은 깨끗해야 하고, 그밖에 생선을 굽거나 지저분한 것들을 저장할 공간이 있어야 한다는 것이에요. 이런 요구는 단독주택뿐 아니라 아파트도 마찬가지예요.

배형민: 지금도 여전히 뒷부엌을 요구하지요.

안영배: 허드레 부엌은 흔히 집을 다 짓고 난 후 부엌 뒤에 적당히 꾸미게 되는데, 자리도 많이 차지하고 지저분해지기 쉬워요. 서교동에 내 친구 집을 지을 때는, 부인이 모 여대 교수였는데, 허드레 부엌을 설계에 잘 반영해 달라는 요구를 받기도 했죠. 또 주택의 경우 가재도구나 의류를 수납할 공간이 많이 필요한데, 건축가들은 이런 요구에 대해서는 약간

29 _
목구회 : 서울대학교 건축과 출신 건축가들의 모임.
1965년에 결성되어 근작방문, 상호작품비평 등
활동을 전개하였으며 『목구회건축평론집』(1974)
등을 편찬하였다.

30 _
〈우촌장〉 (1971) 김수근 설계. 삼선동 위치.

그림33,34,35,36 _
폴 커크가 설계한 시애틀 소재 주택들

소홀한 경우가 많아요. 침실도 가구배치와 수납공간을 미리 잘 계획하지
않으면, 큰 방이라도 어질러지기 쉬워요. 거실의 크기도 마찬가지죠. 같은
크기라도 적절한 가구배치와 실의 형상, 그리고 적절한 공간의 대비에 따라
느껴지는 공간감이 크게 달라지죠. 주택설계를 받을 때 보면 대개 부인보다
남자 주인이 관여하는 경우가 많은데, 그렇게 하면 내부의 배치보다 외관만
신경 쓰는 경우가 다반사예요. 주택은 외부보다 내부공간 계획이 훨씬
더 중요한데도 말이죠. 나만 해도 작은 집에서 고생하면서 자란 사람이라
공학적이고 기능적인 면이 중요하다는 것이 몸에 배어 있지만, 특히 주택에
관한한 외부보다 내부 디자인의 중요성이 한 채 한 채 설계할 때마다
새삼스럽게 느껴져요.

시애틀 여행 중의 건축적 경험

안영배: 1960년대 초에 미국에 갔지요. 비록 1년 남짓한 짧은 기간이었지만, 그
사이에 보고 느낀 점이 많았어요. 아까 말했듯이 노먼 카버, 찰스 바(Charles
Barr, 미시간 주립대학 교수), 스타인브룩(Stein bruck, 워싱턴 대학교 교수) 교수 등의
강의에서 배운 점도 많았지만, 각지를 여행하면서 좋은 건축을 보고 느낀
점이 더 컸다고 봐요. 미국에서 첫 번째 도착지가 시애틀이었는데, 때마침
한 중년 부인이 서서 신호를 기다리는 모습이 보이더군요. 지나는 차가 전혀
없어서 바로 길을 건널 법도한데 차분히 신호를 기다리는 모습을 보고
법을 철저히 지키는 미국인들이 존경스럽게 느껴졌어요. 한 번은 길에서
중년 남자에게 우체국 가는 길을 물었더니 매우 친절하게 알려주더군요.
그러고 나서 미국에 처음 왔다는 내 말을 듣고는 자기 집으로 초대해서,
저녁식사까지 대접 받은 적도 있었어요. '친절하고 법도 잘 지키는 시민.' 이게
미국의 첫 인상이었어요. 또 한 번은 워싱턴 대학교 건축과 학생으로부터
시애틀에 있는 여러 좋은 건물들 안내를 받고 구경하기도 했죠. 그런데
보여주는 건물이 한결같이 과장됨 없이 차분하고 단아해 보이는 거예요.
거기까지는 미처 예상치 못했던 부분이었어요. 시애틀에는 폴 커크(Paul H.
Kirk)[29]라는 건축가의 작품이 많았는데, 그의 교회건축도 좋았지만 나는
주택작품들이 유달리 좋았어요. 어떤 날은 길가에 있는 목조주택을 보고
출입구에 서 있는 사람에게 집이 참 좋다고 말했더니 자기 형이 설계한
집이라면서 내부도 보여주었죠. 알고 보니 그가 폴 커크의 동생이었어요.
외부는 단순하고 단아한 집인데, 안에 들어간 순간 건축에서 디테일의
중요성을 새삼스럽게 깨달았어요. 우리는 주택을 설계할 때 공간의 크기나

외부의 입면에 주력하는데, 이 사람은 디테일까지 세심하게 계획한 것을 보고 탄복했죠. 난간, 창문틀, 어디 하나 빠지지 않고 훌륭하더군요. 내가 창문 디테일이 어쩌면 이렇게 좋으냐고 물었더니 자기 형은 건축가이지만 자기는 목수인데, 이 집의 창문 디테일은 자기가 다 개발한 것이라고 자랑하면서 지하실에 있는 공방까지 구경시켜주었죠.

배형민: 거기가 나무가 좋은 동네죠.

안영배: 그렇더군요. 난 디테일 하면 미스 반 데어 로에의 철골 구조, 이렇게 구조 앵글을 살린 것만 생각했는데, 목조주택인데도 그 집은 뭐 하나하나 빠진 곳 없이 아주 센서티브한 기교가 많았죠. 폴 커크를 통해서, 나도 (건축에 대한 종래의) 인식을 철저하게 바꾸게 되었죠. 또 직접 건축을 보는 것이 설계 강의 암만 하는 것보다 월등히 낫다고 느꼈어요.

배형민: 보고 느껴야죠.

안영배: 그렇죠, 보고 느껴야죠. (웃음)

29 _
폴 커크(Paul H. Kirk, 1914-1995): 전후 미국 태평양 북서부지역을 중심으로 활동했던 대표적인 건축가. 국제양식을 벗어나 지역적 맥락에 어울리는 근대건축을 도모했으며, Bowman House (1956), University Unitarian Church (1959), 워싱턴대학 Edmond Meany Hall(1974) 등이 대표작이다.

02

『새로운 주택』과 건축 기행

일시	2011년 1월 20일 (목) 14:30 ~ 16:30
장소	서울특별시 동대문구 용두동 안영배 교수 자택
진행	구술: 안영배
	채록: 배형민, 우동선, 최원준
	촬영: 하지은
	기록: 허유진

『새로운 주택』(1964) 출판 준비 과정

배형민: 오늘은 1960년도에 발행된 『새로운 주택』에 대한 말씀을 주로 해주시기 바랍니다. 먼저 공동 저자인 김선균[1] 씨와는 어떤 관계이셨나요?

안영배: 김선균 씨는 대학은 나보다 4년 후배지만, 중학교는 나하고 동기예요. 6.25 때문에 서울공대 건축과에 늦게 입학했고 산업은행, ICA 주택기술실도 나보다 늦게 들어왔죠. 워낙 성격이 좋고 머리도 샤프해서 함께 작업하기 참 좋았어요.

배형민: 같이 하시게 된 계기가 뭐였나요? 이 분도 주택 작품이 꽤 있더라고요. 작업을 같이 하셨던 적이 있나요?

안영배: 같은 직장에 있으니까 이야기를 나눌 기회가 많았지요. 더구나 주택설계를 주로 하는 곳이니 각자 주택설계를 할 기회가 많았던 거예요.

배형민: 이런 책을 만들게 된 배경을 기억나시는 대로…

안영배: 주택설계를 많이 하게 되니까 주택에 대한 내 생각도 정리할 겸 주택에 관한 책을 내고 싶어졌어요. 그리고 당시 한국 주택에 관한 책이 전혀 없던 것도 책을 쓴 동기가 되었죠. 미국에서 수집해 온 자료들, 그러니까 일리노이 대학교에 갔을 때 '스몰 홈즈 카운씰(Small Homes Council)[2]'에서 얻은 소주택에 관한 연구 자료뿐 아니라 여러 자료가 많았죠.

배형민: '스몰 홈즈 카운씰'이요?

안영배: 카운씰, 스몰 홈즈 카운씰.

배형민: 이건 미시간[3] 쪽에?

안영배: 아니요, 미시간이 아니고, 일리노이 대학이요. 소주택 연구 자료가 많다는 말을 듣고 찾아갔죠. ICA 주택기술실에서도 가서 주택 자료를 수집해 오라고 요구했죠. 그것에서 특히 부엌에 관한 자료, 아마 아직도 갖고 있을 거예요, 그 자료를 구했는데 내게 굉장히 좋은 자료였어요.

1_
김선균(金善均) : 1959년 서울대학교 건축학과 졸업.

2_
일리노이 대학교(University of Illinois)의 현재의 BRC(The Building Research Council).

3_
대담자는 1961년 미 국무성의 후원으로 미시간주립대학교와 워싱턴대학교에서 한 학기씩, 1년간 미국연수를 받았다.

배형민: 책을 출간하려면 작품을 선택하셔야 했잖아요. 그때 어떤 생각이나 기준으로 선정하셨는지?

안영배: 특별한 기준이 있었던 것은 아니었어요. 나는 당시 젊기도 했고 한국건축가협회의 초기 회원이라서 이사급까지 빠르게 올라갔는데, 덕분에 당대에 활발히 활동하던 건축가들을 만날 기회가 많았어요. 그 연으로 김중업[4] 씨, 김수근 씨, 강명구[5] 씨 등에게 작품 게재를 의뢰할 수 있었죠.

배형민: 예를 들어 원정수 선생님 거가 64년 건데 작품은 2개가 있어요. 그럼 그거는 원 선생님이 이 두 개를 싣겠다고 하신 건가요, 아니면 안 교수님이 고르신 건가요?

안영배: 내가 고른 건 아니고, 그냥 주는 걸 실었죠.

배형민: 김수근 작품 중에 잘 안 알려진 주택이 하나 실려 있는데,

안영배: 그것도 김수근 씨가 골라준 거예요.

배형민: 하나를 딱 그렇게.

안영배: 하나가 아니고, 처음에는 하나만 주었는데 후에 두 개를 더 준 거예요. 모두 세 작품이에요. 나중에 준 것까지 합치면.

배형민: 김중업 씨도 마찬가지고요?

안영배: 그렇죠. 김중업 씨의 옥상정원이 있는 주택의 경우 직접 가서 사진도 찍어왔어요.

배형민: 그럼 그걸 받아보시고, 거기에 대해서 다른 작품이었으면 좋겠다라든지 그런 건 없었고요?

안영배: 뭐 선택의 여지는 없었고, 그냥 받아서 실은 거예요.

배형민: 그러면 편집을 할만한 상황은 아니었겠네요? 받을 만한 건축가들도

4_
김중업(金重業, 1922~1988) : 1941년 일본 요코하마공업고교 건축과 졸업. 1945년 조선주택영단 재직 르코르뷔지에게 사사. 〈서강대학교 본관〉〈건국대도서관〉〈프랑스 대사관〉등을 설계

5_
강명구(姜明求, 1917~2000년) : 1940년 일본 와세다 대학 부속공업학교 건축과 졸업. 조선주택영단 설계부 기사재직. 1961년 국회의사당 건설위원 및 대한주택영단 주택건설위원 역임.

그 당시에 많지 않았고.

안영배: 주는 대로 다 실었죠.

배형민: 가령 누가 작품을 줬는데 그것이 못마땅하다든지. (웃음)

안영배: 그런 경우는 없었어요. 또 하나씩밖에 주지 않아서, 고르고 말고 할 만큼 많지도 않았고요.

배형민: 안 주신 분도 혹시 있었나요? 여기 보면, 작가별로 안 교수님, 김중업, 김수근, 강명구, 김정철, 원정수, 지순, 그런 정도예요.

안영배: 내가 연락할 수 있는 사람들에게는 다 받은 거예요.

배형민: 가령 이분이 내셨으면 좋았을 텐데 여러 가지 이유로 접촉이 안 되었다거나, 그때 당시 건축계에서 저분은 주택작품이 좋은 게 있는데, 그런 게 혹시 떠오르세요?

안영배: 기억이 잘 안 나는데. 거의 다 내가 부탁해서, 그것도 주는 대로 받아서 실은 거예요.

배형민: 우리가 생각할 만한 분이 있나? 이때에, 60년대 초에 주택작품을 내실만도 한….

최원준: 송민구 선생님은 어떻게?

배형민: 그러니까 종합 쪽은 사무실 규모가 크니까, 주택을 하지는 않았을 것 같아요.

안영배: 아니었어요.

배형민: 제가 이걸 여쭤보는 이유는 당시는 주택을 작업하는 건축가 그룹이 제한이 되어 있었을 것 같아서요. 한편으론 종합이나 신건축[6]처럼 큰 사무실의 경우, 주택을 안하거나 못했을 것 같고, 물론 정인국[7] 선생님은 학교에 계셔서 했을 텐데. 역사적으로 확인을 해봐야 합니다만.

6_
신건축문화연구소. 1954년에 엄덕문, 정인국, 김희춘에 의해 세워졌다. 구조에는 금창집, 함성권, 배기형 그리고 설계진은 원정수, 이윤형, 유희준, 주경재 등으로 구성되는 집단체제였다. 종로구 연지동 장안빌딩 3층에 위치하였다.

7_
정인국(鄭寅國, 1916~1975) : 1942년 일본 와세다대학(早稻田大學) 이공학부 건축학과 졸업. 홍익대학교의 건축과장·공학부장·대학원장 및 한국건축가협회 창립위원 및 이사 서울특별시 문화재보존위원(1961) 등을 역임.

안영배: 정 교수는 훨씬 나중의 일이에요. 초창기에는 없었어요.

배형민: 선생님 보시기에 이 책을 한국의 현대주택 건축의 계열에서, 어떻게 자리잡는 게 좋을까요? 그러니까 선배들 중에서도 주택을 설계한 분들이 있고, 지금 일제시기와도 굉장히 느낌이 단절되어 있는 거 같습니다. 박동진[8] 선생님은 주택작품이 조금 있었던 것 같아요. 박길룡[9] 선생님은 주택작품이 있죠. 개량 한옥으로 실제로 지어진 주택이 있지요?

우동선: 김연수 저택, 박용구[10]….

배형민: 유상현인지, 우상현 씨인가? 그분 주택도 있는 것 같고. 박용구 씨 주택과 함께. 다 일제 때 이야기예요. 그런데 일제 때 지은 집들이 그 후 어디에 뭐가 있는지도 모르고 있다가 거의 한 30년 후쯤 되서 우연히 알게 되었다고요.

1960년대 건축 잡지 및 출판물

배형민: 그러니까 이때 당시에 주택작품이 출판매체에 등장할 수 있는 게 없었죠? 『현대주택』[11]이 언제부터였는지 혹시 기억나세요?

최원준: 이 당시는 아니었는데요, 적어도 60년대는 『공간』하고, 『건축』 『건축사』 『건축가』 정도.

배형민: 그게 다 60년대 후반이죠? 주택이라는 것이 매체를 통해서 이렇게 알려질 수 있는 것도 없었고.

안영배: 잡지라는 것이 거의 없었으니…. 어딘가에 『현대건축』[12]이란 잡지가 있었는데, 그걸 내가 어디에 뒀는지 찾지 못했어요. 우리가 처음에 이야기한 〈신문로 O씨〉 주택 있잖아요, 그 집이 『현대건축』에 실렸었죠. 이 책(『새로운 주택』)에도 나온 주택 말이에요. 이게 거의 초창기 잡지 아닐까 싶은데,

8_
박동진(朴東鎭, 1899~1981) : 1924년 경성공업전문학교 졸업. 조선총독부 근무. 1953년 박동진건축연구소 개설. 그의 작품의 대부분은 석조의 고딕양식이 주류를 이루고 있다.

9_
박길룡(朴吉龍, 1898~1943) : 1919년 경성공업전문학교를 졸업. 조선총독부 근무, 1932년 박길룡건축사무소 개설. 최초로 서구식 건축술의 전문교육을 받은 건축가이다.

10_
박용구(朴容九, 1914~) : 작가. 음악평론가. 문화예술계 저명인사.

우리나라 일반 잡지로는. 그때 실린 게 김중업 〈서강대학교〉(1958)하고, 명동13)의 이희태 씨가 한 〈혜화동성당〉(1960)14), 그리고 나의 〈신문로 O씨 주택〉, 이렇게 소개됐죠.

배형민: 『현대건축』은 두 번 나오고 끝이었고.

안영배: 내 생각에 우리나라에서 처음 발간된 건축잡지였던 것 같아요. 그 전에는 없었으니까. 있었다고 하면 건축학회에서 나오는 잡지가 계속 나오긴 했는데15) 주택작품은 거의 안 실렸어요.

배형민: 그리고 주택의 제목이 재밌는 거 같아요. 여기 보면 "옥상정원이 있는 주택" 아니면 "방마다 독립성이 높은 A씨 주택", "넓은 거실 중심의 주택", 이건 원정수 선생님 거구요, "내부공간을 이룬 주택". 이런 식의 제목을 붙이기로 한 것은 안 선생님 생각이었나요? 선생님은 그렇게 하시고 싶었던 것 같은데, 딴 분들에게도 요구를 했나요?

안영배: 제목은 거의 다 내가 붙였어요. 그 사람들이 요구한 건 아니고, 김중업 씨나 김수근 씨가 한 주택을 보고 그냥 이름을 붙인 거예요. 그게 가장 큰 특징이라고 보았죠. 나중에 바꾼 경우도 있어요. 김수근 씨의 초창기 작업이었는데… 저 책(개정신판)을 봤으면 하는데, 〈우촌장〉. {예, 그건 71년} 〈우촌장〉과 평창동16) 등은 나중에 다른 매체를 통해 또 발표되는 걸 보고 초판에 있던 집을 빼고 새로 고친 거예요. 그 당시에 이게 상당히 획기적인 건축이었거든요.

배형민: 책의 구성에 대해 조그만 더 여쭤볼게요. 그 다음에 특히 일리노이 대학에서 모으신 자료들이 중간에 좀 들어가 있고. 그러니까 소위 자료집성처럼 계획에 대한 내용들이 있는데, 그때 당시에 자료집성들이 국내 들어와 있었나요?

안영배: 기억이 잘 나지 않아요.

11 _
『현대주택』 1975년 창간되어 2008년 폐간된 월간지. 발행처 현대공론사(창간호~1989.1), 주택문화사(1989.2~2008.8).

12 _
『현대건축』(1970-1971). 엄덕문 김석철 발행.

13 _
당시 이희태건축연구소 소재지.

14 _
〈혜화동성당〉(1960).

15 _
『건축가』 한국건축가협회 (1961~), 『건축사』 대한건축사협회 (1963~) 등이 있었다.

16 _
〈창암장〉(1974) 김수근 설계. 평창동 위치.

배형민: 그렇다면 일본의『건축자료집성』[17]은 그때 당시는 없었고. 그럼 아까 말씀하신 부엌에 관한 좋은 자료들이 있는데, 다양한 인체치수에 대한 것들이요….

안영배: 그때는 다른 일본 책들이 많이 있었어요.

배형민: 저희가 한참 봤었던『건축자료집성』은 몇 년도 쯤에 들어왔는지 기억나세요?

안영배: 기억나지 않네요. 그 책에서 뽑은 자료는 없어요.

배형민: 아 그럼, 중간의 이 자료들은 다들 처음 보는 것들이었겠네요?

안영배: 『타임세이버 스탠다드』와 미국의『아트앤드아키텍처』[18]를 많이 참조했어요.

배형민: 예, LA에서 나온 잡지죠.

안영배: 『아트앤드아키텍처』를 주로 보고, 나중에 실린 것들은『레코드』[19] 잡지를 참고했죠. 그리고 또 어떤 것은 불란서 잡지에서 본…, 내가 구할 수 있는 잡지가 많지 않았으니까. 거기서 추려서 내가 실은 거죠

배형민: 『아트앤드아키텍처』같은 건 국내에서 보신건가요?

안영배: 국내에서.

배형민: 아, 그 자료는 어디에서 보셨어요?

안영배: 국내 책장사들이 들여온 자료였어요.

배형민: 원본을….

안영배: 원본이었죠.

17 _
일본건축학회,『건축설계자료집성』. 개정판은 1980년 발행.

18 _
『아트앤드아키텍처』(*Arts and Architecture*):
1940년부터 1967년까지 미국 서부에서 간행되었던 잡지로, 건축, 디자인, 조경, 예술분야를 포함했다. 1940-60년대에 걸쳐 케이스스터디하우스(Case Study Houses) 프로그램을 진행하여 서부지역에 적합한 실험적인 주택안들을 대중적으로 전파하였다.

19 _
『아키텍추럴레코드』(*Architectural Record*)1891년에 창간된 미국 건축, 인테리어 월간 잡지이다. 뉴욕시의 McGraw-Hill Construction이 창간하였으며, 세계 건축계에 많은 정보를 제공하여 왔다. 미국건축가협회(AIA)와 밀접한 관계를 가지고 있다.

최원준: 그 당시 어느 정도나 그런 잡지들이 유통이 되었나요?

안영배: 얼마 되지 않아요. 그나마 나는 종합에 있었으니까 {예} 조금 더 볼 수 있었죠. 대학을 졸업하기 전에는 『레코드』나 『포럼』[20]은 아예 못 보았거든요.

배형민: 대학에선 물론 못 보신거구요?

안영배: 네.

배형민: 그럼 국내에선 외국 주택들도 처음 보는 거였겠네요. 국내 어떤 잡지 매체에서….

안영배: 국내에는 내가 여기다 뽑은 『레코드』 같은 잡지에서 골라 수록한 게 처음이었죠. 외국 잡지에서 좋다고 하는 것을 내가 찾아서…. 그때만 해도 저작권 상관없이 마음대로 카피해서 썼어요. 그러다 1970년대에 저작권이 강화되면서 그냥 출판을 끊었어요. 1975년이었나, 더 내면 안 되겠다 생각해서 끊은 거예요.

배형민: 이 책(『새로운 주택』)에 대한 반응이 어땠나요? 1964년 처음 나왔을 때.

안영배: 그때는 반응이 좋았죠. 학교에도 교과서란 게 별로 없었으니까. 김중업 씨가 『조선일보』(1964.8)에 "개성이 또렷한 노작"이라는 제목으로 신간 서평도 썼어요. 건축교과서라고 할 만한 게 없었어요. 나중에 장기인[21] 씨가 쓴 『건축구조학』[22]이 나올 때까지는.

배형민: 『건축구조학』이 『새로운 주택』 후에 나온 건가요?

안영배: 그랬던 것 같아요. 벌써 상당히 오래된 책이네요, 장기인 씨 책.

배형민: 그러면 어쨌거나 교재로 많이 썼겠네요?

안영배: 내 기억에 교재라면 그 책(『건축구조학』)하고 이 책(『새로운 주택』) 정도가 아니었나 싶어요.

21_
장기인 (張起仁, 1916~2006) 1938년 경성고등공업학교 졸업. 한양대학교 교수 역임. 삼성건축사무소를 경영하면서, 우리나라 고건축 보존설계와 용어 등에 커다란 공헌을 하였다.

22_
장기인, 『건축구조학』(建築構造學), 문운당, 1964.

20_
『아키텍추럴 포럼』(Architectural Forum): 1892년 『브릭빌더』(The Brickbuilder)로 창간되었던 미국의 유서 깊은 대표적 건축잡지. 1974년에 폐간됐다.

배형민: 그러면 인세를 많이 받으셨겠네요? (웃음)

안영배: 인세라고 해야 뭐….

배형민: 그때는 출판계가 인세를 어떻게 해요? 인세 같은 것도 다 계약을 했나요? 거기 첫 출판사가 어디예요?

우동선: 출판사 보진재[23].

안영배: 그래도 보진재는 다른 곳보다 대우가 괜찮았어요. 딱 15퍼센트를 줬거든요. 초판 1쇄는 정확하게 1할을 받았고, 재판부터는 15퍼센트를 꼬박꼬박 받았죠.

배형민: 근데, 당시에 워낙에 건축과가 있는 학교 자체가 많지 않아서, (웃음) 그러니까 학생 수가 많지도 않았겠네요. 교재라고 해봐야 서울대, 한양대.

안영배: 그래도 1년에 보통 500부정도?

배형민: 당시에 평균 오백부요.

안영배: 오백부가 해마다 나간 거예요.

우동선: 많이 팔린 거네요!

배형민: 그때 당시에! 요즘은 500부 못 팔아요. (웃음)

안영배: 교과서로 쓰이는 분위기였으니까요.

배형민: 이 책의 생명력이 어땠나요? 선생님 느끼기에, 판매 부수에 대한 얘기일 수도 있겠지만, 그 다음에 책들이 많이 나오잖아요. 그러면서 독보적인 위상도 좀 변했을 것 같고.

안영배: 그래도 이 책과 경쟁할 만한 책은 아직 안 나왔을 때니까. 그리고 내가 출판을 중단한 것도 안 나가서가 아니에요. 수요는 계속 있었는데…. 출판사는 계속 찍자고 하는데 새로운 저작권법에 걸리기 시작하니까 미안해서 중단한 거예요.

23 _

보진재(寶晉齊): 1912년 순수 민족자본으로 설립된 우리나라 최초의 민간인쇄소. 현재까지 국내 10대 인쇄소로서 명맥이 유지되고 있다.

076
———
077

배형민: 70 몇 년도 판이 있고.

안영배: 아, 이게 1992년까지 나왔네. 그러니까 이게 무슨 얘기냐 하면, 1970년대부터 제약을 받기 시작했지만 1990년도까지도 어느 정도 허용이 됐어요.

배형민: 92년판에는 다소 조정되었지만 뒤에, 미국잡지들에 대한 자료가 여전히 있고요.

『새로운 주택』의 출간 이후

배형민: 64년에 나와서 92년까지면 상당히 롱런하신 셈이네요. 그 다음에는 별로 이 책에 대한 관심을 안 가지셨나봐요.

안영배: 그 뒤로도 다시 써야겠다, 써야겠다 하면서 자료를 모으기 시작했는데, 국내 사진을 좀 모으다 결국 바빠서 정리를 못한 채 흐지부지됐지요.

배형민: 여기에 새로운 것을 더 하려고.

안영배: 완전히 새로운 내용을 쓰고 싶었죠. 사실 정년퇴임하고 그동안 모았던 자료를 정리하려 했는데, 이상하게 바쁘더라구.(웃음) 전통건축에 대한 글도 정년하고 한 5년 안에 내려고 했던 것인데, 자꾸만 늦어져서 결국 10년이 훨씬 지난 다음에야 낸 거예요. 『흐름과 더함의 공간』 책 말이에요. 책 한 권 만드는 것도 쉽지 않더군요. 지금도 사실은 이런 자료들, 새로운 주택에 실린 외국 자료를 하나도 안 쓰고 독자적으로 새로 하겠다고 꽤 원고도 썼는데, 이전 자료는 완전히 빼고. 『새로운 주택』에 실린 내용은 다 일본이나 외국 자료를 이것저것 옮긴 것이었으니까요. 그래서 내 손으로 해야겠다는 생각으로, 책 내용도 주택 설계수법 같은 것을 좀 넣어가면서 썼죠. 여기도 거실은 어떻게 해야 한다고 말했지만, 그걸 더 보완해서 거실을 중점으로 계획한 예들을 다 모으고, 거기다 글도 첨가하는 식으로 계획을 했는데…. 그냥 미완으로 끝났어요.

배형민: 구체적으로 이 책에 대한 반응이 기억나시나요? 아니면 워낙 이런 것에 대해서 서로 얘기하는 분위기가 아니었나요?

안영배: 반응이 어땠나? 워낙 볼만한 책이 없었으니까…. 학교에 교수로 있던 후배들이 계속해서 그거 좀 어떻게 출판할 수 없느냐고 했는데…, 나중에

1990년대에도. 이제 출판을 중단했다고 하니까….

최원준: 그 이후에 해외 사례들만 따로 이렇게 출판하신 책도 있지 않았나요?
{뭐요?} 해외주택 사례들만 모아놓으신 책[24]도 있지 않았나요?

안영배: 그건 외국 잡지에서 고른 내용이니까….

최원준: 네. 그러니까 해외 것들만 모은 책을 제가 예전에 본 적이 있어요.

안영배: 그 책은 주로 일본 『GA』[25]에 나온 내용을 내가 편집만 한 거예요.
여러 권이 나왔잖아요. 그중에서 마음에 드는 사진을 고르고, 글은 내가
나름대로 다시 쓴 거예요. 일본 글을 그대로 번역한 게 아니라. 하지만 그 책도
역시 외국 자료를 썼기 때문에 더 찍지 않고 그냥 끝냈어요.

학창 시절과 서울대학교 부산캠퍼스

우동선: 선생님, 아까 교육 말씀 잠깐 나왔는데요. 잡지들이 없었단
말씀하셨고, 김선균 선생님과 중학교 동창이라고 하셨어요.

안영배: 중학교 동창이죠. 대학은 4년 후배이고. 내가 혼자 다 정리하기는
힘들었어요. 김선균 씨가 정리를 잘하고 글도 잘 쓰니까, 정리하는 데 도움을
많이 받았어요. 그래도 전체 기획부터 작품 선택, 자료 부탁 그리고 편집까지,
거의 내가 다 했죠. 편집, 레이아웃도 직접 한 거예요.

우동선: 그래서 중학교 때 두 분이 건축에 뜻을 갖게 된 계기가 있나요?

안영배: 중학교 때는 서로 친교가 적어서 건축과 아무 관계가 없었어요.
건축과의 인연은 나중에 ICA 주택기술실에 같이 있으면서 시작했죠.
중학교는 동기여도 대학은 4년 후배니까 내 의도에 따라 정리를 꼬박꼬박 잘
해주었어요.

배형민: 그러면 이력으로 얘기를 서서히 옮길까요?

우동선: 선생님, 용기화(用器畵)를 잘 그려서 건축을 하게 되었다고
회고하셨는데, 건축을 뜻하시게 된 계기가 있었나요?

25 _
『GA』: 1970년에 창간된 일본의 건축잡지. Global
Architecture의 준말로 세계 건축계의 동향을
전했으며 99년 종간됐다. 자매지로 『GA Houses』,
『GA Documents』 등이 있다.

24 _
대담자의 저서, 『세계의 주택건축』 기문당, 1987

안영배: 중학교 5학년 때, 지금으로 치면 고등학교 2학년 때예요. 미술 과목을 박상옥[26] 선생이 가르치셨는데…. 경기중학에 계시던 박상옥 씨. 소를 그려서 국전에서 대통령상을 받은 분이죠. 그때까지 유명한 화가는 아니었고 나중에 유명해졌어요. 그분이 미술시간에 용기화를 가르쳤어요. 어떤 걸 했냐하면 12면체 작도법을, 입면을 어떻게 그리는지를 과제로 낸 거예요. 다른 학생들은 잘 못 풀었는데 내가 그걸 잘 풀었어요, 혼자서. 그랬더니 어려운 문제를 풀었다고 굉장히 칭찬을 받았죠. 그러면서 하는 말씀이 이 다음에 건축가가 되려면 용기화를 잘 그려야 한다. 그래서 아, 내가 용기화를 잘 그리니까 건축가를 하면 어떨까 하는 생각을 하게 되었어요. 그전까지는 대학에 가서 순수물리학을 공부하고 싶었어요. 물리나 수학을 좋아했던 거죠. 그걸 해야 순수학문, 학자 같고. 그런데 6·25가 딱 났잖아요, 전란으로 인해 나라가 혼란한 시기에 순수학문은 엄두도 못 내게 된 거죠. 대신 전쟁 동안 건물이란 건물은 죄다 부서졌으니 앞으로 건축일이 많겠구나 싶었죠. 그런 생각이 들어서 건축과로 진학한 거예요.

배형민: 전쟁 중에 대학을 입학하신 것이죠?

안영배: 그랬죠.

배형민: 그럼 공부는 어떻게 하셨어요? 고등학교 때?

안영배: 그때는 고등학교가 아니고 중학교가 6년제였던 시기예요. 사변이 나고나서는 공부는 제대로 못했지요. 6학년 때(현재 고3) 6·25사변이 났으니까. 공부도 거의 못하고 있다가 대학입학시험이 있다기에 가서 그냥 시험보고 들어간 거예요.

최원준: 전쟁 와중에도 입학공고도 나오고, 사실 그런 게 궁금한데요, 전쟁 중에도 신입생모집을 하나요?

안영배: 사실 내가 그전에…, 전쟁이 나니 처음에는 어딜 가려고 했냐면, 해군사관학교 시험을 봤어요. 그렇다고 필기시험은 별개 아니었고…. 시력도 굉장히 좋았어요. 1.5였는데, 참 우연이라고 해야 할까. 시력검사를 하는데 앞 사람이 열심히 하는데 나도 도움이 될까 해서 그쪽을 보고 있었거든.

26_
박상옥(朴商玉, 1915~1968) : 서양화가. 1939년 동경미술학교 졸업. 목우회(木友會)의 창립회원. 부드럽고 소박한 필치로 한국의 풍물을 즐겨 다루었다. 〈한일(閑日)〉 〈연(鳶)〉 〈피리부는 소년〉 등이 대표작.

그런데 채점관이 보지 말라고 하는 거야. 창가를 보라고. 그걸 또 나는
고지식하게 창밖으로 고개를 돌렸지. 그리고 내 차례가 와서 다시 시험판을
보니, 이게 보이지 않는 거예요. 환한 데를 보다가 어두운 데를 보니까…
그래서 한쪽 눈이 0.5인가 0.7로 나왔어요. 다른 쪽은 1.5가 나왔고. 기준이
0.9 이상이었는데. 그래서 시력검사에서 떨어졌어요.(웃음) 다시 생각해도 참
우연이었던 것 같아요. 실망에 빠져 있는데 대학교 시험이 있다고 하더라고요.
나는 건축과가 있는 학교는 서울대밖에 몰랐어요. 그때 한양대가 있는 줄도
몰랐죠.

우동선: 1951년이었죠?

배형민: 그러면 전쟁 중에 서울대학교가 어디에 있었죠?

안영배: 당시 캠퍼스는 부산에 있었어요. 중부지방에 있는 신입생들은 전공을
구분하지 않고 수원농대에 개설된 전시연합대학(戰時聯合大學)에서 교육을
받을 수 있었어요. 그리고 2학년이 되어서야 비로소 부산 대신동에 있는
교사로 갈 수 있었어요. 판자집 교사로.

배형민: 그때 연합대학이 수원에? {예, 수원에 있었다고.} 전공과목과는 아무
관계없이?

안영배: 관계없었죠. 그 당시 강의 중에 상당히 인상 깊은 것이, 나중에
재건운동[27] 본부장을 지낸 유달영[28] 교수가 세계문화사를 담당했어요.
그런데 세계문화사 강의는 거의 안하고 뭘 했냐면 덴마크 부흥사를 가르쳤죠.
주로 농과대학 학생들이 많았으니까요. 그룬트비[29] 이야기를 가장 많이
하고, 시도 가끔가다 읊었죠. 그 모습이 상당히 인상적이었어요. 조금 더
말하면, 지금도 가끔 생각나는데, 그 당시 영어 교과서로 쓰였던 『킹스 크라운
리더(Kings Crown Reader)』에 보면 롱펠로우[30]의 시가 있잖아요. "I shot an
arrow in to the air, but I don't know where."[31] 나도 그 시를 중학교 2학년

27_
신생활재건운동 : 5·16 군사정변 정권에
의해 설립된 국가재건최고회 산하기관으로
재건국민운동본부를 발족시켜 국민의 정신변혁을
위해 전개한 범국민운동. 1964년 7월부터 사단법인
재건국민운동중앙회로 이름을 바꾸어 혁신운동을
계속하였으나 큰 성과 없이 흐지부지되고 말았지만
그 정신은 1980년 새마을운동으로 흡수되어
계승되었다.

28_
유달영(柳達永, 1911~2004) : 서울대 농과대학교수.
농학자이자 사회운동가로 1961년 재건국민운동
본부장임을 역임했다.

때 배웠는데, 그분은 그 시를 매우 좋아했죠. 교육자로서 화살을 쐈는데,
처음에는 그것이 어디로 날아갔는지 몰랐다가 먼 훗날 어딘가에서 그 화살이
큰 나무에 꽂힌 걸 찾았노라. 교육이라는 것이 바로 그런 것이다. 그리고
그밖에 참 좋은 이야기들을 많이 했어요. 난 유 교수님의 그런 말씀에 상당히
감명 받았어요. 그래서 공부라는 것은 지식보다 그런 이야기를 듣는 게 더
중요하다고 생각하게 되었죠. 그게 좀처럼 잊히지 않았어요.

배형민: 그때 건축과 동기일 수도 있고, 피난 시절에, 또는 전쟁 시절에 모여
있는 사람들 간의 유대감이 좀 달랐나요?

안영배: 유대감이 참 좋았지요. 그후 부산에 가서도 친교가 계속 이어졌던
타대 학생들이 적지 않았어요. 2학년이 되어서야 비로소 건축 공부를
시작했는데, 대학에서 가르치는 내용들이 한때는 아주 실망스러웠어요.
건축이 정말 깊이가 있는 학문적인 줄 알았는데, 가르치는 게 영 학문 같지
않았죠. 그래서 '건축은 이런 식으로만 하는 건가' 하고.

배형민: 내용이 굉장히 기술적이었나요?

안영배: 그러니까 목구조가 어떻고…, 참 초보적인 내용만을 강의하기에,
그렇게 깊이 있는 내용이 아니라 실망스러웠죠. 그래서 한때 다른 대학은
어떤가 하고 몰래 청강하기도 했어요. 지금도 기억하는 바로는 바로 옆
사범대학에 김성국 교수라고, 물리학을 강의하는 분이 계셨어요. 내가
물리학을 좀 좋아했는데 김성국 교수가 뭘 강의했냐면, 상대성이론이었어요.
그래서 그 강의를 내가 한동안 열심히 들었죠. 어려운 수학이 막 나오고
그래서 깊이 있는 학문 같아서 아주 재미있었어요. (웃음) 다른 학과로
전과하려고까지 했었는데, 전과는 안 된다고 하더군요. 하는 수 없이
3학년으로 올라가서야 건축에 관심을 갖기 시작했죠. 설계 과제를 하게
되면서 건축에 대한 관심이 높아지기 시작한 거예요. 김희춘 교수님이 건축

29 _
그룬트비(Nikolaj Frederik Severin Grundvig, 1783-
1872): 목사, 시인, 역사가, 교육가. 19세기 중반(1864)
프로이센에 패배하고 곤경에 처한 덴마크사회를
국민고등학교운동을 통해 계몽하고 부흥시켜 오늘날
덴마크의 국부로 일컬어진다. 국민고등학교운동은
크리스텐 콜(Christen Mikkelsen Kold, 1816-1870)
등의 교육가들에 의해 만개하여 현재까지 이어져
기성교육에 대한 대안으로 정착되었다.

30 _
롱펠로우(Henry Wadsworth Longfellow,
1807~1882) : 미국의 시인, 교육자.

31 _
「화살과 노래(The Arrow and The Song)」의 첫 구절.
" I shot an arrow into the air, It fell to earth, I knew
not where "

역사도 강의하고 주택 설계도 하고…. 그때 주택 설계를 참 열심히 했죠. 이게
뭐가 잘못되고, 부엌은 서쪽에 있으면 안 되고…. {아, 지난주에 말씀하신}
이런 수업을 들었어요. 그리고 정인국 교수는 건축계획 강의를 했는데, 설계는
안 가르치고…. 내가 학교 설계한 걸 좀 봐주십시오 하고 가져가니까….
그때까지는 아직 홍대는 없었고, 이북에서는 평양공업대학(김일성 대학에서
독립된 공학부) 교수였다는 얘기는 들었어요. 여기서 강사로 있었던 그분이,
내가 입면을 너무 단조롭게 인터내셔널 스타일(international style, 국제주의양식)로
그려가니까 "왜 이렇게 입면을 단조롭게 하느냐" 하시면서 코르뷔지에의
〈마르세유 아파트〉32)를 보라고 말씀하셨죠. 그래서 〈마르세유 아파트〉를
찾아보니 입면이 참 변화가 많더군요.

배형민: 그걸 어디서 봐요?

안영배: 잡지에서 찾았죠.

배형민: 어느 잡지에서요?

안영배: 『포럼』이었던 것 같은데…. 이 〈마르세유 아파트〉의 입면구성을 보고
구라파 지역의 건축은 미국의 건축과 좀 다르구나 하는 것을 조금씩 알게
되었어요.

배형민: 『포럼』이요. 『포럼』이 어디 있었나요?

안영배: 그 당시 종합에 방문했던 적이 있거든요.

종합건축연구소와의 인연

배형민: 벌써 대학시절부터 종합에서, 아르바이트를 하셨다고 들었습니다.

안영배: 아르바이트는 아니었고, 가끔씩 책도 빌리고 구경도 할 겸 자주
드나들었지요. 송종석 교수와 동기였는데, 둘이서요. 다른 학생들은

32_
〈마르세유 아파트(Marseilles Unite d'
Habitation)〉(1952) 프랑스 남부의 항구도시
마르세유에 건립된 아파트. 르 코르비지에의 설계로
그가 오랜 세월 고민한 대규모 공공주택의 유형을 잘
보여준다. 흔히 〈유니테다비타시옹〉으로 불린다.

관심이 별로 없었는데, 둘만 열심이었죠. 건축에 취미가 생긴 것도 3학년이 끝나갈 때쯤, 아까 말한 것처럼 종합에 갔다 현상설계가 있으니 니들 한번 참가해보라는 말을 들은 다음이었죠. 남대문교회 현상설계였어요 .

배형민: 어느 분이 그렇게 말씀을?

안영배: 이천승[33] 선생님이…. {이천승 선생님이 직접?} 내가 지도해줄 테니 참가해보라고 하셨어요. 처음에는 송 교수와 둘이 하다가, 중간에 의견이 안 맞아서 따로따로 하기로 했죠. (웃음)

우동선: 어디서 안 맞으셨어요?

안영배: 계획하는 방식이 서로 달랐어요. 입면구성 방식도 달랐고요. 그렇다고 누구 안대로 하고 싶지도 않았으니까…, 서로 자존심이 있어서.

배형민: 리드를 이천승 선생님이 하신 거예요?

안영배: 이천승 선생님이 봐주시면서 이건 좋다, 나쁘다 지도해주셨죠.

배형민: 종합의 헤드가 대학생들을 데리고 현상을 하셨네요!(웃음)

안영배: 그런 셈이지요. 그때 2등으로 당선됐어요. 획기적인 일이었죠.

배형민: 어느 분 안으로요?

안영배: 내가 한 걸로.

배형민: 그러면 송종석 선생님 안은?

안영배: 그건 안 되고.(웃음)

배형민: 그럼 이름은 어떻게, 그럼 종합으로 나가요?

안영배: 당선은 개인 자격으로 나왔죠.

배형민: 이천승 선생님이 아주 개인적으로 지도를 해주신 거네요. 이천승

33 _
이천승(李天承, 1910~1992) : 건축가.
경성고등공업학교 1932년 졸업. 1953년 김정수와
함께 '종합건축연구소'를 창설하였다. 대표작으로는
〈영보빌딩〉(1937, 소실), 〈우남회관〉(1961, 소실),
〈조흥은행본점〉(1966, 정인국, 유영근 합작) 등이
있다.

선생님이 예쁘게 봐주셨나 봐요.

안영배: 잘 봐주시기도 했었지만, 우리들이 너무 열심히 하니까 잘 지도해주신 거라고 생각해요. 지금 기억하기로는 그분께 기능 분석이란 얘기를 처음 들었어요. 필요한 동선을 생각하고, 어느 위치에서는 이렇게 분류하라고… 참 논리적으로 지도를 잘 해주셨어요.

배형민: 논리적으로요. 김희춘 선생님은 그런 스타일은 아니셨고요?

안영배: 김희춘 선생님은 주택이었으니까…, 주택은 비교적 기능이 간단한 과제였죠. 나중에 또 뭘 했냐면, 서울시 의사당 현상설계에 참가했어요. 그때는 종합에 있으면서 개인 자격으로 참가했죠. 대학원을 다니면서 한 거예요. 대학 졸업하고 종합에 있을 때였는데, 대학원 강의는 거의 없었으니까… 그래서 사무실에서 서울시 의사당 현상설계를 했는데, 참 열심히 했어요. 공간, 기능분석에 대해서도 철저히 교육을 받았고요, 이천승 선생님께.

배형민: 그러면 어쨌든 초창기에는 대학교 안에서는 김희춘 교수님, 강사로 오셨던 정인국 선생님.

안영배: 그분들과 접촉이 많았죠.

배형민: 이천승 선생님은 학교에 전혀 관여 안 했고.

안영배: 전혀요.

배형민: 서울대학교에서 그 당시에는 김희춘 교수님만 설계를 지도해주셨지요.

안영배: 내가 주택설계를 그려서 김 교수님께 가면 이것저것 자상하게 잘 지적해주셨어요. 그걸 또 내가 잘 고쳤기 때문에 교수님도 열심히 지도해주셨고요.

배형민: 그러면 종합으로 가시는 건 아주 자연스러운 것이었겠네요.

안영배: 그랬던 셈이지요.

배형민: 신건축이 언제 세워졌지? 종합 몇 년 후인가요?

안영배: 그때 벌써 신건축이 있었어요.

배형민: 어디 취직할지 고민하셨나요?

안영배: 그건 뭐, 이미 내가 종합과 가까웠으니까…. 그때 신건축에 배기형[34]

씨, 정인국 씨, 김희춘 씨 등 여러분이 계셨는데, 그 위치도 바로 종합사무실 건너편에 있는 빌딩이었어요.

배형민: 이광노[35) 교수님의 '무애[36)'는 조금 뒤인 50년대 후반이었던 것 같아요. 50년대 초반에는 '종합', '신건축', 그리고 '무애' 정도가 주요 사무실이었던 것 같아요.

안영배: '무애건축'에 대해서는 훨씬 나중에 들었죠.

배형민: 종합에 55년 3월부터 58년까지 계셨던 걸로 되어 있어요. 그건 대학원과 겹치고요. 그러면 이 기간 동안에 아까 그 현상에 대한 말씀도 하셨지만, 주로 어떤 일들에 관여하셨나요?

안영배: 그 당시에 설계한 것으로 불타서 없어진 〈우남회관〉[37)이 있어요. 〈우남회관〉은 내가 주로 담당했죠. 지금 보면 그렇게 큰 건물을 대학교 갓 졸업한 사람에게 계획서부터 다 시켰던 것인데, 일본의 『고등건축학』이나 외국 잡지에 실린 극장에 관한 책 등, 그런 책을 열심히 보면서 스스로 공부해가면서 설계한 거예요. 특히 무대설계시에는 작가와 배우로 유명했던 유치진 씨, 이해랑 씨 등도 만나서 무대의 구조방식에 대해 협의했던 기억이 나요.

배형민: 지금 보면, 서울시 의회가 3등이었고, 1956년 그 다음해가 〈우남회관〉이었어요. 그런데 이게 가작 1석이라고 되었었는데…

안영배: 아니, 그건 아니고요. 가작 1석이라는 게 당선작이 없다는 말이었어요. 당선에 해당하는 작품이 없어서 가작으로 뽑힌 거예요.

배형민: 그러니까 이게 50년대 중반인데요, 〈우남회관〉을 설계하실 때, 요즘식으로 얘기하자면, 콘셉트 잡는 방식이라든지, 기능 분석이 중요했다는 말씀이네요.

34_
배기형(裴基瀅, 1917~1979) : 1935년 부산공립공업학교 건축과 졸업. 후쿠오카시의 니시지마(西島) 건축설계사무소 근무. 1946년 구조사 설립. 1968년 한국건축가협회 제6대회장 역임. 대표작으로는 〈서소문동 중앙빌딩〉(1965), 〈명동 유네스코회관〉(1966) 등이 있다.

35_
이광노(李光魯, 1929~) : 무애건축연구소건축사사무소 대표, 서울대학교 교수(1956~1993)

36_
무애건축연구소건축사사무소의 약칭

37_
이승만 대통령의 호를 따온 건물로 4.19 이후 서울시민회관으로 개명되었다. 1972년 화재로 소실된 후 78년 세종문화회관이 들어섰다.

안영배: 글쎄, 우남회관의 경우 내부공간의 기능적 측면도 중요했지만, 내게는 외부공간의 광장을 어떻게 계획하느냐가 더 중요한 과제였어요.

배형민: 종합이 갖고 있던 외국 잡지들이 중요한 참고자료였겠네요. 주로 어떤 작품을 보셨는지, 주로 미국이었을 거 같네요. 니마이어[38]와 전후의 미국 모더니즘 등.

안영배: 그렇죠. 그때까지도 우리나라에 유럽 잡지는 잘 안 들어왔지만, 〈레코드〉나 〈포럼〉 같은 미국 건축잡지는 그런대로 구할 수 있었어요. 미국의 이른바 국제건축양식이라 할까, 그런 영향이 컸어요. 그래서 마르셀 브로이어, 월터 그로피우스[39], 오스카 니마이어 등의 작품이 인기가 많았죠. 이에 비해 유럽 건축은 볼 기회가 적어서 르 코르뷔지에 작품 등은 비판적으로 보는 사람도 적지 않았어요. 그래서 당시 지어진 김중업 씨의 프랑스 대사관에 대한 찬반논의가 많았지요. 김정수[40] 교수는 비기능적 구조물을 지나치게 과장했다고 비난하기까지 했죠.

배형민: 종합 안에서요?

안영배: 네. '기능은 없어도, 비실용적이어도, 형태는 멋있다'고 생각했어요.

배형민: 그렇게 말씀하셨어요?

안영배: 나중에 다시 보니, 김중업 씨의 프랑스 대사관은 상당히 획기적인 설계였어요. 근대건축에 대한 감각도 그렇고, 지붕이나 디테일, 이런 것들이 아주 달랐지요. 김정수 교수님은 어떤 스타일이었냐면, 국제주의양식이었어요. UN건물이라든지, 그런 사고, 건축을 쭉 해온 분인데, 완전히 달랐죠.

배형민: 저는 김정수 교수님도 약간 포멀리즘(formalism)이 있는 거 같아요, 그러니까 부재들 간의 조립 논리가 있지만, 이렇게 폼(form)에 굉장히 신경쓰시잖아요?

안영배: 미스 반 데어 로에를 좋아하셨거든요.

38 _
오스카 니마이어(Oscar Niemeyer, 1907~2012)
: 브라질의 건축가. 리우데자네이루 출생. 루시오
코스타, 르 코르뷔지에 등과 함께 브라질의
도시현대화 프로젝트에서 주도적 역할을 했다.

39 _
월터 그로피우스(Walter Gropius, 1883~1969) :
베를린 출생. 국제주의 건축에 막대한 영향을 끼침.
1919년 바우하우스를 창설하였고, 1937년 미국
하버드대학 대학원에서 교편을 잡았다.

우동선: 부산에서 김중업 교수님하고는 전혀 접촉이 없으셨어요?

안영배: 전혀 없었어요. 종합에 다니게 되면서부터는 나도 김정수 교수님의
영향을 받아서 한동안 미스를 굉장히 좋아하게 되었죠. 디테일, 유리처럼
내부공간의 기능성에 관심을 갖게 되었죠. 종합을 운영하신 두 분은 서로
대조적이었는데, 이천승 씨는 형태보다 기능을 상당히 중요시한 분이고,
김정수 교수는 내부야 어땠든 항상 바깥을 번듯한 미스 스타일로 해야
한다고 주장하셨어요.

배형민: 저는 그런 분이 김중업 선생의 프랑스 대사관에 대해서 그렇게까지
반대했을까 싶은 거죠, 결국에는 어떤 폼에 대한 관심이 있는 분인데, 저는
아주 중요한 말씀을 해주신 거 같아요. 어쨌거나 불란서 대사관이 당시에
화두에 올랐네요.

안영배: 그랬어요. 좋긴 좋은데, 우리가 보기도 멋지기는 한데…. 불필요한
것을 그렇게 과장해야 했는지에 대해 한때 회의를 많이 느꼈어요. 논리적으로
필요없는 걸 왜 해야 하는지 납득이 잘 안 됐거든요. 그에 대한 인식은
나중에서야 조금씩 달라지게 되었죠.

배형민: 그 후라 하면, 건축계 자체에서도 그렇고, 나중에는 김수근 씨도
국회의사당에 등장하시고요, 너무 빠른가 그건?

우동선: 말씀 나온 김에 하시죠.

배형민: 굉장히 중요한 얘기인거 같아서요. 우선은 종합 시절에 관해 조금 더
이야기할 내용이 있을까요?

안영배: 종합에서 설계에 관여했던 것은 많은데, 주로 계획만으로 끝난 것이
많아요. 실제로 세워진 것은 〈화신연쇄상가〉였어요. 지금의 제일은행 자리에
화신의 연쇄상가가 있었죠. {네} 그 개념이 당시에도 참 획기적이었고요.

배형민: 그 안에 아케이드가 있었죠?

김정수(金正秀, 1919~1985) : 1941년
경성고등공업학교 건축공학과 졸업. 1947년 미군정청
총무처 설계과장, 1951년 운크라 주택국 기사 재직.
1953년 이래 종합건축연구소 소장으로 있었다.
1961년부터 연세대학교 이공대학 교수, 건축공학과장
역임. 대표작으로 〈종로 YMCA회관〉 등이 있다.

안영배: 아케이드가 있었죠. 저층으로 쭉 다니면서…. 내가 보기에 그 개념은 화신의 박흥식[41] 씨가 일본에서 그런 개념을 보고 왔던 것 같아요. 그래서 아마 종합에 요구를 했던 것 같아요.

배형민: 그래서 연쇄상가라 했었나요? 저는 허물기 전에 갔었어요. 상가 아케이드에, 거의 철거 직전에 본 기억이 나네요.

안영배: 건축계에서도 상당히 획기적인 일이었죠.

배형민: 그 프로젝트 자체가 인상적이셨나봐요?

안영배: 상가를 그렇게 한다는 개념이 도시성을 갖잖아요. 통로를 통해서 이쪽에서 저쪽으로 가는 사이에 지나면서 다 볼 수 있게 한다는…. 당시에 화신백화점만 그렇게 했죠. 지금까지는 시장 노점만 봐왔는데, 통유리에 지붕 톱라이트(top light)라는 발상이 획기적이었죠.

배형민: 막상 그 타이폴로지(typology)가 정착을 못한 거 아닌가요? 말하자면 뒤늦게 아케이드한 것처럼 느껴지는데.

안영배: 오히려 요즘에 와서 다시 옛날 상가를 지붕으로 덮고 있잖아요.

배형민: 주로 지하에 백화점과 연결되어 있는 형태인 거 같긴 해요. 그런데 이건 지상에서 도심의 시가지와 연결한 거고요.

안영배: 그 다음으로 〈동대문상가 계획〉을 했어요. 동대문 지역을 다 계획했는데, 동대문상가는 오히려 화신상가와 개념이 달라서 그냥 2층 상가로 했지요. 실내화했기 때문에 그렇게 새로운 것은 없었는데, 그래도 지역 전체를 계획했어요. 그래서 어번 디자인(urban design)의 성격을 어느 정도 가질 수 있다고 볼 수 있어요.

ICA주택기술과 대학원 석사논문

배형민: 지난 주에 말씀하셨던 것처럼, ICA 월급이 너무나 좋아서.

41_
박흥식(朴興植, 1903~1994) : 화신백화점의 소유자.
당시 한국 최대의 부호 중의 한 사람.

안영배: 두 배 이상 됐어요.

배형민: 58년 여름에 잠깐 공백이 있었네요 여기 보니까, 58년 7월에, 58년 여름에 종합을 그만두시고.

안영배: 논문을 써야 했어요. 대학원 졸업논문 때문에 잠시 쉬었죠.

배형민: 논문이 주택에 대한 것이었어요. "기준 척도"에 대한 거고, ICA 들어가기 전에 이미 주택에 대한 관심을 갖고 있었다는 뜻인가요?

안영배: 그럼요, 그 전에 한 거예요. 당시 일본잡지를 봐도 모듈의 개념이 상당히 일반적이었거든요. 기준 척도에 대한 내용들이. 그래서 규격화 표준주택에 관한 연구가 있어야겠는 생각으로 연구를 시작했어요.

배형민: 그럼 국가적으로 주택보급에 대한….

안영배: 보급화 필요성을 느꼈고, 기준이 필요하다고 생각했어요. 중요한 건 다 모듈규격화와 연관되어 있었는데, 그런 연구도 필요했고 우리나라에도 체계가 필요하다고 봐서, 나름대로 모듈체계를 만들어 본 거예요. 나중에 이것을 더 발전시켜서 발표한 논문이 「미터법 실시에 기준한 건축재료의 규격과 척수조정」(『대한건축학회지』, 1967.6, 11권 25호)이에요.

배형민: 그 논문은 안 남아 있나요?

안영배: 어디 있을 거 같은데, 내가 지금은 가지고 있진 않아요. 너무 오래 전 일이니까.

배형민: 어떤 자료를 보셨어요?

안영배: 일본은 모듈에 대한 책이 많았어요. 외국 여러 나라의, 그리고 코르뷔지에의 모듈화 개념…. 독일의 규격이나 이런 것들을 모아서 우리나라 평면계획과 재료 규격화 체제를 만들어보려 했죠. 예를 들어 일본에는 석자라고 하는 모듈 개념이 있었잖아요. 이에 비해 우리나라는 방 크기가 8자가 많았어요. 이와 관련해서 난 60센티라는 거가 상당히 중요한 치수가 아닌가 생각했어요. 그래서 우리나라에서는 60센티를 기준으로 해서 작게는 20센티와 10센티로 연관되는 모듈체계를 적용하는 것이 좋지 않을까라고 생각해 보았던 거예요.

배형민: ICA요.

안영배: 그래요. ICA의 송종석 씨도 그렇고, 이정덕 씨, 김정철 씨, 엄덕문[42]

씨…. 그때 엄덕문 씨가 책임자였어요. 그리고 또 엄덕문 씨와는 종합에서
한때 같이 일을 많이 했었죠. 그때부터 친하기도 했고, 또 오라고 하니까 간
거예요.

배형민: 종합하고 분위기가 많이 다르던가요? 물론 하는 일이 달라서.

안영배: 일은 수월했어요. 주택단지 계획이라든가 표준화주택 같은 단독주택
설계가 주요 업무였죠.

배형민: ICA의 업무 범주가 설계만 하면 되는 거였었나요? 산업은행이 있는 게
외국의 원조를 은행을 거쳐서.

안영배: 그게 미국의 기준으로 보면은 FHA[43)의 형식이예요. Federal Housing
Administration 같은 개념이 우리나라의 ICA 주택기구였어요. 그래서 일반
주택건설사들이 대지를 매입했고, 집을 짓기 위해 융자를 받으려면 다
ICA기구를 통해 융자를 받았어요.

배형민: 민간인들이?

안영배: 민간 융자요.

배형민: 민간 융자인데, 그러면 ICA의 직원들이 실제 직접 설계를 하신
건가요? 민간 ICA 설계실에서요?

안영배: 그때 표준주택 설계는 12평, 15평, 18평, 20평 정도로 나눠서
진행했죠. 같은 20평도 현관이 북쪽에 있는 경우, 남쪽에 있는 경우, 동쪽에
있는 경우로 나눠서 다양하게 설계했어요. 배치할 때는 그쪽에서 선택해서
배치하고….

배형민: 그럼 그거는 말하자면 민간이 융자를 받아서 사업을 하고 분양
형태를, 지금의 분양 형식은 아니지만.

안영배: 지금의 분양 형식이에요. 전부 지어서 분양을 했으니까요.

42 _
엄덕문 (嚴德紋, 1919~2012) : 일본 와세다대 부속
고등공업학교 건축과 졸업. 엄덕문건축사사무소를
거쳐 1977년 이희태와 엄이건축 창립.
대표작 〈마포아파트〉, 〈세종문화회관〉(1973),
〈롯데호텔〉(1974), 〈롯데백화점〉(1988) 등이 있다.

43 _
FHA(연방주택청. Federal Housing Administration)
: 1934년부터 차주의 채무불이행시 발생하는
주택금융기관의 손실을 보전하기 위하여 저당대출
보증제도를 시행하고 있는 미국의 정부기관.

배형민: 저리(低利) 융자였겠죠?

안영배: 물론이죠.

배형민: 그리고 설계를 ICA 주택 기실에서 기술 제공을 해줬고요.

안영배: 다 했죠. 배치계획서부터 건물설계까지 전부 다. 디테일까지요.

배형민: 민간업체는 거기에 대해서 전혀 컨트롤 할 수 없나요, 전적으로 ICA에서 관장을 했나요?

안영배: 땅을 마련해서 민간업자들이 집을 지은 경우도, 그들이 직접 설계하지 않고 여기서 시키는 대로 지은 거예요.

배형민: 그리고 민간업체는 어쨌거나 이윤을 남기고.

안영배: 네. 이렇게 되면 표준주택 단가가 다 나와 있으니까 공사비까지 다 알 수 있었죠. 그리고 대지를 사고 조성하는 일은 각자 돈 들여서 하지만, 그 단가까지 정해져 있었어요.

배형민: 그러면 기반시설도 민간이 해야 되나요?, 도시기반시설까지?

안영배: 그렇죠.

배형민: 그럼 공공부분은, 가령 서울시는?

안영배: 서울시는 직접 관여하지 않고 건축허가만 내주었지요.

배형민: 지방정부는 전혀? ICA에 대해서 좀 알아요?

우동선: 잘 모릅니다.

안영배: 어딘가에 글을 썼던 것 같은데…, 미국에 다녀와서 "우리나라는 단독주택을 지을 게 아니고 아파트를 지어야 한다"는 방향으로 내가 글을 쓴 기억이 나요. 아파트 형식으로 지어야 한다.

배형민: 50년대 말까지만 하더라도 이 주택의 형식이 여전히 단독주택이었지요.

안영배: 거의 단독주택이었어요.

배형민: 그거는 다른 대안이 있을 수 있다는 생각도? 그거는 기술적 문제였나요?

안영배: 당시에 주택공사에서 마포에 Y자형 아파트를 처음으로 짓기

시작했어요. 그런데 그것도 초기에는 상당히 회의적이었죠. 이게 되느냐 안 되느냐…. 그러던 것이 어느 정도 성공하고부터 자꾸 고층화하기 시작한 거예요.

미국 연수, 미시간과 시애틀

배형민: ICA에서 미시간 주립대학과 워싱턴 대학 가시게 되었는데요, 유학을 후원하는 제도 자체에 대해 우선 설명 해주시겠어요? ICA 다닌다고 아무나 보내주는 건 아니었을 테니까요.

안영배: ICA에서는 추천을 한 거고, 정부에서 보내준 거예요.

배형민: 아, 그러면 이거는 정부, 그런데 예산은 ICA 예산이죠?

안영배: ICA 예산이죠.

배형민: 정부가 보내준다는 말은 정부에 허가를 받아야 했으므로?

안영배: 정부의 허가가 필요했어요.

배형민: 해외에 나가는 거에 대한 허가?

안영배: 예.

배형민: 1년에 몇 사람이 가게 되나요?

안영배: 글쎄…, ICA주택에서는 나 다음으로 이정덕 교수가 갔어요. 그렇게 둘이 갔고, 정부에서 또 다른 곳을 통해 간 분이 윤장섭[44] 교수였을 거예요.

배형민: MIT를 그렇게 가신 건가요? 원조 형식으로 가신 건가요?

안영배: 원조 후원을 했으니까

배형민: 이광노 교수님도 마찬가지였나요?

안영배: 확실히는 모르겠네요.

우동선: 이광노 교수님은 공부하러 가신게 아니라 실무관계로 가셨어요.

안영배: 그러니까 이건 미국 국무성 초청이었어요. 돈이 거기서 나왔었죠.

배형민: 국무성에서요?

안영배: 국무성의 주택국(HHDF)에서.

배형민: 그럼 그 전에 혹시 가신 분들이 후에, 이정덕 교수님 말씀하셨지만, 기억나시나요? 김정수 선생님도 가셨는데?

우동선: 김정수 선생님은 미네소타 프로젝트![45]

배형민: 미네소타 프로젝트. 어쨌거나 그 당시 해외로 나갈 수 있는 기회를 갖는 사람이 극히 적었을 거잖아요.

안영배: 개인적으로 가는 길이 없었으니까요.

배형민: 그러면 아주 제한된 분들 사이의 소통이라든지, 그리고 돌아와서 경험들을 공유한다든지, 이런 일도 있었을까요?

안영배: 글쎄, 나도 거기서 1년을 있었는데, 사실 연장을 신청했었어요. 그리고 정부에서 허가도 났는데 그걸 미처 몰랐죠. 나중에 연장하라고 연락이 왔는데, 그 소식을 못 듣고 여행을 떠나버렸어요.

배형민: 그때는 그랬죠.

안영배: 안 되나보다 하고 자유롭게 미국의 여러 지방을 다니면서 여행을 했죠. 당시는 휴대폰 같은 것도 없었으니까 연락할 길이 없었죠. 그렇지 않았으면 1년을 더 하는 건데…. 약삭빠르게 행동한다고 여행을 떠난 게 큰 실수였어요. 빨리 하는 게 꼭 좋기만 한 것은 아니더군요. 때로는 빨리하는 게 손해인 경우도 있고….

배형민: 아, 그럼 여행을 하시고 그 다음에 귀국을 하신 거였어요?

안영배: 마침 방학기간이었어요. 어차피 돌아가야 한다면 미국에 있는 좋은 건축물을 하나라도 더 보자는 생각으로 각지 여행을 떠난 거예요. 혼자서 보스턴이나 시카고도 가고, 뉴욕도 가고, 몇 군데를 더 다녔죠. 지금 생각해도 그때 여행하면서 현대건축을 직접 본 것이 학교 강의를 듣는 것보다 훨씬 좋았어요.

44 _
윤장섭 (尹張燮, 1925~) : 서울 출생. 1950년 서울대학교 건축학과 졸업. 1959년 MIT M.Arch 졸업. 1974년 서울대학교 공학박사학위 취득. 1956년부터 서울대 건축학과 교수 역임. 현 명예교수. 건축계획과 설계 및 건축사에 관한 저작이 많다.

45 _
미네소타 프로젝트: 1955~1961년에 진행된 프로젝트로 미국 정부가 주관하고 미네소타 대학 진행한 한국 원조 프로그램이다. 교육지원사업으로 7년 동안 226명의 서울대학교 교수와 연구원이 미네소타 대학에서 연수를 다녀왔다.

배형민: 물론 개인 차이가 컸겠지만, 선생님에 대한 대우가 어땠을까요?

안영배: 어떤 대우를 말하는 거죠?

배형민: 선생님에 대한 미국 정부의 대우요.

안영배: 누가요?

우동선: 대접을 어떻게 받으셨나 하는.

배형민: 미국에서의 대접도 그렇고, 젊은 한국 건축가에 대해서 어떤 식으로 대했나요?

안영배: 지금으로 따지면 비지팅 스칼라였던 셈이에요. 미국 학교에서도 그렇게 대접을 해주었고요. 그래도 미 국무성에서 자금을 지원하는 것으로 되어 있어서 대우는 상당히 괜찮았던 셈이죠.

배형민: 자기들이 원조해주는 나라에서 오는 사람에 대한 태도, 이를테면 사람들이 나를 우습게 안다든지 그런 건 없었고요?

안영배: 그런 건 없었어요. 상당히 좋은 대우를 받았던 셈이에요. 각지를 다닐 때마다 편의를 잘 봐주기도 했지요.

배형민: 그리고 지난주에 말씀하셨지만, 미시간은 도시계획과로 가셨다는 거죠.

안영배: 그래요. 그런데 나는 도시계획보다 건축 공부를 더 하고 싶었어요. 그랬더니 당시 주임교수였던 마일즈 보일랜(Myles Baylan)이 '한국에 돌아가서 하우징(housing)을 하려면 도시 공부를 해야 한다…, 건축보다 그게 더 필요하다. 그런데 왜 너는 건축만 공부하려고 하느냐'고 장문의 편지를 써서 나를 설득했어요. 하지만 이미 마음을 정했던 터라, 건축과가 있는 대학에 보내주었으면 좋겠다고 했죠. 그게 더 도움이 될 것 같아서 옮겼는데, 잘한 결정이었는지는 지금도 확신을 못하겠어요. 만약 남았다면 건축보다는 도시계획 쪽으로 진로가 바뀌었을지도 모르죠.

배형민: 지금 돌이켜 보면 시애틀과 미시간은 분위기가 많이 달랐겠지만, 미국이 당시에 어떤 분위기였나요?

안영배: 미시간 대학의 도시계획과는 건축설계를 하는 곳이 아니었어요. 여기에서는 도시계획과 조경을 주도적으로 가르치면서 행정, 경제, 그리고 이론적 측면, 사회학, 이런 것에 대한 필요성을 굉장히 강조했죠. 그때 내가

들은 것도 어반 리뉴얼 강의였는데, 덕분에 어번 리뉴얼이 상당히 중요하다는
인식을, 도시의 잘못된 부분이 무엇인지 알 수 있었어요.

배형민: 이미 미국이 도심 재개발에 대해 반성을 하던 시기였나요?

안영배: 미시간의 교수들은 건축가들이 지나치게 주도적으로 하기 때문에
문제라는 비판적인 입장이었죠.

배형민: 가령 유명한 보스턴 도심 재개발[46] 등이 이미 거론되고 있었던
시기였나요?

안영배: 그럼요. 당시 이미 문제가 지적되기 시작했어요. 나중에 잘못됐다는
경향으로 갔잖아요. 일괄적으로 재개발하는 방식은 아니다, 부분적으로
지역의 특성을 살려서 다시 해야 한다는 방향으로 바뀌었죠.

배형민: 주민참여에 대한 것도요?

안영배: 그런 것도 나오고. 그래서 그때는 어반 리뉴얼 강의를 열심히
들었어요.

배형민: 다른 강의 중에 기억나는 강의는?

안영배: 나중에 시애틀로 가서는 어반 디자인 강의와 설계과제에 관심이
많았지요.

배형민: 그때 강연시리즈. 노먼 카버가….

안영배: 그건 미시간 대학 이야기예요.

배형민: 미시간이었나요? 아 시애틀이 아니고.[47]

안영배: 미시간 대학은 조경, 랜드스케이프 아키텍처가 중심이었죠. 그래서
여름방학 동안 각 대학의 학생들을 모아서 강의한 거예요.

배형민: 제가 시애틀과 혼동했네요.

안영배: 그 과정을 마치고 시애틀에 갔어요.

46 _
보스턴재개발공사가 1957년부터 추진한 사업은,
프루덴셜 센터(Prudential Center), 존 행콕
타워(John Hancock Tower) 등으로 대표되며,
무분별한 초고층 건물의 건설과 도시의 황폐화 등
실패한 재개발 사례로 평가받는다.

47 _
대담자는 1961년 미 국무성의 후원으로 미시간의
미시간주립대학교과, 시애틀의 워싱턴대학에서 각각
1학기씩 수학하였다.

배형민: 필립 틸[48] 교수를 만나셨고요.

안영배: 그건 시애틀이요.

배형민: 그건 시애틀이고, 노먼 카버는 미시간에서 만난 거고.

안영배: 그런데 필립 틸은 무엇에 관심이 많던 사람이냐면, 스페이스
노테이션(notation). 그러니까 도시공간을 결정하는 것에 관한, 기록기법에 관한
논문을 썼어요. 상당한 주목을 받았던 논문이었죠. 케빈 린치[49]와 필립 틸,
이 두 사람이….

배형민: 그럼 그때 케빈 린치가 있었나요, 시애틀 주변에?

안영배: 아니요. 그분은 당시 MIT 교수였지요.

1960년대 건축 및 도시계획관련 서적들

배형민: 『이미지 오브 더 시티』[50]는 61년에 이미 나온 상태였지요?

안영배: 그랬어요. 나도 그 책을 서점에서 구했죠. 필립 틸이 추천하기도
했고요.

배형민: 『이미지 오브 더 시티』에 대해서 학생들 사이에서도 많이 논했나요?

안영배: 그때 구한 책이 『이미지 오브 시티』와 『인프레이즈 오브
아키텍쳐』[51]라는 지오 폰티가 쓴 책이었어요.

배형민: 그 책은 몇 년도에 나왔나? 지오 폰티 책은?

안영배: 『이미지 오브 시티』보다 먼저 나온 책인데 귀국할 때 그 책을
가지고와서 목구회에 소개하기도 했죠.

배형민: 그래서 김원[52] 선생님이 『건축예찬』으로 번역하셨군요.

48_
필립 틸(Philip Thiel) : 미국 건축가. 시애틀 워싱턴
대학교 건축과 교수

49_
케빈 린치(Kevin Lynch, 1918~1984) : MIT
도시계획과 교수.

50_
Kevin Lynch, The Image of the City (Cambridge
MA: MIT PRess, 1960).

51_
Gio Ponti, In Praise of Architecture (NY:
F.W. Dodge Corporation, 1960). 국내에는
『건축예찬』이라는 이름으로 번역되었다.

안영배: 그 책에 관심을 보이더니 번역까지 했어요.

배형민: 케빈 린치도 목구회에 소개를 하셨나요?

안영배: 내가 소개한 것은 맞는데, 번역을 누가 맡았는지는 모르겠네요.

배형민: 『이미지 오브 시티』는 반응이 국내에서는 당시에 쉽진 않았을 것 같아요.

안영배: 당시에는 당연했죠. 책이 있는지 없는지도 몰랐으니까요.

배형민: 그때 접하셨던 책 중에 기억이 지금 나시는 또 다른,

안영배: 그 다음이 카밀로 지테(Camillo Sitte)[53]의 책[54]이었어요. 도시에 대한 관심이…, 원래부터 도시계획에 대한 관심이 있기도 했고, 필립 틸 같은 분들이 그 책들을 추천하기도 해서 보게 된 거죠.

배형민: 다른 책들 기억나는 거 있으세요? 저는 지금, 그 때 당시에 중요한 책들이 떠오르는 게 있는데, 먼저 말씀드리면 기억을 왜곡 시킬 것 같아서 궁금한 것들이 있는데.

안영배: 건축 쪽을 말하는 건가요?

배형민: 도시든지 건축이든지

안영배: 『도시는 광장』 같은 것들은 뭐 그때 도시계획과에서 많이 접했고…. 건축이론으로는 비올레 르 뒤크(Viollet-le-Duc)가 쓴 글을 추천해서 좀 읽어보았지요.

52 _
김원 (金洹, 1943~): 건축가. 서울 출생. 서울대 건축공학과를 졸업하고 김수근건축연구소를 거쳐 네덜란드 바우센트룸 국제대학원 과정을 수료했다. 한국건축가협회 명예이사 등 건축계의 요직을 역임했고, 대표작으로는 〈국립국악당〉, 〈통일연수원〉, 〈서울종합촬영소〉, 〈광주가톨릭대학교〉 등이 있고, 다수의 저서가 있다.

53 _
카밀로 지테 (Camillo Sitte, 1843~1903) : 오스트리아의 화가, 건축가, 도시 계획가. 빈에서 출생. 도시계획과 광장계획에 관심을 갖고 도시 경관의 시각적 효과에 대한 법칙을 제시하며 구미의 건축가에게 큰 영향을 주었다.

54 _
구술자의 서가에는 George R. Collins and Christiane Crasemann Collins, eds, Camilo Sitte, *The Birith of Modern City Planning*(1986)이 꽂혀 있었다.

배형민: 제인 제이콥스[55]는 그때 거론이 안 되었나요?

안영배: 물론 그 책도 거론되었지요. 그 책도 한동안 가지고 있었는데….

우동선: 배부른 소리였을 거 같아요.

배형민: 제이콥스 책이?

안영배: 이 말이 도움이 될지 모르지만, 시애틀에 있을 때 대학원 학생들과
세미나를 했어요. 철학과 교수들, 건축과 교수들이 다 동석한 자리였죠.
철학과 교수들의 건축에 대한 견해를 듣는데 지금도 기억나는 게, 건축가들은
건축주가 원하는 것을 안 하고 자기 취향대로만 설계하려는 경향이 너무
강하다는 말을 했어요. 아주 비판적으로 말하더군요. 건축주에 대한 요구는
반영하지 않고 개인적인 취미에 건축가들이 사로잡혀 있다고 이야기했어요!

배형민: 그러면 건축가나 학생들은 반론을?

안영배: 건축가는 당연히 반대했죠. 하지만 철학 교수가 한 말의 배경에는
미국 사회가 건축가를 바라보는 시각, 하나의 인식이 그렇게 자리 잡고 있다고
생각했어요.

미국 건축기행

최원준: 귀국하시기 전에 여행하면서는 인상 깊게 보셨던 건물들이
있으셨나요?

배형민: 여정이 구체적으로 지금 기억에 나시나요?

안영배: 이제 많이 가물가물해졌는데…, 오래되다 보니. 그때 보스턴도 갔고,
뉴욕도 갔고.

배형민: 그러니까 미시간 쪽에서 시애틀로 가셨다가 다시 뉴욕, 보스턴으로
해서 서울로 들어오지 않으셨을까 하는데요, 비행기를 어디서 타셨어요??

안영배: 여행은 거의 다 비행기를 타고 다녔어요. 귀국하는 비행기는
샌프란시스코에서 탔어요. 떠나기 전날은 어느 호텔의 나이트클럽에
갔었는데, 그곳에서 당시 유명했던 냇킹콜이 노래 부르는 것을 직접 들을 수
있었어요. 노래를 들으면서 미국에서 좀 더 건축 공부를 할 수 없었던 것을
못내 아쉬워했던 기억이 지금도 생생해요.

배형민: 시애틀에서 뉴욕으로 가셨나요?

안영배: 동부를 먼저 보고…. 그때 사리넨[56)이 한 〈MIT 강당〉(Kresge Auditorium, 1953-55), 예일 대학의 〈하키 경기장〉(Ingalls Rink, 1958) 등을 볼 수 있었죠. 알토(Alvar Aalto)의 〈기숙사〉(Baker House, 1947-48)도 봤고요. 이런 것들이 다 좋았어요.

배형민: 당시에 젊은 미국 건축가로서는 사리넨이 가장 유명했죠.

안영배: 가장 마음에 들었죠. 디트로이트에서 〈GM컴퍼니〉(General Motors Technical Center, 1949) 건물도 다 보고….

배형민: 저는 본 적은 없고, 사진으로. 가운데에 원형으로 유명한 공간인데, 자동차 전시하는 게 보이고.

안영배: 디트로이트 건물들을 유심히 많이 봤어요. 그때 인상 깊었던 건물 중에…. 물론 〈크랜부르크 아카데미〉에도 갔다 왔지요. 그곳은 상당히 인상 깊었어요. 그래서 그 후 더욱더 외부공간에 대한 관심을 갖게 되었죠. 그 건물은 그만큼 인상적이었어요.

우동선: 〈시립대학교 학생회관〉이라든지 계획하실 때 참고하신 것은 없을까요?

안영배: 시립대학에 재직하는 동안 지어진 건물들은 거의 다 관여한 만큼, 외부공간에 대한 내 개념이 많이 반영되었다고 볼 수 있죠.

최원준: 그런 건물에 대한 정보들을 미리 알고 가셨어요?

안영배: 〈크랜부르크 아카데미〉은 미리 알고 갔던 것은 아니고, 사리넨의 뭐가 거기 있다고 해서 간 거예요.

우동선: 어떻게 아셨는지?

최원준: 어디를 가실지 어떻게 결정을 하셨나요?

55_
제인 제이콥스 (Jane Jacobs, 1916~2006) : 미국의
사회학자. 도시계획에 대한 저서 『미국 대도시의
죽음과 삶』(The Death and Life of Great American
Cities, 1961)로 도시와 건축 분야에 영향을 미쳤다.
국내에는 2010년 번역되었다.

56_
에어로 사리넨 (Eero Saarinen, 1910~1961)
: 핀란드계 미국 건축가. 에리엘 사리넨(Eliel
Saarinen)의 아들.

그림1_
⟨크랜부르크 아카데미⟩

안영배: 디트로이트에 중학교 동창이 살고 있어서 그곳의 건축정보를 많이 얻을 수 있었어요. 〈크랜부르크 아카데미〉는 예상하지 못했던 큰 소득이었어요. 〈제너럴 모터스〉보다 훨씬 더 좋았으니까요.

배형민: 가셔서 추천도 많이 받으셨을 것 같고. 떠나시기 전에, 정말 드물게 오는 기회였잖아요, 미국에 가면 꼭 보리라 하는 건 있었나요?

안영배: 주로 건축잡지를 통해 정보를 많이 얻었지요.

우동선: 어떤 건물을 보겠다 하는.

배형민: 저도 기억에, 처음 미국에 갔을 때, 코르뷔지에를 처음 보는 설렘이라는 게 항상 생생한데요, 그런 게 개인적으로 있었는지요?

안영배: 물론 유명한 건축가들의 작품을 본다는 것은 항상 가슴 설레는 일이었지요. 미시간 대학에 있을 때는 오키모스에 있는 라이트의 주택작품을 주로 많이 보았는데, 특히 사람이 생활하고 있는 주택 내부를 볼 수 있었던 것은 참 흔치 않은 일이었어요.

배형민: 당시 미국이 편한 시절이었던 것 같아요. 가장 자신감이 넘치고, 혹시 케네디 암살[57]이 그 후인가?

최원준: 61년 아닌가요?

배형민: 61년? 물론 냉전 시대이긴 했는데 일련의 암살 사건 전에 계셨던 것 같아요. 미국이 안정감 있고 가장 부유하고, 그런 시절에 계셨던 것 같습니다. 미시간, 디트로이트도 미국 자동차산업의 전성기였고요.

안영배: 뉴욕에서는 일반적으로 잘 알려진 〈엠파이어 스테이트 빌딩〉이나 〈록펠러 빌딩〉도 다 가봤지만, 특히 〈록펠러 빌딩〉의 광장이 참 좋았던 것으로 기억나요.

배형민: 〈구겐하임〉[58]은 어떠셨어요? 더군다나 라이트의 주택을 많이 보셨으니까.

안영배: 〈구겐하임〉을 볼 때도 유명한 건축을 본다는 생각에 설레기도 하고

57 _
존 F.케네디 대통령 암살 사건은 1963년이다.

58 _
구겐하임 미술관(Guggenheim Museum, 1959) :
1943년 건축가 프랭크 로이드 라이트(Frank Lloyd
Wright)의 설계에 따라 착공하여 1959년 완성되었다.
계단 없는 나선형 구조의 전시 공간이 특징이다.

기대가 컸어요. 내부공간은 사진을 보고 상상했던 것에 비해 의외로 작고
아늑하고 정감 있는 게, 좋은 느낌을 받았어요. 공간의 스케일감에 있어서는
그 전에 보았던 주택 작품들과 상통하는 점을 느꼈죠. 그런데 원형램프를
걸어 내려오면서 미술작품을 감상하는데, 바닥의 경사 때문에 불안한 게
작품 감상에는 적합하지 않더군요. 미술작품의 작가들은 불만이 많았을
것 같아요. 그래서 지오 폰티가 라이트를 평하기를, '그의 잘못들은 모두
받아들일만하다'고 한 구절이 생각났어요.

배형민: 그림 보기에는 불편하지요. (웃음) 궁금해서 여쭤보는 것인데요, 이정덕
교수님은 어디 가셨어요?

안영배: 시애틀로 가셨죠.

배형민: 아, 그럼 시애틀에 1년만 그냥.

안영배: 그분은 그냥 계속 있다 왔고….

배형민: 다녀오신 분들이 몇 안 되는데 서로 경험에 대해서 말씀들을
나누셨어요?

안영배: 주변 사람들과 많은 이야기를 나누었고, 목구회를 통해 내가 가지고
있던 책들을 소개하기도 했지요. 그리고 목구회 사람들이 작품전을 갖자고
해서 대학 수업 때 설계한 대학 도서관계획을 전시회에 출품했던 기억이 나요.

배형민: 목구회는 돌아오셔서부터 관계를 맺었나요?

안영배: 가기 전에도 목구회란 모임이 있었던 것 같아요. 갔다 와서는 다시….

배형민: 가시기 전하고 후하고 선생님이 한국이나 한국 건축계를 바라보는 눈,
또는 주위에서 선생님을 바라보는 눈이 특별히 달라진 점은 없나요?

안영배: 나는 그 전만 하더라도 기능적이고 경제적이고 미스적인, 국제주의
양식에 대한 개념이 컸어요. 그런데 미국을 다녀온 뒤로는 그러한 인식이
조금씩 바뀐 게 큰 소득이었어요. 건축을 보게 된 것. 디테일과 형태에 대한
개념이라든지 흔히 기능적으로만 이야기하는 것은 초보적인 이야기이고,
조형에 대한 감각이 무척 중요하다는 인식을 그것에서 배울 수 있었죠.

배형민: 그런 측면에서 ICA에서 효율적이고 경제적인 논리를 바탕에 두고
작업하셔야 하잖아요. ICA서 일할 때 답답하지 않았나요?

안영배: 글쎄요, 물론 답답했던 점도 있었지만, 원래 해야 할 일들이었으니까

계속 착실히 근무했지요.

배형민: 그래도 2년 동안 계셨는데요?

안영배: 글쎄, 2년 동안은 의무기간이 되어놔서.

배형민: 아, 그러면 돌아오셔서 하셨던 일들은 거의 같은 종류의 일이었나요?

안영배: 개인적으로는 뭐 주택 같은 것들. 거의 아르바이트로 했으니까, 그 당시는 설계사무실을 내가 연 것이 아니고.

배형민: 초기 주택들을 이미 하고 계신 그 상황인거 같아요. 초기에 〈신문로 주택〉은 가기 전에 한 것이고요. 60년으로 되어 있어요. 그러니까, 미시간 가시기 전에, 그리고 그 다음에 〈필동〉, 63년으로 되어 있어요. 그럼 이 주택을 돌아와서 바로 하신 주택이네요. 지난 주에 설명하신 것 보면 그 사이 미국에 가셨지만 그때 생각하신 리빙룸이나 대청에 대한 것들은 쭉 이어지는 것 같아요.

안영배: 글쎄, 그 당시 주택을 설계하면서 외국의 거실이라는 개념을 상당히 중시했으니까 전부 다들. 우리나라의 가운데 대청방식과는 근본적으로 다르거든. 그래서 그런 영향을 난 많이 받았던 것 같아.

배형민: 미국의 건축 자료들은 ICA가 다 기본적으로 갖고 있었다고 생각해도 되나요? 기본적인 잡지들이요. 종합에서 잡지들을 보셨고, ICA도 자료가 있었나요?

안영배: ICA 주택기술실에서 갔을 때? 그땐 꽤 들어왔으니까, 『레코드』『포럼』 등 많이 들어왔으니까, 그런 걸 많이 접할 수 있었다고.

서울대 공업교육과 출강

배형민: 그리고 ICA를 그만두시면서 강의를 나가시기 시작했네요. 강의를 나가시게 된 계기가 어떻게 되나요?

안영배: 처음부터 서울대 건축과로 가게 된 것은 아니고, 공업교육과의 건축전공으로 나가기 시작했어요. 김봉우 교수가 공업교육과 주임이 되면서 공업고등학교 교사를 양성하는 기관이 필요하다고 해서 생긴 게 공업교육과예요. 건축, 자동차, 전기 같은 실무분야를 가르치기 위해 설립했는데, 김봉우 교수는 학교시절부터 나를 좋아하셨어요. 내가 도학

공부를 잘했으니까 그랬던 것 같아요. 학교로 오라고 자꾸 권하는 바람에
결국 가게 됐죠..

배형민: 그러면 의무 기간이 끝나고는 옮기실 생각을 하신 건가요?

안영배: 워낙 자꾸 오라고 권해서.

배형민: 자연스럽게 이어졌나봐요

안영배: 자연스럽게 이어졌죠.

배형민: 그때 당시에 공교과의 다른 선생님들이 혹시 기억이 나시나요??

안영배: 또 누가 들어왔냐 하면, 김문한[59] 교수가 나 다음으로 들어왔어요.
그분도 외국에서 교육을 받은 사람이었죠. 또 목천의 김정식 씨. 내가
학교(서울대)에 추천했었죠. 또 구조하는 홍성목[60] 교수.

배형민: 그러면 주로 선생님이 설계를 담당하셨겠죠?

안영배: 건축설계는 내가 주로 한 셈이지요. 하지만 설계를 중점으로 다루지는
않았어요. 오히려 건축과 강의를 동시에 했죠. 건축계획이나, 2학년의
조형실습 등을 내가 맡았죠. 건축과 2, 3학년을 한동안 가르쳤는데, 2학년때
조형을 강의하는 방식을 세웠죠. 건축가 학생들에게 조형의 중요성을
중점적으로 가르쳤어요. 그때 안건혁[61]…, 도시계획하는.

배형민: 학생들 가운데 기억나는 분이 있으세요? 그때 몇 년간 계셨죠? 그게
국회의사당까지 이어지는 거죠?

안영배: 5년 동안 계속 강의를 했으니까 기억나는 사람들이 많지요.

배형민: 60년대 초반 학번들

안영배: 홍대형[62] 교수. 김진균 교수[63]와 민현식, 이범재, 임창복, 정시춘,
최병천 등. 그리고 그밖에도 많아요. 저 중앙대에 있던 누구더라, 펜실베니아
나온… 아, 그래 이희봉[64]!

59_
김문한(金文漢, 1930~) : 서울대학교 건축학과
명예교수.

60_
홍성목(洪性穆, 1935~) : 1958년 서울대학교
건축학과 졸업. 서울대학교 건축학과 명예교수.

61_
안건혁(安建爀, 1948~) : 1971년 서울대학교
건축학과 졸업. 서울대학교 건설환경공학부 교수.
한국도시설계학회회장 역임.

62_
홍대형(洪大炯, 1946~) : 1969년 서울대학교 건축과
졸업. 서울시립대학교 건축과 명예교수

배형민: 조형 실습을 쭉 가르치셨어요. 건축과 쪽에서요?

안영배: 건축과 2학년 학생들을요. 내가 가르치는 것도 상당히 재밌었고 나름대로 체계적으로 가르쳤어요.

배형민: 교육 쪽으로 가면 완전히 다른 이야기로 가는데, 어떻게 할까요, 궁금한데, 내용이 방대해질 것 같아요. 참았다가 교육내용은 따로 모아서 얘기해야 될 것 같아요. 그러면 계속 설계하셨나요?

안영배: 학교에 나가면서도 송기덕[65] 씨, 정일건축 있잖아요? {예} 송기덕 씨하고 설계사무실을 한동안 같이 했어요. 그래서 그때 이야기도 적절한 때 하기로 하지요.

배형민: 그때 잠깐 설계사무실 열었던 기간이 있었죠.

안영배: 난 학교에 있으면서 했죠.

배형민: 그때, 월급이 괜찮았나요? 서울대학교 전임이면, ICA보다….

안영배: 큰 차이는 없었던 것 같아요, 적으면 적었지. 대신 직장은 아침부터 저녁까지 근무해야 했는데, 대학은 좀 자유로웠죠. 봉급은 큰 문제가 아니었어요.

배형민: 그리고, 그 다음에 국회의사당으로 바로 가도 되나요? 그게 60년대 말인데. 그러니까 국회의사당 때문에 한 5년 계셨던 교수직에 변화가 오는 건데, 국회의사당 자체가 워낙 중요해서요. 오히려 60년대 후반기에 관해 추가 질문이 있으면 다음엔 국회의사당을 다뤄도 될 것 같아요.

최원준: 60년대에 책도 같이 작업을 하셨나요?

배형민: 여행을 이때부터 다니기 시작했다고 회고록에 되어 있습니다만.

안영배: 여행에 관심을 갖게 된 것도, 미국에 다녀온 뒤로 주로 학교에 있으면서 설계사무소도 하고, 여행도 다니고…. 틈만 나면 부지런히 여러

63 _
김진균(金震均, 1945~) : 서울대학교 건축학과
명예교수. 대한건축학회 회장 역임.

64 _
이희봉(李熙奉, 1948~) : 1971년 서울대 건축학과
졸업. 중앙대학교 건축과 교수

65 _
송기덕(宋基德, 1933~) : 서울대학교 건축학과 졸업.
정일엔지니어링종합건축사사무소 회장

가지를 했던 것 같아요.

배형민: 이때가 30대 후반 쯤….

안영배: 예. 요즘 교수들은 한가하게 생활하는 느낌이 나거든. 그에 비해 나는 그냥 쉬지 않고 이것저것 하면서 여행도 가고, 참 부지런했던 것 같아요.

배형민: 결혼은 언제 하셨어요?

안영배: 미국에 가기 전에 했던 것 같은데…, (기억이 안 나세요?) (웃음) 그때는 요즘이랑 달리, 뭐 쉬웠는걸요.

최원준: 미국에서 여행도 다 혼자서?.

안영배: 혼자였죠.

최원준: 좋으셨을 거 같아요.

배형민: 들어오셔서도, 『외부공간』 준비하면서 혼자 다니셨다고 들었어요.

안영배: 동행자라야, 사무실을 하니까 기사가 있었어요. 기사와 함께 다니니 다니는 거야 편했지. 그러니까 원래 차는 학교 봉급으로는 어림도 없었는데, 사무실에서 나오는 수입도 있었으니까요.

배형민: 사진은 언제 배우셨어요?

안영배: 뭐 배운 건 아니고, 그냥 한 거예요.

배형민: 그러면 미국 다니시면서 카메라로 다 찍으셨어요?

안영배: 그랬죠.

배형민: 그 때 당시 흔한 일은 아니었던 것 같아요. 저희 아버님도 사진 좋아하셔서 당시에 카메라 갖고 계셨고.

안영배: 그때 갖고 있던 게 콘탁스(Contax)인데, 그때까지는 노출기가 없었어요. 다 찍어와서 슬라이드로 만들어서 건축가협회 이사들한테도 다 보여주고 그랬죠. 그랬더니 어떻게 이렇게 사진을 잘 찍었냐고…. (웃음)

배형민: 강의에도 많이 쓰셨어요?

안영배: 강의에도 많이 썼죠. 푸에르토리코 섬 있잖아요? 거기에 의무적으로 들러야 했어요. 로-코스트 하우징, 셀프헬프 하우징 제도가 잘 되어 있다고 해서, 거기 있는 집들을 그때 많이 구경할 수 있었죠. 그러면서 그곳에

있던 힐튼호텔 건물도 사진 찍고 그랬어요. 그리고 푸에르토리코에 성이 하나 있는데, 그 성이 건축적으로 우수한 부분이 많아서 열심히 계속 찍은 거예요. 성에 대한 인식을 조금 다르게 볼 수 있었는데, 성이라면 방어를 목적으로 하는 구조물을 생각하잖아요? 그런데 성에서 좋은 외부공간이 의외로 많더라고요. 성을 설계한 사람이 방위 목적으로만 생각한 게 아니라, 공간구성에 대한 인식을 갖고 있었다는 것을 느꼈어요. 그 영향으로 나중에 구라파에 가서도 특히 성을 관심 있게 보게 되었어요. 그 좋은 예가, 카르카손느(Carcassone) 성이었어요. 이태리 사람들은 나폴리를 보고 죽으라 했지만, 불란서 사람들에게는 카르카손느를 보기 전에는 죽지말라고 할 정도니까. 성곽건축에서 좁고 한정된 공간에 묘한 공간들이 생기는, 그런 게 건축적으로 좋은 경험이 되었어요. 이제 가물가물하지만 스페인에서도. 그라나다의 알함브라와 톨레도 등에서 좋은 경험을 많이 했고요.

배형민: 여기서 마무리 하는 게 나을 것 같아요. 국회의사당 얘기하기 시작하면 길어지니까. 다음에 국회의사당을.

안영배: 국회의사당에 대한 기록은 현상설계 사진첩이나 건축잡지에 실린 기사도 남아 있지만, 건축계에 그 당시에 왜 그렇게 됐는지를 기록을 남겨야 할 필요를 느껴요. 당시 에피소드가 많이 있어요.

배형민: 예, 오늘 마무리 하죠.

03

국회의사당 설계 과정

일시	2011년 2월 1일 (목) 14:30 ~ 16:30
장소	서울특별시 동대문구 용두동 안영배 교수 자택
진행	구술: 안영배
	채록: 배형민, 우동선
	촬영: 하지은
	기록: 허유진

남산 국회의사당 현상설계

배형민: 오늘은 주로, 60년대에서 70년대까지 넘어가는 이력을 중심으로 말씀을 나누고, 시간이 허용되면 자연스럽게 『한국건축의 외부공간』을 쓰셨던 과정에 대해 이야기하고, 다음에는 본격적으로, 『한국건축의 외부공간』에 관해 진행하겠습니다. 지난주에 ICA에서 재직하고, 그 다음에 독립사무실을 내는 정도까지, 그리고 서울대학교에 교직을 잡게 되는 지점까지 얘기를 나누었습니다. 국회의사당 현상설계 공모전 얘기를 시작하면 될까요. 서울대학교에 계셨던 상황이고, 그때 설계사무실도 운영하고 계신 상황이었나요?

안영배: 국회의사당 공모는 ICA에 있을 때였어요. ICA에서 현상설계도 하고 주택설계도 하고, 남산에 들어설 국회의사당 1차도 응모했죠. {1차도 응모하셨어요?} 그렇습니다.

배형민: 그때도 당선권 안에?

안영배: 그땐 2등을 했어요. 1등은 김수근 씨, 박춘명[1] 씨였고요.[2]

배형민: 그때부터 이야기를 해야겠네요, 그럼. 1차, 2차 많이 아쉬웠겠네요 2등…

안영배: 아쉽다기보다는 당시로서는 거국적 행사였으니까, 젊은 내가 2등으로 입상한 것도 잘 한 일로 생각했어요. 응모자 중에는 김희춘 교수님과 배기형 씨 등 원로급 인사도 있었고, 이상순, 한창진, 김태수, 김병현, 윤승중, 그리고 공군본부와 육군본부도 참여했던 것을 보면 건축계에서는 거국적인 대단한 행사였어요. 당선안을 보면 건축에 대한 개념이나 기법이 다른 안들에 비해 한발 앞서 있었던 것으로 보였어요. 그때까지 현대건축은 지나치게 형식주의에 치중한 고전주의적 건축에서 벗어나야 한다는 개념이 강했는데, 당선안은 고전적이면서도 동시에 현대적인 감각을 느낄 수 있던 것이 크게 다른 점이었어요. 나의 계획안이 2등으로 입상한 것을

1_
박춘명 (朴春鳴, 1924~) : 1951년 도쿄대학 건축학과 졸업, 1956년 도쿄대학 건축학석사.

2_
1959년 동경대에서 박사과정을 밟고 있던 김수근은 박춘명, 강병기와 함께 팀을 이루어 대한민국 국회의사당 설계현상공모전에서 1등 당선되었다. 당시 2등은 안영배, 송종석, 3등은 이상순 외 7인, 가작 1등은 김희춘 외 1인, 가작 2등은 공군본부가 당선되었다. 하지만 이 프로젝트는 정권이 바뀌면서 무산되었다.

보면, 심사위원[3] 가운데 나와 비슷한 개념을 가진 사람이 많았던 것으로 생각해요. 심사위원들 중에는 당선안이 너무 일본풍이 강하다는 이유로 크게 반대했다는 이야기도 들었어요.

배형민: 안 자체에 대해서 간단하게 설명을 해주세요. 2등안임에도 불구하고 거론이 많이 안 되었던 것 같아요. 워낙 김수근의 당선안에 대해서 얘기를 많이 하고, 단게[4]의 영향 등등이요. 2등 안을 보면, 역사적으로도 별로 얘기가 안 되었기 때문에, 프로젝트 자체에 대해서 이야기를 해주시는 것이 도움이 될 것 같습니다.

안영배: 내 계획안은 기념성도 중시했지만, 그보다 기능성에 더 중점을 두었어요. 건물 안으로 들어가는 엔트런스 홀이 중정을 정면으로 바라보게 하면서, 중정의 중심축을 주축으로 좌측에는 본회의장, 우측에는 상임위원회회의장을 배치했죠. 본회의장 블록과 상임위원회회의장 블록을 분리하면서 의원들과 방청객 동선을 엄격하게 구분한 것은 지금 생각해도 참 잘한 것 같아요. 말하자면 기념성과 실용적 기능성을 동시에 추구한 셈이지요.

배형민: 제 기억에 1등안에도 기본적으로 이 축이 지켜졌던 거 같아요. 그 기준에서. 김수근 안은 굉장히 조형적으로 만들어졌잖아요.

안영배: 아니, 조형적이라기보다 이렇게 매우 정연한 정방향의 형태였어요.

배형민: 옆에, 본회의장을 조형적으로 만들고, 이 의원회관이 이제 사각형의 타워….

안영배: 여기에 타워를 올렸는데…, (사각형 타워였죠) 책을 한 번 확인해보죠. (책장에서 꺼내며) 당시 설계안들을 모아 놓은 책이에요.

배형민: 이거 귀한 자료예요. 저도 한번 본 적이 있는데.

안영배: 그러니까 여기가 의사당 부분이고, 의원회관 부분은 이쪽으로 분리했어요. 배치 개념은 모든 안들이 유사했다고 봐야지요.

3_
심사위원은 김윤기(심사위원장), 김순하(대한건축사협회 회장), 김중업(김중업 설계사무소 소장), 강명구(홍익대 교수), 신무성(교통부 시설국장), 이영래(문교부 과학관장 서리), 이천승(국회 운영위원회 전문위원), 이균상(서울대 공대학장), 정인국(홍익대 교수), 주원(중앙도시계획 위원), 홍봉의(한양대 교수) 등이었다.

4_
단게 겐조(丹下健三, 1913~2005) : 일본 저명 건축가.

배형민: 여기서도 축이 이렇게 가는 거였어요.

안영배: 그 부분은 가운데 축을 기준으로 나눈 거예요. 가운데 단을 둔, 완전히 고전적인 개념을 따른 것이죠. 그리고 이곳을 정방형으로 만들고, 의원회관 건물은 여기에 탑을 세우고….

배형민: 저는 이 안에 대한 얘기를 들었을 때, 계획안 자체도 그렇지만 모형 자체가 재료와 피니쉬(finish)가 다른 안이 경합을 벌일 수 없을 정도로 정교했다고 하더라고요. 그래서 모형으로 친다면 경쟁이 안 되었다고 예전에 들었어요. 사진으론 잘 드러나진 않는데, 직접 보신 느낌은 어떠셨어요?

안영배: 본 순간에 뭘 느꼈냐면, 인도의 미국대사관을 설계한 E. D. 스톤[5]을 연상케 했어요. {예, 에드워드 스톤이요.} 난 그렇게 느꼈어요. 그러니까 그런 정보가 우리에게는 없었던 것이고, 김수근 씨의 안은 그런 정보들이 많이 반영되었을 뿐만 아니라, 모형도 정교한 게 보통 전문가가 만든 게 아니었어요. 그것에 비해 내 모형은 종이와 하드보드로 만든 거니까, 아마추어와 프로의 차였죠.(웃음) 내 안은 따로 이렇게. {아, 따로 빼놓으셨어요.} 그리고 이건 비행접시 모양의 계획이 이상순[6] 씨 안이에요,

배형민: 지금에 와서 보면, 이것이 약간 일본식 르 코르뷔지에 같은데, 그런 것들이 당시에 읽혀지는 상황은 아니었죠?

안영배: 당시는 에드웨드 스톤의 작품도 국내에 알려지지 않았죠. 그만큼 국제적인 흐름을 우리는 너무 몰랐어요.

배형민: 이게 역사적으로 당시의 가장 중요한 프로젝트였고, 그러면 이제 무명의 젊은 학생들이 당선되는 순간에, 개인적으로나, 건축계의 반응이 어땠어요?

안영배: 글쎄, 아마 외국의 바람이 국내에도 불기 시작했다는 것을 심사위원들도 알게 되지 않았을까요..

배형민: 가령, 쟤네들이 누구냐, 김수근이 누구냐, 박춘명이 누구냐 이런 반응은 없었나요?

5_
에드워드 스톤(Edward D. Stone, 1909~1978) :
미국 건축가. 1959년 완공된 뉴델리의 미국대사관을
설계하였다.

6_
이상순 (李商淳, 1933~) : 1956년 서울대 건축공학과
졸업, 1959년 서울대 대학원 건축공학과 석사.
롯데건설 대표이사 역임.

안영배: 그때는 박춘명 씨가 먼저 나왔어요. 실제로는 박춘명 씨가 김수근 씨 선배니까, 강병기[7] 씨와…. 그런데 어떤 문제가 있었냐면, 규모를 몇 평 이내로 제한했고 난 그 규정을 충실히 지켰죠. 그런데 저 팀은 규모를 상당히 초과했어요. 규정대로라면 5퍼센트인가 10퍼센트 이상이면 위반이 되거든. 그래서 한동안 논란이 있었어요, 그런 팀을 당선안으로 할 수 있겠냐고. 박춘명 씨 안은 모든 규정을 무시했다고…. 그래도 그 팀이 낸 안이 워낙 좋았던 거죠.

배형민: 그러면 콤페가 끝난 후에 어떤 반성이 있으셨나요? 너무 기능적으로만 해선 안 되겠다든지, 생각이 생기나요 아니면 뭐 조금 시간이 걸리나요?

안영배: 그런 걸 느꼈어요. 의사당 건물 같은 경우 기념성이 굉장히 중요시하는 것을 콤페를 통해서…. 그때까지만 해도 나는 현대건축은 비록 의사당 건물이라고 해도 기념성을 강조하기 위한 경직된 조형방식에서 벗어난 자유스러운 조형이어야 한다고 생각하고 있었는데, 그러한 개념이 조금씩 달라지게 된 거예요.

배형민: 당장의 작업 변화가 있나요?

안영배: 그 당시만 해도 나는 아직 건축에 대한 경륜이 부족했을 때니까 확고한 어떤 건축관이 세워졌던 시기는 아니었어요. 아직 졸업한지 얼마 안 됐을 때였죠. 겨우 2~3년밖에 안 된 대학원 학생이었으니, 대학원 재학 시절에 한 셈이에요.

배형민: 그렇지만, 2등을 하셨잖아요. 기성건축가들의 안들을 다 물리치고.

안영배: 그래서 2등으로 꼽힌 것만도 다행으로 생각했어요.

배형민: 내가 1등 했어야 하는데. 그렇게 생각하시는 단계는 아닌가봐요? (웃음)

안영배: 송종석 교수 있잖아요? 당시에 송종석 교수와 같이 하기도 했어요. 내가 거의 끝나갈 무렵에 도저히 혼자서 못하겠으니 같이하자고 제의를 한 거예요. 송 교수가 모형 만드는 솜씨가 좋았거든. 그러니까 기본계획은 거의 다 내가 하고, 송 교수는 모형 만드는 데 큰 도움이 되었던 셈이었죠. 그때

7_
강병기 (康炳基, 1932~2007): 1958년 도쿄대학
건축학과 졸업, 1965년 도쿄대학 대학원 도시설계학
박사. 한양대 도시공학과 교수, 대한국토계획학회
회장 역임.

심사위원들 사이에 어떤 것이 있냐면, 김수근 씨 안에서 너무 일본 냄새가 난다고 해서. {네}

배형민: 그럼 그걸 어느 정도 인식을 하고 있었던 거네요. 이 작품을 보고, 출품자들이 일본 유학생임을 다 알고 있었나요?

안영배: 그때는 누가 됐다는 소식이 미리 알려질 수밖에 없었으니까. 세상이 좁았어요. 일본의 뭐랄까…, 네모난 접시? 메밀소바 먹을 때 쓰는 나무접시를 쌓은 것 같다는 말도 있었죠. 단게 겐조처럼 너무 일본 냄새가 나는 것 아니냐는 쪽은 반대 의견이 있었고, 반대로 건축적으로 봤을 때 모형을 참 잘 만들었고 건축의 수준도 상당히 높으니까 그쪽으로 가야 된다는 두 가지 의견이 있었던 것 같아요. 그때 송 교수를 통해서 왜 로비를 안 하냐고, 로비를 좀 하면 내 안이 당선될 가능성이 있다는 얘기까지 나왔어요. 그런데 난 '아이고, 뭐 그렇게까지'….

배형민: 그 현상안들이 다 도착한 다음에….

안영배: 그런 얘기들이 다 돌았어요.

배형민: 어느 안이 굉장히 모형을 잘 만들고, 일본 유학생이라는데, 그런 소문이 돌았나요?

안영배: 다 돌고, 심사위원들간의 논의에서도 너무 일본적이라고….

배형민: 하는 얘기까지도 다들….

안영배: 의견 대립이 있다고, 내 안과 그 안이 경합하고 있다고…. {경합하고 있다} 나더러 심사위원을 찾아가라는 얘기까지 돌았는데, 본래 그런 걸 잘 못하는 성격이에요. (웃음) 평소에도 그런 건 절대 하면 안 된다고 생각하고 있었죠. 나중에 심사위원 할 때도 항상 그랬어요. 그랬더니 시립대학교 졸업생들이 왜 제자를 밀어주질 않냐며 섭섭해 하기도 했죠. 나는 다른 교수들이 자기 학교 출신을 미는 게 너무 노골적으로 보였어요. 그런 상황에서도 나는 공정하게 하려고만 하니 동문들 불만이 적지 않았다고 그래요. 다시 돌아가면 2등도 좋고 만족스러웠어요. 당선을 바랐다기보다는 보람 있는 일이겠다 해서 응시했던 거니까요.

배형민: 그것 끝나고 미국 가신 거네요?

안영배: 그렇죠, 끝나고 나서….

배형민: 그러면 돌아오시고 나서 그러면 두 번째, 여의도 국회의사당은 서울에
계셨을 때 하신 것이죠?

안영배: 그때 한 일이죠.

배형민: 그럼 그 전까지, 돌아오시고 나서 한 2년 서울대 가시고 나서 또
의미 있는 현상설계가 있었나요? 유명한 국립박물관도 있고, 그 다음에
정부청사도 있고, 그 사이에 그런 것들은 응모를 안하셨나요?

안영배: 그건 응모하지 않았어요.

배형민: 정부청사[8]는 더 뒤인가요?

안영배: 아, 정부청사 건은 거의 다 설계사무실들이 주도적으로 했으니까.

배형민: 개인적인 신분으로는 응모하기 어려웠나요?

안영배: 개인적인 게 아니었어요.

배형민: 그럼 이런 대형 현상설계 이야기는 여의도 국회의사당으로 바로 가면
되나요?

안영배: 그전에 있었던 것은 "서울시의사당 현상설계"와 "우남회관
현상설계(1956)" 그리고, "울산 공업도시계획 설계경기(1960)" 등이 있어요. 그
전에 서울시청 현상은 내가 3등을 했고, {예} 그때 1등은 기억이 안 나는데,
나는 종합건축연구소에 있을 때 함께 일하는 사람들과 한 거였죠. 그리고
울산 공업도시계획 설계는 2등을 했어요. 그러니까 현상설계, 주택현상설계가
있으면 빠지지 않고 하는 편이고, 당선율도 상당히 높았어요.

여의도 국회의사당 현상설계

배형민: 그러면 여의도 국회의사당으로 갈게요. 남산의 현상공모안의 경험도
있었고, 거의 10년만이에요.

안영배: 남산 의사당 공모로부터 9년 뒤의 일이니까, 거의 10년이네요. 대학을

8 _
1967년 정부종합청사 현상설계공모.
나상진건축사무소의 안이 당선되었으나 실현되지는
못하였다.

졸업한지도 13년이 지났으니 건축에 대한 주관도 어느 정도 성숙해지는 시기였다고 보아야겠지요. 그리고 남산 때의 경험을 살려 여의도의사당 공모는 반드시 당선되겠다는 의욕도 컸어요. 그 당시 구상했던 개념을 간단히 설명해 보기로 하지요. 의사당을 중심으로 정면광장 좌우에 의원회관과 도서관을 두는 개념은 모든 계획안이 거의 다 비슷했어요. 다만 달랐던 것은 의사당 건물이죠. 의사당도 중앙에 로툰다[9]를 두고 중심성이 강조된 정연한 건물로 계획한 점까지는 거의 같은데, 내 계획안에서는 로툰다에 이르기 전 단계에 엔트런스 홀을 겸한 포이어(foyer, 로비·현관)를 둔 것이 다르다고 할 수 있어요. 이곳은 본 회의장에 이르기 전 단계로, 공간의 전이감(spatial sequence)을 높이는 공간이지만, 좌우로 중정이 내다보이는 좋은 휴식공간도 될 수 있게 한 것이죠. 우수작으로 입상하고 공동설계자로 참가하면서 이런 개념을 의사당 계획에도 살리고 싶었지만, 다른 분들은 이런 점에는 거의 관심이 없더라고요. 주로 외부의 건물형태에 관심을 보였죠. 그래도 실제로 본 설계 단계에서는 평면계획은 내가 주로 담당했었기에 중앙 로툰다 뒤쪽에 한강이 내다보이는 넓은 로비공간을 두는 것에 만족해야 했어요. 이 설계 과정 이야기는 다시 하기로 하고, 콤페에 앞서 있었던 일을 이야기하고 넘어가야 할 것 같아요. 무엇이냐면, 콤페 공모가 발표되고 우리 건축계에서는 여기에 응모하냐 마냐 하는 문제를 둘러싸고 큰 논란이 있었어요. 다시 말하자면, 건축가협회에서 일반공모와 지명공모를 병행한 것이 부당하니까 아예 응모를 거부하자고 했던 거예요.

배형민: 그러면 여섯 명의 건축가들은 최종 엔트리에, 말하자면 결선에 이미 진출한 상태고, 일반공모에서 추려서 올리는 시스템이었나요?

안영배: 당시 국회의 입장은 그랬던 것 같아요. 일반 현상설계로 좋은 안이 나올 수 있겠느냐는 당국의 의구심도 있었고요. 그래서 공모를 통해 안들이 들어오면 논의를 해서 설계팀을 따로 구성하려는 의도였어요.

배형민: 그러면 처음부터 관건은 하나의 안을 선정하는 게 아니라 건축가를 선정하는 것이었군요.

안영배: 그런 의도가 강했죠. 일반 공모는 문제가 안 되고 지명공모에

9 _
rotunda: 서양건축에서 원형, 또는 타원형의
평면(플랜)을 지닌 건물이나 방을 일컫는 표현. 보통
돔의 형태를 갖춘다.

들어간 여섯 명이 문제였는데, 세 분은 참여를 안 하고 {아 그런 건축계의 입장 때문에} 세 분은 국가적인 행사인데 보이콧할 수는 없지 않느냐는 입장이었어요.

배형민: 그 여섯 분과 세 분이 기억나세요?

안영배: 응모한 사람이 김정수 씨, 이광노 씨, 김중업 씨. 반대한 사람은 김수근 씨, 강명구 씨, 그리고 또 이해성 씨였지요. 그렇게 협회에서도 의견이 통일되지 못하고, 또 건축학회 측은 '우리가 입장을 밝힐 사안은 아니다. 그냥 자유롭게 응모하자' 했어요. 나도 고민을 많이 하다, 첫 번에는 2등을 했지만 이번에는 더 잘할 수 있다, 당선될 수 있다는 젊은 마음에 응모를 한 거예요. 해서 응모했는데, 거기서도 어떤 식으로 했냐하면… 당선안이 아니라 안 중에서 최우수작만 꼽은 거예요

배형민: 그러면 일반 공모에선 몇 개를 뽑았나요?

안영배: 일반 공모에선 2~3개를 뽑았는데, 그중에서 내가 우수작으로 뽑히고 나머지는 가작으로 됐어요.

배형민: 일반 공모에서는 당선자들을 뽑고, 지명된 사람 중에서 세 분의 지명 건축가들이 안을 안 내는 상황이었어요.

안영배: 세 분은 내지 않았죠.

배형민: 거긴 경합을 벌이는 것이 아니라, 이미 세 개의 안이 있는 상태였고, 선생님의 개인 안이 당선된 거죠?

안영배: 개인은 아니었고, 조창한 씨와 함께 작업했어요. 처음에는 조창한 씨도 따로 참가하려다가, 내가 한 번 경험이 있으니까 국회의사당의 기능을 잘 알고 있지 않느냐, 이번에는 좀 더 잘할 수 있지 않겠느냐 해서 의욕적으로 했던 거예요. 그런데 결국은 심사를 그런 식으로 진행하는 바람에, 지명건축가 세 사람의 안이 하나로 통일되지 못 했어요. 내가 보기엔 세 사람 안 중에서 하나로 가는 편이 괜찮았던 것 같은데….

배형민: 그러면 김정수, 이광노, 김중업 그 다음에 이제 안 교수님이 합류를 하셨어요.

안영배: 그래서 네 사람이 다시 공동 안을 제출하게 됐죠.

배형민: 그 프로세스가 처음부터 명확했던 건 아니죠? 그렇게 네 사람이 될

거라고는?

안영배: 처음부터 그렇게 추진했지만, 한편으로는 하나라도 좋은 안이 있으면 그걸로 가야하지 않겠나 생각했죠. 일반 공모와 지명 공모 가운데 제일 좋은 안으로 말이에요.

배형민: 그럼 지명 공모하고 섞어 놨나요?

안영배: 일반 공모만 하면 어떤 문제가 있냐면, 기성 건축가들이 자격지심 때문에 응모를 안 할 가능성이 있다고 했어요. 그래서 지명으로는 몇 사람을 미리 정하고, 그 사람들과 일반 공모를 같이 해서 한꺼번에 경합하는 것으로 이해했죠, 처음에는. 그런데 결국 심사위원단이 하나로 안을 고를 수 없으니 4명 공동으로 심의됐던 거예요.

배형민: 지명 안 받은 것에 대해 기분 안 나쁘셨어요?

안영배: 나는 당시 유명한 건축가도 아니고, 기성 건축가와 연배도 차이가 있고 해서….

배형민: 연배 차이는 있지만, 김수근 씨가 좀 예외적이었던 거네요. 연배로 치면.

안영배: 연배로 따지면 김수근 씨가 나보다 1년 위지만 그이는 워낙에 유명세를 많이 탔잖아요? [그런 측면에서 지명을] 그리고 먼저 남산 의사당 설계 일도 있었고요. 그때 상당히 진행이 되었다가 중단된 거예요. 위치를 여의도로 옮기면서 애초에는 남산 팀이 그대로 해야지 않느냐는 의견도 있었어요. 그러다 안이 달라져야 한다고 해서 새로 한 거예요.

배형민: 그러면 네 팀, 네 명이 정해졌어요. 그러면 일을 실제로 어떻게 해요?

안영배: 내 입장은, 그분들이 훨씬 선배고 선생님 급이다 보니 내 개인적인 안을 내세우기가 힘든 위치가 됐죠.

배형민: 그럼 거기서는 각자의 역할이 어떻게 되었어요?

안영배: 말하자면 김정수, 이광노, 김중업 세 분이 주도적인 역할을 하고, 나는 중도적인 입장에서 세 분의 의견이 하나로 모이도록 노력했다고 볼 수 있지요.

배형민: 그러면 선생님 개인적으로도 어려운 상황이었겠네요?

안영배: 그랬어요. 이쪽에는 김정수 교수님이 내 스승격이니 그쪽으로 해야 되지 않느냐, 또 저쪽에 이광노 교수도 선배이고…, 그런 것들이 참 힘들었어요.

그림1_
남산 국회의사당 현상설계 1등 당선안:
박춘명과 김수근(1959)

그림2_
남산 국회의사당 현상설계 2등 당선안:
안영배와 송종석(1959)

결국은 어느 쪽으로 하자고 입장을 밝히지 못하고 중립을 지켰어요.

배형민: 안 자체는 어땠어요? 세 분 안이 기억나세요?

안영배: 그건 한 번 잡지에도 나왔었는데, 초기 단계에서는 이광노 교수의 안과 김중업 씨 안, 이렇게 2개가 경쟁하다 결국에는 이광노 교수의 안으로 기울어졌어요.

배형민: 근데 그 과정이라는 게, 가령 위원회나 정치가들도 있었을 텐데요.

안영배: 윤장섭 교수, 정인국 교수, 또 김형걸 교수 등, 말하자면 건축계 원로들이 자문위원급이었는데, 그 분들 입장도 있었고요.

최원준: 네 분서서 이렇게 안을 진행하는 게 아니라 매번 회의할 때마다 다 같이 모여서 진행을 하셨던 건가요?

안영배: 아니에요. 안을 다시 한 번 내기로 했었죠. 하지만 새로운 안을 냈다기보다 먼저 현상설계에 응모한 안들 가운데 어느 안을 택해 진전시킬지가 큰 문제였어요.

배형민: 협업이 불가능한 상황이었네요?

안영배: 그랬어요. 그렇다고 내가 일반 공모에 낸 안을 주장하기도 어려웠고요. 결국은 공동안을 만들기로 하고 1차 설계를 진행했죠. 그래도 이광노 교수 안을 중심으로 해서 진행했다고 볼 수 있어요.

배형민: 공동안을 만들라는 것은 결국 정치권에서 요구한 건가요?

안영배: 정치권도 그렇고, 우리 자체적으로도 그래야 하지 않겠냐고 의견이 모였죠. 그러다 중간에 그 안에 대한 전시를 한 번 했는데, 국회의원들도 그렇고 일반인들에게도 별로 큰 호응을 못 받았어. {아, 이광노 교수님으로 기울여진} 안 자체는 그런대로 가장 괜찮다고 생각했는데 말이죠. 김중업 씨 안보다요. 그러니까 어떤 안이었냐면, (그림을 그리며) 맨 위층에 지금은 캐노피가 하나지만, 거기에 두꺼운 층이 하나 더 있고 기둥이 있던 형식이었어요. (도면 참조) 김중업 씨 안은 정사각형 안에, 양쪽으로 회의장 부분이 이렇게 양 옆으로 돌출된 형상이었고요. 어떻게 보면 매우 특이하고 코르뷔지에적인 구성이지만, 제가 보기에 이광노 씨 안의 차이점은 그 당시 한국 건축가들이 일반적으로 많이 이런 방향으로 나아가야지 않겠느냐 했던 방향대로 했던 것이죠. 그렇게 느꼈어요. 그런데 그걸 전시하고 보니 국회의원들 반응이 '의사당이라고 하면 미국 국회의사당의 큰 돔이나 유럽의 돔이 있는 건물

같아야지, 왜 여긴 돔이 없냐'는 불만이었어요. 그렇게 만들지 않고 왜
현대식만 좇느냐고 했었죠.

배형민: 처음부터 그런 요구들이 있었겠네요?

안영배: 안을 보여주고 나서였어요. 국회의원들은 의당 그래야 한다는
선입관이 워낙 커서, 안을 몇 가지 만들었는데 다 받아들이지 않더군요.
지금 돌이켜보면 이광노 씨 안이든 김중업 씨 안이든 하나의 안을
택했다면 지금보다 훨씬 좋았을 거예요. 그리고 내 계획안도 지붕 형태만
발전시켰더라면 좋지 않았을까 생각되기도 해요.

배형민: 그런데 건축가들이 분명 그러한 요구를 알고 있었을 텐데요? 그걸 또
충족하고 싶은 마음도 있을 거잖아요.

안영배: 그렇다고 해도 지금 시대에 옛날 르네상스 시대의 돔이라든가, 이런
양식을 어떻게 건축가들이 할 수 있겠어요. 그럴 순 없었죠. 그래서 우린
현대적인 안을 원하고 옛날 양식은 원치 않는다고 그랬어요.

배형민: 거기에는 네 분 모두 동조한 거죠?

안영배: 동조했죠. 한번은 국회의원들이 하도 높은 돔을 원하기에 일부러
보기 싫게 돔을 크게 설계해서 일단 투시도를 보여준 적이 있어요. {그러니까,
하는 척} 이렇게 비교해보자는 식으로요. 그랬더니 의외로 우리가 보기 싫게
하려고 그린 설계를 더 좋아하더라고요. (웃음) 그래서 곤혹스러웠죠.

최원준: 혹시 그 안도 아까 말씀하신 전시회에 포함이 됐었던 건가요?

안영배: 그건 전시에 안 냈어요. 나중에 있었던 일이었지요.

최원준: 그건 전 단계에서.

안영배: 전 단계는 이광노 씨 안 비슷하게 만든 것으로 전시회를 열었죠.
신문회관에서요. 내가 보기에 그 정도면 괜찮아서 나도 그쪽으로 동조했죠.

배형민: 국회의사당에 대한 여러 사람들의 경험들이 있을 텐데, 상대적으로
다른 사람의 시각은 어땠나요?

안영배: 그때 김정수 씨는 어떤 생각을 가지고 있었냐면, 미스 반 데어 로에의
베를린 갤러리 있잖아요? 네 기둥이 앞에 있고 돔이 아주 납작한 안을
주장했어요.

배형민: 잘 안 먹혔을 것을 거 같아요.(웃음)

안영배: 그러니! 그게 안 통하더군요. 그래서 나중에는 거기에 나지막한 돔을 하자, 높은 돔은 하지 말고….

배형민: 역으로 김정수 선생님의 원래의 안에, 돔을 씌워버리는 거네요.

안영배: 네, 거기에 돔을 씌운 셈이에요.

배형민: 왜냐면 다른 안들은 저층부가 복잡하니까. 씌울 수 없는데, 이거는 심플하니까. 그 스토리가 진짜네요. 전설적으로 전해지는 그냥 씌웠다는 이야기. 그 과정을 좀 구체적으로 묘사하실 수 있어요? 실제로 진행된 과정을?

안영배: 나지막한 돔은 가능하겠다. 평면은 거의 의견이 모아졌었죠, 평면의 기능에 대해서는요.

우동선: 교수님, 이 스케치가 이걸 얘기하는 건가요? 낮은 거와….

안영배: 제일 처음에 김정수 교수 안은 기둥을 네 개로 하자고 했지만, 그건 너무하니까 이 정도로 절충한 거죠. {정면에 네 개로} 그것도 안 받아들여지니까 열주를 어느 정도는 세우기로 했어요.

배형민: 그거는 사실 김정수 선생님 안에 위배되는 거였을 거 아니에요.

안영배: 타협안이죠. 이광노 교수는 이렇게 캐노피 부분에 일개층이 있는 건물 형태였으니까 여기에 돔을 얹힐수는 없었던 것에 비해 김정수 교수 안은 하부가 단순하니까 돔을 얹히기가 비교적 쉬웠던거지요. 말하자면 절충안이 된 셈이에요.

배형민: 평면은 두 분 다 비슷했다고.

안영배: 그랬죠. 평면 개념은 이거나 저거나 거의 같았어요. 그랬는데 문제가 계속 생기니까, 이렇게 하면 그래도 괜찮지 않느냐, 이 정도면 참을 수 있겠다고 정리한 것이죠. 난 주로 도면을 그리던 입장이라…,(웃음) 의견은 선배들이 결정하고 나는 그리는 입장이 됐어요. 그렇게 정리를 했고 또 그런대로 괜찮았는데, 이번에는 청와대 최종 승인이 문제였어요. 박정희 대통령의 재가를 받아야 했거든요. 최종 도면이 청와대로 올라갔는데 건축가는 참여를 못하고, {아, 건축 브리핑에 건축가들은 들어가지 못했군요} 참여를 못했어요. 국회의장, 사무총장, 국회사무총장 등 그런 분들만 참여했었다고 해요. 가서 한 얘기가…. "건물이 몇 층이냐?" "5층입니다." 이렇게 대답했다고 하더군요. 그랬더니 "중앙청 건물은 몇층 이냐?"

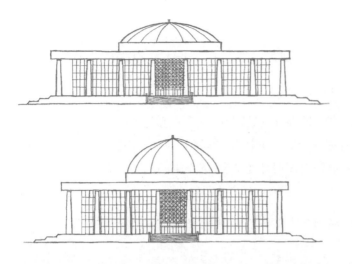

그림3_
주간 10.8m로 5층으로 계획된 입면도 스케치

그림4_
주간 10.2m로 6층으로 계획된 입면도 스케치

그림5_
여의도 국회의사당 1차 기본 설계안

그림6_
현재의 국회의사당

"5층입니다." "그보단 더 커야, 높아야 하지 않냐, 한 층 더 높여라." {웃음}
건축을 이렇게 스케일 개념으로 봤던 것 같아요. 말하자면 중앙청 건물보다
더 높고 웅장한 건물로 하라는 뜻이었는데 바로 이처럼 6층으로 높여야
한다는 개념 때문에 설계자들의 입장은 매우 곤혹스러웠던거예요. 그때가
문제였죠. 계획안도 완성되고 벌써 스케줄이 딱 잡혀 있어서, 설계도도 바로
끝내야 하는 판국인데, 이걸 한 층 더 올리려니 쉽게 해결하기 힘든 문제에
부닥친 거지요. 그대로 한 층만 더 올리는 거라면 그런대로 좀 나았을 텐데
면적은 늘릴 수 없다는 거예요. 예산 때문에 그래서 그때 나는 큰 비애감을
느꼈어요. 처음에는 매우 중요한 건물이라고 보아서 나도 상당히 의욕적으로
시작한 일이었지만 나중에는 정치가들의 입김이 크게 영향을 주는 이러한
건물설계에는 건축가로 참여하는 건 아니었구나 하고 생각하게 되었죠.

배형민: 건축가들하고 국회의원들하고 서로 교감을 갖는 현장을 많이
목격하셨나요?

안영배: 우리가 보기에 적절하다고 보이는 안을 가져가면 모두 노(no)라고만
하니까, 참으로 괴로웠던거죠.

배형민: 대화가 있었어요?

안영배: 나는 못 끼고. 김정수 교수님 정도만 어떻게 사무처에 얘기할 수
있었죠. 청와대는 갈 수도 없으니까….

우동선: 그런 논의는 김정수 교수님께서 주로 하신 겁니까?

안영배: 나중에 안이 이렇게 되니까 김정수 교수님이 주도한 셈이 되었어요.

배형민: 김정수 선생님 안으로 절충하는 방향으로 가니까, 김정수 선생님이
나서야 하는 논리도 있었겠지만, 저희가 그냥 보기에, 어느 분이나 입장이
어려운 상황이었겠지요?

안영배: 결국은 6층으로 할 수밖에 없었죠. 그래서 10.8미터 모듈을 10.2로
바꾸고 전체 넓이를 축소해서 한 층을 더 올린 셈이 되었어요. 얼핏 보기에는
이것이 그렇게 큰 문제점으로 보이지는 않지만 나의 입장에서는 이것이
참으로 큰 문제점으로 느껴졌었지요. 원안대로라면 납작하고 길어서 상당히
안정되고 좋았을 텐데. 그런데 길이가 짧아지고 높아지니까 프로포션이 영
맘에 안 들었어요. 그게 내가 지금까지 해온 일 중에서 가장 고통스러웠던 일
이었어요.

우동선: 제가 국민학교 때 기억으로는 이 24개의 기둥이 24절기를 나타낸다고. (웃음)

안영배: 거기에는 이런 이유가 있었어요. 우리나라 전통건축물은 사방에 주랑이 있는 형태인데, 그 가운데 경복궁의 경회루가 가장 아름다운 건물로 꼽혀요. 그래서 여의도 의사당 설계 때 이런 점을 참조하기도 했죠. 또 평면의 비례를 5:8로 하는 것이 황금비이기도 하고, 전면 기둥을 8개로 한 데는 팔도강산이라는 의미도 담았어요. 그리고 외부의 기둥들에는 전국의 국회의원들이라는 의미를 부여하고, 대립되는 의견을 원만하게 타결한다는 뜻에서 중앙에 원형돔을 배치하기도 했지요. 이러한 개념은 좋았던 것 같아요. 그걸 형태로 조형하는 게 문제였죠. 원안대로 기둥 간격을 10.8미터로 했었다면 그런대로 전면 외관의 비례도 그런대로 좋았을 텐데, 기둥 간격은 10.2미터로 짧아지고 층수는 5층에서 6층으로 늘어나는 바람에 지금처럼 된 거예요.

최원준: 이 프로젝트가 진행될 때 이렇게, 국민적으로 관심이 많이 쏠리는 그런 프로젝트였었나요? 아까 전시회도 말씀해 주었는데.

안영배: 최종 디자인 전시회는 기억이 나지 않는데, 이광노 씨가 주도한 중간 계획안을 신문회관에서 전시했어요. 건축계에서도 그 안에 대해 비교적 긍정적으로 보는 편이었고요. 그런데 그때 투시도 색이 노란 톤이고 하늘 배경이 석양처럼 보여서 어느 신문에서인가 상여 같다고 한 기사가 나오면서 외국의 돔 형태의 의사당을 선호하는 국회의원들이 부정적으로 느꼈던 것 같아요.

우동선: 이광노 선생님의 말씀으로 당시 만화에요, 망할 亡자, 이거라고 당시 신문에서 비판적으로 나왔었다고 하시던데요.

안영배: 그랬나? 나는 그건 기억이 안 나는데.

배형민: 일간지?

우동선: 모르겠어요, 신문 만화에서 보셨다니까.

배형민: 우 교수님이 이광노 교수님 구술채록을 한 경험이 있어요.

안영배: 그래요? 그럼 알겠네요.

우동선: 자세한 말씀은 하지 않으셨고, 돔을 좋아하지 않으셨다고.

안영배: 이광노 교수는 돔을 좋아하지 않았어요. 사각형에 조금 높은 안으로

했죠. 어떤 거였냐면 (그림을 그리며) 이런 식의 개념이었어요. 돔이 아니라 그냥 가운데만 높이는… 당시 건축가들은 이 안을 그렇게 비판적으로 보지 않았는데 일반사람들이, 좋지 않게 평하는 사람들이 그 투시도 보고 꼭 상여 같다고 말했죠.

배형민: 가령 기자들이 그랬다던지.

안영배: 그랬을 거예요. 그게 어쩌다 기사화되면서 왜 돔이 없냐고 불만이 많았어요. 그래서 돔을 씌우는 안으로 가게 됐죠. 나는 돔은 아니라도 팔각형으로 하면 어떻겠느냐고 제안했었죠. 내가 이런 것을 좋아했던 것 같아요. 그래서 몇 가지를 제안했는데 논의만 하다 끝났어요. 안으로 채택되지는 않았죠. 내가 제일 막내니까 잘 통하지 않더군요. 난 절충안으로…, 말하자면 돔 부분을 이 정도로 하면 좋겠다고 제시했는데 저분들이 다 선배니까 내 발언권이 약하더라고요.

배형민: 세 분은 잘 지내셨어요?

안영배: 그럭저럭 의견을 모았어요. 김중업 씨는 뒤에 또 타협안을 냈죠. 돔을 하더라도 김정수 씨 안 중에 이걸 6층으로 하지 말고, 5층으로 하고 한 층을 나지막하게 돔 위에 얹히자고요.

배형민: 돔 같이 그 안에 공간을.

안영배: 무슨 말인고 하니(그림을 그리며) 여기에 낮은 부분 있잖아요? 여기다가 얹히자는 의견이었죠. 이 안을 바탕으로 투시도도 그렸어요.

배형민: 김중업 선생님의 절충안으로.

안영배: 절충안이었죠. 나도 그게 더 나아 보였어요. 지붕 슬라브가 낮아서 안정감을 주면서도 지붕 위의 원형돔도 더 잘 보일 것 같았죠. 그래서 이 안에 대한 투시도를 하나 더 만들어 6층으로 된 안과 비교해 보기로 했어요. 그때 투시도는 주로 이선문 씨가 담당했는데, 일반인이 보기엔 6층 안이 더 좋게 보였던 것 같아요. 만약 투시도 말고 모형을 만들었으면 달라졌을지도 몰라요. 그런데 국회의원들이 아래에서 보면 6층이 아니고 5층으로 보인다고 반대해서 결국 채택되지 않았어요. 그 당시 김중업 씨 쪽 실무자로 내 3년 선배이기도 한 안병의¹⁰⁾ 씨가 나와 같이 일했어요. 성격이 소탈해서 술도 같이 마시면서 참 친하게 지냈죠. 그 안에 대한 논의도 서로 자주 했어요. 그때 그린 투시도를 한동안 보관했는데, 지금은 어디 있는지 모르겠네요. 사진이라도 찍어둘 걸 그랬어요.

배형민: 김중업 선생님 같은 경우에는 성격이 독특했던 걸로 아는데, 상황이 굉장히 특수하잖아요. 건축가가 정말 다른 건축가들과 같이 일을 하는 경우가 지금은 사실 별로 없는데.

안영배: 처음에는 나도 넷이서 작업하는 데 반대했어요. 건축가 입장에서 그러면 안 되거든요. 어느 한 쪽이 주도해야지, 그렇게 하면 자꾸 타협안으로 갈 수밖에 없어요. 그분도 같이 밀려서 그렇게 된 거 같아요. 그러다가 나중에 설계를 진행하는 단계에서 내 안이 아니니까 그냥 참여를 잘 안하게 되었죠.

배형민: 그럼 이 안이 이렇게 확정되고 나서, 실시설계라든지, 그런 일은 어느 사무실에서 했나요?

안영배: 합동사무실을 차렸어요. 어디였냐면 화신 뒤에 건물 하나를 빌려서 일을 하는데, 그때도 아주 힘들었죠. 사람을 많이 동원했는데, 김중업 사무실에서 몇 사람 오고, 종합건축에서도 또 사람들이 오고…. 다 같이 함께 일하기 힘들더군요.(웃음)

배형민: 굉장히 어려웠을 거 같아요. 그러면 선생님은 코디네이터 입장이었나요?

안영배: 조정해서 일을 진행하는 입장이었죠. 그런 일을 하는 과정에 나 같은 사람의 역할이 필요했다고 생각해요. 국회의사당 설계를 계기로 서울공대 교수직도 그만뒀는데, 설계하는 과정이 너무 힘들었을 뿐 아니라 건축가의 사회적 위상 낮다는 사실에 비애감마저 느꼈어요.

배형민: 서울대 사표냈을 때 그것도 화제가 되었는데, 이광노 교수님은 사표를 안 내셨잖아요, 선생님은 어떤 판단을 하셨나요?

안영배: 그 전에 벌써 결심을 했어요. 공무원직을 하면 설계사무실을 못하게 되어 있었거든요. 그래서 사표를 냈어요.

배형민: 그런데 다른 분들이 안 낸 것도 아셨어요?

안영배: 그때 이광노 교수도 사표를 내긴 했어요.

배형민: 냈는데 총장실에 가서 수리가 안 되었다고.

안영배: 오래 끌다가, 그대로 있으라고 자꾸 말리는 바람에 철회했다고 하더군요. 김정수 씨는 국가적인 일인데 교수가 하면 어떠냐고 해서 교수직을 그대로 유지했죠. 학과장직은 그만두지만 평교수는 당당히 할 수 있다고 해서…, 그분은 그분이고, 나는 고지식했고 또 반려해줄 사람도 없었어요. (웃음)

우동선: 윤장섭 교수님은 어떻게?

안영배: 윤장섭 교수는 그때 국회 사무처 소속의 설계위원으로 참여한 거예요.

배형민: 그러니까 계약자가 아니고요.

우동선: 윤 교수님이 MIT 교수님을 불렀다는 이야기가 있던데….

안영배: 그 얘기까지 하면 오늘 대담은 굉장히 길어질 것 같네요. 일본의 타니쿠치 요시로[11]라고 상당히 고전적인 건축가 한 분과 MIT의 벨루스키[12], 이렇게 두 분을 모셔왔어요. 자문 역할이긴 하지만, 그분도 말하자면 코디네이터 역할을 한 거예요. 상당히 조심스러운 눈치였어요.

배형민: 저는 건축가로서의 꿈을 가진 사람에게는 굉장히 부정적인 경험으로 느껴져요. 한국에서는 건축가 못 해먹겠다랄까요.

안영배: 어떤 일이 있었냐면, 그때 일본에서 국회도서관을 만들 때…, 단게 겐조의 스승 마에카와[13]가 일본 국회도서관 현상설계에 당선이 됐어요. 그런데 국회의원들이 참견을 많이 하는 바람에 굉장히 후회했다는 얘기를 했어요. 어쩔 수 없이 말려들어서 설계했고, 결과도 마음에 안 들었다고요. 일본도 그런데 우리라고 별 수 있겠냐고, 어쩔 수 없다고 체념하기도 했죠.

최원준: 기성 건축가의 경우에는 일반 공모에 참여한다는 것이 자존심 상하는 분위기여서, 국회의사당임에도 불구하고 지명 설계와 일반 공모를 같이 진행했던 거군요.

12_
피에트로 벨루스키(Pietro Belluschi, 1899-1994) : 이탈리아 출신의 미국 근대건축의 대표적 건축가. 윤장섭 교수의 기록에는 당시 MIT 건축대학 학장이었다고 한다.

13_
마에카와 쿠니오(前川國男, 1905~1986) : 일본 근대건축의 시조로 평가받는 건축가. 르 코르뷔지에에게 사사했다.

안영배: 그래서 그때 지명만 하든지 아니면 일반 공모만 하든지, 둘 중 하나만 하자는 것이 건축계의 의견이었어요.

배형민: 섞는 것이 문제였군요.

안영배: 어떻게 하느냐, 그게 명확하지 않았어요. 당시 일반 공모도 우수작만 뽑고 당선작은 뽑지 않겠다고 했거든요. 일반 공모 우수작과 기성작가 지명작을 갖고 경쟁하는 방향으로 결정난 거죠. 그리고 그게 결국 하나의 안을 고르는 데 실패한 것이고요.

배형민: 지금 한다고 특별히 좋아질 것 같지도 않습니다. 국회의원들 수준이.(웃음)

안영배: 그랬던 것 같아요. 그때 당국은 국가적으로 중요한 건물을 한 사람에게 위임할 수 없다는 생각이었죠.

배형민: 건축가가 어디까지 만날 수 있었어요? 저희는 김수근 씨의 특수한 상황을 알고 있어요. 김종필과 독대할 수 있었던 입장이었다고 합니다. 가령 이광노 교수님, 김정수 교수님 그분들 정도면 한국 사회에서 가장 유명한 건축가인데, 어디까지 만날 수 있었나요? 장관?

안영배: 장관이나 국회 사무처장, 국회의원 의장, 그리고 요직에 있는 국회의원 정도까지였어요.

배형민: 그니까 브리핑할 때 가장 최고위 인물은 국회의장 정도 되나요?

안영배: 그랬죠.

배형민: 대통령과 한자리에 있다는 것은 도저히 생각을 할 수가 없었죠?

안영배: 건축가들이 참여하긴 어려웠죠. 그런데 내 생각에 당시 박 대통령이 이야기한 6층 개념은, 당시 상황에 비추어 충분히 이해가 될 수 있는 일이었다고 생각이 돼요.

배형민: 근데 그 얘기가 어떻게 들려왔어요? 공식적으로 국회에서 요청한 건가요?

안영배: 더 커야 한단 말이었지요. 평수가 제한된 것도 아니었거든요. 그들 입장에, 옛날의 중앙청보다 크고 웅장해야 한다는 개념이 있었던 것 같아요. 형태에 대한 간섭은 아니었다고 생각돼요.

배형민: 낮아도 웅장할 수 있다는 것은 이분들이 상상할 수 없었나 봐요.

안영배: 국회의원들은 돔을 세워야 한다는 의견이 초지일관 굉장히 강했고, 그걸 그나마 김정수 씨가 높이를 낮추는 선에서 타협한 거예요. 어떻게 그렇게 높은 건물을 세우느냐고 최대한 설득한 거죠.

배형민: 그게 유신 전의 이야기인데.

안영배: 나중에 88올림픽 때는 워낙 크기가 더 컸었지요. 그 당시 지은 관공서나 사회적인 건물들은 다 규모가 컸죠. 그러니까 이렇게 해라 저렇게 해라 한 건 아니고, 그건 좀 권위적으로 해야지 않냐, 뭐 그런 인식이었죠. 다들 그런 분위기였던 것 같아요.

최원준: 심사 소감이나 이런 글들은 안 나와 있나요? 이 책 같은 경우에는 작품들만 나와 있고.

안영배: 소감은 건축 잡지에 실렸어요.

서울대학교 공업교육과와 경희대학교 건축과 교수

배형민: 안 교수님은 이 당시 서울공대의 공업교육과의 교수로 재직하셨는데, 여기에 대해서도 말씀을 해주시지요.

안영배: 나는 공업교육과 소속이었지만 건축과에서도 건축계획과 설계과목을 함께 가르쳤어요. 공업교육과는 특히 공업학교 교사 양성이 주목적이었기 때문에 건축가를 양성하고 싶던 내 취지와 잘 안 맞았거든요. 그래서 한때는 건축과로 옮길 수 없을지 알아봤었어요. 김희춘 교수님도 과에서만 좋다고 하면 소속을 옮길 수 있다고 하셨죠. 그랬는데 공업교육과 김봉우 교수가 자꾸 그런 식으로 하면 다른 교수들도 마음이 흔들린다고 반대했어요. 그게 내 입장에서는 조금 섭섭했죠. 그래서 학교에 머물기보다 차라리 나와서 작품 활동을 해야겠다고 생각하고 있었죠. 그러다 국회의사당 일을 시작하면서 사표도 자신 있게 낼 수 있었어요. 거기에다 건축가라면 학교에서 강의하면서 소극적으로 활동하는 것보다 차라리 떳떳하게 나와서 활동하는 게 더 바람직하다는 생각도 했었고요.

배형민: 김정식 회장님도 공교과에 계셨던 거죠?

우동선: 예, 그렇죠.

배형민: 처음 알게 된 게, 직장 동료로서,

안영배: 직장에서 만난 사이는 아니고, 후배 중에 학교 일을 도와줄 수 있는 사람을 찾던 중에 알게 되었어요. 그리고 김정철 씨의 제(弟)씨이기도 했고요.

우동선: 나중에는 공업교육과 교수진이 건축과로 가지 않습니까. 홍성목 교수님이나, 김문한 교수님 등.

안영배: 그럴 줄 알았으면 나도 더 있을 걸 하고 후에 생각하기도 했어요. 공업교육과 출신들이 공업고등학교 교사가 되지 않고 대부분 딴 데로 옮기다보니 결국 당초에 기대했던 결과를 얻지 못했어요. 그리고 공업교육과 졸업생들이 대학원 건축과로 간 경우도 많고, 아니면 건설회사로 많이 갔죠. 지금도 모임에 가면 거의 건설회사에 중역급이 많아요. 예를 들면 특히 대우건설에는 남상국 사장을 비롯하여 중역급이 유달리 많았고 그밖에 현대건설과 대림산업 등등 어떻게 된 건지 건설 분야에는 공업교육과 출신이 건축과 출신보다 더 많은 것 같아요.

배형민: 그때 당시 제자들이 요즘도 선생님께 와서 인사하나요?

안영배: 그럼요. 해마다 연초에는 모임을 하잖아요. 그런 모임이 지금도 계속되고 있어요.

배형민: 경희대에서도 여러 가지 재미있는 이슈들이 있었는데, 그보다는 『외부공간』 이야기를 시작했으면 좋겠어요. 어떠세요?

안영배: 그래요. 경희대 시절은 오래 이야기할 거는 아닌 것 같아요.

배형민: 그럼 잠깐만, 말씀하시고, 『외부공간』을 이야기하시죠.

안영배: 그때 경희대는 학교가 그렇게 알려지지 않았던 상황이었죠. 그래서 거기 학생들에게 건축을 열심히 가르쳐야겠다 해서 상당히 의욕적으로 시작했어요. 조창한 교수 있잖아요? 조창한 교수, 김동규[14], 김규오[15]가 있었죠. 그들과 콤비가 참 좋았어요. 의견도 잘 주고받고 학생들 설계지도도 엄격히 잘했죠. 조창한 교수는 아주 철저한 사람이에요. 설계를 아무리 잘하는 학생도 수업에 안 나오면 학점을 잘 안 줬어요. 어떤 학생은 알오티시(ROTC)인데 안 준 적도 있죠. 그렇게 하니까 학생들도 열심히 잘

14 _
김동규(金東圭, 1936~) : 1960년 서울대학교 건축과 졸업. 한국강구조학회 이사. 서울시립대학교 건축공학과 명예교수

15 _
김규오(金圭푬, 1940~) : 1964년 서울대학교 건축과 졸업. (주)유중엔지니어링 건축사사무소 대표

따라줬어요. 그때 고등학교 성적은 썩 좋은 학생들이 많지 않았지만, 학생도 나도 모두 의욕적이고 열심히들 했어요. 다만 강당 설계 문제로 총장(조용식)과 트러블이 생겼던 것이 문제였지요. 총장이 교수들에게 강당 짓는 일을 요구했죠. 어쩌겠어요. 하겠다고 했죠. 설계를 하는데 그 대신 뭘 요청했냐면, 우리 설계비는 안 받아도 좋지만 운영하려면 직원들도 있고 하니까, 사무실 운영비는 달라고 했죠.

그러고 나니까 또 문제가 생긴 게, 안도 다 나오고 설계도 끝났으니까 교수들 이름만 빌려달라는 거예요. 학교가 설계비를 아끼려고 외국에서 엽서 한 장 사들고 와서 이대로 그냥 설계 해달라고… 그래서 우리는 알겠다, 설계까지는 그려주겠다, 그런데 이름은 빌려줄 수 없다고 했죠. 우리 이름으로 설계했다고 할 수는 없다고요. 여기에서 총장과 의견이 확 틀어진 거예요. 학교는 예산을 절약하기 위해 설계비를 아껴야 하는데 그 정도도 못 도와주느냐고 했어요. 건축계에서 이런 건 죄 짓는 일이니까, 내 주도로 건축과 교수들이 일체단결해서 하지 말자고 의견을 모았죠. 그랬더니 조 총장이 전체회의에서 건축과 교수들이 비협조적이라고, 자기는 있는 패물을 모두 팔아서 학교를 세웠는데 고작 명예나 따진다고 몰아세웠죠. 그래서 내가 학교를 떠날 테니 나머지 교수들은 남아 있으라고 했는데, 그때 김동규 교수와 함께 김규오 교수도 같이 나왔어요.

배형민: 예, 그건 기록이 여기[16] 다 되어 있더라고요.

안영배: 그러면 그 정도로 하고 다음으로 넘어가기로 하지요.

한국건축의 외부공간 1

배형민: 이제부터는 『한국건축의 외부공간』에 대한 이야기로 들어가기로 하지요. 우리나라 전통건축에 대한 관심은 언제부터 갖게 되었나요?

안영배: 전통건축에 관심을 갖게 된 계기는 앞서 이야기한 대로 노먼 카버와 필립 틸 교수의 영향이 컸어요. 이 두 분은 일본의 전통건축에 관심이

『안영배 작품집』, 플러스문화사, 1995

많았는데, 그분들의 강의를 들으면서 일본 건축이 그렇게 우수하다면 우리나라 건축도 일본보다 못할 게 없다고 생각했죠. 그래서 귀국하면 우리나라 지방에 산재한 전통건축을 답사하기로 마음먹었던 거예요.

배형민: 실제로 답사하기 시작한 것은 언제부터였던가요?

안영배: 국회의사당 설계 때는 바빠서 엄두도 못 내다가 그 일이 끝나고 개인사무소를 운영하면서 바로 시작했어요. 그러니까 1970년대 부터였다고 보아야겠네요.

배형민: 답사 다니시는 데에 불편한 점이 많았을 텐데요.

안영배: 불편한 점이 많았죠. 지금은 길이 다 잘 되어 있지만, 그때만 해도 비포장도로가 많고 전통건축의 소재지를 찾기도 힘들었어요. 그래도 자가용도 있고 기사도 있었을 때니까, 그리고 때때로 사무실 직원들도 동행해서 비교적 편히 다닐 수 있었어요.

배형민: 책에 들어간 사진들을 찍은 시기인가요? 옛날에 찍었던 사진들이 최근에 찍은 사진과 같이 들어갔나요?

안영배: 첫 책에 실린 사진은 미국에 한 번 다녀오고 나서부터 쭉 열심히 찍은 것들이에요.

배형민: 그러면 답사가실 때마다 사진 찍은 것들 쭉 보관을 하고 계셨고, 이것들이 처음 『공간』지에 나갔을 때, 내용라든지 답사 때 교감을 가졌던 다른 분들이 있었나요, 국내에서요? 왜 그러냐하면 한국건축에 대해서 지식이 축적되어 있었던 것도 아니었고, 지금같이 역사학자나 전문가가 있는 것도 아니었잖아요. 그냥 선생님이 혼자서 오늘은 어딜 가야겠다고 결정하신 건가요?

안영배: 전통건축에 대해 교감을 가졌던 사람이 별로 없었어요. 우리나라 건축이 일본보다 못할 것 없다는 생각으로, 한 번 찾아보자고 시작한 일이었어요.

배형민: 근데 어디를 가야 할지 판단이라든지, 그건 선생님이 혼자서?

안영배: 처음에는 참고할 만한 책이 없었어요. 고서점에서 구한 일본책, 세끼노의 『조선의 건축과 예술』과 1973년 10월에 나온 윤장섭 교수의 『한국건축사』, 그리고 1974년 8월에 발행된 정인국 교수의 『한국건축양식론』[17] 정도였죠. 그러니까 처음 답사를 시작했을 때는 아직 윤 교수 책과 정 교수

책이 나오기 전이었어요. 대학 2학년 때 처음으로 답사했던 범어사와 가장 오래된 건축물로 유명한 부석사, 수덕사, 그리고 워낙 유명한 고찰인 통도사와 화엄사, 해인사 정도만 잘 알고 있었어요.

배형민: 그러면 정인국 선생님과 교류하시지는 않았고요.

안영배: 그런 적은 없었고.

배형민: 정인국 선생님과는 좀 아는 사이 아니셨나요?

안영배: 서울대에 계실 적에는 내가 학생이었지만, 나중에 홍익대로 가신 뒤로는 교류가 없었어요.

배형민: 그럼 정인국 선생님 그 책을?

안영배: 『한국건축양식론』에 나온 배치도를 보면서… 책에 나온 배치도, 도면들은 그분이 굉장히 열심히 다 실측해서 그린 거예요. 통도사 같은 경우도 배치도가 참 좋았는데, 아주 축이 딱 맞게 분명히 되어 있거든요. 그걸 보면서 '아 이렇게 축을 강하게 했구나' 생각했죠. 그런데 현장에 가서 보니 축이 하나도 맞지 않는 거예요. 그래서 '아 이건 아니구나' 해서 다시 실측하기 시작했죠. {혼자서요?} 혼자지요. 기본적인 거리는 그 배치도를 바탕으로 하고, 비뚤어진 것들을 내가 조정했어요.

배형민: 그렇다면 좀 의아하셨을 거잖아요. 정인국 선생님 책에 실려 있는 도면들이 대부분 문화재 관련 사업으로 진행되었던 거잖아요, 그러면 선생님한테, "제가 가봤더니 좀 잘못되어 있던데요"라고 그렇게 한번 말씀을 드릴 생각을 안하셨나요?

안영배: 내가 또 옛날 스승에게 문제제기를 할 입장도 아니었으니까요.

배형민: 그보다도 왜 이렇게 되었을까 정도?

안영배: 난 그냥 선입견 때문에 건물을 이렇게 그렸을 거라고, 좋게 생각했어요. 그게 어떻게 보면 보통 사람들 눈에는 당연히 직선으로 보이니까요. 내가 직접 확인해보니 곡선이었지만, 일반인들은 발견하기 어렵죠. 가보면 다 정연하게 서 있는 게, 선입견을 갖고 보게 되거든요.

17 _
정인국, 『한국건축양식론(韓國建築樣式論)』, 일지사, 1974

배형민: 제가 여쭤보고 싶은 것은, 한국건축의 전문가라 하면 저희 때만 하더라도 윤 교수님이 교재를 쓰셨고, 그 다음에 신영훈[18] 씨하고, 『공간』지에 같이 연재했던 김동현[19] 씨 등이 있었는데 그런 분들에 대한 인식이 있으셨나요?[20]

안영배: 김동현 씨는 나중에 알았어요, 교류가 없었으니까요. 알던 분은 주로 윤장섭 교수나 정인국 교수였는데, 신영훈 씨와 김동현 씨 두 분이 그 계통으로 관심 있게 하는 줄은 알았지만 나와는 고건축을 보는 관점이 조금 달랐다고 보았으니까.

배형민: 윤 교수님하고도 별로 교류가 없었고, 그럼 같이 답사가시고, 준비하신 조창한 교수님과는?

안영배: 조창한 교수와 가장 많이 논의하기는 했죠.

배형민: 『공간』 연재 전부터 얘기를 나누셨나요?

안영배: 조창한 씨와 설계사무실도 같이 했으니, 설계 과제 이외에도 한국건축 전반에 관한 이야기도 자주 했지요.

배형민: 『공간』지에 연재되게 됐던 계기는 어떻게 되나요?

안영배: 고건축을 자주 답사하다 보니, 잡지에 나도 좀 실어보자….

배형민: 그때 원고가 제대로 준비되어 있던 상태였나요?

안영배: 구상은 했지만 원고가 준비된 건 아니었어요. 나중에 원고를 어느 정도 정리하고 김수근 씨에게 이런 글을 『공간』에 연재하면 어떻겠냐고 물었더니 흔쾌히 받아들여진 거예요.

배형민: 먼저 접촉을 하셨나요?

안영배: 그랬더니 김수근 씨 반응이 아주 좋았죠.

배형민: 김수근 씨와 직접 연락을 하셨나요? 자주 만나셨나요?

18 _
신영훈(申榮勳, 1935~) : 문화재 보수와 한옥 설계에
종사. 문화재 전문위원, 한옥문화원 원장.

19 _
김동현(金東賢, 1937~) : 국립문화재연구소장,
동국대학교 미술사학과 대학원 교수 역임. 현재
한국전통문화학교 석좌교수.

20 _
윤장섭, 『한국건축사』, 동명사, 1973; 신영훈, 김동현,
『한국고건축단장: 그양식과 기법』, 공간사, 상(1967),
하(1968)

안영배: 김수근 씨와는 건축가 협회에 이사로 같이 있으면서 한동안 자주 만났어요. 답사도 함께 했고요.

배형민: 그러면 답사하고 있다고 알고 계셨어요? 그런 얘기 하셨어요?

안영배: 그럼요. 내가 그런 걸 준비하고 있다고 얘기하니까, 좋다고해서, 그러면 내겠다고 했어요.

배형민: 그러면 원고 쓰시는 거는『공간』연재가 결정되고 난 뒤부터인가요?

안영배: 그전부터 사진은 준비했고, 또 한 번 쓰리라고 마음먹고 있었죠. 그런데도 매번 마감에 쫓기긴 했어요. 두 번째까지는 잘 썼는데, 세 번째부터는 원고 날짜가 촉박하더군요. 또 더 자주 실어야 했으니까.

배형민: 굉장한 스트레스잖아요.

안영배: 잡지라는 게 연재가 이어져야 하는데, 기한이 멀어지면 효과가 없거든요. 그래서 빨리 달라고 자꾸 재촉하는 바람에 사실은 쫓겨서 썼어요.

배형민: 그럼 전체 연재 구도가 잡혀 있던 상태는 아니셨어요.

안영배: 그랬죠. 그 당시에 나는 계속 조금 더 좋은 건 없을까 하고, 공간적인 것을 찾고 다녔을 때였으니까요.

배형민: 맨 처음에 시작할 때, 준비된 내용이라면 어느 부분이었을까요? 그 다음에 여쭤보고 싶은 내용은, 글을 쓰면서 새로 스스로 발견하신 부분들이 있잖아요. 그런 건 어떤 게 있나요?

안영배: 건물 하나하나의 형태라든가 양식적인 분야는 고건축 전문가들이 모두 잘하고 있으니까, 나는 여러 건물이 함께 이루는 공간의 성격, 즉 외부공간의 성격에 관심이 있었어요. 들어가면서 시각적으로 조망이 계속 변하는 게 그냥 적당히 계획한 게 아니라 굉장히 의도적으로 계획한 것처럼 보였기 때문에, 거기에 대한 관심이 많았죠. 대학 2학년 때 부산 동래에 있는 범어사 답사를 했는데, 거기에서 전통건축의 진입공간이 묘하게 깊이 있게 만들어진 것을 보고, 우리나라 전통건축의 공간의 연속성이라든지 깊이에 감화를 받았어요. 그때가 가장 첫 번의 동기였죠.

배형민: 범어사요?

안영배: 네.

배형민: 차례를 보면 상당히 체계적으로 구성이 되어 있는데 이런 체계들은

책이 만들어지면서 짜여진 건가요?

안영배: 연재를 마치고 책을 만들기까지 여유가 조금 있었는데, 그때 이걸 다시 묶어서 정리한 거예요.

최원준: 안에 들어가는 그림들도 직접 그리신 건가요?

안영배: 내가 그린 것도 있고, 그림 솜씨가 좋은 내 동생(화가 안영)과 원대연이 도와주기도 했죠.

배형민: 실제 책의 그림은 원대연 선생님이 그리신 건가요?

안영배: 그가 그린 것이 많아요.

배형민: 구분이 되나요? 이런 스케치들은? (책장을 넘기며)

안영배: 아, 그런 거는 내가 그린 거예요. 대개는 내가 스케치를 하고 그림 솜씨가 좋은 원대연에게 다시 잘 그려달라고 부탁한 거예요.

배형민: 공간 연재한 것과 비교해가며 구체적으로 여쭤볼 수 있는 거 같은데요. 오늘은 구체적인 내용보다는, 전후맥락하고 책이 나온 후의 반응 정도 여쭈어보고 마무리하고 싶습니다.

우동선: 그 정도면 좋을 거 같은데요. 연재물하고 단행본으로 나가는 사이의 차이를 지금 조명하고 싶은 것인데….

배형민: 그것은 좀 더 공부를 하고 다음에 여쭈어 보고요.

안영배: 크게, 많이 바꾸지는 않았어요.

배형민: 그러면 책이 나온 후에, 건축계의 반응이라든지 기억나시는 것 있나요? 『새로운 주택』에 대해서 말씀 들어보면 반응이 직접적으로 선생님에게 전달이 안됐던 거 같았어요.

안영배: 내가 전해 듣기로, 다들 잘했다는 얘기를 많이 해줬는데 매체에 발표된 서평도 여러번 있었고요.

배형민: 내용에 대한 코멘트가 어땠나요?

안영배: 주남철 씨(당시 이화여대 교수)는 "한국건축의 공시적(共時的) 연구"라는 제목으로 『이화여대신문』에 서평을 썼는데, 한국 건축공간의 특색을 예리하게 파헤친 무게 있는 저서라고 평했어요. 그리고 김광현 씨는 『예술과 비평』(1985년 여름호, 서울신문사)에 해방 40년 예술분야의 대표 저작 21선을

꼽았는데, 거기에서 건축분야 5권 중의 하나로 소개하면서 한국건축의 중요한 업적이라고 평한 바 있어요. 그리고 김중업 씨는 좋은 책을 냈다고 반겨주면서 왜 종묘를 빠뜨렸냐고 했죠. 그 말을 듣고야 종묘를 보고 왜 이렇게 좋은 건축을 빠뜨렸냐고 했던 이유를 알게 되었죠.

배형민: 직접이요?

안영배: 그랬죠. 김중업 씨가 말해주기 전까지 나는 종묘가 그렇게 좋은 줄 몰랐어요. 얘기를 듣고 종묘에 가본 다음에야 느낀 거예요.

배형민: 김수근 씨는 연재 중에 보셨을 테고.

안영배: 아니지요. 김수근 씨도 『공간』지(1979. 2월호)에 "전통건축에 대한 저력있는 접근"이라고 하는 제목으로 서평을 썼지요. 나의 외부공간책이 1978년 12월에 발행되었으니까 받아보고 바른 서평을 쓴거예요.

배형민: 그랬던가요. 그러고 보면 여러사람이 서평을 쓴 셈이군요. 역사하는 분들의 얘기를 들은 적이 있으세요?

안영배: 역사하는 분들에게는 기대하지 않았고, 그분들도 관심이 없었어요.

배형민: 이걸 갖고 토론한 적이 있나요? 공식적으로 가협회라든지, 학회에서요?

안영배: 가협회나 학회에서 공식적인 논의는 없었고, 대신 이 책으로 대한건축학회에서 1980년도 학술상을 받았지요.

배형민: 교재로 쓰거나 선생님 수업하실 때 사용하신 적이 있으셨나요?

안영배: 슬라이드를 보여주면서 여러 번 강의했어요. 그리고 한양대, 연세대, 중앙대 그리고 지방에 있는 여러 대학에서 특강을 많이 했고요.

배형민: 책 자체를 가지고?

안영배: 지방 특강이 특히 많았죠. 요청이 계속 와서…. {그런 특강에 대한 요구들이요?} 그래요. 그리고 출판 기념으로 책에 낸 사진들을 모아 토털화랑에서 전시회를 한 번 했지요. 다만 좀더 발전적이고 힐난한 논평도 있었으면 하고 기대했는데 그런점은 거의 없었던것이 아쉬웠다고 할까.

배형민: 그러한 반응이 없다는 게 특별히 실망스럽지는 않으셨고요?

안영배: 글쎄, 내 의견에 반대하는 의견이 나오면 나도 더 자극이 되고 좋았을

텐데…. 사진을 잘 찍었다느니 책 쓰느라 수고 많았다는 말은 많이 들었어요.

배형민: 통도사 축만 해도 정인국 선생님의 책에 오류가 있었다는 것을 보여주신 거잖아요.

안영배: 책에서도 대조하고 강연 같은 데서도 계속 보여줬는데, 정인국 씨에게 직접 그 얘기는 안했어요. 내가 나쁘게 얘기한 것도 아니고, '누구라도 그렇게 볼 수 있다, 그렇게 볼 수밖에 없는 당연한 이유가 있을 것이다'라고만 생각했지, 왜 그렇게 했느냐고 반론하지는 않았어요.

안영배: 오히려 나중에 『흐름과 더함의 공간』[21] 에는 그 얘기를 구체적으로 많이 썼어요. 그렇게 해야겠다고 생각했거든요. 그런데 『한국건축의 외부공간』의 초판이 많이 두꺼웠어요. 더 좋게 만들고 싶어서 표지도 두껍게 했더니 당시에 2만원에 냈는데 학생들이 책값이 너무 비싸다고 불만이었죠. 난 그런 건 생각도 못하고 내 기록을 남기고 싶었던 건데, 학생들은 다 복사해서 보더라고요. 이래서는 안 되겠다 해서 보급판을 다시 낸 거예요. 이게 보급판이에요. 양도 줄이고, 종이도 조금 더 싼 걸로 만들었죠.

최원준: 양을 줄이셨다는 건 어떤 말씀이세요?

안영배: 그렇게 중요하지 않은 사진들은 많이 줄였지요.

최원준: 편집 자체를 다시 하셨어요?

안영배: 편집 자체는 크게 바꾸지 않고, 없어도 되는 사진을 많이 뺐어요. 초판에 실린 사진을 많이 뺐는데, 나는 그 사진들이 기록으로는 괜찮다고 생각했거든요. 그냥 다시 넣으면 어떨까 했는데, 그렇게 하려면 워낙 페이지가 많으니까 다시 판을 짰어요. 그랬더니 책이 잘 나가더라고요.

최원준: 한군데 방문하시면 얼마 일정으로 가셨어요? 아니면 여러 번 가셨나요?

안영배: 요즘 같으면 하루면 다녀올 수 있지만, 그때는 길이 안 좋아서 가면 거기서 보통 하루나 이틀 자야 했죠. 자동차로 좁은 자갈길을 터덜터덜 갔죠. 참 힘들게 찾아다닌 거예요. 사명감으로 의욕을 갖고 다녔어요. 사무실

바쁘지, 학교 강의 바쁘지, 도저히 한가한 게 아니었는데…. 그러고 보면
의지만 있으면 얼마든지 할 수 있는 일이 많다고 생각해요.

배형민: 어쨌거나 당시에, 한국건축을 답사한다는 개념이 자리 잡지 못했던
거죠? 지금은 한국건축이 전공이 아니더라도 당연히 답사를 가는데,
한국건축을 답사한다는 개념이 거의 없었던 것이죠. 60년대부터 다니셨고,
90년대 초반에 저는 김봉렬[22] 교수 이야기만 들어도 답사하러 간다하면
그 주위에서 이상하게 쳐다봤다고 그랬어요. 그게 90년이었나? 주변에서
이상하게 봤다고 하더라구요. 당시에 서울대학교 대학원생으로 답사를
다녔는데 그때 당시에도 답사를 다니면, 같은 건축을 공부하는 사람들도 거길
왜 가느냐고 그랬다는 거예요. 그때도 꽤 외로웠다는 이야기를 하더라고요.
선생님은 더 하셨을 것 같은데.

안영배: 처음에는 나도 가면 좋은 게 있겠지 하고 기대만 했지, 우리 고건축이
그렇게 좋을 거라고는 미처 의식하지는 못했어요.

배형민: 현재 한국건축의 유명한 몇 개의 답사기가 있어요. 김수근 선생이
최순우[23] 선생과 같이 갔던 건축답사, 거의 신화적으로 내려오는 이야기죠.
그 다음에 김봉렬 선생이 공간의 까맣고 조그만 책[24] 내려고 갔던 답사,
그 다음은 답사가 매우 흔해져서 구체적인 계기가 있는 거 같아요. 한샘
건축기행[25]은 건축 답사가 일반화되면서 함께 다니기 시작한 거고요. 그래서
답사라는 것의 의미가 역사적으로 다르게 설정되어야 할 것 같아서 자꾸
여쭤보는 거예요. 옆에선 아무도 안 하잖아요. 그러니까 정인국 선생님도
현장에 안 가셨을 수도 있잖아요?

우동선: 윤도근 선생님, 그런 분들이 학생이어서 막 도면을 엉터리로 그렸다는
말씀을….

배형민: 아 그러면….

우동선: 잘은 못 다니셨겠죠. 학생이 엉터리로 그린 걸 모르셨을 정도면.

22 _
김봉렬(金奉烈, 1958~) : 서울대학교 건축학과 졸업.
현재 한국예술종합학교 건축과 교수.

23 _
최순우 (崔淳雨, 1916~1984) :
고고미술학자·미술평론가. 국립중앙박물관 관장
역임.

24 _
김봉렬, 『한국의 건축-전통건축편』, 공간사, 1986.
『공간』지의 연재를 모아 출간한 기행안내서.

25 _
가구회사 한샘의 지원을 받아 이루어진 건축기행
프로그램.

배형민: 그때는 고적답사의 개념이 계속 있었던 거 같아요. 답사 건물에 대한 기록. 내가 건축을 보러 간다, 체험을 하러 간다 라는 개념이 정인국 선생님 책이 나올 때만 하더라도 없었던 것 같아요.

안영배: 나도 정인국 씨 책이 있는데, 우리나라 건축에 대해 참고하려면 당시에는 이 책밖에 없었죠.

배형민: 윤 교수님 책은 참조 안 하셨나요? 윤 교수님 책이 72년인가?

안영배: 윤 교수 책에는 배치도가 없었어요. 주로 건물에 대해서만 썼지 공간에 대한 책은 『양식론』이 유일했죠. 그런데 배치도를 가서 재보면 잘 안 맞아요. 그래서 내가 다 고친 거예요. 만약 이 책도 없었으면 배치도를 그리는 데 시간이 무척 많이 걸렸을 텐데, 그나마 고치기는 쉬웠어요. 도움이 많이 됐죠. 또 내가 정인국 씨는 좋게 보는 이유는, 서론을 참 잘 썼어요. 특히 '조형예술로서의 한국적 사유'라는 이야기와 '다양함 가운데 통일과 질서를 구하는 일' 같은 부분이 인상적이었죠. 이분도 한국건축의 무엇인가를 발견해야겠다는 의도가 매우 컸어요. 서론을 보면. 그런데 막상 본론에 들어가면 공간구성에 대한 말이 너무 간단해요. 전혀 없지는 않지만…, 그분도 초창기라 답사를 자주 못해서 많이 말할 내용이 적었던 것 같아요.

배형민: 생각은 있으셨는데, 막상 방법론 자체가 고고학적 방법이잖아요. 일제 학자들이 했던 것을 이어가는 식이었기 때문에, 생각은 있으셨는데, 가령 이런 도시공간을 어떻게 읽고 표현하고…

안영배: 다양함 가운데 통일과 질서를 구하는 일. 이 말은 굉장히 중요한 이야기거든요.

배형민: 그때 당시에도 그게 눈에 들어오셨나요?

안영배: 그때 내가 느끼던 부분이 바로 이것이었어요. 그러니까 정인국 씨도 같은 걸 추구하겠다고 했는데, 어쨌든 의도가 상당히 중요했다고 생각해요. 강의나 이야기는 직접 못 들었지만, 이 책에 쓰고자한 공간적 전통 요소에 대한 추구, 이 테마가 아주 좋았어요. 글도 무척 좋았고요.

배형민: 정인국 선생님 워낙 글을 잘 쓰시죠.

안영배: 이 분 역시 나와 같은 의도에서 출발했구나. 비록 이 책에서 구체적으로 설명은 못했지만…. 책의 후반부에는 비례라든지 비례관계에서 무엇인가를 찾으려고 했어요. 그것도 중요한 내용이죠. 근데 나는 책을 쓰면서,

오히려 비례는 누구든지 한번쯤 생각할 수 있는 요소라고 생각했어요. 공간의 크기나 형태, 건물에서도 다 비례를 찾고 있었으니까요. 당시에는 비례가 상당히 중요한, 비례분석이 고건축에서 상당히 중요한 관심사였죠.

배형민: 우리가 더 공부를 해야겠네요. 다음에. 오늘은 혹시 마무리 하실 말씀이 있으시면 하고, 저희가 다음에 조금 더 준비해서 내용을 갖고 좀 더 얘기를 하겠습니다.

안영배: 서론의 내용 있잖아요? 그게 중요한 내용이에요.

배형민: 그런 거 같아요. 사실은 이게 계보가 있는 거잖아요. 한국 건축사에서는 지금 이런 건 안하죠? 말하자면 담론사 같은 거.

안영배: 사실 나처럼 고건축에 취미를 가진 사람이 몇 명 더 있더라면 글도 쓰고 내 주장도 비판하고 그랬으면 더 자극돼서 잘했을 것 같은데, 그런 글이 없던 것이 아쉬워요.

배형민: 저는 느낌이 『한국건축의 외부공간』이 약간 진공상태에서 만들어진 것같이 보여요. 역사적으로 보면 당시에는 선생님이 거의 혼자하시는 거잖아요. 교류할 사람이 없으니까 담론이 형성이 안 되었던 거예요. 얘기가 나오면 이게 어떻다 하면서 이야기가 나와야 공부가 확장되어 담론이 형성되는데, 저희의 조건이 최근까지도 왜 그런지 모르겠어요. 뭘 하면 아무도 거기에 대해서 (웃음) 얘기하지 않으니, 지식의 지평이 안 생겨요. 혼자 읽는 거죠. 이렇게 읽고, 저렇게 읽고.

안영배: 지금 이 『흐름과 더함의 공간』도 내가 부탁한 서평 말고, 시비, 거기에 대해 반론 비슷한 글이 나오기를 기대했어요. 그런데 그런 반응은 잘 없고, 이런 말만 들려요. 이사람 저사람 말을 종합해서 짜맞춘 글 같다고. 글을 쓰다 보면 이사람 저사람 글을 인용을 하는 게 당연해요. 인용도 하고, 이런 내 의도를 이사람 의견과 종합해서 정리하는 게 당연한데, 사람들은 그냥 짜맞춘 거라고 생각을 하더군요. 그렇게밖에 이해를 못해요. 나는 책이라는 게 7~80퍼센트는 다 다른 사람 이야기를 하더라도 글쓴이의 의도가 10~20페센트라도 들어 있으면 그게 그 책의 생명이라고 생각했어요. 처음에는 나도 독자적인 것만 말할 수 있는 입장도 아니고, 또 그것만 쓰면 책이 재미없어져요. 원래는 여럿의 의견을 정리하고 그 가운데 내 의견도 넣고 싶었는데, 그렇게 하면 책이 너무 길어지더군요. 조금만 더 했으면 가능했을 수도 있는데, 결국 못 한 게 지금도 후회스러워요. 요즘도 가끔 내가 시도한 중요한 요점만 정리해서 작은 책으로 만들어볼까 라는 생각도 하고 있어요.

그러기에는 이제 늙었다는 게 문제죠. 내 친구들은 눈이 안 보여서 책도 못
읽는 사람이 많아요. (웃음) 내가 이런 얘기를 하면 주변에서는 이제 그런 건
젊은 사람들에게 맡기고 편하게 살지 뭘 하냐고 해요. 『흐름과 더함의 공간』도
그 와중에 용감하게 쓰기 시작한 거예요. 중간에 포기할 생각도 여러 번 했죠.
다 늙어서 시간도 많이 걸리고 돈 쓰면서 무슨 이런 고생을 하나 싶기도 했죠.
『외부공간』을 냈을 때도 원고료가…, 그래도 여긴 다른 곳보다 많이 주긴
했는데, 15퍼센트나 줬으니까요. 나중에 얘기를 들으니 다른 출판사는 그렇게
안 주더군요. 그런데도 여행 다니면서 숙박비니 사진비니 하면, 그 비용이 안
돼요.

배형민: 당연하죠. (웃음) 아니, 근데 이거는 인세로 안 받으셨어요?

안영배: 인세였죠. 받아봐야 여행경비로 다 썼는데, 남는 돈이 얼마 안
되더라고. 책 쓰는 일이 그렇게 고달픈 일이에요. 거기에서 재미를 느끼고, 또
무엇인가를 찾으려는 의지가 중요해요. 재미를 못 느끼면 할 수 없어요. 내가
계속 할 수 있던 이유는 뭔가가 계속 보이더라고요. 나도 글 쓰는 체질이
아니라 느낀 점은 많은데 그것을 글로 옮기는 일이 참 힘들었어요. 글 쓰는
사람들을 보면 자기 마음속 말을 이렇게 부풀려서 쓰는데, 내 글은 재미도
없고 부풀려 쓰는 방법도 몰랐죠. 설계는 즐거움을 느끼면서 한 일인데, 글은
고통을 느끼면서 쓴 거예요. 지금도 생각하면 어떻게 그걸 다 썼는지 나도
의심스러울 정도예요. (웃음)

『새로운 주택』초판 (보진재, 1964년).

改訂新版 **새로운 주택**

安 瑛 培 編著
金 善 均

『새로운 주택』 개정신판 (보진재, 1978년).

원형으로 의자가 놓여진
설계　金壽根

이 집은 고옥을 현대식으
것이다 대문에서 현관까지
—외가 돌라이트에 의해
꾸며졌다. 넓직한 응접실에
로 둘러싸인 벽에 따라서 소
있으며 천정도 큰 원으로 ·
한쪽 벽에는 홈·바—가 마
고 부엌은 넓어서 식사도 ·
남쪽의 베라스와 북쪽의
리고 욕실베라스가 각각 특
기를 조성하고 있다.

『새로운 주택』 초판 (보진재, 1964년), 26-27쪽. 김수근의 〈원형으로 의자가 놓여진 주택〉.

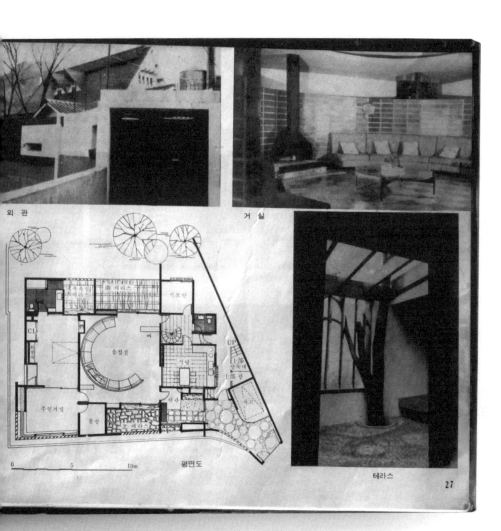

외 관 거 실

CL

응접실

주인거실

0 5 10m

평면도

테라스

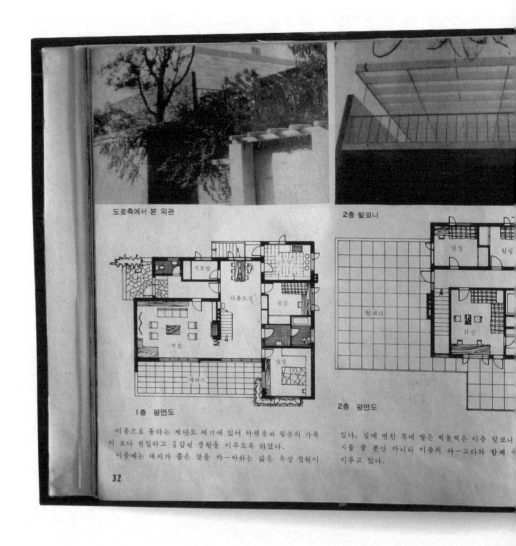

도로측에서 본 외관

2층 발코니

1층 평면도

2층 평면도

이층으로 통하는 계단도 여기에 있어 아랫층과 윗층의 가족
이 보다 친밀하고 융합된 생활을 이루도록 하였다.
이층에는 대지가 좁은 것을 카ー바하는 넓은 옥상 정원이

있다. 길에 면한 쪽에 쌓은 벽돌벽은 이층 발코니
시를 줄 뿐만 아니라 이층의 파ー고라와 함께
이루고 있다.

32

『새로운 주택』 초판 (보진재, 1964년), 32-33쪽. 안영배의 〈다용도실이 있는 주택〉.

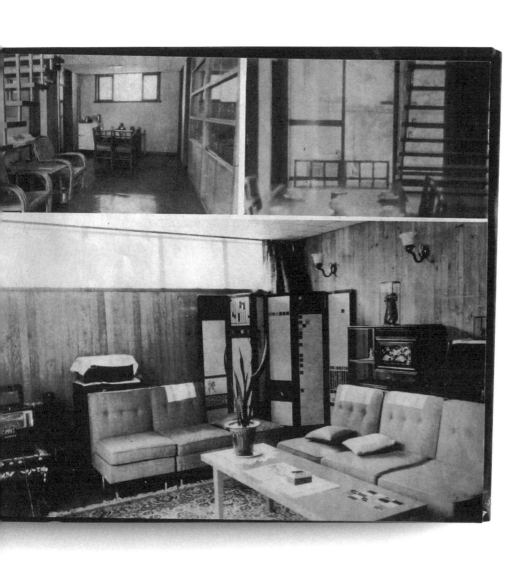

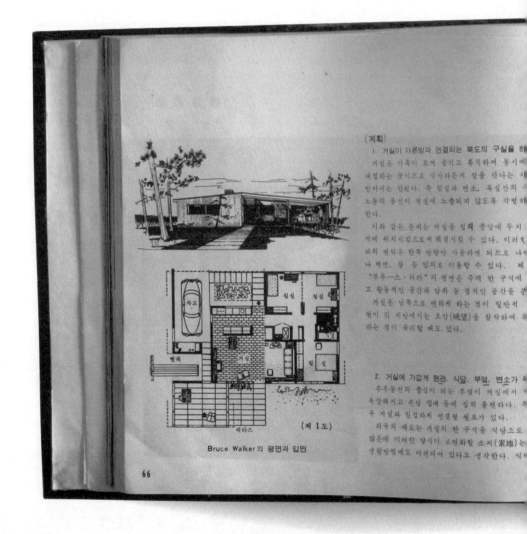

〔계획〕
　1. 거실이 다른방과 연결되는 복도의 구실을 해…
　거실은 가족이 모여 즐기고 휴식하며 동시에 …
대접하는 곳이므로 식사라든지 잠을 잔다는 새…
받아서는 안된다. 즉 침실과 변소, 욕실간의 …
노동의 동선이 거실에 노출되지 않도록 적별히 …
한다.
　이와 같은 문제는 거실을 집회 중앙에 두지 …
석에 위치시킴으로써 해결시킬 수 있다. 이러한 …
과의 연락은 한쪽 방향만 사용하면 되므로 나머 …
나 벽면, 창 등 임의로 이용할 수 있다. 제 …
"부루ー스·워카"의 평면은 주택 한 구석에 …
고 활동적인 공간과 담화 등 정적인 공간을 분 …
　거실은 남쪽으로 면하게 하는 것이 일반적 …
철이 긴 지방에서는 초망(眺望)을 참작하여 제 …
하는 것이 유리할 때도 있다.

　2. 거실에 가깝게 현관, 식당, 부엌, 변소가 와 …
　주부동선의 중심이 되는 부엌이 거실에서 …
복잡해지고 손님 접대 등에 심히 불편하다. 특 …
무 거실과 밀접하게 연결될 필요가 있다.
　외국의 예로는 거실의 한 구석을 식당으로 …
많은데 이러한 양식이 보편화할 소지(素地)는 …
성찰방법에도 마련되어 있다고 생각한다. 식 …

『새로운 주택』 초판 (보진재, 1964년), 66-67쪽. "주거 계획" 편의 거실.

만한 큰 주택이라 하더라도 거실과 직결시켜야 한다는 점
은 강조되어야 한다.
 거실이 현관에 가깝게 위치해야 한다는 것은 손님을 접대
할 경우를 생각하면 쉽게 이해할 수 있고 같은 이유로 변소
도 너무 멀어서는 안된다.

3. 주부활동의 장소를 가능한 한 거실의 일부로 옮겨온다.

 재봉이나 간단한 �뒷기 같은 일상 사무를 거실의 일부에서
할 수 있으면 주부활동이 한결 명랑해질 수 있다.
 또 어린이가 주로 생활하는 공간은 거실에서 항상 감독할
수 있는 위치에 두어 가사노동의 부담을 덜도록 노력 하여야
한다. 그러나 주부활동을 어느 정도 거실에서 받아 들일 수
있느냐 하는 한계는 명확히 규정할 수 없다. 요는 가족 구성
원의 성격과 생활방식을 기초로 하여 인습이나 선입감에 좌
우되지 않는 각자의 현실적 생활을 발견하고 결정하는 것이
무엇보다 앞서는 조건이 되어야 한다.

4. 통풍과 전망

 온도 조절이 완전하지 못한 우리 나라 주택에서 거실은 보
통 여름에 많이 사용된다. 따라서 통풍은 거실 계획의 요건
의 하나이다.
 남쪽에는 보통 큰 문이나 창이 나게 되므로 북쪽에 창을

거실과 식당의 연결 Paul Rudolf (제 2도)

거실과 Play Room Marcel Breuer (제 3도)

『새로운 주택』 초판 (보진재, 1964년), 40-41쪽. 안영배의 〈소주택의 설계안〉.

밝고 명랑한 곳을 찾는 것이 일반의 심리이다. 따라서 현관을 밝은 남측에 둔다는 것은 집을 출입할때 명랑한 기분을 주는 큰 요소가 된다. 다른 방들이 남측에 오게 하는 것도 물론 중요하지만 현관부분도 주택의 얼굴인 만큼 이에 못지 않게 중요하다.

거실 북측에는 다이닝·알코부가 있고 창문이 남북으로 터져 있어서 통풍이 잘되어 여름에 시원하다.

부엌은 식당과 직결되어 있으며 온돌방에 불도 직접 땔 수 있게 되어있다.

변소부분은 돌출되어 있으며 창문이 둘 있어 환기가 잘되고 변소가 수세식이 아니드라도 냄새가 실내로 들어오는 일이 없도록 하였다.

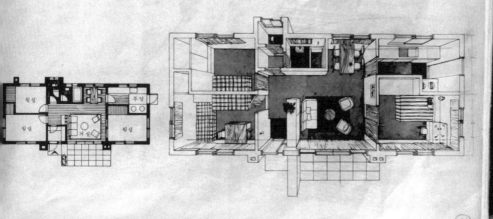

『새로운 주택』 개정신판 (보진재, 1978년). 40-41쪽.
원정수·지순의 〈좁은 대지에 넓은 정원을 가진 주택〉.

동교동 G씨 주택
설계　金　正　撤
38　　건축면적　1층　28평　　2층　27평　　지하층 11. 7평

『새로운 주택』 개정신판 (보진재, 1978년). 38-39쪽. 김정철의 〈동교동 G씨 주택〉.

경사진 대지를 그대로 잘 살려서 집의 모양
도 잘 어울리게 설계한 집이다.
윗층에 있는 현관을 들어서면 윗층까지 터
진 거실의 넓은 공간이 내려다 보인다. 거실과
식당은 하나로 넓게 트여져 있으면서도 식당
을 거실보다 약간 높였기 때문에 변화있는 아
름다운 공간을 이루고 있다. 특히 앞의 카버드
테라스에서는 여름 한때 차나 식사를 즐길 수
있도록 계획하였다.

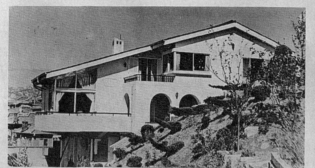

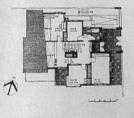

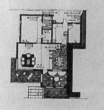

건축가의 집

설계 빌헤름 하우구
위치 서독 오펠딩겐

부엌과 식당은 밖의 테라스 공간 및 정원과의 연관
성을 높이고 아동실은 최소한으로 줄였으며, 부엌에서
도 감시할 수 있게 배치하였다.

286

『새로운 주택』 개정신판 (보진재, 1978년). 286-287쪽. 해외 주택 건축 소개.

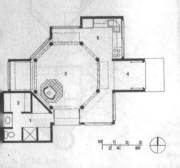

M| 1| 2| 3|
 2| 4| 8F

팔각형의 지붕공간

설계 윌리엄 턴블러
위치 미국 캘리포니아

건물 자체는 최소한의 비용으로 최대한의 스케일을 시도하여 심플한 피
라밋형 지붕에 덮여진 개방적인 팔각형의 공간으로도 겸개되어 있다. 부
엌, 식당 및 침실같은 이차적 공간은 그 부분만큼 팔각형의 지붕으로 연
장되어 있다.

287

韓國 Exterior Space in Korean Architecture
建築의
外部空間 8

安瑛培
AHN, Young-bae

머리말
總論
第 1 部 過程的空間
第 2 部 主要空間(1)(2)(3)
第 3 部 外部空間의 構成技法(1)(2)(3)
□結論

"한국건축의 외부공간", 『공간』 95호(1975년 4월).

『한국건축의 외부공간』(보진재, 1978).

2. 性格에 依한 分類
Spaces by Their Nature

韓國建築은 끊임없이 흐르는 물과 같이 하나의 連續된 空間體系를 이루고 있으며 이 連續된 建築空間은 그 사이에 多樣한 變化로 展開되는데 이것을 性格上으로 크게 나누어 다음과 같이 分類할 수 있다.

　過程的 空間(前衛空間)
　主要空間
　副 空間(核心空間)
　媒體空間
　昇華空間

(1) 過程的 空間 Processional Spa

連續된 空間中에서 主要한 空間에 이르고 過程的인 役割을 하며 視點의 移動과 ㅁ켜 空間의 深遠性을 느끼게 하는 空間을서 例를 들면 一柱門과 金剛門 天王門과過過하면서 體驗하는 空間이 여기에 해ㄷ柱門만 들어서면 誘引感을 느끼게 되며過程이 전혀 지루함이 없이 즐겁게 展開間의 特色이라 하겠다.

梵魚寺 一柱門

『한국건축의 외부공간』(보진재, 1978), 38-39쪽.

過程的 空間은 비단 寺刹建築물만 아니라 宮闕建築
用되있으며 書院建築이나 심지어 上流住宅에서도
불아볼 수 있다. 그러나 現存하는 宮闕建築에서는
이 消失되어 그 면모를 제대로 찾아보기 힘들고 朝
를보면 當時의 모습을 어느 정도 알아볼 수 있다.
는 光化門과 勤政殿까지 이르는 사이에 弘禮門과
리고 勤政門 등을 通過하여 謹政殿 앞뜰에 이르기
過程的 空間을 지나게 된다. 過程的 空間은 寺刹
가장 많이 그 實例를 찾아볼 수 있으며 東來 梵魚
通度寺, 求禮 華嚴寺 그리고 河東 双磎寺 등이 종

天王門

梵魚寺 不二門

(4) 媒體空間 Intermediate Space

두 개 또는 그 以上의 여러 空間 사이에서 空間끼리 서로 連結시키는 通路로서의 役割 또는 建築空間과 周邊의 自然空間을 有機的으로 融合시키는 媒體가 되는 空間을 말한다.

이것은 海印寺의 경우처럼 主要空間에서 層壇上部가 될 수도 있고 陶山書院에서처럼 過程의 空間이 媒體空間으로 될 수도 있다. 海印寺나 華嚴寺의 경우 層壇上部는 壇下보다 약 3~4m 가량이나 높아서 밑에서는 잘 안 보이던 周邊의 自然眺望이 시원하게 트이면서 自然을 建築空間 안으로 끌어들여 建築空間과 自然空間을 有機的으로 融合시키는 媒體가 되고 있다. 陶山書院의 경우 外道門과 内道門 사이는 典敎堂 앞의 主要空間에 이르는 過程的 空間이지만, 여기서 東側으로는 書院建物과 西側으로는 療舍建物로 이어지는 中間의 媒體

空間이 되고 있다. 鳳停寺의 경우 德輝樓에서의 空間은 한단 높은 大雄殿 앞의 主要空間과 極樂을 이어주는 媒體空間이 되며 四方으로 眺望서 自然空間과의 媒體役割도 아울러 정하고이 되고 있다.

媒體空間이라고 하면 단순히 좁고 긴 空間이고 過程的 空間과의 區別이 분명하지 않게 보路로서의 역할 보다는 오히려 主要한 空間속합되어 있으면서 단조롭기 쉬운 主要空間에 부여하면서 空間의 有機的 結合에 더 큰 역할야 아 한다.

그런 점에서 공작 기계 속의 윤활유 또는촉매와도 비슷하다고 하겠다.

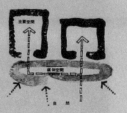

鳳停寺 　　　　　　　　　　　陶山書院

42

『한국건축의 외부공간』(보진재, 1978), 42-43쪽.

空間 Sanotified Space

은 낮은 곳으로 흐르나 建築空間은 이와 反對로
, 강물은 나중에는 망망한 大海로 흘러들어 가듯
1은 窮極的으로 自然 속으로 스며들어간다.

에서 例를 들면 通度寺의 경우 一柱門과 天王門
2門을 지나면 大雄殿 周邊의 主要空間에서 空間은
를 이루고 있으나, 그 흐름은 다시 九龍池가 있는
서 일단 작아졌다가 舍利塔이 있는 所謂 金剛戒
되고 여기서 空間은 自然 속으로 하늘높이 스며
이와 같이 連續된 空間體系에서 窮極的으로 自然
들어가는 곳을 昇華空間이라고 하고 싶다.

는 覺皇殿 앞 언덕 위의 四獅子石塔이 있는 곳
이 될 것이며 海印寺의 경우는 經板庫가 있는 곳
에 해당될 것이다. 書院建築이나 住居建築에서는
곳이, 宮闕建築에서는 좀 멀어져 있긴 하나 宗
이 昇華空間이 될 것이다. 寺刹建築에서는 鳳停寺
副空間이 昇華空間과 겸하는 경우도 있으며 李
에서 많이 볼 수 있는 山神閣이 昇華空間이 되는

聖火를 올림프스 山에서 點火하거나 우리 나라의
聖火를 江華의 摩尼山에서 點火하듯이 佛寺建築
儀式의 發端을 이 昇華空間에서 일으켜 점차 大雄
되기도 한다.

華嚴寺 四獅子石塔

退溪 宗家 祠堂

金剛戒壇

海印寺

43

(3) 凹凸型 Recessed

하나의 넓은 空間을 中心으로 一部가 옴폭 들어가든가 반대
로 튀어나와 空間의 變化를 주는 方法이다. 四方이 막힌 閉
鎖된 空間에서 壁面에 部分적인 기복을 주어 後退시키면 비
록 작은 空間이라도 답답함을 덜 느끼게 되며 空間의 餘裕와
깊이를 느끼게 한다.

①의 平面上 네개의 面으로 構成된 單一空間에서 圓心의
中心은 한개이며 固定되기 때문에 靜止된 空間이며 閉鎖된 空
間이다. 그러나 ②와 같이 壁面에 기복을 두어 後退시킬 경
우 形態上으로 세개의 空間이 합쳐진 狀態가 되어 中心은 세
개로 되고 各 中心들은 相互作用을 하게 된다. 이러한 三點
의 相互作用은 1개의 큰 中心으로 되어 空間은 하나의 空間
으로 느껴지며 이 中心은 또한 各其 三點에 對해 求心力을
발휘한다(③참조). 이것이 三次元의 空間이고 이런 狀態에서
흐름이 있게 되면(④참조) 視覺上의 中心은 흐름에 따라 移
動되어 圓心을 벗어나게 된다.

⑤의 Ⓐ의 位置에서의 視線은 보이지 않는 空間(斜線部分)

即 死角空間을 만든다. 이 空間은 未知의 空間
示的인 性格을 띄게 된다. 이때 空間의 中心은
닿는 部分, 即 感知된 空間과 未知의 暗示空間
게 되는데 未知의 空間이 어떻게 想像되느냐에
의 中心도 달라진다.

⑦과 같이 視線의 位置를 ⑧로 移動하였으
달라지며 Ⓐ에서의 未知의 空間이 感知되는 형
진다. 이때 느끼는 空間의 크기와 中心은 지금
는 部分의 體驗과 지금 볼 수 있는 空間에 依
이와같이 視點의 移動으로 空間의 重心이 이
은 流動性을 띄게 되며 아울러 多樣性도 느끼
的으로 은폐된 空間은 未知의 空間으로서 未知
지니고 있는 空間의 餘白이기도 하다. 餘白은
感 마져 느끼게 하며 이러한 現象은 비단 建築
美術이나 音樂 그리고 舞踊에서도 찾아볼 수 있
凹凸型은 梁山의 通度寺와 雪岳山의 神興寺의
宗家 그리고 宮闕建築 등에서 많은 實例를 찾아

① ② ③ ④

通度寺

52

『한국건축의 외부공간』(보진재, 1978), 52-53쪽.

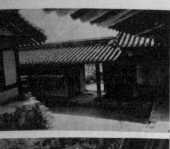

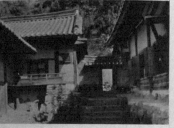
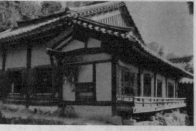

義城 金氏 宗家

李退溪 生家

53

6. 空間의 類型과 構成技法의 表記

Morpholagical Notation of Spatial
Organization & Patterns

1項에서 5項에 걸쳐서 空間의 性格, 構成技法의 分類를 試圖해 보았다. 이와같이 分類해서 Vocabulary를 붙이는 것은 單純히 分析하고 分類해서 어느 程度의 豊富한 技法이 活用되었는가를 알아보는데도 必要하겠지만 그 보다도 우리나라

의 傳統的 建築의 空間을 論議하거나 앞으로 어⎯⎯데 더욱 意義가 있다고 본다. 그리고 이것을 다⎯⎯彙로서 보다 簡單한 記號로 表記될 수 있다면⎯⎯나 構成方法이 어떻게 되었는가를 理解하는데⎯⎯고 생각된다. 그러한 뜻에서 다음 圖表와 같이⎯⎯여 試圖해 본 것이다.

空間의 類型과 分類 TYPES & CLASSIFICATION OF SPACE			記 號 NOTATION	實 例 Examples
Ⅰ 性格에 의한 分類 SPACES BY THEIR NATURE	1	過程的空間 Processional space	⊶⊕⊷	梵魚寺 景福宮
	2	主要空間 Major space	⊕	景福宮 勤政 鳳停寺 大雄
	3	副空間 Minor space	⊕ ⊙	景福宮 思政 鳳停寺 極樂
	4	媒體空間 Intermediate space	⊕ ⊕	鳳停寺 陶山書院
	5	昇華空間 Sanctified space	⊕	通度寺 海印寺修理
Ⅱ 構成技法 METHODS OF SPATIAL ORGANIZATION	1	長方型 Rectangular	⊐⊏	昌德宮 仁政 大造
	2	不定型 Trapezoid	◿◺	修德寺
	3	凹凸型 Recessed	◨◧	通度寺 神興寺
	4	卍字型 Windmill shape	卍	通度寺
	5	回字型 Surrounding a symbol	回	景福宮 勤政

74

『한국건축의 외부공간』(보진재, 1978), 74-75쪽.

6	結節型 Connecting through the Node.			景福宮 海印寺
7	呂字型 Connecting through the Neck			通度寺
8	隔交型 Tangential connection			通度寺 龍珠寺
9	層壇型 Elevated platform	日字層壇型 Straghtly elevated platform		海印寺
		ㄱ字層壇型 L Shape elevated platform		華嚴寺
10	內外空間의 엇물림 Interlocking			須彌堂 대청 陶山書院 典教堂
11	相 貫 Intercoursing			鳳停寺 德輝樓
1	漸 昇 Gradual rising			梵魚寺 陶山書院
2	渡 橋 Over the bridge			松廣寺 羽化閣
3	門樓進入 Through the confined space			浮石寺 安養門 龍珠寺
4	隅角進入 Through the tangential direction approach			修德寺 大雄殿
5	梁攻型 Through the long confined space			梵魚寺 海印寺
1	直線軸型 Lineal axis			雙峴寺
2	曲線軸型 Curvilineal axis			浮石寺
3	段線軸型 Offset axis			海印寺
4	直交軸型 Intersecting axis			華嚴寺 通度寺
5	並列軸型 Parallel axis			鳳停寺

PPROACH
) SPACE

KIS

通度寺配置圖

114

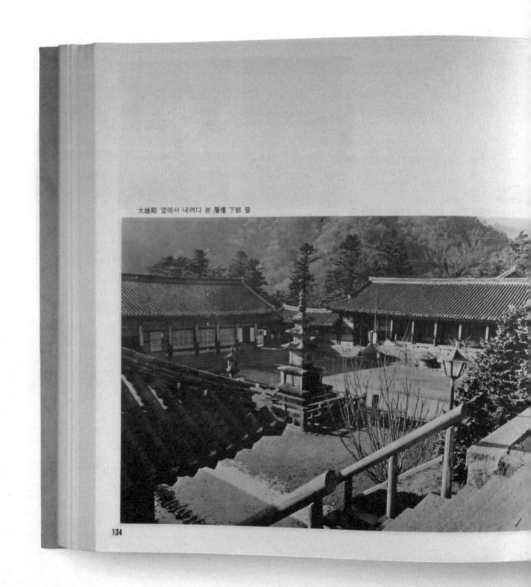

大雄殿 옆에서 내려다 본 層塔 下部 들

『한국건축의 외부공간』(보진재, 1978), 134-135쪽.

」建築的 空間인 中庭을 벗어나 大寂光殿
大自然의 넓은 空間이 殿閣된다. 구름 일
나 구름위의 限 없는 空間을 체험하게 된다.

大寂光殿 西北側 周邊 ⑮

135

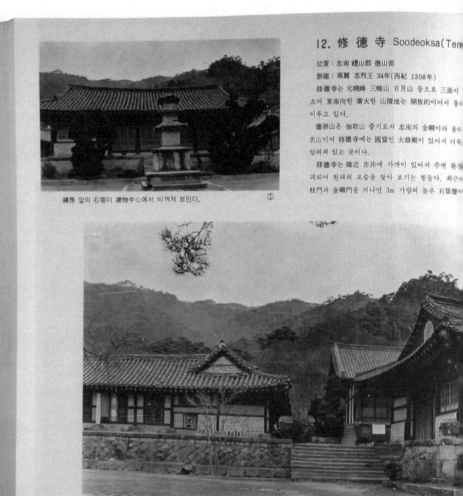

12. 修德寺 Soodeoksa(Tem

位置 : 忠南 禮山郡 德山面

創建 : 高麗 忠烈王 34年(西紀 1308年)

修德寺는 元曉峰 三峻山 日月山 등으로 三面이

으며 東南向한 廣大한 山陵地는 開放的이어서 통

이루고 있다.

德崇山은 伽耶山 줄기로서 忠南의 金剛이라 불리

名山이며 修德寺에는 國寶인 大雄殿이 있어서 더욱

알려져 있는 곳이다.

修德寺는 隣近 市井에 가까이 있어서 주변 환

괴되어 원래의 모습을 찾아 보기는 힘들다. 최근에

柱門과 金剛門을 지나면 3m 가량의 높은 石築壇이

僧房 앞의 石塔이 建物中心에서 비껴져 보인다. ①

『한국건축의 외부공간』(보진재, 1978), 178-179쪽.

답게 쌓여져 있어 新羅時代 우수한 石築構造美
며 이것이 당시의 위품있는 寺刹의 모습을 연상
을 거의 올라가면 넓은 뜰이 보이고 전방에 다
層壇위에 禪房과 좌우에 夕蓮堂과 青蓮堂이 보
더 특이한 것은 전면으로 보이는 禪房建物이

雉嶽寺의 進入

大雄殿 앞 主空間으로의 進入 ③

『흐름과 더함의 공간』(다른세상, 2008).

흐름과 더함이 빚어낸 한국건축의 공간미학을 이야기하다

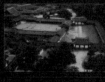

건축공간의 진수를 보여주는 한국의 옛건축 열두 채를
가장 건축적으로 분석하고 가장 건축가답게 해석한 **건축가 안영배의 한국건축 읽기**

자연과 함께 유연하게 이어지는 공간 · 기념성보다 일상성을 중시한 생활의 공간 · 예측할 수 없는 돌발적 아름다움의 공간 · 끊임없이 생동하는 기변성과 다변성의 공간
환경을 지탱하는 비완결의 열린 공간 · 긴장과 이완이 반복되며 다양하게 변해온 공간 · 상생과 융합의 지속가능한 공간

· 통도사 · 화엄사 · 부석사
· 해인사 · 불국사 · 범어사

· 봉정사 · 도산서원 · 창덕궁
· 부용지정원 · 종묘 · 병산서원

값 34,000원

93610
9 788977 660946
ISBN 978-89-7766-094-6 (93610)

5. 대웅전을 중심으로 돌아가는 공간 전이

대웅전을 중심으로 하여 동서남북에 하나씩 네 개의 뜰이 있다. 여기서 대웅전을 바라보면 사방으로 추녀 밑에 편액이 걸려 있어서 어느 곳이든 정면처럼 보인다. 동쪽에는 寂滅寶宮(예전에는 '大雄殿'), 남쪽에는 '金剛戒壇', 서쪽에는 '大雄殿'(예전에는 '大方廣殿'), 북쪽에는 '大雄廣殿'이라고 쓰인 편액이 각각 걸려 있다. 이들은 표현이 다를 뿐, 그 뜻은 모두 같다. 부처님의 진신사리를 봉안했기 때문에 적멸보궁이라 했고, 사리탑은 금강불괴金剛不壞의 계율도장이기에 금강계단이라 했으며, 이러한 곳은 진리의 몸인 법신불法身佛이 상주하는 대화엄의 근본 도장이므로 대방광전이라 한 것이다. 그리고 대웅전은 석가세존을 모신 곳을 뜻한다.[주8]

장방형의 대웅전은 사방에서 보는 전면 모습이 비슷한 것 같지만 조금씩 다르며, 사방에 있는 뜰의 크기와 모양도 제각기 다르다. 뜰의 형상은 기하학적 도형으로 쉽게 설명할 수 없는 불규칙한 비정형이다.

대웅전으로의 진입은 동쪽에 멀리 떨어져 있는 불이문에서부터 시작된다. 불이문에서 바라보면 대웅전이 정면으로 마주 보인다. 건물 앞에 있는 동쪽 뜰은 제법 넓다. 추녀 밑에 걸린 편액에도 예전에는 '大雄殿'이라 했던 것을 보면, 동쪽이 가장 중요한 정면이고 그 앞에 있는 동쪽 뜰이 통도사에서 가장 넓은 주요 공간처럼 보인다. 그러나 대웅전 앞을 지나 남쪽 뜰로 들어서면 더욱 넓고 반듯하여 이곳이 동쪽 뜰보다 더 중요한 공간이라고 인식하게 된다. 대웅전은 금강계단과 함께 남북 방향의 중축선 상에 배치되어 있으므로, 남쪽이 이 건물에서 가장 중요한 전면이 되는 것은 너무나 당연하다. 초창기에 상로전이 회랑이나 담장으로 둘러싸여 있었다면, 오직 남쪽 면만이 제대로 격식을 갖춘 정면이었음이 분명하다. 입면 구성도 동쪽 면이 비대칭인 것에 비해, 남쪽 면은 완

『흐름과 더함의 공간』(다른세상, 2008), 46-47쪽.

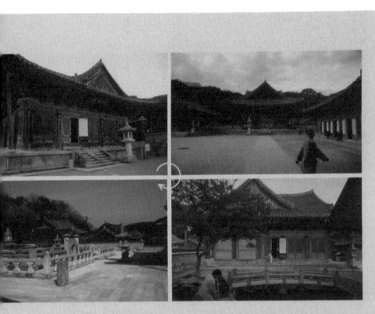

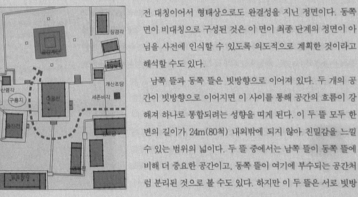

전 대청이어서 형태상으로도 완결성을 지닌 정면이다. 동쪽 면이 비대칭으로 구성된 것은 이 면이 최종 단계의 정면이 아 님을 사전에 인식할 수 있도록 의도적으로 계획한 것이라고 해석할 수도 있다.

남쪽 뜰과 동쪽 뜰은 빗방향으로 이어져 있다. 두 개의 공 간이 빗방향으로 이어지면 이 사이를 통해 공간의 흐름이 강 해져 하나로 통합되려는 성향을 띠게 된다. 이 두 뜰 모두 한 변의 길이가 24m(80척) 내외밖에 되지 않아 친밀감을 느낄 수 있는 범위의 넓이다. 두 뜰 중에서는 남쪽 뜰이 동쪽 뜰에 비해 더 중요한 공간이고, 동쪽 뜰이 여기에 부수되는 공간처 럼 분리된 것으로 볼 수도 있다. 하지만 이 두 뜰은 서로 빗방

2. 외행각이 사다리꼴로 계획된 이유

인정문 남쪽의 외행각으로 둘러싸인 공간은 사다리꼴 모양이다. 이 공간도 본전이 중심인 내행각 공간과 함께 궁궐건축에서 가장 중요한 치조공간治朝空 間에 해당된다. 치조공간이라고 하면 으레 정형으로 설계되어야 한다고 생각하는데, 창덕궁 외행각은 어째서 비정형인 사다리꼴로 조영된 것일까.

정문인 돈화문에서 정전으로 유도되는 진입동선이 之자로 설계된 이유와 마찬가지로, 외행각 공간이 비정형인 것도 자연지형을 되도록 훼손하지 않으려는 의도 때문이라고 볼 수 있다. 그러나 외행각 남쪽 지형은 흔한 구릉에 불과한데, 격식과 위엄성을 가장 중요시하는 궁궐건축에서 단지 자연지형을 훼손하지 않기 위해 비정형으로 조영했다고 보는 해석만으로는 충분하지 않다. 따라서

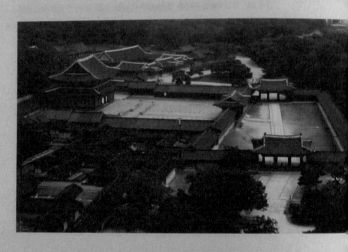

『흐름과 더함의 공간』(다른세상, 2008), 310-311쪽.

진선문에서 본 외행각 공간
빗으로 멀리 숙장문이 마주 보이고, 이보다 왼쪽
인정문이 보인다.

인정문으로 들어가는 진입로는 ㄱ자로 꺾인다.

인정전 주변 배치도

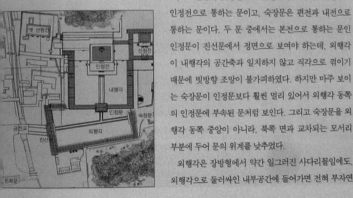

이 밖에 또 다른 이유를 생각해볼 필요가 있다.

외행각이 사다리꼴로 계획됨에 따라 공간 구성에 어떤
변화가 생겼으며, 이로 인한 문제점을 해결하기 위해 어
떠한 건축적 시도가 있었는가를 살펴보기로 하자.

진선문을 지나면 멀리 맞은편에 숙장문肅章門이 보이
고, 그 왼편에 빗방향으로 인정문이 보인다. 인정문은
인정전으로 통하는 문이고, 숙장문은 편전과 내전으로
통하는 문이다. 두 문 중에서는 본전으로 통하는 문인
인정문이 진선문에서 정면으로 보여야 하는데, 외행각
이 내행각의 공간축과 일치하지 않고 직각으로 꺾이기
때문에 빗방향 조망이 불가피하였다. 하지만 마주 보이
는 숙장문이 인정문보다 훨씬 멀리 있어서 외행각 동쪽
의 인정문에 부속된 문처럼 보인다. 그리고 숙장문을 외
행각 동쪽 중앙이 아니라, 북쪽 면과 교차되는 모서리
부분에 두어 문의 위계를 낮추었다.

외행각은 장방형에서 약간 일그러진 사다리꼴임에도,
외행각으로 둘러싸인 내부공간에 들어가면 전혀 부자연

서울시립대학교 마스터플랜, 대학회관 앞 광장(1983)

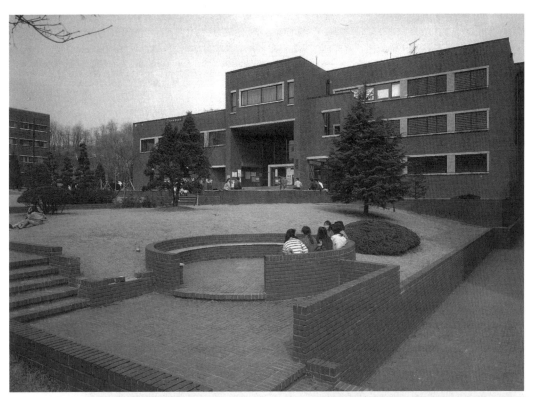

서울시립대학교 문리학관(1981),
중앙도서관 지하층 출입구와 주출입구(1988)

이문동성당(2008)

오금동성당(1992)
성포영보성당(1982)

배론 성지성당(1996)

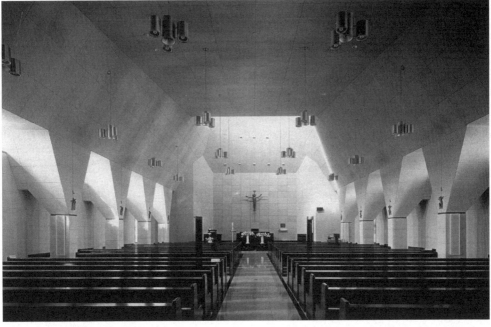

송파동성당(2008)

04

한국건축의 외부공간

일시	2011년 2월 15일 (화) 14:30 ~ 16:30
장소	서울특별시 동대문구 용두동 안영배 교수 자택
진행	구술: 안영배
	채록: 배형민, 우동선, 최원준, 김미현
	촬영: 하지은
	기록: 허유진

한국건축의 외부공간 2

배형민: 오늘은 주로 『한국건축의 외부공간』이 구체적으로 『공간』에 연재되었던 내용, 그 다음에 단행본으로 출간되는 과정에서, 선생님의 여러 가지 생각들, 그리고 당시 『공간』의 상황들에 대해서 집중적으로 말씀을 들을까 싶어요. 최원준 선생님이 체계적으로 공부하신 거 같은데….

최원준: 체계적이라기보다 한번 쭉 살펴보긴 했습니다.

배형민: 최 선생님 먼저 질문 시작할래요? 나도 몇 가지가 있긴 한데.

최원준: 지난번에 『공간』에 연재하게 된 사정에 대해서 말씀해주셨습니다. 제일 처음 연재되었을 때 나왔던 1부에서 4부까지의 구성하고요, 실질적으로 8회에 걸쳐서 전개된 내용을 보면, 그 사이에 약간의 차이가 있는 거 같거든요? 그런 거는 어떻게 결정을 하셨는지?

안영배: 어떤 차이였는지 좀 물어봐야겠어요, 내가. (웃음)

최원준: 예, 처음에는 1부가 '과정적 공간'으로 나와 있고요, 2부에서 '주요공간', 3부에서 '부수공간', 4부에서 '외부공간의 구성요소들'로 해서 전개를 하시겠다고, 이렇게 목차가 나와 있거든요. 그런데 연재가 되면서, '과정적 공간'은 굉장히 짧게, 한 회에 걸쳐서 사례별로 언급이 됐고, 2부에서는 '주요공간'이 사례별로 역시 전개가 됐습니다. 그런데 3부 '부수공간'은 상당히 짧게 다루면서 바로 '외부공간의 구성요소들'로 가시거든요. '부수공간'이 원래 생각하셨던 비중이 아니라 짧게 다루고, 대신 '외부공간의 구성요소들'을 중심으로 연재를 하셨어요. 이런 틀 자체에 대한 생각은 어디서 출발하셨는지요?

안영배: 그런데 그 용어, '부수공간'이란 말이 적절한가요? 어떻게 보면 마이너(minor)라는 말을 그대로 사용하는 게 더 좋지 않았나 생각해요. 꼭 어떤 공간이…, '주공간'도 메이저 스페이스라고 하는 게 어떨 때는 전체공간에서 하나만 있을 수도 있고, 또 어떨 때는 작은 규모의 메이저 스페이스도 있으니까요. 전체 구성에 반드시 '메이저 스페이스'와 '마이너 스페이스'가 있고 나머지는 뭐라는 식의 개념이 사실은 그렇게 적합하지 않은 것 같았어요. 특히 우리나라 건축에는요. 어떤 공간은 '메이저 스페이스'에 부수적으로 연결되는 마이너가 하나만 있을 수도 있고, 두 개가 있을 수도 있고, 또는 서너 개가 있을 수도 있어요. 그래서 나도 '주공간'이란 말 대신 '주요공간'이란 말을 썼어요. '주요공간'이란 말은 거기서 제일 중요하다는

얘기지, 그걸 '메인'이라고 하면 그냥 하나가 되어버려요. 주된 성격을 가진 어떤 공간과 그 주변의 마이너 공간이 얽히는 개념으로 봤죠. 그 용어를 고를 때 상당히 힘들었어요. '과정적 공간'이란 말도 그랬죠. 그것도 어떤 사람은 '전이 공간'이라고 하고 어떤 사람은 그냥 '진입 공간'이라고도 하니까, 어떻게 하나로 통일이 안 되는 것 같았어요.

배형민: 이제 여러 해가 지나서 가능한 이해하고, 선생님께서 처음 집필하실 때 생각을 구분할 수 있으면 좋을 것 같습니다. 당시에 '메이저 스페이스'와 '마이너 스페이스'라는 용어가 있었다는 말이지요? 건축가들이 그런 말을 썼었죠?

안영배: 이미 사용하고 있었죠.

배형민: 어떤 분들이 그런 말을 썼는지 혹시 기억이 나세요?

안영배: 글쎄요, 하도 많이 쓰는 말이라서….

배형민: 『공간』 1호와 2호, 『공간』의 초기 주제 중 하나가 '메이저 스페이스, 마이너 스페이스'였어요. 그래서 그 말이 그렇게 쓰였던 거 같아요. 그때 당시 이미 60년대 후반에 그 말을 썼는데, 저는 그 말의 기원, 어떻게 흘러들어왔고, 당시에 어떻게 쓰였는가 하는 것이 항상 궁금했어요. 선생님의 말씀을 들어보니까, 그 말은 이미 있었던 거예요. 하지만 그 말을 '주공간', '부공간'이라고 번역해서 딱히 썼던 거 같지는 않아요.

안영배: 그래서 나도 용어를 고르는 데 힘들었어요. '부수공간'일지 '부공간'이 맞을지…. 처음에는 '부수'라고 쓰는 게 맞다고 생각했죠.

배형민: 그래서 '부수공간'이라고 쓰셨군요.

안영배: 아, 『공간』에 그런 말을 썼군요.

배형민: 여기(단행본 『한국건축의 외부공간』)에서는?

최원준: 여기(단행본 『한국건축의 외부공간』)에서는 '부공간'으로만 쓰셨고요.

안영배: 처음에는 '부수'라는 말이 적합하다고 생각했어요. 그러니까 마이너를 '부공간'이라고 할 때와 '부수공간'이라고 할 때 의미가 조금씩 달라요. 그걸 쓰기 훨씬 전부터 생각했던 문제였죠.

배형민: 번역을 거친 개념인가요? '과정적 공간'은 어떤 영어 단어를 염두에 두신 거죠?

안영배: 영어로 프로세셔널(processional)이었어요.

배형민: 프로세셔널이요.

안영배: 여기도 같은 문제가 있었죠. 프로세셔널을 '과정적 공간'이라고 하는 것과 '전이 공간'이라고 하는 게 또 달라요. 외국 개념을 우리말로 옮기거나, 우리 개념을 외국 말로 옮기는 게 가장 어려운 부분이었죠. 결국 나도 마지막에 '승화 공간'이란 말까지 썼잖아요. '승화 공간'도 처음 등장한 개념이어서 어떻게 써야 하나 고민이 많았죠. 결국은 '승화'로 옮기면서 이 말이 나올 때마다 영어 'sanctified'를 병기했어요. '승화 공간' 같은 개념은 외국건축에는 없거든요. {승화 같은 게 특히 그렇죠.} 그 개념은 내가 만들었어요. 그때도 건축계에서 '승화 공간'이란 말을 써도 되느냐 논란이 많았죠.

배형민: 책을 쓰시면서 용어에 대한 고민이 정말 많으셨네요. 그럼 어떤 분들과 대화를 하셨어요? 조창한 선생님과도 이야기를 하셨나요?

안영배: 조창한 교수와는 학교와 사무실을 같이 했으니까 가장 자주 이야기했어요. 거의 다 건축 이야기만 했죠. 그렇게 건축 이야기를 많이 한 사람이 없을 거예요. 다른 사람들은 건축 이야기 하는 걸 그렇게 달가워하지도 않고, 같이 논의를 할 만한 상대도 주변에 많지 않았어요. 사무실에는 원대연 씨가 직원으로 있으면서, 같이 사진 찍으면서 카메라를 메고 다녔죠. 원대연 씨도 좋아했어요. 그렇다고 직원에게 무조건 부탁한 게 아니고 의도를 설명하고 동의를 구했어요. 그런 도움이 컸던 것 같아요.

배형민: 잡지와 책을 비교하면서 느꼈던 큰 차이는 『공간』 연재의 결론에 쓰셨던 부분이에요. 책에서는 앞에 나오게 되는 건데요. 왜 '외부공간' '나 한국인' '전통' '건축의 공간과 기능' '이쪽, 저쪽' '주관과 객관' 이런 개념들이 『공간』에서는 맨 끝에 나왔어요. 그리고 책에서는 맨 앞에 나왔습니다. 『공간』 연재 끝에 가서 그렇게 정리가 되는구나 싶었어요. 책으로는 정리된 상태가 서론에 갔다는 생각이 들었어요.

안영배: 비슷한 개념이 조영무[1] 씨에게도 있었어요.

1_
조영무 (趙英武, 1932~) : 홍익대학교 건축공학과,
도시계획학을 연구. 조영무도시건축연구실 명동서재
대표.

배형민: 조영무요?

안영배: 홍익대학을 나온 조영무요.

우동선: 조승원 씨 아드님이시죠?

배형민: 그리고 김수근 선생님의 이론적인 배경에 역할을 해주신 분이예요.

우동선: 『공간』에 글을 좀 쓰셨죠.

배형민: 그래서 조영무 교수가 어떤 역할을 하셨나요?

안영배: 의견을 조금 나눴죠. 그 내용이 어딘가에도 실렸는데, 내가 챙기질 못했어요.

배형민: 조영무 교수가 도움을 주셨군요.

안영배: 『한국건축의 외부공간』의 일부분을 인용하면서, 한국건축을 안영배란 사람이 정리를 이렇게 했다고 썼죠.

배형민: 조영무 교수가 그러니까 한번 인용을 했었네요. 구체적으로.

안영배: 한국건축의 특징에 대한 논의가 활발할 때였는데, 조영무 씨가 내 책을 인용했죠.

배형민: 전 조영무 선생에 대해서 잘 몰라요. 약간 미스터리에 싸인 분인데, 김수근 씨가 자기의 이론을 만들어내려고 했던 시기가 70년대 초인 걸로 알고 있거든요. 그런데 아직 표면화 되지 않은 관계들이 있을 수도 있다는 생각은 들어요. 공간에 대한 개념들이요.

안영배: 그분은 기억력이 무척 좋았어요. 한 번은 그이가 김중업 씨와 함께 논의를 한 일이 있었는데, 김중업 씨가 언제 며칠에 무슨 말을 했는데 이후에 한 말과 안 맞는다. (웃음) 그런 경우를 소상하게 다 끄집어내더군요. 그걸 보면서 '이사람 앞에서 말 잘못하면 나중에 앞뒤가 안 맞는다고 이렇게 공격을 받겠구나'라고 생각했던 게 기억나요. 그렇게 누가 한 말을 다 기억하더라고요.

배형민: 조영무 선생님과 대화를 나누신 게 우연히 만나서 말씀 나누셨어요? 어떤 맥락에서 대화를 나누시게 되었나요?

안영배: 공식적으로 가끔씩 만날 일이 있었어요.

배형민: 꼭 『공간』 때문만은 아니었나요?

안영배: 꼭 그렇지는 않았고, 나도 구체적으로 어떤 연유였는지 기억이 잘 안 나요. 그러다 연락이 끊긴 계기는 언젠가 통화를 길게 한 일이 있어요. 그때 조 선생은 자기 서재에 있다고 했죠. 한 시간 이상 통화하다 나도 다른 일이 있어서 전화가 끊겼는데, 그 다음부터 전화를 받지 않았어요. 그분 책을 많이 썼잖아요? 책 쓰면서 골머리를 앓다보니 조금 뭐랄까…, 조금 이렇게 이상해졌다는 얘기가 들리더군요.

배형민: 조영무 선생님하고 그렇게 친해지는 상황은 아니었네요?

안영배: 목구회에서 조영무 씨랑 김수근 씨랑 다 같이 모여서 대담했던 적이 몇 번 있어요. 아마 그 언저리에 왕래가 있었을 거예요.

배형민: '나 한국인'이라든지, '전통', 소위 정체성이나 한국성에 대한 이슈가 표면적으로 안 드러나다가, 『공간』의 끝에 가서 드러나고, 책의 서두에 나오니까, 이 개념들이 어떻게 등장하게 되었는지가 궁금해졌습니다. 또 한 가지 큰 변화로, 『공간』 배치도에서는 기둥이 안 박혀 있어요. 그냥 하얀 매스로만 되어 있어요. 그런데 정확하게, 가령 틀어진 거라든지 그런 것들은 이 책만큼 섬세하게 조정이 되었는지 제가 확인을 못했어요. 그런데 확실히 『공간』에서 책으로 나오는 그 사이에 답사를 더 하신 것 같아요.

안영배: 그랬죠.

배형민: 그래서 잡지에서는 기둥 간격 등이 확인이 안 되었는데, 책에서는 확인이 되었고. 그러니까 그 사이에 더 하신 거예요.

안영배: 그 사이에 정인국 씨의 배치도가 있는 책도 받았거든요.

배형민: 그러면 『공간』 연재할 당시는 정인국 선생님의 책을?

안영배: 못 봤던 거죠. 내 기억엔 그래요. 연도는 한번 확인해야 할 것 같네요.

우동선: 정인국 선생님 책은 1974년 1쇄네요.

안영배: 그렇다면 기억이 맞네요. 내가 『공간』에 쓰기 시작한 건 훨씬 전이에요.

배형민: 『공간』에 약간 거친 박스로 이렇게 돼 있는 거는 선생님이 가셨을 때, 어쨌거나 현장에서 보고 그리신 건가요?

안영배: 그렇게까지는 못하고, 현장에서 개략적인 개념으로 그린 거예요. 일일이 다 실측하고 기둥 위치까지 확인하는 작업은 그 후로 여러 차례 가서 조정했어요. 심지어 통도사 배치도는 정인국 씨 책에서 처음 봤는데, 그

배치도를 들고 통도사에 직접 가서 확인하니 안 맞았죠.

배형민: 『공간』 연재 후에, 정인국 선생 책이 나오고 나서 다시 보니까, 안 맞다라는 걸 아셨군요.

최원준: 『공간』 연재 당시에는 이 책을 안 보신 상태이고.

안영배: 처음에는 없었어요. 그래서 『공간』에 나온 배치도는 프리핸드예요. 이걸 자로 맞추고 각도를 재서 하면 정확한 걸로 오해를 받을까봐 프리핸드로 그린 도면이 많아요.

배형민: 그리고 한 가지만 더, 『한국건축의 외부공간』에는 종합 다이어그램이 있어요.

안영배: 앞쪽에 있을 거예요. 칠십몇 페이지였나? 이 그림들 다음에 전체적으로 정리한 이것도, 말하자면 정인국 선생님의 책을 한 번 거친 다음에 만들어진 거죠. 『공간』 때는 나올 수 있는 상황이 아니었어요. 반면에 이것들은 정인국 씨 책과 관련이 없어요, 배치도를 인용한 건 주로 통도사나 해인사 같은 부분이에요.

우동선: 이런 표현은 스프라이레겐(Paul D. Spreiregen)의 『어반 디자인』(*Urban Design: The Architecture of Towns and Cities*, 1965)의 다이어그램 같은데요.

안영배: 『어반 디자인』은 미시간 주립대학교를 떠날 때 찰스 바(Charlse Barr)라는 교수가 선물로 모아 줬어요. 단행본으로 나온 건 그 뒤의 일이고요. 내가 그런 데 관심이 많아서였는지 선물로 주더군요.

배형민: 그러면 외서의 경우, 참고문헌 뒤에 나와 있는 이 외서들이요, 스프라이레겐도 그렇고, 저번에 말씀하셨던 노먼 카버, 필립 틸 등은 『공간』 연재 당시에 이미 다 확보하고 계셨던 것이죠?

안영배: 다 가지고 있었죠.

배형민: 이 외서들은 이미 다 확보해서, 보고 계셨던 것들이고, 그러면 『공간』에서 책으로 가는 사이에는 가장 중요한 책으로는 정인국 선생님 책. 또 다른 걸 언급하실 만한 게 있나요?

안영배: 당시 양식적인 측면에서 사람들의 주된 관점이 '주요공간'이었어요, '메이저 스페이스'. 사찰의 공간구성이 1탑이냐, 2탑이냐 {예} 이런 것만 쭉 분류되어 있었죠. 다른 이야기는 없었어요. 나는 그것도 물론 있지만, 다른

중요한 것도 있지 않나 해서 옛것들을…, 이렇게 전체적인 구성이나 진입공간
같은 전체적인 개념들을 넣은 것이죠. 나는 「한국 불사 건축공간의 구성형식
분류에 관한 고찰」(대한건축학회지, 3권 5호, 1987)에서 그 당시까지의 분류방식을
재검토하고 나서 나 나름대로의 새로운 개념에 따라 우리나라 불사 건축의
공간구성 방식을 제시했어요.

배형민: 여기에 참고 문헌에, 요네다 하고, 그 다음에, 저 관야정 일본이름이?

우동선: 세키노 다다시[2]

배형민: 아 세키노 다다시하고, 그 다음에 등도해치랑.

우동선: 후지시마 가이지로[3]

배형민: 이런 일본 원서들을 갖고 계셨던 건가요?

안영배: 일부는 있었고, 나중에 구한 것도 있어요.

배형민: 이런 책들은 알고 계셨어요? 윤장섭 교수님 책을 통해서요?

안영배: 윤장섭 교수 책만은 아니고….

배형민: 저는 일본 관학자(官學者)들이 했던 연구를 건축계나 학계에서
어느 정도 인식하고 있었는지가 궁금해요. 『공간』에는 배치도에 이렇게
일본 학자의 비례분석 도면이 있더라고요. 책에 가서는 빠지는데, 그거는
일본학자들이 분석한 도면이더라고요.

안영배: 자료를 보면 당시 일본은 지할(地割)이라고, 땅을 적절한 모듈로
분할하는 걸 중점적으로 연구했어요. 그런데 지할이라는 개념이 어떤 데는
맞고 어떤 데는 안 맞아요. 불국사 배치도를 봐도 다 맞지가 않는단 말이에요.
그래서 의심이 생기기 시작했죠. 나중에 울산대 임충신[4] 교수의 논문에서
통도사를 40척 모듈로 분할했잖아요? 그것도 의미 있는 작업이긴 한데, 또
정확히 맞지는 않았어요.

3_
후지시마 가이지로(藤島亥次郎, 1899~2002) :
세키노 다다시(關野貞)의 지도로 한국 건축 연구에
입문하였다. 경성고등공업학교의 교수를 잠시 역임한
뒤에 동경대학의 교수가 되었다.

2_
세키노 다다시(關野貞, 1867~1935) : 도쿄제국대학
건축과 교수 역임. 한국미술사, 한국건축사에 조예가
깊었다.

4_
임충신 (林忠伸, 1940~) : 울산대학교 명예교수.
목구회 회원.

배형민: 임충신 교수님의 그 연구가 이미 그때?

안영배: 나중에 나왔는데, 내가 이거 할 때는 임충신 씨 연구에 대해 몰랐어요.

최원준: 『공간』 연재 처음 시작하실 때, 총 몇 회에 걸쳐서 하시겠다는 구체적인 계획이 있었나요?

안영배: 딱 정한 건 아니었어요. 2~3회 정도는 미리 모아놓은 자료로 쓸 수 있었는데, 나머지는 새로 조사하면서 쓴 거예요. 나도 계속 자료를 모으고 또 연구하면서 써서 미리 통일된 개념을 가졌다고 볼 수는 없어요.

최원준: 어떻게 보면 교수님께서 보고 계신 '외부공간'이라는 것에 대해서 크게 세 가지 단계를 볼 수 있는 거 같은데요, 처음에 연재 시작하실 때 차례에서 제시하신 4개의 구성이요, '과정적 공간', '주요공간', '부수공간', '외부 공간의 구성요소들' 이렇게 큰 틀로 시작을 하셨다가 연재를 하시면서 그 틀이 조금씩 바뀐 거 같거든요. 생각을 정리해 나가시면서 쓰신 것 같고, 이를 바탕으로 단행본에서는 틀이 명확히 잡힌 상태에서 기술이 됐다는 느낌을 받았습니다. 외부공간을 바라보시는 큰 틀을 봤을 때, 그렇게 세 단계 정도를 볼 수 있지 않을까란 생각이 들기도 합니다. 그런데 구체적으로 『공간』의 경우에, 『공간』 잡지가 원래 그렇기도 하지만, 사진과 텍스트의 관계라든지, 글의 비중이라든지 굉장히 잘 구성되어 있다는 생각이 드는데, 편집 자체에는 관여를 하셨나요?

안영배: 『공간』 편집이야 거기 편집자와 이렇게 하면 좋겠다고 미리 이야기하고, 또 해온 걸 보고 의견을 내는 방식이었죠.

배형민: 누구와 일을 했는지?

안영배: 그때 담당자가 누군지 기억나지 않아요.

최원준: 사진의 사이즈라든지 배치는 대화를 통해서 계속 조정해 나가셨던 건가요?

안영배: 중요한 사진 몇 개를 중심으로 설명과 작은 사진들을 구분해서 넘겼어요.

배형민: 그런데 편집이 상당히 체계적으로 됐던 거 같아요.

최원준: 이전에 『공간』에 연재했던 임응식[5] 선생님의 사진 등과는 다른 것 같습니다.

안영배: 임응식 씨와 나는 차이가 있어요. 임응식 씨는 아무래도 사진작가라서, 구도와 공간을 의식하긴 했지만 공간구성에 대한 표현은 부족했던 것 같아요.

요시노부 아시하라의 영향

배형민: 아까 일본학자들 이야기할 때 제가 놓쳤던 건데, 요시노부 아시하라의 『외부공간의 구성』[6]은 당시에 국내에 들어와 있었나요? 선생님이 『공간』에 연재할 때 갖고 계셨나요? 언제쯤에, 아시하라의 책과 그 내용에 대해서 아셨는지 기억나시나요?

최원준: 『공간』 연재 결론 부분에서 아시하라 책을 인용하셨던 거 같은데요.

안영배: 그때 벌써 책이 나온 지 오래였어요.

배형민: 일본책은 60년대 초에 나온 거예요.

안영배: 그래요. 그걸 미리 다 보았죠. 그 책도 외부공간의 중요성을 말하고 있었어요. 특히 건축공간을 포지티브(positive) 스페이스와 네거티브(negative) 스페이스로 구분한 점이라던가, '원-텐 이론(one-tenth theory)'을 제기한 점은 매우 재미있는 이론이라고 느껴졌어요.

배형민: 원?

안영배: 원-텐 이론. 무슨 말이냐면 내부공간에서 느끼는 공간감과 외부공간은 10배의 크기로 달라진다. 그런데 나는 차이가 과연 10배나 날지 미심쩍었어요. 1대 10은 조금 지나친 것 같은데, 그래도 어느정도 공감이 되는 점도 있었어요. 그래서 몇 개 인용했어요. 예를 들어 80피트, 8척이라는 건 말하자면 우리나라 전통건축에 통용되던 모듈이었죠. 불국사와 비교해서 어느 정도 맞기도 했고요. 비슷한 공간의 크기가 스프라이레겐의 책에도

5_
임응식 (林應植, 1912~2001) : 사진작가. 서울의 모습을 기록하는 '생활주의', '사실주의' 사진에 몰두한 기록사진가. 서울대학교 미술대학에서 최초로 사진을 강의함. 1964~71까지 『공간』에 사진을 게재하였다.

6_
요시노부 아시하라, 『外部空間の 構成 - 建築から都市へ』, 彰國社, 1962. 이것을 기본으로 하여 발전시킨 내용의 영문판이 1970년 출간됨. Exterior Design in Architecture (Van Nostrand Reinhold, New York, 1970)

나와요. 내가 보기엔 다 같은 건데…, 우리나라에도 대입할 수 있어요. 그런데 나는 크기는 어느 지점에서 건물을 보는지에 따라 달라진다는 사실에 관심을 가졌어요. 우리나라 건축에서도 공간의 크기는 친밀감과 관련이 있어요. 그래서 그 사람 이야기가, 특히 스케일을 중시한다는 점이 흥미로웠어요. 그걸 아시하라가 '원-텐 이론'으로 정리한 건데… 나는 원-텐 까지는 아닌 것 같아서 구체적으로 인용은 잘 안 했어요.

우동선: 얘기가 좀 앞으로 가는데요, 아까 교수님께서 일본인 관학자들이 지와리[7]에 관심이 많아서 그거를 기준으로 한국건축의 배치를 설명하려고 하는데 그게 잘 안 되는 거잖아요? 그 설명은 주로 일본의 고대 도시들 나라, 교토 등 연관해서 생겨난 연구 방법론인데, 한국에서 하려고 하니까, 경주 이런 쪽은 좀 맞겠지만, 불국사나 다른 데서는 안 맞는 것에 선생님이 불만을 느끼시고서 한국건축에 대한 특성을 찾아 나가시게 된 그 지점이 흥미롭습니다.

안영배: 우리나라 고대 불사건축 유형은 지금까지 보존되고 있는것은 불국사 정도 밖에없어요. 그밖에는 회랑으로 둘러싸인 사찰이 거의 없죠. 그리고 시대가 변천하면서 중건함에 따라 원래 구도가 다 바뀌기도 했고요. 일본 사람들 책을 보면 왜 1탑에서 2탑으로 갔는지에 대한 관심이 많고 또 이에 대한 연구라든지 인문학적 해석이 많이 있어요. 난 이것과 조금 반대로 갔죠. 그건 인문적인 이유가 선행된 것이 아니라고 본 거예요. 1탑에서 2탑으로 된 이유는, 탑이 하나면 전면에 있는 대웅전을 가리게 되니까 시각적으로 좋지 않거든요. 그러니까 안정감을 주기 위해 탑을 2개로 분리한 것으로 본거지요. 이런 것을, 일본 사람들은 분리된 이유를 주로 인문학적인 개념으로 설명하려고 연구를 많이 했어요.

나는 1탑형에서 2탑형으로 변화된 것은 시각적 이유가 우선이고 그 후에 이것을 인문학적인 이유로 해석하게 된 것이 아닌가 하고 생각하는 거지요. 나는 융통성 있게, 어떤 때는 인문적 개념에서 비롯된 선입관이 먼저라고 생각하기도 하고, 때로는 시각적 이유를 더 중시하기도 하고… 건축이 변한다는 개념에는 먼저 시각적인, 우리가 이 시대에 보는 식의 개념이 굉장히 크게 작용한다는 생각을 가졌어요. 음양오행설에 의해 딱 중앙에 배치하는

7_
지할(地割)을 일본어로 읽은 것

개념은 초창기의 개념이고, 시간이 가면서 우리나라 전통건축은 거기에서 다 벗어났잖아요. 어떤 경우에는 내부인지 외부인지 구분하는 게 굉장히 애매해요, 경계가. 심지어 나도 의심을 많이 가져서 『흐름과 더함의 공간』을 쓸 때 혹시 불사건축 형식의 패턴 변화의 이유가 불경에서 비롯된 것이 아닌가 하고 예를 들면 화엄사의 경우는 때로는 화엄경을 열심히 찾아보기도 했어요. (웃음) 그랬더니 이러한 개념은 다른 사람들도 자주 인용했던 걸 알 수 있었어요. 모든 게 다 절대적인 게 아니고 서로가 모두 유연하게 연관되어 있다. 바로 이것이 화엄경의 개념이거든요. 전체가 하나로 다 유연하게 엮어서 통일을 추구하는 거라고요. 그러니 하나하나 절대적인 게 아니라, 하나는 그 중의 하나다. 이런 화엄경의 개념을 대입하면 화엄사의 건축패턴을 쉽게 설명할 수 있었어요. 화엄사가 꼭 그런 개념의 영향으로 배치된 것은 아니라도, 그 개념을 많은 사람들이 은연중에 다 체득하고 있었기 때문에 영향을 미친 것으로 느껴지더군요.

배형민: 지금 말씀은 『흐름과 더함의 공간』 정도에 가서 터득하신 내용 같고, 70년대 초 『한국건축의 외부공간』을 쓰실 때, 가령 인문학적 이해와 시각적 이해, 공간적 이해 사이의 대응관계, 또는 대치관계를 당시에 설정하셨던 것 같지는 않아요. 일본 관학자에 대한 비판적 태도, 그건 이미 70년대 초에 확실하게 있으셨던 거 같아요.

안영배: 초창기, 고대의 가람 배치는 확실히 인문학적 개념이 강했다고 봐요.

배형민: 그러면 그 대상이 구체적으로 윤장섭 교수의 책[8]일 수도 있겠네요. 사실은 지정학적인 풍토에서부터 시작해서 한국건축이 이럴 수밖에 없다는 논리, 윤 교수님의 한국건축사 서술 방식이었거든요. 한국 건축사에 대한 어떤 비판적 자세, 입장이라는 걸 그때 인식 하셨나요? 저희는 그렇게 읽게 될 거 같아요. 확실히 그렇게 돼요.

우동선: 그게 영원한 숙제이에요, 어떻게 균형을 잡을지가. 그런데 윤 교수님 책은 역사가 한참 나오고, 그래서 건축이 이렇게 됐다는 식이라, 건축사하는 사람 입장에선 좀 못마땅한 것이지요. 그럼 그냥 역사를 공부하지…, 건축은 어디 갔냐는 식이었죠. 안 선생님 책은 이제 건축이 전면에 나오고, 건축을

8
윤장섭, 『한국건축사』, 동명사, 1973

보는 방법으로 거꾸로 이제 역사를… 역사를 쓰신다고 아마 의식하시진 않으셨는데.

배형민: 예, 전혀 역사 쓰신다고 생각 안하셨어요.

우동선: 그런데 공간을 설명하시는 거는 훨씬 더 건축에 가 있습니다.

안영배: 건축적으로 보려고 했죠. 다른 사람들이 쓴 개념, 이론을 이해는 했지만 그게 전부는 아니라는 생각이 처음부터 있었어요.

최원준: 책 자체가 역사학자보다는, 건축가로서 접근을 하신거죠?

안영배: 난 역사는 잘 모르는 사람인걸요. 통도사를 예로 들면, 통도사의 내력은 그냥 다 책을 보고 알았지 내가 그걸 분석하거나 그런 얘기는 안 했어요. 지나치게 옛날 개념, 태도는 하지 말자는 주의였어요.

배형민: 신영훈과 김동현 씨는 어떻게?

우동선: 『고건축단장』9)

배형민: 그것도 역시 『공간』에 연재되었는데, 보셨나요?

안영배: 보긴 했지만 난 관심을 두진 않았어요. 읽어도 어필이 안 됐죠. 나중에 신영훈 씨의 강의를 듣기도 했는데….

배형민: 아 당시에는 어땠나요? 그렇게 유명하신 분이 당시에는 아니었을 텐데.

(웃음)

안영배: 나는 신영훈 씨에 대해 비판적이었어요. 그이는 목수니까요. 가장 큰 불만은 그 사람이 송광사 대웅전을 '아(亞)자형'으로 한 걸 보고…. 그건 '亞'자로 해야 한다는 개념을 가졌던 것 같아요. 그런데 그걸 '亞'라는 개념에서 접근할 수는 있지만, '亞'자 형태의 건물로 송도사 대웅전을 계획한 것은 디자인적인 면에서는 실패했다고 생각했어요. 옆으로 귀가 달린 대웅전이 참 못마땅해요. 그 사람은 전체적인 내용을 너무 부분적으로 본 것 같아요. 고리의 형태도 그렇고…. 신영훈 씨는 인문적인, 정신적인 부분을 전통에서 찾으려고 한 것 같은데, 그 모습을 보면서 나의 접근방법과 근본적으로 다르다고 생각했죠.

9_

신영훈, 김동현, 『한국고건축단장: 그 양식과 기법』상(1967), 하(1968), 공간사

우동선: 세부 디테일이나 기법에 관심이 더 있으시지, 교수님처럼 공간을 말씀하시는 건 아니었어요.

안영배: 그 사람 책도 사서 봤는데 도움되는 내용은 없더군요. 그건 내 관심사가 아니었어요. 그런데 사람들은 그걸 굉장히 중시하는 것 같아요.

우동선: 디테일을 중시하지요.

안영배: 그래요. 하지만 나는 처음에 디테일을 무시했죠. 오히려 지금에 와서야 건축에서 디테일의 비중이 크다는 것을 절실히 느껴요. 건축을 오래하면서 디테일의 중요성이 전체 개념 못지않게 중요하다는 쪽으로 생각이 바뀌었죠. 예를 들어 콘셉트가 어떻고, 그런 거 다 떠나서 디테일이 아주 예민하고 센서티브(sensitive)하고 프로포션(proportion) 개념만 있다면 얼마든지 훌륭한 건축이 될 수 있다고 생각하게 되었어요. 예전과 달라진 부분이에요. 그렇다고 고건축의 디테일한 구조기법을 인문학적으로만 해석하려는 것 보다는 구조미를 강하게 나타나게 하려는 개성적 표현 방식에 더 관심을 두어야 한다고 보는 거지요.

우동선: 언제쯤부터 생각이 바뀌었나요?

안영배: 『외부공간』을 쓸 때는 아니었어요. 설계에 관여하면서 보니까 현장에서 디테일을 무시하는 일이 많았죠. 설계는 개념도 좋지만 디테일이 표현되어야 훌륭하게 나오는데, 디테일이 현장에서 정리가 안 되면 하다 만 작품이 되는 것 같아요. 설계를 하면서 느낀 부분인데, 40대 이후라고 봐야 할 거예요.

우동선: 그런데 선생님 세대는 다들 개념이 중요하다고 생각하지 않았나요? 옛날에 어떤 일본 학자는 디테일은 아녀자나 하는 거라고, 대장부는 큰 걸 다뤄야 한다고 주장할 정도였잖아요.

안영배: 글쎄, 윤장섭 교수도 '무기교의 기교'를 중요하게 설명을 하잖아요. 너무 기교를 의식하면 안 된다는 말인데, 나도 처음에는 그 말에 동감했어요. 그런데 어느 정도 지나니 그것도 아닌 것 같아요. 40이 넘고, 여기저기 여행 경험도 쌓이고 나니 기교도 상당히 중요하다고 생각이 바뀌었어요. 처음 느꼈던 때는, 전에 이야기한 시애틀에서 폴 커크(Paul Kirk)의 주택을 봤을 때였어요. 그런데 그걸 건축적으로 나타내기는 힘들었어요. 내 기교가 부족해서 그런지…. (웃음) 그걸 인식하고 보니 노래도 그렇더군요. 대중가수들 노래를 들어도 같은 노래, 같은 음정도 그 가수가 가진 음색이나 제스처에

따라 성공과 실패가 좌우되죠. 서양곡, 테너… 이런 사람이 악보대로
부르는 것만 좋은 줄 알다가 나중에 우리나라의 민요, 판소리인가? 그런
사람들이 부르는 걸 들으니, 악보에는 없는 개성적인 표현이 많았어요. 그렇게
기교의 필요를 절실히 느낀 게 40대 이후예요. 콘셉트 못지않게 중요한 게
디테일이라는 정도까지 느끼게 됐다고요.

배형민: 저기, 등도해치랑 책이 있네요.

안영배: 응?

배형민: 후지시마 가이지로 책이 있네요. 『한국건축사론』이요.

안영배: 보기도 잘 보네요. (웃음)

배형민: 나중에 서재가 중요할 것 같습니다. 언제쯤 책을 사셨고 등등. 최
교수님이 마무리를 하시죠. 나는 여쭤보고 싶었던 거는 많이 정리되었습니다.

김수근과 그의 작품에 대한 생각

최원준: 『공간』에 대한 얘기를 좀 더 하자면, 김수근 선생님과 연재에 관한
의견교환은 없으셨나요?

안영배: 뭐 의견교환도 그렇고, 건축대담 같은 것도 김수근 씨와는 거의
안했어요. 가끔씩 술 마시고 농담 비슷한 건 많이 했지만은, 건축에 관한
대화는 진지하게 하지 않았어요. 내가 김수근 씨를 좋게 본 건, 가끔가다
공간사에 가잖아요. 그때 그 사람이 음악을 틀어주는데, 박자개념이 없는
현대음악을 틀어주는 것을 보고, 아 건축뿐 아니라 이렇게 음악에 대한
경지도 높구나…. 박자가 딱딱 맞는 식의 전형적인 음악이 아니고, 물
흘러갈듯 한 우리나라의 옛날 시조 비슷한 개념의 음악인데, 서양에도 그런
개념의 현대음악이 있더군요. 그걸 틀었을 때 음악에 대한 관심이 크단 걸
알았죠. (웃음)

배형민: 그러면 〈공간 사옥〉에 대해서는 어떻게 생각하셨어요? 지은 지 얼마
안 되었을 때 공간사를 드나드셨던 것 같은데, 한국 현대건축에서 굉장히
중요한 김수근의 전환이 있잖아요, 60년대 작업에서부터, 이제 벽돌 쓰는
전환기가 안 선생님은 인식이 되셨나요? 아, 저 사람이 바뀌었구나, 이런 게
있었나요?

안영배: 〈공간 사옥〉을 보고 김수근 씨의 변화를 느꼈어요. 건축의 주재료가 콘크리트에서 벽돌로 바뀐 것도 크지만, 규모가 그리 크지 않은 건물임에도 내외공간의 연계를 위해 엔트런스 포치에 큰 공간을 할애한 점이나, 내부도 이 포치를 내려다보면서 동시에 다양한 변화를 체험할 수 있게 한 점이 당시로서는 획기적인 일이었죠. 〈자유센터〉에서도 그런 점을 느낄 수 있었지만, 공간 사옥은 자기 건물인 만큼 공간을 더 알뜰하게 절제하려는 의도가 보였어요. 경사진 접근로를 이용해 지하공간이나 상층에 쉽게 접근시킨 점도 내부의 유효공간을 넓히는데 매우 효과적이었어요. 기능적 측면도 잘 계획된 건물이죠. 한편으로 의아한 부분도 있어요. 그가 설계한 건물을 보면 너무 둔중하게 보이거나, 내부도 벽돌 벽이 너무 많아서 그런지 어딘가 어둡고 답답하게 느껴지는 점이 있었어요. 특히 경동교회나 불광동교회가 그래요. 항상 쾌활하고 위트가 있는 외부모습과는 대조적이라고 할까요? 어찌 보면 이런 부분은 취향의 차이일지도 모르겠어요.

배형민: 얘기가 좀 옆으로 새는데요, 한국 건축의 초창기를 얘기할 때, 사실 항상 양김을 얘기하잖아요. 김수근과 김중업. 어떤 때는 마치 건축가가 두 사람밖에 없는 것 같은 느낌까지 주거든요. 지나고 나서 그 시절을 묘사할 때. 저는 궁금한 게 당시에 김중업 선생님이나, 김수근 선생님이 그런 정도로 특별한 지위를 갖고 있었다고 생각하세요? 김수근은 『공간』이라는 잡지를 운영하시는 분이니까 실은 예외적인 인물이었을 것 같긴 한데.

안영배: 당대 건축계 인물로는 대중의 인식도 그렇고 학생들도 그렇고, 관심의 대상이 될 수밖에 없었죠. 그런데 보는 관점에 따라서는, 처음에는 내가 벽돌을 더 많이 썼잖아요? 김수근 씨는 콘크리트로 기교를 많이 하는 편이었고, 내 성격에는 벽돌 질감이나 매스가 더 맞았어요. 그런데 벽돌은 기교를 표현하기 힘들어요. 콘크리트처럼 아주 디테일한 부분은 나타나지 않죠. 나도 계속 주택에서 벽돌의 특성을 살릴 수 없을지 고민했는데, 훨씬 나중에 김수근 씨가 벽돌을 쓰기 시작했죠. 그래서 '이 양반이 이제 벽돌까지 하는구나' 생각했죠. (웃음)

배형민: 그럼 벽돌도 너무 기교적으로 쓰신다고 생각하실 수도 있었겠네요? 〈공간 사옥〉의 벽돌이 상당히 기교적이죠.

안영배: 벽돌을 기교적으로 쓴 거예요. 이건 그래서는 안 되는데….

배형민: 아 그때 당시에 그런 정서들이.

안영배: 그냥 기교를 부리는구나.

우동선: 그때는 그게 못마땅 하셨을 거 같아요. 너무 기교를 부려서.

안영배: 그렇기도 했어요.

배형민: 〈공간 사옥〉의 창문 등은 당시에 아무도 하지 않는 종류여서 그렇게 인기를 끌었잖아요. 막 베끼고.

안영배: 나중에 인도에 가서 보니까 그렇게 벽돌로 지은 건축이 많았어요. 아마 김수근 씨가 인도에 갔다온 후 달라진 거 같아요. (웃음) 인도 건축 중에서도 특히 아그라 성의 벽돌 구조에서는 벽돌의 장식적 기교가 여러 곳에 있었던 것으로 기억이 나요.

배형민: 와 새로운 학설이네요. (웃음)

우동선: 그럴 수 있죠, 충분히.

배형민: 인도 대사관 프로젝트[10]가 하나 있었어요.

안영배: 나도 가봤어요, 김수근 씨가 설계한 대사관에.

배형민: 아 언제요?

우동선: 인도 여러번 다녀오셨으니 그 중에?

배형민: 일부러 찾아가신 건가요? 델리에?

안영배: 4.3그룹에서 같이 갔어요.

배형민: 4.3그룹 여행에 같이 가셨어요?

안영배: 인도에 같이 갔죠.

우동선: 그때 송인호[11], 이런 분들 다 같이?

안영배: 그럼, 다 같이 갔어요.

11_
송인호 (宋寅豪, 1957~) :
서울시립대학교 건축학과 교수

10_
〈주 인도 한국대사관〉 김수근 설계, 1977년 완공

『흐름과 더함의 공간』 그리고 사진

최원준: 『흐름과 더함의 공간』. 이 책도 『한국건축의 외부공간』의 연속선상에서 얘기를 할 수 있을 거 같은데요. 30여 년이 지난 이후에 이 책을 다시 구성하시게 된 계기는 어떤 것이었나요.

안영배: 두 번째 책도 먼저 쓴 책의 연장선상에서 이루어진 것으로 볼 수 있어요. 논문을 계속 쓰기도 했고, 학위논문도 같은 분야였으니까요. 첫 책이 우리 전통건축의 공간적 특색이 무엇인가에 대한 개괄적 표현이라면, 두 번째 책은 개별적인 사례분석을 통해 공간의 특색을 좀 더 깊이 추구해보려고 한 것으로 볼 수 있어요. 한 분야를 총괄하는 제목으로 책을 쓰면 너무 경직되기 쉬울 것 같아서, 두 번째 책은 그것을 피하고 싶었어요. 그래서 책 제목도 좀 더 유연해 보이도록 『흐름과 더함의 공간』으로 했지요. 책 마지막에 나오는 "글을 마치고"에서 이에 대한 설명을 했어요. 전통건축을 여러 차례 답사하면서 깨달은 것은 다음 두 가지로 요약할 수 있다. 첫째는 공간의 구성체계가 자연지형의 맥을 따르고 있으며, 긴장과 이완이 반복되면서 우연하게 이어지는 공간의 흐름을 느낄 수 있다는 것이고, 두 번째는 공간의 변천과정을 살펴보니 시간이 흐르면서 이에 적응하기 위한 창의적이고 새로운 개념이 더해졌다는 점을 알게 되었다는 거예요. 『흐름과 더함의 공간』이라는 제목도 여기서 나왔죠. 나는 답사하면서 사진을 많이 찍었는데, 예전에는 막연하게만 느끼던 것들을 사진을 통해 분명하게 분석할 수 있었어요. 우리가 보지 못한 걸 나중에 많이 볼 수 있다는 측면에서 사진의 중요성을 느껴요. 예를 들어 무슨 얘기를 했냐면, 한국건축은 자연지형과 조화를 이룬다는 식의 개념으로 여러 사람과 토론한 적 있는데, 자연지형과 조화는 한국 사람은 누구나 다 하는 말이다 이거예요. 그런데 왜 한국 사람만, 한국건축만 그러냐. 그럼 서양건축은 조화가 아니냐. 서양건축도 다 조화를 추구하고 있어요. 한국건축에서 보이는 조화라는 측면을 우리가 유달리 부각해야 하는지… 만약 그렇다면 더 구체적으로 한국건축과 자연지형의 조화가 드러나는 부분을 더 구체적으로 글이나 사진을 통해 설명해야지, 그냥 조화롭다고 말만 해서는 안 되겠다고 생각했죠. 그에 대한 구체적인 분석의 일환이 이 책이에요. 그런데 막상 하려니 참 힘들었어요. 현장 답사 이후에도 사진을 보면서 그걸 찾으려고 노력한 거예요. 똑같은 장면을 사진 구도를 멋지게 찍는 것도 좋지만, 그 안에서 보이지 않던 것을 찾으려고 하면 이런 것들이 점차 보인다 이거예요.

배형민: 그 말씀을 하시는 이유는, 답사를 더 새롭게 다니셨다기보다는, 오히려

사진 분석이 더 중요했다는 그런 말씀이신가요?

안영배: 사진도 중요하고, 그걸 의식하고 어느 부분이 자연지형과의 조화인지를 근본적으로 찾으려는 의도가 있었던 것이죠. 과거에는 무의식적으로 좋다는 장면을 찾아 다녔는데, 이제 찾은 장면을 더 분석적으로 보고 싶었어요. 나중에 내가 쓴 논문들 있잖아요? 논문을 쓰면서도 느끼고, 사진을 보면서도 중요성을 느꼈어요. 그러면서 쓴 책이죠.

최원준: 이 책에 나온 사진들은 예전에 『외부공간』에 쓰셨던 사진들이 아니고 다 새로 찍으신 것 같은데요. 칼라사진도 대부분이고, 혹시 디지털 카메라로 찍으신 것도 있나요?

안영배: 디지털도 더러 있지만 주로 슬라이드 필름으로 찍었어요. 그때만 해도 디지털카메라가 보편화되기 전이에요. 그래서 지금도 다시 한 번 찍으려 하고 있어요, 디지털로. 디지털은 찍은 것을 바로 볼 수 있어서 좋아요. 그전에는 그걸 인화하는 것이라서, 현장에서 찍을 때 느꼈던 감응이 많이 줄어들어요. 거리감도 달랐죠. 그런데 요즘은 바로 볼 수 있으니, 그게 큰 장점인 것 같아요. 그렇게 다시 찍으면 이전에 못 봤던 것이 또 보이지 않을까 하고 생각되기도 해요.

배형민: 그러면 『외부공간』과 그게 좀 다른가요? 『외부공간』에서는 우리가 모두 사진에 감탄하는데, 사진적 분석, 『흐름과 더함의 공간』에 비하면, 오히려 본 것을 사진으로 그대로 기록하셨다는 그런 차이를 말씀하시는 건가요?

안영배: 그러니까 현장에서 미처 보지 못한 측면이 사진에서 보이기도 한다는 얘기예요.

최원준: 사실 『공간』 연재하셨을 때 찍었던 사진에서 궁금했던 건데, 저도 가면 보이는 것만 찍고, 아는 것만 찍고, 나중에 와서 아 이거 찍었으면 좋았을 텐데, 나중에 발견되거든요. 교수님께서는 많이 찍으시는 편인가요?

안영배: 사진 기술이 부족해서 똑같은 장면을 여러 번 찍었어요. 똑같은 장면도 아침에 찍은 것 다르고, 점심에 찍은 것 다르고, 저녁에 찍은 게 또 다르니까요. 봄에 찍은 것과 가을에 찍은 것, 여름에 찍은 것도 또 다르고, 다 달라요. 사진 같은 건 그냥 가서 찍으면 되지 않느냐고 쉽게 말하는 사람도 있는데, 한 장면을 사진으로 잘 표현하려면 한 번으로는 어림도 없어요, 여러 번 찍어야죠. 그리고 사진은 컬러보다 흑백이 공간을 분석하는 데 더 도움이 되요.

배형민: 갑자기 궁금한데, 카메라는 당시에 뭐 쓰셨어요?

안영배: 니콘(Nikon) 카메라였어요.

배형민: 니콘이요?

최원준: 몇 가지 쓰셨다고 얘기 하셨는데.

안영배: 주로 니콘을 썼어요.

배형민: 그 당시에 F2가 니콘의 스탠다드였는데. 렌즈는?

안영배: 처음에는 줌도 쓰고, 교환렌즈도 썼죠. 교환렌즈 사진이 더 좋았어요.

배형민: 그러면 그 때, 기본 장비가 스탠다드 50mm하고, 그 다음에?

안영배: 보통 28에서 70mm 줌을 제일 많이 쓰잖아요?

배형민: 그러면 28~70을 갖고 계셨어요? 그때 당시는 꽤 귀한 줌이었을 거 같은데, 그것도 니콘 줌이면

안영배: PC렌즈도 가끔 썼어요. 광각의 PC28렌즈요.

배형민: PC렌즈로 찍은 사진은 별로 안보이는데요, 책에.

안영배: 가끔씩 PC가 필요할 때가 있어요.

배형민: PC35였나요?

안영배: PC35렌즈였어요.

배형민: 그럼 50이 있고 PC35가 있었고, 28~70 줌까지.

안영배: 거기다 20mm 광각.

배형민: 20mm 광각

우동선: 다 들고 다니셨어요?

안영배: 다 들고 다녔죠.

최원준: 아까 원대연 선생님이 보조로 갖고 다니셨다구.

안영배: 흔히 이렇게 말하잖아요. 사진 찍을 때 제일 중요한 건 카메라의 성능이냐, 기술이냐? 뭐 몇 가지 있잖아요. 그중에서 트라이포드가 중요하다는 말도 있어요. {삼발이} 트라이포드요. 그래서 그 무거운 걸 조수

역할이던 내 기사가 주로 메고 다녔죠. 그러다 도저히 힘들어서 나중에는 모노포드를 주로 썼어요. 다리 하나짜리. 그런데 사진을 쓰려면 최소한 모노포드는 사용해야 해요. 지금도 모노포드가 여러 개 있어요. 두꺼운 것, 가는 것… 다른 얘기지만, 내가 현상기술 같은 게 부족해서, 어떤 식으로 찍었냐면 중요한 장면은 노출을 기본으로 한 번 찍고, 또 한 단 밑으로 찍고, 한 단 위로 찍고 해서, 총 세 번씩 찍었어요.

배형민: 프로들이 원래 그렇게 하는데요.

안영배: 그래요? 그런데 프로들 찍는 거 보니까 나는 못 따라 가겠더라고요. 보는 관점이 우리랑 다를 뿐이지, 사진 찍는 기술은 프로 못 쫓아가요. 프로들은 사진 현상까지 직접 하니까.

배형민: 카메라 갖고 계세요? 옛날에 쓰시던 니콘 카메라.

안영배: 일부는 아직 있고, 일부는 누구 주었어요. 아들에게 주기도 했고요.

배형민: 본체는 갖고 계세요?(웃음)

안영배: 이제 안 쓰는 카메라인걸요.

배형민: 옛날 같으면 F2 갖고 있는 게 자랑인데. 큰 포맷도 생각 해보셨어요?

안영배: 그 이상은….

배형민: 핫셀브라드(Hasselblad)라든가..

안영배: 핫셀브라드도 있었는데…, {갖고 계셨어요?} 찍기가 불편해요. 필름 한 통에 12장밖에 안 나오니까요. 게다가 뷰를 직접 봐야 좋은데, 그건 거꾸로 봐야하니까 실감이 잘 안 나죠.

배형민: 핫셀브라드 찍으신 필름 지금 갖고 계세요?

안영배: 더러 남아 있어요. 나중에는 핫셀 SWC, 그걸 가장 많이 썼어요. 그게 광각이거든요. 좋기는 좋아요. 특히 내부촬영을 해도 휨 없이 사각형으로 딱 나오니까요. 그래도 불편해서 자주 못 찍었어요.

배형민: 80이상 망원은 안 들고 다니셨어요?

안영배: 건축은 원경이 거의 없어서 망원은 필요 없어요. 다만 해인사의 원경을 찍을 때 한번 망원을 쓴 적이 있어요. 제일 좋기로는 35렌즈가 건축공간을 잡는 데는 좋은데, 때로는 28렌즈로 찍고 그걸 철저하게 트림하는 경우도 있었어요.

두 저서의 구성 방식에 대한 차이

최원준: 이전 책, 그러니까 『공간』 연재하실 때를 보면 사례별로 진행을 해주셨고요, 처음에는. 그러다가 『외부공간』에서는 개념과 특성, 유형 구성 기법에 따라서 정리된 내용이 주를 이루고, 거기에 부수적으로 사례분석이 나오고 있는데요, 『흐름과 더함의 공간』에서는 다시 사례별로 이제 진행이 되고 있는데, 글의 구성을 바꾸신 이유가 있으신지요?

안영배: 나도 이걸 어떤 방식으로 할지 고민이 많았어요. 사례별로 할지, 유형을 다룰지 고민하다 전체적인 틀을 잡는 데 신경을 쓰기보다 하나하나를 쓰자고 마음먹었죠. 거기에도 쓴 것처럼 한국건축의 모든 걸 종합해서 권위 있게 분석했다는 걸 나타내려고 한 게 아니었어요. 다시 말하면 전체적으로는 잘 꾸며진 것보다 하나하나의 내용을 부분적으로라도 조금 새롭게 시도하는 데 만족해야겠다는 마음으로 썼죠. 오히려 내 취향 같은 게 더 들어가면 좋지 않을까 생각했어요. 건축 개념이 꼭 고대건축만 보는 것은 아니니까요. 현대건축도 그렇고 고대건축도 그렇고, 이제 그런 것 같아요. 다른 사람 견해도 어떤 개념은 동조하기도 하고 어떤 건 바꾸기도 했어요. 기존에 김봉렬 씨가 쓴 글을 난 거꾸로 해석한 부분도 많았죠. 나중에 직접 만나서 이 부분은 잘못된 것 아니냐, 나는 이렇게 생각한다고 얘기도 했어요. 내가 당신과 다르게 봤다고 기분 나쁘게만 생각하지 말고, 서로 발전의 계기로 보는 것이 좋겠다. 내가 맞을 수도 있고 네가 맞을 수도 있다. 또 제3자가 보고 새로운 의견이 나올 수도 있다고요. 김홍식[12] 씨 논문도 전부 검토했어요. 부석사와 화엄사를 비교하면서 화엄사가 왜 그렇게 됐는지 연구한 논문 있죠? 자료를 요청했더니 보내줬어요. 그리고 당신처럼 생각할 수도 있지만 나는 또 다르게 본다고 얘기하기도 했죠. 아주 부정적으로 본 건 아니고, 이렇게 볼 수도 있지 않을까…. 이제 제3자가 우리들 논문을 비교하면서 연구하면 또 다른 견해가 나올 것으로 생각했죠. 우리가 못 본 부분도 많을 테니까요, 부석사와 화엄사 같은 걸 보면요.

최원준: 어떻게 보면 선생님의 반론을 많이 실은 책이라고 볼 수 있을 거 같은데요.

12 _

김홍식(金鴻植, 1946~): 홍익대 건축학과 졸업. 명지대 건축학과 명예교수. 저서로 『민족건축론』 『한국의 민가』 『한국의 목조건축』 등이 있다.

배형민: 그 차이가 있다면, 사실 『흐름과 더함의 공간』에서는 기존의 한국 건축사가 연구가 많이 축적이 된 상태였잖아요. 한국 건축사가 축적된 상태에서 책을 쓰신 거니까 그 차이가 있었을 것 같아요.

안영배: 난 찬사보다는 시비어(severe)한 크리틱이 더 많기를 기대했어요. 그럼 더 도움을 받을 수 있었을 텐데…. 그런데 그런 비판은 잘 없더군요. 다들 꺼려서 그런지…. 사실 잘못된 것을 지적해주면 오히려 내가 그걸 넘어서면서 더 발전할 수 있는데, 그런 반응이 없어서 아쉬워요. 내가 지적하지 못한 부분을 다루고 내게 도움이 되는 내용을 다룬 글이 더 많지 않은 게…, 그런 책은 여러 번 다시보고 찾아 봤어요. 어떤 것들은 참조한 내용을 인용해서 쓰기도 하고, 어떤 건 또 다르게 표현하기도 하고, 또 내가 새롭게 본 부분이 있다면 따로 내기도 했죠. 그래서 어떻게 보면 『외부공간』은 논의를 종합적으로 잘 정리했다기보다 체계 없이 단편적으로 쓴 거라고 볼 수 있어요. 그리고 이 내용들 가운데 조금이라도 도움이 되는 내용이 있다면 학자들이 그걸 찾아서 쓰면 그런대로 보람이 있겠다고 본 거예요. 〈도산서원〉 있잖아요? 〈도산서원〉에 대한 이상해[13] 씨 {예} 글도 보고, 경기대 김동욱[14] 교수 논문도 열심히 봤어요. 그들도 자료 분석을 잘 했더군요. 그런 데 크게 도움이 된 거예요. 그런데 보는 관점은 조금 다르게, 건축적으로는 다르게 해석해서 거기에 들어갔어요. 어떤 부분을 중심에 둘 것인지…. 특히 도산서당 건물에 대한 평가가, 난 전체적인 구성도 좋지만 도산서당 그 자체로 멋진 건물로 보였어요. 그래서 앞선 연구를 인용하기도 하고, 내가 덧붙이기도 했죠. 언젠가 다른 사람들이 도산서당에 대한 이야기를 한 번 더 자세히 썼으면 좋겠어요. 도산서원은 공간의 구성방식이 도산서당과 매우 유사한데, 축이 왜 꺾였는지…, 축이 달라요. 이쪽하고 저쪽하고요. 평행도 아니고…, 만약 평행이라면 반대쪽으로 가야 하거든요. 이런 식의 해석을 김봉렬 씨도 시도했지만, 난 또 다르게 봤어요. 도산서당의 가장 큰 특징은 새로 지은 건물의 축을 다 스트레이트로 배치했다면 서당이 소외되었을 텐데, 비껴갔다는 점이에요. 한쪽은 폐쇄적이고 한쪽은 트인 자연공간을 배치했죠. 이건 나중에 제자인 조목이 지었다고 하는데, 그 사람의 건축적인 식견이 상당히 높았던 것 같아요. 기존의 건물도 존중하고, 주변의 자연환경에 대한 조망과 지형도 살린, 소위 어반디자인 개념이 잘 구현되어 있어요. 통도사만

13 _
이상해(李相海, 1948~): 서울대학교 건축공학과 졸업. 현재 성균관대 교수. 『서원』(공저, 1998), 『종묘』(공저, 1998), 『우리 건축 100년』(공저, 2001) 등이 있다.

14 _
김동욱(金東旭, 1947~) : 경기대학교 건축공학부 교수. 『조선시대 건축의 이해』(1999) 『18세기 건축사상과 실천-수원성 』(1996) 등 다수의 저서가 있다.

그런 줄 알았는데 도산서당도 상당히 중요한 개념이에요. 도산서당 건물의 구성 개념이 전체 건물 배치에도 나타났다는 점을 높이 평가할 수 있어요. 두 개의 건물이 서로 무관한 게 아니고, 공간 구성 방식이라든가 이런 것들이 같은 개념을 지향하고 있다는 측면에서 도산서당이 참 멋진 건물이에요. 그래서 나도 퇴계가 도산서당을 지으며 쓴 '도산잡영(陶山雜詠)'이란 시를 많이 인용했어요. 참 건축적인 표현이 굉장히 잘 된 시예요. 건축적으로 상당히 중요한 부분이 그 시에 다 나타나 있어요. 그래서 시의 내용을 그대로 인용했죠. 교과서를 만들 때도 도산서원은 어반디자인의 개념에 상당히 중요한 자료가 된다고 썼어요.

배형민: 한국건축에 대한 공부를 막상 설계 교육에 어떻게 적용하셨을까가 궁금해지네요. 그런데 그 얘길 하기 시작하면 시간이 길어질 것 같으니까, 교육은 다음 시간에 이야기하죠.

안영배: 꼭 의도적인 건 아니었고, 무의식적으로 영향을 받은 것도 많이 있어요.

배형민: 말씀을 듣다보니, 콜린 로우[15] 생각이 많이 나요. 이 사람이 옛날 서양 도시와 건축의 공간구성을 많이 연구했어요. 옛 서양 건축과 도시를 분석을 해요. '피겨 앤 그라운드'(figure and ground)하고 도시설계 스튜디오를 하는데 아주 체계적으로 잘 반영을 했어요. 우리는 아직까지 전통 건축을 이렇게 현대건축 자료로 활용하는 건 못했던 거 같아요. 간간히 건축가들이 옛 건축을 가져와 자기 건축 설명하기도 하지만, 정리된 이론까지는 못 간 것 같아요.

안영배: 그랬죠. 앞으로 우리나라에 서양건축도 필요해요. 예를 들면 산마르코 광장이 애초의 설계 개념과는 달라진 배경, 그 개념이 우리나라 전통건축과 상당히 연관 있는 것 같아요.

배형민: 산마르코 광장을 비교하고 분석하는데, 서양의 경우에는 완전히 교육 시스템으로 갖고 들어온 게 있는 것 같아요. 막연히 비례를 도입하는 게 아니라, 타이폴로지(typology)라든지 시스템(system)으로 만든 거 같은데, 우리나라는 여러 가지 이유 때문에 실천하려다가 못한 듯한 느낌이 들어요.

15 _

콜린 로우(Colin Rowe, 1920~1999): 미국 건축역사가. Collage City(1978) 등으로 건축 역사학뿐만 아니라 설계에도 큰 영향을 미쳤다.

05

교직 생활

일시　2011년 2월 25일 (화) 13:30 ～ 15:30
장소　서울특별시 동대문구 용두동 안영배 교수 자택
진행　구술: 안영배
　　　채록: 우동선, 최원준, 김미현
　　　촬영: 하지은
　　　기록: 허유진

교직의 길과 커리큘럼

우동선: 교수님 오늘은 주로 교육에 관한 말씀을 여쭙고자 합니다. 맨 처음에 교편을 잡으신 게 서울공대셨고, 그 다음에 경희대 가셨다가 서울시립대로 옮기셔서 거기서 정년을 맞으신 걸로 알고 있습니다. 천천히 순서대로 말씀해주시면 좋겠습니다.

안영배: 중간에 설계사무실을 열긴 했지만, 그래도 학교 교육은 꾸준히 한 편이에요. 설계사무실하면서 강의도 계속 했고, 학생들 가르치면서 설계도 했어요. 계속 학교에만 있으면 교육이 상당히 힘들다는 점을 느꼈어요. 그래서 실무를 같이하면 설계를 지도하는 데도 도움이 되지 않겠느냐 생각하게 되었는데, 실제로 해보니까 그런 측면이 많더군요. 어쩌다보니 이중직 비슷한 역할을 하게 되었지만, 오히려 외국 교수들은 그런 식으로 많이 활동해요. 이 방식이 설계 교육에는 아주 좋은데, 한편으로 설계를 잘하는 사람이 꼭 교육을 잘하는 건 아니더군요. 왜냐하면 설계를 하는 사람은 다 독자적인 건축관을 가지고 있기 때문에, 교육도 자기 위주로 가르치게 되요. 그러면 아직 자기 주관이 생기지 않은 학생들에게는 위험한 면이 있어요. 나도 미국 UW에 있을 때, 아주 대조적인 건축관을 가진 두 교수가 있었어요. 디이츠[1]와 스타인브룩[2]이라는 건축가예요. 스타인브룩은 작품의 수준도 높고 유명한 사람이었어요. 그리고 디이츠 교수는 그리 유명하진 않지만 학생들 지도하는 걸 보면 착실하고, 잘 가르치고, 좋고 나쁜 걸 분명하게 지적해 주었어요. 스타인브룩은 작품은 상당히 좋은 반면에, 학생들 설계에 비평을 잘 안 해줬어요. 쭉 보고 얘기를 듣고는 "그대로 하면 되겠다" "조금 더 생각해야 할 부분이 많다"는 정도밖에 이야기를 안했어요. 그 말을 들은 학생들은 당황스러웠죠. 그나마 디이츠 교수와 교육 프로그램을 같이 짜니까 두 분 단점이 서로 보완되고 괜찮았어요. 프린스턴 대학에 가서도 교수들이 학생들 설계지도를 어떻게 하는지 유심히 봤는데, 거기는 대개 한 사람이 지도하지 않고 네 사람이 검토, 비평을 하더군요. 한 학생의 작품을 두고 교수들 의견이 제각기 분분할 때가 많았어요. 어떻게 보면 학생들이 당황할 법도 하지만, 참으로 좋은 교육 방식이라고 생각했어요.

내가 서울대학교에 왔을 때는, 젊은 교수였으니까 저학년을 맡았어요.

1_
로버트 헨리 디이츠(Rovert Henry Dietz, 1912~2006) : 미국 건축가. 워싱턴 대학교 건축과 교수

2_
빅터 스타인브룩(Victor Eugene Steinbruck, 1911~1985) : 미국 건축가. 워싱턴 대학교 건축과 교수, 시애틀의 스페이스 니들(Space Needle) 설계.

설계를 주로 가르쳤는데, 대개 저학년 때는 설계, 제도, 뭐 이런 식의 과정을
거쳤으니까요. 그래서 도면 작성이나 글씨 연습을 주로 했어요. 그런데 워싱턴
대학은 저학년에게 '조형연습'이라고 해서, 스케치하는 법, 조형 구성하는 법,
또 색을 사용해 그리는 법 등을 가르쳐요. 어느 교수는 크로키를 가르쳤는데,
연필이 아니라 꼭 먹펜으로 그리게 했어요. 그리고 먹으로 표현하려면
대상을 한참 보고 특징을 분명히 파악해야 한다고, 그런 걸 굉장히 중요시
하더라고요. 관찰을 정확하게 하라는 거예요. 그리고 보고 느낀 대로
그리라고 강조하더군요. 그때까지 데생은 먼저 윤곽선을 그리고 살짝살짝
디테일을 추가하는 작업으로 생각했는데, 반대로 디테일부터 그릴 것을
강조하는 거예요. 먹펜으로 바로 디테일부터 그려나가는 거죠. 그렇게 관찰을
강조했어요. 그리고 랜드스케이프 아키텍처(landscape architecture) 강의도 한 번
들었는데, 그때도 조경 교수들이 설계 과제 제출하기 전에 하루 동안 그리는
방법, 스케치하는 방법, 또는 색종이로 자유롭게 구성 연습하는 법 등을
연습시키는 모습을 봤어요. 그걸 보면서 '역시 건축도 표현기법 연습이 굉장히
중요하다'고 생각하게 됐죠. 서울대에 있으면서 2학년 학생들 설계 가르칠 때
조형연습을 많이 시켰어요. 지금도 학생들에게 보통 디테일이나 기능을 먼저
가르치니까 처음부터 그걸 해결하느라 시간을 다 보내고 말아요. 건축에서
무엇보다 중요한 부분은 건축적인 감각인데…, 미국 대학이 가르치는 걸
보면서 그 점을 절실히 느꼈어요. 경희대로 옮긴 다음에도 계속해서 했어요.
처음에는 학생들이 설계 과제를 주면은 그걸 어떻게 풀지 몰라서 이 책
저 책 뒤지면서 상당히 답답해했는데, 그냥 조형연습을 하라고 하니까
상당히 자유롭게 잘 풀어냈어요. 그 모습을 보면서 또 한 번 조형연습이
굉장히 중요하다고 느꼈죠. 난 또 어떤 걸 시켰냐면, 유토(油土)라고 있어요.
{유토요?} 파란 흙. 그걸 한 덩어리씩 사오게 했어요. 그게 꽤 비싼 흙이죠.
학생들에게 그걸 건축물이라고 생각해도 좋고 조각이라고 생각해도 좋으니,
너희들이 생각하는 형태로 만들어보라고 했어요. 공간을 형성해도 좋고
형체를 생각해도 좋고…, 마음대로 해라. 그랬더니 상당히 우수한 작품들이
나왔어요. 근데 그렇게 잘하던 학생들도 설계과제, 예를 들어 주택설계를 할
때가 되면 어떻게 해야 할지 감을 못 잡아요. 그래서 설계에는 조형연습이
많이 필요하다…, 2학년만 할 게 아니라 3학년, 4학년까지 계속 해야겠다는
걸 느끼게 됐어요. 보통의 경우 3학년 때 구체적인 과제를 시작하게 돼요.
나도 서울공대 건축과 저학년 때 레터링 연습부터 배우기 시작했죠. 당시
김봉우 교수라고, 도학을 가르치면서 건축에 굉장히 관심이 많았던 분이예요.
그분이 무슨 도법을 가르쳤냐면 오더(order)를 먹으로 색칠하는 연습인데,

일본 요코하마 고등공업학교에서 나카무라 준페이[3]라고 유명한 건축가가 그런 연습을 많이 시켰다고 말씀하시더군요. 고전적인 건축을 먹으로 다시 그리도록 말이에요. 오더도 한 번에 그리는 게 아니라, 연한 먹물로 몇 번씩 그리게 해요. 그럼 점점 어두워져요. 그 방법도 참 좋다고 생각하지만, 실제로 자기가 뭔가 만들어 보는 게 더 중요해요. 종이로 만들어도 좋아요. 어떤 곳에서는 구조연습이라고 해서 실과 대나무로 프레임을, 이른바 구조형태구성을 시키는데 그런 교육 방법이 상당히 좋다고 느꼈어요. 그래서 나도 한 가지 방식을 구성해 봤어요. '색면'이라고 색종이를 이렇게 잘라서 붙이는 연습이에요. 구성 연습으로, 일주일에 한 가지씩 하도록 과제를 냈어요. 중간에 한 번 확인하고, 그 다음에 완성시키는 순서였죠. 2학년 학생들에게 그런 것도 시켜보고, 텍스쳐(texture) 연습이라고 해서 솜에다가 먹물을 묻혀서 종이에 찍으면 패턴이 생기잖아요. 톤을 진하게 했다 연하게 했다 계속 변화를 주면서 전체적인 질감을 느끼게 하는 연습도 시켰어요. 몬드리안(Mondriaan) 구성도 시켜보고… 서울건축의 김종성[4] 교수에게 배운 방법인데, 까만 줄 두 개로 자기 기호에 맞게 면을 분할하는 방법이에요. 나는 줄을 더 많이 써도 좋다고 했죠. 학생들 마음대로 구성할 수 있도록 지도했죠. 수평선하고 수직선인데, 선을 굵게 하기도 하고 가늘게 하기도 하고… 그랬더니 굉장히 재미있는 구성이 만들어졌어요. 그리고 분할된 면에 색을 채우도록 했죠. 너무 많이 넣지 말고 빨강, 파랑, 노랑 등만 써서 부분적으로 액센트를 넣도록요. 이런 연습을 일주일에 한 번 씩 했더니 반응이 좋았어요. 나중에 유펜 대학 나온, 중앙대학교….

우동선: 이희봉.

안영배: 이희봉 교수에게 내가 책을 한 권 보냈더니 감사하다면서 편지를 보내왔는데, 구성연습을 했던 것이 상당히 좋았다고 적혀 있더군요. 난 그 훈련의 장점을 혼자만 생각했는데, 나중에 다른 사람 이야기를 듣고 역시 내 생각이 옳았다는 걸 실감을 했어요. 그런데 학교마다 구성연습의 결과물이 달라요. 서울대학교 학생들이랑 경희대학교 학생들…. 아무래도 입학 성적 차이인 것 같아요. 내가 강의할 때 꼭 뭘 시켰냐면, 각자 자료를 수집하도록

3_
나카무라 준페이(中村順平, 1887~1977) :
프랑스의 에콜데보자르 출신. 일본 요코하마 관립
고등공업학교 건축과 교수.

4_
김종성(金鍾星, 1935~) : (주)서울건축의 대표이사.
미스 반 데어 로에 사사. IIT건축대학 부학장을 지냈다.

했어요. 예를 들어 교회건축을 강의할 때는, 교회를 다녀보면서 좋다고
생각하는 건물에 대해 사진도 찍고, 글도 쓰고, 스케치도 해오라고 시켰죠.
그냥 나 혼자 강의하는 것보다 직접 관찰해보라는 말이었죠. 그 결과가 좋다
나쁘다는 게 아니고, 서울대 학생들이 굉장히 열심히 해줬어요, 열의를 갖고.
그래서 공부는 머리가 다가 아니라 하고자하는 의지가 크다고 실감했죠.
구성해 온 설계 작품은 큰 차이가 없어요. 어떻게 보면 경희대 학생들이 더
좋은 경우도 많았어요. 그래서 경희대로 가서는 구체적인 설계과제를 많이
냈어요. 나는 어떠한 설계과제를 주는 것이 가장 효과적이고 좋을지, 평생
그걸 추구해 왔어요. 예를 들어 도서관을 설계한다고 가정해보죠. 그 강의
수강생에게 작품 기능분석과 자료수집을 일반적으로 가르쳤는데, 한 학기에
과제를 하나만 주니까 학생들이 남은 학기 동안 뭘 해야 할지 방향을 못
잡더군요. 학기가 끝날 무렵이 되어서야 다들 부리나케 제출했어요.

우동선: 지금도 크게 달라진 게 없습니다. (웃음)

안영배: 그대로는 안 되겠다 싶어 더 짧게, 한 학기에 두 개를 줘봤어요.

우동선: 학점이 얼마나 됐는데 그렇게 많이 주셨어요?

안영배: 보통 6시간짜리 강의였는데, 그래도 개별 지도는 거의 뭐 할 수 없어요.
학생이 40명이나 되니까요. 한동안 몇 개만 골라서 그 학생들 것만 했죠.

우동선: 안 골라진 학생들은?

안영배: 그게 잘한 학생만 고른 건 아니에요. 좋지 않은 것도 고르고, (웃음)
잘 된 것도 골랐죠. 그걸 샘플로 보고 학생들이 스스로 판단할 수 있게끔
말이에요. 일반적으로 기능적인 면에 치우친 과제는 학생들이 잘 못
풀더군요. 나는 가장 처음에 이천승의 종합건축연구소에서 기능분석 방법을
잘 배웠어요. 그분이 어떻게 가르쳤냐면 현상설계에 크리틱을 한 거예요.
이것부터 해야 한다고 지적했죠. 예를 들면, 그때 과제로 〈서울시 의사당〉도
했고, 또 〈우남회관〉 현상설계도 했어요. 그러니까 나도 상당히 열의를 가지고
했죠. 기능에 관해, 극장은 어떻게 해야 한다는 것도 열심히 배웠고요. 그래서
나도 학생들에게 극장에 대해 가르치고 극장 설계나 도서관 설계과제도
줬는데, 역시 그런 기능에 치중하는 과제는 학생들에게 맞지 않더군요. 그래서
조형성을 위주로 한 작은 과제가 더 좋겠다고 생각하게 되었어요. 그래서
한 학기 두 개씩 내주기도 했어요. 한번쯤은 한 학기에 하나로 쭉 할 수도
있었지만 그렇게 안 하고, 특히 3학년은 짧은 과제를 여러 개 시켰어요. 그리고
나는 원래 한 교수가 쭉 계속해 가르치는 게 좋다고 생각했었는데, 가만히

보니까 어떤 교수는 지나치게 자기 취향에 맞춰서 설계를 가르치는 경향이 있더군요. 그래서 시립대학교로 옮긴 다음에는 혼자 가르치면 안 되겠다고 생각하고 꼭 두 사람이 함께 가르쳤어요. 내가 지도교수이긴 하지만 외부에서 강사를 더 불렀죠.

우동선: 주로 어느 분을 모셨습니까?

안영배: 그때 서울대의 김진균 교수도 온 적 있어요. 내부에서도 교수 둘이 하려고 그랬더니, 설계 크리틱하는 것도 공동으로 하자고…. 그랬더니 교수들 저항이 의외로 거셌어요.

우동선: 반발이 있었나요?

안영배: 네. 왜냐하면 그렇게 하면 원로 교수 얘기만 듣고, 다른 사람의 견해는 소홀히 한다. 의견이 다를 때 문제가 생기지 않겠느냐…, 그런 생각으로 반대하더군요. 그래서 외부 강사와 둘이 진행했죠. 김진균 교수와 둘이 할 때 나도 많은 걸 느꼈어요. 평론을 하는데, 내가 별로 좋다고 생각하지 않은 작품을 높이 평가하는 경우가 많았어요. 그이는 내가 잘 의식하지 못한 부분도 잘 지적하곤 했어요. 그때, 교수도 설계만 가르치는 게 아니라 수업을 하면서 또 다른 부분을 배워나갈 수 있다면 좋겠다, 생각했죠. 나는 학생들 평가는 여러 교수들이 같이 하는 것이 좋을 것으로 생각했는데, 다른 교수들은 같이 수업 하는 것을 아주 예민하게 생각하는 거예요. 한때 설계교육은, 그 전에 다른 대학에서도 보면 설계하는 사람도 있고 계획하는 사람도 있고, 또 구조하는 사람들도 가서 가르치고 역사하는 사람들도 가르치고… 이렇게 다 나눠서 했어요, 골고루. 그래야 한다는 의견도 많았고요. 다양하게 봐야 한다고 말이죠. 구조적인 측면도 봐야 한다고 구조학 교수 강의도 있었는데, 이렇게 한 번 구조학 지도를 받은 학생은 지나치게 구조만 중요시하는 경향이 크더군요. 심지어는 경제적인 기둥간격으로 바둑판을 먼저 그리고 거기에 맞춰 평면계획을 하는 학생도 있을 정도였으니까요. 물론 구조계획도 중요하지만, 이로 인해 다양한 건축 아이디어가 위축되면 안 되겠다 해서, 그 다음부터는 방식을 바꿔 설계지도는 설계 전담 교수만 하자고 내가 제안했어요. 처음에는 안 교수가 지나치게 독주한다는 말도 들었지만, 결국엔 디자인 전공 교수들의 호응이 커지면서 그 안이 수용됐죠. 서울시립대의 당시 시도는 매우 획기적인 일이었어요.

최원준: 구조 쪽 교수님을 참여시키셨다는 말씀은 그 왜, 교수님이 김진균 교수님과 같이 진행하셨던 것처럼 한 학기 동안 하셨다는 건가요, 중간에

크리틱에 모셨다는 건가요?

안영배: 건축설계는 건축의 모든 분야를 총괄해야 해요. 건축설계 과목은 각 분야의 모든 교수가 똑같이 분담해야 한다고 하는 개념은 비단 서울시립대뿐 아니라 다른 대학에서도 통용되어 왔어요. 그런데 이제 서울시립대학에서는 설계지도는 설계 교수만 할 수 있게 된 것이죠. 그러고 보니 설계 지도교수가 부족해서 외부에서 강사를 많이 초빙해야 했어요. 그중에서도 서울대 김진균 교수가 나와 참 잘 맞았죠.

최원준: 그래도 이렇게 두 분이서 진행하시는 방식이 조금 궁금한데요. 아까 학생들이 전체 작품을 게시를 하고 그 중에서 선택적으로 이 크리틱을 하시는 것이 이전 방식이라면, 시립대에서도 역시 학생을, 일대일로 진행할 수 있는 상황은 아니었을 거 같은데요.

안영배: 그때는 예를 들어 스무 명이면 둘이서 반씩 나눴어요. 학생을 나눠서 지도하되, 채점은 같이 했죠. 어떻게 보면 서로 장점을 보완할 수도 있어서 좋았어요. 그리고 내가 주로 설계과제로 많이 시킨 게 단지계획이었어요. 하우징 쪽에서는 단독주택은 계획이 더 어렵다고 생각해서… 당시에 아파트 단지계획이 실제로 지어지는 걸 보니까, 판상으로 쫙 들어앉은 남향 단지만 계획하더군요. 차 동선도 생각하고 향도 생각하고 건물의 내외부 공간도 생각하고, 조망도 생각하고…, 종합적으로 생각해서 계획해야 하는데… 그래서 단지계획이 학생들에게 상당한 실무 경험이 될 수 있겠다는 생각으로 많이 시켰죠. 한 학기는 이렇게 단지계획을 하고, 다음 학기는 둘로 쪼개어, 반은 건물 레이아웃, 주차장 계획, 조경적인 측면, 차도, 녹지, 조경 등을 주로 하고, 나머지 반은 입면계획을 가르쳤어요. 그 전에는 없던 교육방식이죠. 우리나라 아파트 입면계획은 상당히 단조로운데 비해 유럽의 단지는 입면이 상당히 다양해요. 그런 걸 외국의 실제 사례들을 슬라이드로 쭉 보여주면서 자유롭게 구성하라고 했죠. 그랬더니 학생들이 참 잘하더군요. 탑상의 고층이나 중층의 판상형도 하고, 자유로운 구성을 하게 했죠. 그때 학생들이 제출한 과제는 내가 지금도 슬라이드로 보관하고 있어요. 그 덕분인지 그때 학생들이 단지계획 분야로 주택공사에 여럿 가기도 했죠. 그리고 또 미술관 건축에 관심이 많았어요. 실제로 내가 미술관 설계를 한 적은 없지만 관심은 많았죠. 왜냐하면 내부공간의 변화, 또 외부공간의 변화가 비교적 자유롭거든요. 특히 공간의 시퀀스 변화를 상당히 강조하기 때문에 상당히 중요한 부분이에요. 그리고 내가 실제로 경험한 것도 외부공간과 연관성이 컸던, 전에도 한 번 얘기한 적 있을 거예요, 덴마크

루이지애나 뮤지엄을 보고 느낀 바가 많았어요. 외부공간과 내부공간을 왔다 갔다 하면서 건물 공간이 변화를 일으키는 모습에⋯ 이런 과제라면 학생들에게 도움이 되겠다고 생각했죠. 미시간 대학교에서 조경 특강을 들을 때, 미술관을 겸한 녹지조경계획 과제를 한 번 맡은 적 있어요. 노먼 카버도 일본건축을 설명하면서 공간 변화를 중요하게 해석했죠. 그런 경험이 있었기 때문에 비슷한 과제를 주기도 하고, 또 어떨 때는 자그마한 미술관 과제도 좋더라고요. 경복궁 동쪽에 미술관을 세우기에 적합한 사이트가 꽤 많았거든요. 내가 그런 교육을 받아서였는지 몰라도, 4학년 학생들에게 미술관 외부공간을 겸한 녹지조성 계획을 시켜보면 좋은 작품이 많이 나왔어요. 어떤 학생은 여학생인데⋯ 이름은 잊어버렸지만. 아 지금 생각이 나네요. 염상섭 시립대 수학과 교수의 딸인데, 상당히 센스가 있었어요. 내가 생각한 것보다 더 멋있게 해온 걸 보고, 이 학생은 소질이 있다고 생각하기도 했죠. 그 뒤에 파리로 유학을 갔다가, 아마 이제쯤은 돌아왔을 거예요. 상당히 잘하는 학생이었어요. 설계는 의외로 여학생들이 잘 하더군요.

우동선: 의외로요. (웃음)

안영배: 남학생들은 다 바빠서 그런지, 여학생들이 더 잘했어요. 옥외 미술관을 겸한 미술관 사이트를 좀 크게 줘서 내부, 외부 여러 번 시켰는데, 그 과제가 학생들에게 효과가 컸어요. 나중에 대학원생들에게도 시켰는데, 대학원생이 더 잘할 줄 알았더니 오히려 학부 4학년 학생들이 더 잘하더군요. 대학원에 설계를 잘하는 학생만 오는 건 아니었던 거 같아요. 학문적인 부분이 필요해서 그렇겠죠. 4학년생들에게 필수과목은 아니었어요. 설계 지망하는 학생들만 하고, 구조 계열 학생은 안 해도 되는 프로그램이 되어 있었거든요. 그래도 학생들이 열심히 잘 따라줘서 역시 열의라는 것이 굉장히 중요하다고 느꼈죠. 다른 질문 있으면 해주세요.

최원준: 이건 좀 딱딱한 질문일 수 있는데, 대학 때마다 맡으셨던 과목들을 혹시 다 말씀해주실 수 있으신지요?

안영배: 서울대에서는 건축계획과 일반 건축구조학을 강의하기도 했어요.

우동선: 아, 구조도 하셨어요?

안영배: 그랬죠. 그 과목은 다들 기피하거든요. (웃음) 나도 일반구조학을 가르치면서 나 스스로 공부를 많이 했어요. 어떻게 보면 일반구조학을 가장 재미없는 과목이라고 생각하는데, 실은 상당히 중요한 학문이죠. 이 두 과목을 가르치면서 장기인 씨가 쓴 『건축구조학』 책을 보는데, 기초를

설명하면서 수식을 하나 적어놓고 설명이 하나도 없는 거예요. 난 또
그걸 알아야 했기에 기초공법에 대한 책이나 토목 계통의 책들을 열심히
공부했어요. 그걸 다 공부하고 나니까 이해되더군요. 콘크리트에 대한
강의를 할 때도, 내가 그런 부분을 제대로 들어 본 적이 없어서, (웃음) 늘
공부하면서 강의했어요. 특히 교토대학의 요시다 도쿠지로(吉田德次郞)가 쓴
『철근콘크리트』를 보면서 물 대 시멘트 비율, 또 자갈의 비율이 강도에 미치는
영향 등 전혀 모르던 것들을 배웠죠. 그러니까 내가 가르쳤다고 말하기보다
내가 더 많이 배웠다고 보는 게 좋을 거예요. 또 도료 부분에 들어가서도
화학 용어가 나오는데, 수식적인 것은 내가 그냥 풀이하면 알겠는데, 화학
물질은…. (웃음) 성질까지 나오니까 도저히 가르칠 자신이 없더군요. 그래서
적당히 가르치고 말았죠. 실제로 현장에 가서 보니까 도료에 대한 지식이
굉장히 중요하다는 사실을 알았어요. 락카도 세 번 칠하는 게 있고 여섯 번
칠하는 게 있고, 열 번 칠하기도 하고…. 종류에 따라 칠하는 횟수와 방법이
다 다른데, 그 사람들에게 듣기 전에는 다 비슷하게 보였어요. 무조건 두껍게
많이 칠하는 게 아니라, 얇게 여러 번 칠해야 하는 등, 그런 노하우를 많이
알아야 현장에서 활용할 수 있는데 난 나중에야 알았어요.

특히 우리 집을 지으면서 칠하는 사람들한테 그런 걸 많이 배웠죠. 집을
다 칠하는데 견적을 받으니 어떤 사람은 천만 원, 어떤 사람은 1,500만 원,
또 어떤 사람은 2천만 원. 차이가 나는 거예요. 싼 게 좋겠다고 생각했는데,
나중에 얘길 자세히 들어보니 천만 원이 좋을 수도 있고, 2,000만 원 들여야
할 때도 있다고요. 그러니까 노하우를 알아야지 그냥 하면 안 된다는 점을
배웠죠. 내 집을 지으면서 공부를 많이 했어요. 남의 집을 지을 때는 편하게
집만 지었는데, 내 집은 공사비도 아껴야지, 질도 좋아야지…. 심지어 벽돌
벽은 비용이 많이 드는데, 목수비용하고 벽돌 미장은 잘하는 사람을 시키되,
그 사람 달라는 값에서 하나도 깎지 않았어요. 대신 기록을 시켰죠. 시립대
1회 졸업생인 목대상이 당시에 감리를 하고 있었어요. 우리 집 지으면서
일지를 다 적어달라고 했죠. 목수는 며칠 나오고, 벽돌은 얼마나 쌓았는지
다 적도록 했어요. 그런데 공사가 거의 끝날 때쯤 목수가 밑져서 더는
못하니까 추가 비용을 달라고 요구하는 거예요. 그래서 기록을 살펴보니까
밑질 수밖에 없겠더라고요. 그래서 내가 일 잘 마무리하면 내가 다른 곳도
소개해주겠다고, 내가 주택설계를 많이 하니까 소개해주겠다고 했더니,
말만으로는 잘 안 통했어요, 그러면 얼마를 더 줬으면 좋겠냐고 물어보고
요구대로 다 줬어요. 그런 부분은 일반 사람은 못 느끼는 부분이거든요. 나도
설계하면서 그런 걸 느꼈는데, 어느 회사 회장이 주택을 설계해달라면서

설계비가 얼마냐고 물어본 적이 있어요. 그래서 이백만 원이라고 했나⋯. 그 정도면 충분했거든요. 그런데 이백으로 되겠냐면서, 배로 줄테니 설계를 잘해달라는 거예요. 그러니까 설계하기 더 어려워진 거예요. (웃음) 아까 그 일꾼에게도 배웠지만, 설계비를 깎는 것보다 오히려 더 주는 게 좋다. 일꾼들 공사하는 것도 달라는 대로 주는 대신 잘해달라고 부탁하는 것이 중요하다는 것을 현장에서 배웠죠. 이런 경험들 덕분에 일반구조학을 강의했던 게 참 좋았어요. 다른 건축 설계 가르치는 사람들도 꼭 한 번 강의해볼 만하죠. (웃음) 내가 참 여러 가지를 강의한 셈이에요. 또, 도시계획과 단지계획을 강의하기도 했죠.

최원준: 그것도 서울대에서 하신 건가요?

안영배: 아마 서울대였던 것 같아요. 그때 단지계획을 하나 했어요. 시립대에서 정년한 김창석 교수가 있는데, 내가 강의한 기억이 난다고 그랬어요. 자꾸 이야기가 중복되지만, 주원 교수가 도시계획을 한 학기에 세 번 강의했는데, 하도 도시계획의 중요성을 강조하는 바람에 나도 시청에 가서 공부할 수 있는 책을 소개해 달라고 했죠. 그랬더니 샌더즈 라바크가 쓴 『뉴 시티 패턴즈』(New City Patterns) 라는 일종의 이상도시계획안 같은 책을 추천해 줬어요. 참 재미있게 읽었죠. 그걸 계기로 도시계획에 대한 중요성을 깨닫고 한동안 건축보다 도시계획 쪽 책을 주로 읽은 기억이 나요. 도시계획에 대한 관심은 거의 강의보다 책을 통해서 알았죠. 그리고 ICA 주택기술실에 있으면서도 단지계획의 중요성을 많이 느꼈어요. 그런데 이 도시계획이론이나 단지계획이 그렇게 멋있는 줄로만 알았는데, 나중에 보니 건축가들이 제시한 그 유명한 단지계획이론이 다 안 맞아서 논란이 많았잖아요. 래드번[5] 같은 것도 가장 이상적인 입체교차로 알았는데 잘못된 게 많았어요. {아, 예} 특히 자동차 진입로와 보행자 동선을 완전히 분리하고 아이들이 녹지를 통해 다닐 수 있도록 만든 가장 이상적인 계획인줄 알았는데, 실제로 가보니 아이들은 녹지에서 놀지 않고 차도에서 놀더라 이거예요. 왜 이런 오류가 발생하는지 보니까 아이들은 자동차에 대한 관심도 많고, 또 부모들이 오는 것을 보기 위해 찻길에서 노는 거예요. 그러니까 녹지에서 놀지 않고 찻길에서만 놀더라 이거예요. 이론이 이렇게 안 맞았죠. 그래서 미국도 단지계획이론이 자꾸

5_

래드번(Radburn): H.Wright, C. Stein이 고안한 1920년대 뉴욕에 행해졌던 보행자와 차를 분리한 저밀도의 단지계획. 래드번 시스템으로 불리며 보차분리의 대표적인 수법으로 알려져 있다.

바뀌었어요. 단지계획은 어느 지역에 학교가 있어야 하고 상점도 있어야 하고, 이런 식으로 4km 안에 배치하면 이상적인 단지이고, 그 단지를 독립적으로 계획해야 한다는 식의 이론이 한때 있었어요. 그런데 니마이어의 브라질리아 계획이 실패하면서 이러한 이론이 근본적으로 달라지기 시작했죠. 그걸 보면서 도시계획이라는 것은 이론만 가지고 되는 게 아니구나…, 도시의 이상적인 모습이 우리가 생각하는 대로 되는 게 아니라는 점을 체험하기 시작했어요. 또 학교에 있으면서 학생들에게 배운 것도 많아요. 내가 학교 건물 몇 개를 설계했는데, 학생들이 어디서 제일 많이 시간을 보내는지 확인해보니 출입구 근처에서 시간을 많이 보내더라고요.

우동선: 출입구요?

안영배: 1층 홀과 연계된 출입 주변의 외부공간 말이에요. 거기에서 친구도 만나고 그래서…. 원래 출입구 공간은 이러한 기능과는 전혀 관련 없는 것이라고 생각했어요. 왜냐하면 학교 건축은 교실 크기 얼마이고, 동선이 어떻고…, 이런 식으로 계획하면 다 되는 줄 알았죠. 그런데 학생들의 실제 동선을 관심 있게 보니까 출입구 근처에서, 지금도 시립대학교 건설공학관 입구 주변에 조그만 턱이 있는데 거기에 앉아서 이야기하는 학생들이 많았어요. 그리고 복도 공간이 통로로만 쓰이는 줄 알았는데, 이곳은 중요한 휴식 공간으로 쓰이더라고요. 그걸 보면서 학생들의 휴식을 위한 공간의 필요성을 깨달았죠. 그래서 대학회관 건물을 설계할 때 1층 출입구 앞의 외부공간을 상당히 넓게 만들었어요.(작품집을 넘기며)

우동선: 이걸 말씀하시는 건가요?

안영배: 아니요, 그건 아니예요.

우동선: 아, 〈학생회관〉 말씀하시는….

안영배: 네. 〈학생회관〉 그 건물이에요. 앞에 이렇게 의자가 있어서 학생들이 앉아서 이야기할 수도 있고, 또 홀도 배치했어요. 여기 이 부분을 상당히 강조했죠. 또 여기 이 건물도 앞에 이렇게 잔디밭을 배치했죠. 이건 물리학관이고, 또 하나는 중앙도서관 출입구 주변이에요. 이렇게 학생들이 쉬기도 하고 이야기도 나눌 수 있도록 출입구 앞에 의자를 설치한 거예요. 학생들의 동선을 실제로 관찰한 결과가 반영된 것이죠.

설계를 하다보면 내부적인 기능만 생각하기 쉬운데, 지금 본 것처럼 실제로 이용하는 사람들이 주로 즐기는 공간은 어디인가를 잘 알아야겠다는 생각을

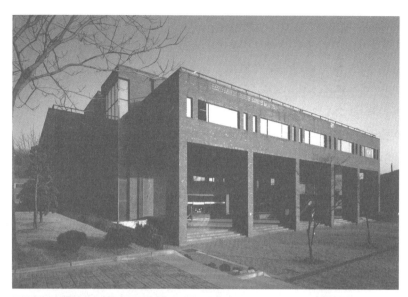

그림1_
〈서울시립대학교 대학회관(학생회관)〉 (1983)

많이 하게 되었어요. 나는 외부공간에 관심이 많았지만, 다른 건물 설계에는
잘 반영하지 못했어요. 하지만 우리 학교 건물에는 비교적 많이 반영했죠.
여기 도서관도 그렇죠. 특히 이 출입구에 의자들 잔뜩 놓기도 하고…,
아래층과 주변에 학생들이 즐길 수 있는 공간을 신경 써서 배치했어요. 이런
부분은 외부공간이라고만 생각하기 쉬워요. 일반적으로 건물설계시는
주로 입면 구성만 생각하기 쉽죠. 하지만 나는 학생들의 실제 행태를 잘
관찰하면서 이런 공간의 중요성을 알게 되었어요. 설명이 좀 길어진 것 같네요.

우동선: 아니, 재밌습니다.

건축설계과목의 커리큘럼

최원준: 『한국건축의 외부공간』과 관련해서 이론 과목을 진행하셨던 적은
없으신가요?

안영배: 『한국건축의 외부공간』에 관해서는 슬라이드를 보여주면서 강의한
적은 많았어요. 이론과목을 진행할 때는 전통건축을 예시하면서 외부공간의
중요성을 자주 강조하기도 했죠. 강의는 건축계획을 주로 맡고, 나중에
설계지도를 많이 한 편이에요. 계획을 강의하면서 교과서에 있는 데이터
위주로 가르칠 게 아니고, 전에도 한 번 얘기한 것처럼 교회건축이면 교회,
상점이면 상점, 이런 식으로 학생들에게 자료 수집을 자주 시켰어요. 그리고
수업시간에 수집한 건물들 가운데 마음에 들었던 부분을 발표하도록 했지요.
전에 서울대학교 문리과대학이 있었던 동숭동 지역 말이에요. 거기에
음식점과 조그만 점포들이 많아요. 특히 그 공간의 내부와 외부 관계를
조사시켜 보았더니 학생들이 좋은 걸 많이 지적을 하더라고요. 우리는 흔히
현관홀을 경유해서 상하층으로 연계되는 그런 건물을 먼저 생각하기 쉬운데
실제 사례들을 보면 외부계단을 통해 2층과 연결된 건물이 많잖아요? 특히
일본 오사카에 가면 안도 타다오가 설계한 건물이 그러한 경우가 의외로
많아요. 그 사람이 그걸 아주 잘 했더군요. 건물은 4층짜리인데 관리는
각층마다 따로따로…, 하나의 현관을 통해서 들어가는 게 아니라 층마다 따로
입구가 있어요. 개성 있는 출입구에, 특히 지하 진입에 대한 배려가 좋았죠.
보통 지하는 내부로 들어가서 이렇게 선큰으로만 느끼는데, 안도는 선큰
공간을 통해 외부에서 바로 연결했죠. 노출콘크리트로 유명한 건축가인 줄
알았는데, 가서 보니 그 사람은 작은 점포 공간에도 자유로운 공간 변화를
잘 만드는 건축가였어요. 내 수업시간에 학생들에게 슬라이드 자료를 많이

보여주기도 했지만, 학생들이 직접 수집해 온 우리나라 자료를 접하면서, 설계는 처음부터 과제를 시킬 게 아니라 실례를, 작은 점포 하나라도 직접 설계해보도록 시키는 게 중요하다고 생각하게 되었어요.

최원준: 그렇다면 처음에 말씀하신 색면이나 택스쳐 연습, 건축적 센스를 키우는 조형연습 등은 어느 과목에서 진행하신 건가요?

안영배: 조형연습은 주로 저학년에서 많이 시켰어요. 우선 조형연습을 하면서 어떤 이론만을 강조하는 식으로 교육하는 방식은 적합하지 않다고 생각해요. 학생들이 직접 체험할 수 있도록하는 조형연습이 필요하죠. 우리는 프로포션만 강조하는 경향이 있잖아요. 설계에서도 프로포션과 하모니만 굉장히 강조하고, 또 '조화'를 이야기할 때도 다 색깔만 강조하고 말죠. '동조색은 조화가 잘 된다' '무채색이 다른 색과 잘 어울린다'는 식이에요. 이런 이론적인 강의도 중요하지만, 외국의 유명 건축가들이 쓴 색을 보면 보색인 경우도 많기 때문에 몇 가지 이론만 갖고는 논리적으로 정의하기 어려워요. 그래서 좋은 작품을 많이 보고 느끼는 게 중요하죠. 한국 전통건축에 대해서도 학생들에게 먼저 보고 느끼라고 강조했어요. 뭔가를 배우겠다고 접근하지 말고, 좋다고 느낀 이유를 분석하는 것도 나중에 하라고요. 나도 그렇게 시작했어요. 나는 설계도 자기가 느껴야 한다고 생각해요. 기능도 그렇고 구조도 그렇고, 조형적인 감각은 물론 역사적인 것도 다 그렇죠. 최종적으로 완성된 건축물 자체가 그 공간을 사용하는 사람들에게, 그 공간을 보는 사람들에게 감흥을 주지 못하면, 그건 실패한 설계죠. 한동안 아이덴티티나 개성이 지나치게 강조되었어요. 학생들도 이상적인 형태를 자꾸 추구할 수밖에 없었는데, 이제 스스로 좋은 건축을 보고 느껴볼 기회가 필요해요. 우리 전통건축도 그런 눈으로 봐야지 이렇게 논리적으로, 처음부터 분석적인 시선으로 바라봐서는 안돼요. 그래서 난 조형 교육을 통해 먼저 센스를 가르치는 게 중요하다고 생각했어요. 설계는 기능적이든 조형적이든 마음대로 하더라도, 마지막 단계에 가서는 다시 감각적으로 판단할 줄 알아야 해요. 만약 센서티브한 형태가 나오지 않으면 미숙한 설계라고, 이렇게 보게 되더군요. (웃음)

최원준: 혹시, 교수님께서 50년대 교육을 받으실 때는 그런 식의 어떤 조형연습에 대한, 그런 과목은 전혀 없었나요?

안영배: 도학, 그 분이 처음이었어요. 도법도 가르치고 그랬죠. 하지만 조형은 배운 적 없어요. 그 필요성을 딴 데 가서 느꼈을 뿐이죠.

최원준: 워싱턴 대학에서 많이 알게 되었나봐요?

안영배: 그것도 강의를 들은 건 아니고, 학생들이 과제하는 것을 보고 스스로 '아 이렇게 하는 거구나'라고 느낀 거예요. 또 필립 틸 교수와 가까이 지낸 것도 도움이 많이 됐어요. 그는 일본에 오래 있었던 사람이에요. 부인도 일본인이죠. 그래서 그런지 동양인을 좋아했어요. (웃음) 또 가장 젊은 교수이기도 했죠. MIT 출신인데, 크로키 솜씨가 좋았어요. 먹펜으로 그리는 거 있잖아요? 그걸 늘 강조했죠. 그런데 나는 그걸 못 배웠어요. 내가 배운 유일한 도법은, 랜드스케이프 아키텍처할 때 존슨(William Johnson)이라는 미시간앤아버 대학 교수가 와서 일주일 동안 특강을 했어요. 그때 첫 시간에 도법을 가르쳤어요. 파스텔로 그리는 방법이었는데, 그때 잠깐 배웠죠. 짧은 시간 안에 그럴 듯하게 스케치할 수 있는 방법 말이에요. 내가 저 작품집에서도 썼지만, 그걸 한국에 돌아와서 학생들에게 가르치려고 했더니, 재료가 없어요. (웃음) 이게 파스텔로 하는 건데, 한 5분? 5분 만에 이걸 다 그리는 거예요. 우리 투시도 만들 때 보통 한두 시간 걸리는데, 이건 정말 금방 완성할 수 있어요. 순전히 회색 톤만 가지고 말이죠. 그런데 우리나라에 이걸 할 수 있는 재료가 없더라고요. 이 스케치가 그때 그린 거예요.

우동선: 재료가 콩테인가요?

안영배: 파스텔이에요. 연필로 이렇게 건물의 폼을 잡고 트레이싱지 위에 그리는데, 꼭 원경부터 그려야 해요. 제일 연한 색 먼저, 그리고 마지막에 가장 진한 색을 칠해야 하죠. 조경하는 사람들도 이런 걸 중요하게 여겼고, 어떤 사람은 나에게 색면 구성을 시키기도 했어요. 내 것을 보고 참 잘했다고 (웃음) 칭찬하는 바람에 내가 그 이 계통의 다른 학생들보다 낫다고 생각하기도 했죠. 서울대에서도 색면 구성을 시켜봤더니 역시 설계를 잘하는 학생이 색면 구성도 잘하더군요. 역시 센스가 있는 사람은 일찍부터 두드러지는 것 같아요.

우동선: 선생님, 아까 질문에 대한 답은 충분하세요?

최원준: 어떤 거요?

우동선: 아까 과목 말씀하신 거요.

안영배: 강의 과목은 한 번씩 다 언급한 것 같아요. 시공구조 강의도 있었죠. 단지계획과 도시계획에 대한 강의도 있고, 또 근대건축을 강의하기도 했어요. 학생들 가르치면서 내가 배운 게 더 많았죠. 가르치려면 공부를 해야 하니까, 스스로 공부할 수 있는 기회였어요. 역시 교수라는 게 이래서 좋구나.

그림2 _
공원 숙박시설 계획(1962)

그림3 _
보스턴 시청사 현상설계 계획안(1962)

(웃음) 학생들에게 이 건축이 왜 아름답고 어째서 좋은지 설명하려니까, 보통 무심코 본 것 가지고는 설명을 못 하겠더라고요. 그걸 더 자세히 알기 위해 논리적으로 따져봐야 하고, 그러면서 새롭게 느껴지는 부분에 대해 글도 쓰게 되었어요. 그 과정에서 『흐름과 더함의 공간』도 나올 수 있었던 것이죠. 그런데, 지금도 불만스러운 부분이, 내가 느낀 것을 글로 표현하기가 참 힘들더군요. 내가 글로 표현하는 데는 좀 부족했던 것 같아요. 그래서 요즘은 문학 작품들도 많이 보고 있어요. 릴케나 헤르만 헤세가 좋다고 해서 그 책도 다시 한 번 자세히 읽었죠. 그들의 글을 보면서 느낀 게, 문인들은 자신이 느낀 바를 아주 분석적이면서도 깊이 있는 문장으로 잘 표현할 줄 아는구나…. 우리 교수들도 이 정도는 돼야 학생들을 가르칠 수 있지, 공부가 더 필요하다고 느껴요.

우동선: 교수님, 대학원 수업은 어떻게 하셨습니까? 연구실이 따로 있었나요?

안영배: 대학원 수업도 처음에는 지도 중심이었어요. 그런데 나중에 학생 수가 늘면서 거꾸로 설계를 시켰어요. 설계를 가르치기 위해서가 아니라, 설계 과제를 풀어가면서 토론을 많이 해야지 그렇지 않고 그냥 말로만 배우면 진짜 알아야 할 부분을 느끼지 못하고 지나가게 되거든요. 그래서 설계 과제를 많이 냈죠.

우동선: 네.

최원준: 혹시 제가 잘못 이해한 것일 수도 있습니다만, 69년에 서울대에서 나오시고요, 73년 경희대 가셨는데, 아까 말씀 중에 계속 쉬지않고 교육에 임하셨다고 말씀하셨는데요, 혹시 그 중간 기간에 어디 따로 강의를 나가셨습니까?

안영배: 교수직을 그만두고도 서울대에서 한동안 강의를 했어요. 성균관대도 나가고…. 윤일주[6] 교수 있잖아요?

우동선: 예, 돌아가신….

안영배: 그분이 강의를 맡아달라고 부탁하셨죠. 건축에 대한 이해가 높은

6_
윤일주(尹一柱, 1927~1985) : 건축학자. 서울대학교
건축학과 1953년 졸업. 근대건축연구에 종사.
부산대학교, 동국대학교, 성균관대학교 교수를 역임.
저서 『한국양식건축80년사』

분이었어요. 나더러 강의를 해도 좋고 설계를 시켜도 좋으니 마음대로 가르치라고 했어요. 그것도 좋더라고요. 그렇게 자유롭게 강의한 적도 있어요.

우동선: 아까 교수님께서는 설계수업에서 실험적인 시도들을 끊임없이 해오셨다고 말씀하셨는데요, 그게 아마 교수님이 미국에서 견문을 넓히시고서 어떤 이상으로 생각하시는 설계 교육을 적용하신 거라 생각되는데, 이게 현실과 맞지 않아서 어렵거나 실망하신 점들도 많았을 거라고.

안영배: 현실에서 말인가요?

우동선: 크리틱을 같이하는데 다른 교수들이 반대한다든지, 그런 말씀도 좀 해주시면….

안영배: 크리틱을 여러 교수들과 같이 하는 것이 외국에서는 일반적이지만 우리나라에서는 쉽게 받아들여지지 않았어요. 미국은 누구 앞에서든 서슴없이 자기 견해를 밝히고 토로하지만, 우리나라는 윗사람에게 잘못 보일까봐 말을 자제하는 경향이 있어요. 이런 부분 때문에 공동 크리틱을 꺼린다고 생각해요. 그래도 공동 크리틱을 점차 수긍하는 방향으로 바뀌었어요. 설계전담 교수제도도 마찬가지예요. 당시로서는 굉장히 혁신적인 방식으로 보였겠죠. 그래도 학생과 교수의 호응이 커지면서 결국 실현될 수 있었어요. 점점 건축계획 강의 시간도 줄이고 가능한 설계시간마다 중요한 부분을 강의하는 것으로 바꿨죠.

최원준: 이게 한 몇 년도 쯤에 그때 바꾸신 건가요?

안영배: 시립대로 옮기고 한 5년쯤 뒤였을 거예요.

최원준: 아 시립대로 가신 다음이군요.

안영배: 네, 그전에는 그렇게 못했어요.

최원준: 이제 교수님께서 강의를 하셨던 것뿐만 아니라, 교수님께서 받으신 교육과 연결을 시켜보면요, 서울대 졸업하신 이후에 한 10여년 만에 서울대 교수로 다시 가시게 됐는데, 혹시 그 당시에 서울대에서 진행되던 어떤 수업에 대해서 그 이전과 많이 어떤 변화를 느낀 점이 있으셨나요?

안영배: 서울대에서 설계지도를 안 받은 건 아니지만, 내가 학생일 때는 교수를 찾아가서 크리틱을 받아야 했어요. 교수가 설계시간에 와서 하는 게 아니라 거꾸로 학생이 찾아가야 받을 수 있었죠. 나는 조금 적극적이었던 것

같아요. 정인국 교수가 강사로 있을 때도 설계담당 교수도 아닌데 찾아가서 평도 부탁하고 얘기도 듣고, 그렇게 적극적으로 해서 다른 사람보다 많이 배울 수 있었어요.

최원준: 김봉우 교수님의 도학 수업을 말씀하시면서 먹으로 고전건축의 디테일을 따라 그리는 과정을 이야기하셨어요. 서양식으로, 고전식으로 설계하기 때문에 연습한 게 아니라, 손으로 직접 그리는 법을 터득하기 위한 것으로서.

안영배: 두 가지 이유가 다 있었죠. 그리고 김봉우 교수는 나카무라 준페이의 영향을 받기도 했어요. 저기 책도 있는데, 『건축학』[7]이라고…, 그게 세 번째 이유예요. 저 오른쪽에서 있는 책을 꺼내보세요.

우동선: 여기 있네요.

김미현: 오, 이거 막 부서지는데요?

우동선: 부서지는 책이네. 껍질도 보존을 위해서….

안영배: 일본에서 건축교육으로 유명한 사람이에요. 이분 이야기를 자주 들었죠. 그래서 책도 고서점에서 구했어요. 고전적인 건축 이야기가 많이 나와요. 그분이 불란서에서 그런 교육을 받았던 것 같아요. 보자르(beaux-arts)[8]에 관한 부분도 많이 나오죠. 고전건축에 관한 해설도 여러 가지 나오는데, 그런 부분이 참 잘 되어 있더라고요. 그 내용을 보면서 보자르에서는 이렇게 고전에 대한 교육을 철저히 시켰구나, 그래서 보자르에서 교육받은 사람은 창의적인 방법을 넘어설 수는 없구나, 라고 새삼 느꼈죠. 고전적인 프로포션, 조화 이런 부분에 있어서 근본적으로 형태를 바꾸기란 어려워 보여요. 새로운 개념이 등장하기 힘든 구조이죠. 코르뷔지에나 미스는 그런 교육을 안 받았기 때문에 등장할 수 있었을 거예요.

최원준: 그런데 공부를 하셨던 1950년대 초만 하더라고, 졸업하면 보자르식 건물을 설계하게 된다든지 그런 기회가 있었나요?

7_
나카무라 준페이(中村順平), 『建築學』, 中村塾出版会, 1950

8_
프랑스 파리의 에콜 데 보자르는 1671년 왕립예술학교를 기반으로 성장했던 유럽의 가장 중요한 건축학교다. 19세기 말에서 20세기 초 미국 건축 교육에 지대한 영향을 미쳤다.

안영배: 그런 기회가 거의 없었어요. 책장 왼쪽에서 두 번째 칸을 보면 낡은 책이 하나 있을 거예요.

최원준: 이것 말씀인가요?

안영배: 그게 다 내 골동품인데… (웃음) 상당히 귀한 역사책이에요. 일본에서 나온 책이죠. 나는 입학 전에도 건축에 관심이 있어서 옛날 책을 많이 샀어요. 이 책은 그중에서도 맨 처음 산 책이죠. 여기 보면 노트르담 사원도 있고, 멋들어진 옛날 건축이 나와요. 이걸 보면서 건축가란 참 멋진 직업이라고 생각하게 되었죠. 노트르담 사진이 참 좋잖아요. 이걸 보고 건축가를 영웅시하게 됐어요. 지금도 골동품처럼 아끼는 책이죠. 일본건축사 부분은 세키노 다다시가 쓰고 동양건축사 부분은 이토츄다가 썼어요. 서양건축사는 사토 고이치가 썼는데, 모두 당시 일본에서 가장 유명한 역사학자들이지요.

우동선: 아주 오래된 책이네요. 황기(皇期) 2604년이면, 전쟁 전이죠. 1941년.

안영배: 또 다른 책은 와세다 대학에서 건축계획 강의를 기록한 책인데, 극장을 다루면서 그냥 극장의 기능적인 얘기만 한 게 아니고 그 옛날 오디토리움(auditorium)이 어떠한 역사적 변화의 과정을 거쳤는지 잘 설명하고 있어요. 더 좋은 음향효과를 위해 부채꼴도 만들고 말굽형도 만들어 봤지만, 그게 많은 사람들이 보기에는 좋지 않아서 또 바뀌고… 나중에 녹음기술이 등장하면서 녹음된 소리로 음향을 보완할 수 있는 형태로 바뀌어가는 과정을 보고, 내 강의 시간에 학생들에게 그 얘기를 하기도 했죠.

오디토리움에 대한 강의를 하면서 보니까 극장과 음악당 계통은 거의 비슷할 것 같지만 전혀 달라야 되는 것을 절실히 느끼게 되었어요. 그런데 지방에 지어지는 문화관의 오디토리움은 극장과 음악당 기능을 모두 겸할 수 있게 설계하는 경우가 많아서 건축 심의에서 그 문제를 제기해도 모두들 그 이유를 이해하지 못하더군요.

우동선: 이것은 세키노 다다시의 『일본 건축사』네요.

안영배: 이 책은 『처치빌딩』(Church Building)[9]이라고, 서점에서 우연히 발견한 책이에요. 랄프 아담스 크램[10]이라고, 꽤 유명한 미국 건축가예요. 교과서에는 없는 교회건축 이야기가 나와요. 소위 교회건축이 지향해야 할 필로소피(philosophy)라든지…, 문장도 참 잘 썼어요. 이것도 복사해서 학생들에게 나눠주었죠. 건축계획에 대해 교과서로 배울 수 있는 내용 말고, 철학이나 역사적인 것을 가르치려고 나름대로 노력했어요. 그리고

교회건축에 대해서 어떻게 생각하는지 원고지 10장으로 제출하라고 했죠. 지금도 몇개는 가지고 있어요. 기억나는 게 임길진[11]이라고, 프린스턴 대학에도 있다가 나중에 일리노이 대학에 가고, 미시간 대학에서 강의도 한 정치·경제 쪽에 관심이 많은 교수가 있어요. 그 친구가 제출한 레포트도 아직 있을 거예요. 하도 잘 써서 여러 개 복사해서 보관했죠. 서울대학교 공과대학에서 보존할만할 기록물이 있으면 보내달라고 해서 여러 가지 챙겨서 보내기도 했지만, 그 레포트는 내가 아끼는 거라 안 보냈어요. (웃음) 교수가 일방적으로 가르치는 교육 방식으로는 한계가 있어요. 그래서 자꾸 과제를 통해 스스로 느끼고 배울 수 있도록 유도한 것이죠. 나중에 4학년 학생을 가르칠 때는 설계시간에 세미나를 많이 했어요. 학생들이 토픽을 스스로 정하고 글도 쓰고 발표도 하게끔 말이죠. 그럼 그 내용을 갖고 다시 토론을 벌이고 마지막 단계에 가서 내가 크리틱을 했어요. 보통 교수들은 학생들이 뭘 아냐, 교수가 말해주는 것 외에는 모를 거라고 했는데, 막상 발표를 시켜보니 다들 잘 알고 있더군요. 그래서인지 나는 이런 교육방식을 굉장히 선호했어요. 또 나도 편하고요. (웃음)

김미현: 학생들은 어렵고요. 학생들은 열심히 해야 되니까. (웃음)

안영배: 학생도 열심히 해야겠다는 필요성을 느끼더라고요.

우동선: 저도 이번 학기부터 그렇게 해야겠어요. (웃음)

최원준: 제가 아까 잘 이해를 못했던 건지도 모르겠는데, 색면 구성이나 몬드리안 식의 구성을 연습하고 그랬던 거는 설계시간에 진행하셨던 건가요?

안영배: 2학년 조형설계 강의였어요.

최원준: 조형설계시간예요?

안영배: 2학년 때는 구체적인 설계과제는 내지 않고 제도나 조형설계 등을 했어요. 한동안은 학생들의 조형연습 과제를 모으고 거기에 학생들의 작품을 모아서 책으로 만들면 좋겠다는 생각으로 자료를 꽤 모으기도 했죠. 나중에

9_
Ralph Adams Cram, Church Building; a Study of the Principles of Architecture in Their Relation to the church, Maynard, 1901

10_
랄프 아담스 크램(Ralph Adams Cram, 1863~1942) : 미국 저명 건축가. 고딕양식의 종교건축물을 많이 설계하였다.

11_
임길진(林吉鎭, 1946~2005) : 서울대학교 건축과 졸업. 미국 미시간 대학 교수 역임.

귀찮아지기도 하고 또 그 수업도 그만 두게 되어서 마무리는 못했는데, 사실 좀 더 해서 만들었더라면 참 좋았겠다고 생각해요. 그래서 지금도, 실용적인 강의 있잖아요? 어떤 과제를 어떤 의도로 풀어냈는지, 사이트 위치는 어디 있고 스페이스 프로그램은 뭐고 학생들 작품은 어땠는지, 그런 실례를 교수들이 모아서 책으로 만들면 좋은 교재가 될 거라고 생각해요. 그걸 몇 사람에게 얘기했는데, 내가 적극적이지 않았던 탓인지 결국 못 했어요.

최원준: 이건 좀 가벼운 질문입니다. 지금도 특별히 기억나는 학생이 있나요?

안영배: 학생들 이름을 이제 자꾸 잊어버려요. 대개 설계 과제를 잘 한 학생이 사회에 나가서도 성공했던 것 같아요. 한번 얘기했을 거예요. 보스턴 시청사 얘기는 했죠?

최원준: 시청사?

안영배: 현상설계, 미국에서 한 거예요.

우동선: 다시 말씀하셔도 됩니다. 짧게 말씀하셔서.

안영배: 지도교수가 첫 번째 설계과제였던 〈퍼블릭 라이브러리〉 계획을 내가 잘 한 것을 보고 보스턴 시청사 콤페 응모를 추천했어요. 이 과제를 했을 때, 주변 건물과 조화나 광장 계획에 신경을 많이 써야 했어요. 세 개의 공간이 다 다르거든요. 전면 공장, 도로의 어프로치, 옛날 보스턴 등의 공간을 의식하니까 결국 건물이 Y자형이 되었죠. 기능적으로도 좋았어요. 그리고 이 설계에 대해 스타인브룩 교수에게 평을 부탁했어요. 필립 틸 교수는 잘했다고 했어요. 그런데 스타인브룩 교수는 상당히 못마땅하게 평가하더라고요. 무슨 얘기였냐면, 지나치게 주변 건물을 의식했다, 그런 것도 필요하지만 건물 자체의 아이덴티티도 있어야한다는 거였죠. 반드시 도시적인 조화 측면만 중시해서 설계해야 하는 것은 아니다. 그러니까 내 개념과 상당히 다른 크리틱이었어요. 당시에 나는 조형적 측면의 중요성을, 그것에 대한 개념이 부족했던 거예요. 그런데 당선된 걸 보니까 모두 장방형으로 설계한 작품이 많았어요. 그걸 보면서 건축은 역시 건물 자체가 중요하다, 너무 주변 환경과의 조화만 강조해도 안 된다는 점을 느꼈어요. 주위 건물과 조화, 균형을 이뤄야 한다는 이야기는 교과서에 적힌 말이지, 실제로 만들 작품은 그걸 뛰어 넘어야 한다는 점을 스타인브룩 교수가 지적한 거예요. 나도 보스턴 시청사를 계기로 그 점을 뼈저리게 느꼈어요. 교과서적인 이야기와 실제는 다르다는 것을.

우동선: 스타인브룩, 아까 그 작품은 좋지만 교육은 열심히 안하는 사람이었죠?

최원준: 혹시 철자가 어떻게 되지요?

안영배: Steinbruck. 그 사람 스케치도 어디 있을 거예요.

우동선: 독일계인가요?

안영배: 네, 시애틀 근방의 작품을 다 스케치한 책이에요.

우동선: 대단하네요.

안영배: 스케치를 참 잘해서, 버리지 않고 가지고 있어요.

우동선: 선생님 하나도 안 버리신 것 같아요.

안영배: 중요하다고 생각해서 간직하고 있죠.

최원준: 책을 버리세요, 우 선생님은?

우동선: 아니요. 버리진 않지만, 이제 좀 버릴까 하는데…. (웃음)

안영배: 그리고 이 책도 한 번 이야기한 것 같은데, 지오 폰티가 쓴 『인 프레이즈 오브 아키텍처』도 고서점에서 산 책이에요. 교수가 추천한 건 아닌데 읽어보니 참 재미있었어요. 나는 생각하지 못했던 건축에 대한 얘기를 단편적으로 잘 정리했더군요. 그 얘기를 학생들에게도 많이 하고, 목구회에도 책을 소개를 했더니 김원 씨가 아예 번역을 했죠. 그 책이 『건축예찬』이에요.

우동선: 그걸 듣고서 건축가가 대단한 건 줄 알았어요. 저도 저학년 때 무슨 건축을 사랑하라, 대통령이 되어야 한다, 별 얘기가 다 있었죠. (웃음)

안영배: 그 책도 어디 있을 거예요. 누구에게 빌려줬다가 잃어버렸는데, 어찌어찌해서 다시 찾았지요.

우동선: 어떻게 된 일이죠? 그 이야기도 재미있을 것 같아요.

안영배: 나중에 한 번 이야기할 기회가 있을 거예요. 그 책에서 인상적인 말이 "감성은 이성이 이해하지 못하는 리즌(reason)을 가지고 있다"는 부분이에요. 이태리 글인데 이태리어를 아는 학생이 그걸 영어로 번역해주었어요. (웃음) 굉장히 중요한 말이죠. 건축도 감성 교육이 이성 교육과 병행해 나가야지, 한쪽으로 치우치면 안 된다는 걸 느꼈어요.

우동선: 고서점을 자주 다니신 것 같아요. 서점 다니시는 게 취미셨나요?

안영배: 그래요. 어떤 책이 있을지 궁금했어요. 카밀로 지테 책도 고서점에서 발견했죠. 그 책이 좋아서 한동안 끼고 다녔더니 나중에 교수가 카밀로 지테에 관한 이야기도 해주더군요. 그 책도 원래 독일어인데 영어판을 구해 가지고 있다가 한국에 돌아와서 학생들 가르칠 때 복사해서 나눠주곤 했죠.

우동선: 예, 지테는 저기 중간에 있네요.

안영배: 이건 복사본이에요. 이걸 교재로 썼죠. 한 챕터씩 읽어 와서 발표를 해보자고 시켰더니, 강의도 편했어요. (웃음) 나 혼자 앞에서 강의하는 것보다 한 명씩 나와서 자신의 의견을 말하는 방식이었죠. 나중에 나온 책이 또 있어요. 『더 아트 오브 빌딩 시티즈』(The Art of Building Cities, 1889)인데, 이건 초기에 번역된 책이라 그런지 우리들이 읽기 쉬운 영문이어서 편했어요. 그 후에 죠지 코린스(George Collins)가 번역한 『더 버스 오브 모던 시티 플래닝』(The Birth of Modern City Planning)은 어려운 영어로 번역해서 그런지 먼저 책보다 어려워요. 여기에는 카밀로 지테에 관한 연구가 맨 앞에 나와요. 그 글이 참 좋아요. 이걸 박철수 교수가 번역을 한다고 그러기에 잘해보라고 그랬는데, 다 했는지 모르겠어요.

우동선: 나왔다는 말은 아직 없어요.

안영배: 아마 못한 것 같아요. 다른 누가 했다는 얘기도 얼핏 들렸는데…. 죠지 코린스가 쓴 책의 앞 부분을 보면 지테가 이 책을 쓰게 된 동기와 의도가 자세히 나와요. 이걸 보면, 누군가에 대해 연구하려면 단순히 그가 쓴 책만으로는 안 되고 그가 쓴 역사적인 자료, 그러니까 지금 우리가 하고 있는 구술채록 같은 것도 많이 읽어야 한다고 생각해요. 외국에는 의외로 이런 자료들이 다 남아 있어요. 당시의 사회적 배경까지 알 수 있죠. 지테도 본래 도시계획가가 아니에요. 교사로 일하면서 미술을 공부하고, 디자인을 했던 사람이죠. 『흐름과 더함』의 결론 부분에서 이 사람의 영향을 받은 점을 말했지요. 개념은 일차적으로 해석되는 게 아니라 그 당시의 사회적 여건과 변화를 제대로 알아야 한다는 것이죠. 좋은 걸 한다는 자체가 중요한 게 아니라 여건에 맞춰서 새로운 변화에 도전하고, 미적인 센스를 가진 사람이 기능적인 것도 동시에 소화해야 한다는 개념을 상당히 강조하고 있어요. 우리나라 전통건축도 변화된 요인이 다 거기에 있더군요. 그런 의미에서 보는 눈을 뜨게 해준 책이라고 할 수 있어요. 내가 '플러스 산조'란 말을 쓴 적 있잖아요. 그니까 고전적인 요소에 행위적이고 시각적이고 사회적이고

개인적인 기호 등이 다 혼합돼야, 멋진 건축이 될 수 있어요. 그런 개념을 갖게 된 계기가 바로 지테의 책이에요.

우동선: 교수님 『더 버스 오브 모던 시티 플래닝』도 수업에 사용하셨나요?

안영배: 네.

우동선: 좀 어려워 보여요. 강독하기가 쉽지 않았을 거 같은데요.

최원준: 굉장히 많겠지만, 이렇게 교재로 사용을 하셨던 책이 좀 더 있습니까? 중요하게 여긴, 지속적으로 사용하셨던, 설계수업에서 사용하셨던 책들이요?

안영배: 건축계획은 와세다 대학에서 나온 책을, 특히 극장부분을 많이 이용했어요. 그리고 일본건축학회에서 출판한 『고등건축학』(후에 『건축학대계』)과 미국 컬럼비아 대학에서 발행한 함린의 『폼 앤 펑션』(Form & Functions of 20th century Architecture)를 많이 참고했어요.

우동선: 여기에는 장서인(藏書印)이 있는데, 나중에는 안 찍으셨네요?

안영배: 그걸 뭐 하러 찍어요. (웃음) 아무튼, 문장이 그렇게 좋더군요. 옛날 책이지만은 교회건축에 관한 교과서로 참 좋은 책이에요. 스테인드글라스는 어때야 된다, 뭐는 어때야 된다, 어느 부분은 어떤 식으로 어떻게 계획해야 된다, 철학적인 내용이 많아요.

최원준: 예, 아까 살짝 보니까 페이지를 연필로 다시 쓰셨던데요, 그건 학생들 나눠주면서 페이지가 복사가 안 되어서 이렇게 쓰신 건가요?

우동선: 소화하기가 쉽지 않았을 거 같아요.

안영배: 제가 가톨릭 성당을 많이 설계한 편인데, 우리나라에서 일반인이 원하는 것과 건축가가 원하는 것을 조화시키는 부분이 중요한 문제라고 생각해요. 일반인도 멋지게 만든 현대건축은 이해할 수 있어요. 근데 현대건축을 고건축 못지않게 하는 것은 보통 노력으로는 힘들어요. 이걸 극복하는 게 설계의 과제죠. 현대건축이라고 유리 많이 쓰고, 아이덴티티가 있는 개성적인 형태…, 이런 걸 자꾸 요구하고 있지만, 결론적으로 일반인들이 교회건축에 요구하는 가치가, 욕구가 있거든요. 또 성당을 하면서 신부님도 여러 분 만났는데, 젊은 신부들은 이해하는 사람이 꽤 많았어요. 이 부분이 건축가가 꼭 풀어야 할 어려운 과제예요. 김수근 씨가 창문이 없는 〈경동교회〉 같은 걸 했다고 하지만, 또 불광동도 했지만, 그는 건물 매스가 가진 고전건축의 힘찬 맛을 어떻게 표현해야 하는지 제대로 알고 있는 사람이에요.

지나치게 채광을 고민해서 그렇지, 어쨌든 그걸 정확하게 의식한 건축가죠. 지금도 마찬가지인 것 같아요. 그 부분이 이제 우리가 종교건축에서 해결해야 할 하나의 과제죠. 한 번은 정우 스님이라고, 지금 통도사의 주지스님인데, 그분이 구룡사 설계도를 가지고 와서 시청의 심의를 신청한 일이 있어요. 그때 내가 마침 심의위원장이었죠. 어떻게 보면 그래서는 안 된다고 생각하지만, 그래도 한국적인 요소를 살리기 위해 갓을 지붕에 씌우고 아래는 현대식으로 한 설계였어요. 나는 아무리 고전건축이라지만 조금 더 현대적인 감각을 넣자고 조언했죠. 그렇다고 콘크리트로 하자는 말은 아니었는데…. 콘크리트로 만든 절들도 많이 있잖아요? 그게 아니라도 다른 방법이 있을 텐데…. 건축가들에게 노력을 해보라는 말이었는데, 결국은 못하겠다고 해서 원안을 받아들였어요. 그 일을 계기로 정우 스님과 상당히 친밀해졌죠. 인도에서 만났을 때는 반가워서 자기가 맥주도 사고 그랬는데….

우동선: 스님이 맥주를 사요?

안영배: 우리 일행에게 샀어요. 설계 심의 때 도움을 받았다고 하면서 고마워했죠. 내가 불교 신자는 아니지만 한동안 불교에 관심이 있어서 책도 많이 읽었어요. 그런데 정우 스님은 옛날 사고방식에서 어느 정도 벗어난 분 같아요. 현대적인 종교관을 가졌죠.

종교와 일상에 대하여

안영배: 종교에 관한 얘기까지 하게 되네요. 나는 본래 기독교 신자였어요. 개신교. 그런데 개신교 목사들의 설교가 마음에 안 들어서 한동안 교회를 떠나 있었죠. 오히려 교회에 가면 안티-크리스천이 되더라고요. 그게 아닌데 왜 이런 식으로 할까, 상당히 의아했어요. 반면 어머니는 불교신자였고 또 내가 불교에 대한…, 전통건축을 하게 되면서 불경을 열심히 보기 시작했어요. 그러다 보니 한동안 불교에 심취하기도 했어요. 불교는 자력을 중시하는 이른바 소승불교와 타력을 중요시하는 대승불교로 구분되는데, 그 중에서 대승불교의 개념은 기독교의 개념과 유사한 부분이 많아 보였어요. 나는 처음에는 소승불교 개념을 더 중요하게 생각했죠. 그러다가 보다 많은 사람들을 구원해야 한다고 하는 이른바 대승불교 개념이 더 중요하다는 것을 느끼게 되면서, 바로 이 개념이 기독교의 개념과 유사하다는 측면에서 기독교를 다시 이해하게 되었어요. 그리고 제2차 바티칸공의회에서 발표한 내용이 종래의 전통적 개념에서 벗어나 개방적이고 다른 종교도 이해하는

경향을 띠고 있는 점이 마음에 들어서 카톨릭 신자가 되기로 했죠. 그리고는 제대로 신자가 되려고 한동안 기독교에 관한 책도 열심히 읽었죠. 최근에는 기독교에 대해 내가 문제라고 생각했던 부분을 흔쾌히 풀어주는 좋은 책이 많이 나왔어요. 나도 제대로 신자가 되려고 연구를 많이 했어요. 반대쪽 얘기도 읽어보고, 뭐 종교에 대한 크리틱도…. 오강남 씨가 쓴 『예수는 없다』도 참 좋았고, 또 하나 있어요. 종교적인 사람이라 알지 모르지만, (웃음) 『만들어진 예수, 참사람 예수』[12] 와 『예수는 신화다』[13] 도 종교적인 면에서 공부가 많이 됐지요. 『예수 왜곡의 역사』[14] 도 참 좋더군요. 정리하자면 이 책들은 종교의 부정적 측면을 강조한 것처럼 보이지만, 종교에 대한 이해가 오히려 잘 되더라고요. 그 많은 기독교인들은 예수에 대한 이해를 제대로 못하고 있다, 왜곡됐다는 이야기를 보니까 기독교가 이해되더군요. 참, 『우리가 예수를 찾는 이유』[15] 도 굉장히 잘 썼더군요. 종교 하는 사람은 이런 책을 좀 읽어봐야 할 필요가 있어요. 오히려 이어령 씨의 『유쾌한 창조』[16] 는 요새 히트하고 있는데, 우리 같은 사람에게 감흥을 주는 책은 아니더라고요. 종교적인 측면에서는 이해가 되죠. 이게 베스트셀러잖아요. 그리고 특히 『모든 종교는 구라다』[17] 는 굉장히 종교를 부정한 책이에요.

우동선: 과격하네요. (웃음)

안영배: 그래도 종교인이면 한 번은 반드시 읽어야 할 책들이에요. 멋진 말이 많아요, 종교를 부정하는…. (웃음) 굉장히 부정적으로 출발하지만 결론은 거꾸로 긍정으로 나가요.

우동선: 그럼 제목을 일부러….

안영배: 『기독교 죄악사』[18] 도 제목만 보면 안티-크리스천 같은데, 내용은 기독교가 이래서는 안 된다고 반성을 촉구하고 있어요. 이것도 한국 사람이 쓴 책이죠.

우동선: 선생님, 일주일에 책을 몇 권 정도 읽으세요?

12 _
존 쉘비 스퐁; 이계준 옮김, 『만들어진 예수, 참
사람 예수: 인간의 가슴에 신성을 회복시키기 위해』,
한국기독교연구소, 2009

13 _
티모시 프리크, 피터 갠디, 『예수는 신화다: 기독교의
신은 이교도의 신인가』, 미지북스, 2009

14 _
바트 어만, 『성서비평학자 바트 어만이 추적한 예수
왜곡의 역사』, 청림출판, 2010

안영배: 일주일에 몇 권이라…. 이제 머리가 나빠져서 책을 한 번 읽어서는 이해하기 힘들어요. 처음에는 개념만 알고, 두 번 읽고 세 번 읽어야 어느 정도 이해가 되더라고요. 옛날 같지 않아요. (웃음) 요새는 옛날에 읽었던 책을 다시 보면서 중요하다고 줄쳤던 부분을 주로 보면서, 책 읽는 즐거움을 느끼곤 해요.

최원준: 이 책들은 최근에 읽으신 건가요?

안영배: 그래요. 『흐름과 더함의 공간』을 끝내고 종교에 관한 책을 열심히 읽었어요. 그런데 우리 집사람은 교회는 무조건 나가는 거지, 그렇게 따지고 들면 안 된다고…. (웃음)

우동선: 그런 생각이 좀 들기도 합니다만.

안영배: 집사람은 나랑 정반대예요. 어프로치부터 다르죠. 나는 종교에 대한 이론에 자꾸 끌리는데, 집사람은 감성적으로 접근한 사람이에요. 내가 종교의 교리에 대한 개념을 아냐고 물으면 무조건 모른다고만 해요. (웃음)

우동선: 몇 년 전에 가톨릭으로 바꾸셨어요?

안영배: 세례를 받은 건 그리 오래되지 않아요. 한 3년.

우동선: 그럼 아직 견진 안 받으셨나요?

안영배: 하는 김에 철저하게 다 받았어요. (웃음) 심지어 우리 사무실에 박재환이라고, 도성건축에서 내 제자로 오래 있으면서, 그것 때문에 종교건축을 많이 설계하게 된 계기가 되었지요. 친구도 있어요. 둘이 종교 이야기도 많이 했죠. 처음에는 어떻게 가톨릭 신자가 되겠냐고, 그냥 자유로운 신앙인이 되겠다고 했는데, 내가 막상 신앙인이 되고나니 예상치 못한 것들이 느껴지더군요. 신자들하고의 관계 때문인데, 그러면서 종교를 갖는 게 살아가는 데 좋은 점도 있다고 생각하게 되었어요. 교리 공부를 받을 때는 내가 선생에게 잘못된 걸 많이 지적을 하기도 했어요. 교리 선생이 쩔쩔 맸죠.

15 _
이제민, 『우리가 예수를 찾는 이유는?』, 바오로딸, 2001

16 _
이어령, 강창래, 『유쾌한 창조-이어령의 지성과 영성 그리고 창조성』, 알마, 2010

17 _
송상호, 『모든 종교는 구라다-순진한 목사가 말하는 너무나 솔직한 종교 이야기』, 자리, 2009

18 _
조찬선, 『기독교 죄악사 (상),(하)』, 평단문화사, 상(2000), 하(2001)

우동선: 말씀으론 선생님한테 안 될 것 같아요.

안영배: 예수 탄생 스토리도 꾸며낸 이야기거든요. 태어난 날이 12월 25일인지 확실하지 않은데 왜 25일로 정했는지, 그런 얘길 많이 알고 있었으니까요.

우동선: 선생님이 고민이 많으셨겠네요, 교리 선생님을 어떻게 해야 할지…. (웃음)

안영배: 아주 쩔쩔 맸어요. (웃음) 교리는 많은 사람이 신앙을 갖게 하기 위한 하나의 방법에 불과해요. 심지어는 마리아 승천을 기념하기 시작한 것도 그렇게 오래된 일이 아니죠. 최근에 와서야 적절한 날짜에 그 날을 끼워 맞춘 거예요. 그 내용을 다 알면 종교인이 될 수 없을 텐데, 오히려 난 그걸 다 알고 나니까 종교가 오히려 잘 이해됐어요. 우 교수는 어떤 종교를 가지고 있나요?

우동선: 전 가톨릭이에요.

안영배: 그래요? 나는 가톨릭 기도문에도 못마땅한 구절이 많았어요. 그런데 시일이 지나고 보니까 그게 이제는 이해가 되더군요. 이래야 많은 사람이 종교를 믿을 수 있겠구나 라고 이해가 되면서 나 스스로도 납득할 수 있었어요. (웃음) 이게 꼭 뭐하고 같냐면, 건축에 대한 논리와 연관이 있어요. 아까 "감성은 이성이 이해하지 못하는 리즌(reason)을 가지고 있다"는 지오 폰티의 말을 긍정적으로 보게된 이유가, 그 얘기가 단순히 멋있어서가 아니라 들은 순간 뭔가가 딱 떠올랐어요. 모든 말이나 글을 통해 자기가 생각하고 있던 걸 찾았을 때, 적절한 논리를 발견했을 때 비로소 감동이 생기는 것 같아요. 그냥 무조건 감동이 있는 건 아니죠.

우동선: 교수님, 건강은 어떻게 지키셨어요?

안영배: 건강은 중요한 부분이죠. 다들 그렇게 생각할 거예요. 나도 백양사 근처에 있는 건강요양원에 한 번 갔어요. 우리 집사람 혈압이 200까지 올라갔는데 서울대학교에 유명한 교수도 못 고친다는 거예요. 병원에서 다 안 된다고 했는데 거기 가서 단식으로 고쳤어요. 그 원장이 훌륭한 사람이에요.

우동선: 단식도 하셨어요?

안영배: 단식을 그렇게 시키더라고요. 어느 정도로 하는가 하면, 밥을 조금씩 줄여나가요. 그러다 나중엔 밥을 딱 끊고 물만 마시다, 마지막엔 물도 끊어요. 그때 물의 중요성을 실감했어요. (웃음) 밥은 안 먹어도 살 수 있지만 물은 아니구나…. 완전히 물을 끊는데, 그 고통이…. 다른 사람에게 단식하라고

권하고 싶지 않아요. 너무 힘들어서. 그리고 단식은 잘못하면 안 하느니 못해요. 물도 마실 때 딱딱 주는 양만큼 마셔야지, 못 참고 막 마시면 오히려 역효과예요. 근데 거기서 특히 강조하는 부분이 음식을 먹는 방법이에요. 보통 조깅도 하고 적당한 운동도 말하지만, 이 사람은 음식을 적절히 여유 있게 먹는 걸 강조해요. 또 음식을 100번 씹으라고 해요. 우리 집사람은 나보다 선배인데, 거기서 병도 고치고 했지만 음식을 그렇게 못 씹어요. 난 전부터 오래 씹는 게 좋다는 얘기는 들었는데…, 보통 40번이라고 했는데 이 사람은 100번을 씹으라고 해요.

우동선: 100번을 어떻게 씹죠?

안영배: 힘든데 요령이 있어요. 가장 중요한 건 100번을 꼭 씹겠다는 의지예요. 왜냐하면 30번이면 다 녹아서 그냥 넘어가는데, 꾹 참고 40번 씹고 50번 씹으면, 그 다음 60번 70번은 쉬워요. 그게 중요한 부분이죠. 그러다보면 100번이에요. 어떻게 보면 굉장히 쉬운 얘기 같은데, 모든 게 그렇듯 고비가 있어요. 인생 살다가 만나는 힘든 고비요. 그걸 넘어야 하죠. 한 번 넘기 시작하면…, 지금도 가끔 내가 여러 사람들에게 자주 하는 거지만, 네 번 씹을 때 마다 손가락을 하나를 접죠. 이렇게 열 번 하면 40번이에요. 하나씩은 못 세고요. 내가 원래 위가 안 좋았어요. 위에 좋다는 약도 많이 먹었는데, 위가 쓰려서 커피도 못 마실 정도였죠. 그런데 100번을 하면서부터 커피도 즐길 수 있게 되었어요. 그래서 건강에 제일 중요한 게 오래 씹는 거, 그걸 내 건강의 비결이라고 할 수 있어요. 그 다음은 내가 골프도 좋아하고, 테니스, 등산도 다 했는데, 그것만으로는 운동이 부족해요. 무엇보다도 매일 30분 이상 걷는 게 중요해요. 지금도 5~6시 사이에 늘 나가서 운동장을 돌거든. 이런 게 중요한 것 같아요. 다른 운동도 여러 가지 해봤는데, 집에서 런닝머신이랑 자전거를 돌리기도 하는데 안 되더라고요. 텔레비전을 보면서 해도요. 역시 밖으로 나가야 해요.

우동선: 나가기까지가 어렵죠.

안영배: 하루라도 쉬면 안 돼요. 법정 스님이 좋아한 책 중에도 그런 게 있었어요. 걷는 즐거움을 느낄 수 있어야 한다는 것. 나도 걷는 즐거움을 느끼기 시작한 건 훨씬 나중 일인데, 걸어야 한다는 마음만으로는 부족해요. 걷다보면 스스로 많은 것을 배우게도 되고, 걷는 즐거움도 느끼게 되요. 그리고 글을 쓰다 막힌 부분도 적절한 표현이 딱 떠오르기도 해요. 나는 글 쓰는데 소질이 없어서 무척 힘들게 썼어요. 억지로 쓴 책이라고요, 그게.

(웃음) 그래서 문장 연습을 하려고 우리나라 옛날 소설도 보고 논문도 쓰고 신문도 읽고, 뭐든 애쓰는 거예요. 나만해도 일제 때 공부한 사람이거든요. 지금도 일본 책을 우리말보다 더 빨리 볼 수 있어요. 말로 읽는 속도는 느려도 보는 속도는 빨라요. 한문이 들어가 있으니까 더 빠르죠. 그래서 영어 책도, 먼저 일본어 책을 한 번 쓱 읽고 영어 책을 읽어요. 그렇게 하면 맛도 또 다르더라고요, 문장이.

우동선: 선생님 세대 분들은 일본 책들을 이렇게 보신다고 하던데요?

안영배: 우리말은 아직도 느려요. 한문이 좀 섞여 있으면 좋은데, 요즘 나온 책들을 보는 건 무척 느려요. 이거 문화발전에 역행하는 것이 아닌가요? 한문도 좀 써야하는데….

김미현: 탁탁 들어오는 건가요?

안영배: 그렇죠.

우동선: 한자는 그림이니까요. 그림으로 확 들어오죠.

안영배: 아무튼 글쓰기가 이렇게 힘들어요. 중간에 그만둘까 고민도 몇 번 했어요. 다른 분들은 다 잘 쓰는 것 같은데…. 그래도 건축하는 사람 중에 문장을 잘 쓰는 사람은 많지 않아요. 그래도 김원은 글을 보면 쉽게 잘 쓰는 것 같아요. 건축가 중에 그 정도 쓸 줄 아는 사람이 거의 없죠. 난 김원은 작품보다, 글이 더 좋아요. 문장도 쉽게, 에센스를 잘 찾아서 쓰더군요.

우동선: 건축을 배우는 학생들에게 어떤 이야기를 해주고 싶으세요?

안영배: 아까도 말했지만 여행을 다니면서 좋은 건축을 많이 보는 게 가장 좋은 건축 공부라고 생각해요. 교수도 내용만 가르치는 것 보다 뭐가 좋으니 거기에 가보라고 알려주고, 다녀온 소견을 발표하게끔 하는 거죠. 나는 문장도 그렇고 말도 잘 못하는 사람이라, 학생들에게 아무리 얘기해봤자 전달이 쉽지 않았어요. 건축은 백문이 불여일견이에요. 보고 느껴야죠. 고건축도 그렇고 현대건축도 마찬가지예요, 지난번에도 내가 얘기했을 거예요. 이태리 산 지미냐노에 갔는데 조그만 공간에 계단이 있고 중정이 있었어요. 가이드가 서툰 영어로 설명해주는데 알아듣기 더 좋더군요. 자기가 느낀 공간의 매력을 말하면서 얼마나 멋있냐고 묻는데, 건축가도 웬만해선 잘 느끼기 힘든 걸 그 사람은 다 느끼고 이해하고 있었어요. 교육도 그런 식으로 스스로 느낄 수 있도록 가르쳐야해요. 그냥 건축 관련 책만 읽어서 이해할 수 있는 게 아닌 것 같아요. 오히려 문학책에 철학이 깊이 들어 있기도 하고요. 그래서

제일 쉽기로는 유명한 세계문학전집을 골라보는 것도 좋아요. 그걸 읽는 게
쉽지, 어려운 책들, 칸트나 니체, 쇼펜하우어를 논리적으로 이야기해봤자
머릿속에 잘 들어오지 않아요. 그런데 문인들은 철학자들보다 더 쉽게
썼어요. 그래서 난 문학작품의 스토리가 아니라 표현, 문장의 표현, 그리고
의도를 읽는 게 중요하다고 생각해요. 도스토예프스키의 『죄와 벌』도
스토리는 별것 아닌데, 고민할 거리를 던져주죠. 지난번에 세종문화회관에서
"로미오와 줄리엣" 가극을 했잖아요. 나도 스토리는 다 알아요. 그런데 자막이
나오더군요, 우리말로. 그런데 그 자막이 그렇게 멋있더라고요. 주인공이
종교에 대해 고민하는 얘기 같은 것들이…, 그러면서 이야기가 훨씬 리얼하게
느껴졌어요. 건축도 마찬가지예요. 사람들이 어떤 행동을 하고 어떤 것을
원하는지 늘 고민해야 해요. 옛날 건축을 공부하는 것도 물론 중요하지만,
어떤 공간을 사람들이 좋아하는지 분석적으로 볼 수 있는 눈을 가르쳐줄
필요가 있어요. 건축을 하다보면 자꾸 여러 가지가 얽히는 것 같아요. 나도
한동안은 스케치 같은 것도 안 했어요. 자꾸 기능을 먼저 풀고 평면계획을
하다 보니 스케치가 필요 없어지는 거예요. 오히려 모형을 중요하게 했죠.
가만히 보니까 모형은 건축하는 사람이 아니라 일반사람도 쉽게 이해할
수 있었어요. 그러니까 앞으로의 건축교육은 모형 제작을 더 강조해야 할
것 같아요. 스터디 모형을 만들고, 스티로폼으로도 만들고…, 그걸 쉽게
만드는 기술이 필요해요. 스케치 잘하는 것도 중요하지만, 모형을 쉽게
잘 만드는 기술을 연습시키는 교육이 필요하다고 느껴요. 내가 학생들이
여행갈 수 있도록 장학금을 내놓고 있잖아요. 지금까지 어느 정도 했지만,
아직 부족해요. 조금 더 보태줘야겠다고 생각하는데, 사람이 할 수 있는
일이 한계가 있더라고요. 종교적인 측면 얘기도 나왔지만, 봉사를 할 때도
그 자체가 정말 즐거운 일이에요. 누가 시켜서 하는 게 아니라, 그 안에서
즐거움을 느낄 수 있어야 해요. 돈을 얼마 냈다고 떠드는 걸 포시(布施)라고
부르지는 않잖아요. 남모르게 하는 게 진짜 기쁨이란 말이죠. 난 석가모니도,
예수도 굉장히 훌륭한 사람이라고 봐요. 둘 다 회개하라고, 의식을 바꾸라고
말했잖아요. 그리고 '과거의 개념을 바꿔라. 바꾸면 기쁨을 느낄 수 있다'고
가르쳤죠. 난 그걸 느껴서 교인이 된 거지, '천당이 있어서 믿습니다 아멘,
내 병을 낫게 해주세요' 같은 건 하지 않았어요. 종교에 대한 접근이 남들과
조금 달랐는데, 내가 쭉 느낀 건 힘들 때 내가 어떻게 했으면 좋겠냐고 가끔
기도하면 방향이 나와요. 거기에 큰 도움을 받았죠. 그게 뭐냐면, 입장을
바꿔서 객관적으로 보면 쉽게 이해되는 부분을 주관적으로 보기 때문에
이해를 못하는 거였어요. 그 집착을 못 버리겠더라고요. 내게 기도는 신과

영적으로 통하는 길이 아니고, 모든 걸 프리한 입장에서 자기 스스로 마음을 정하도록 하는 게 참선이고 종교겠죠. 남들과 보는 관점이 다를 수도 있지만, 난 그렇게 느껴져요.

우동선: 마지막이 좀 종교적으로 끝나서 좋은데요. 뭐 더, 여쭤보실 게 없으시면 이런 정도로 오늘은 마무리를 하겠습니다.

안영배: 뭐, 글쎄, 자꾸 종교 얘기를 했지만.

우동선: 아닙니다. 그게 더 철학적이 되었다 그런 말씀이시니까요. 그런데 집착을 하지 않을 수 없지 않을까요? 사람은 집착을 할 수밖에 없는 존재 아닐까요?

안영배: 그건 자유로운 거죠. 나도 하고 싶었던 일을 어떤 제약 때문에 못한 경우가 많아요. 다른 사람 눈치 보느라 못 했죠. 하고 싶은 측면이 있는데 의욕이나 집착이 없으면 사는 보람도 없을 것 아니에요? 내가 가끔가다 본 글 중에 이런 내용이 있어요. "꿈을 가진 사람이 아름다운 이유는 그 꿈이 자신의 삶을 긍정하는 자양분이기 때문이다. 지금 이 순간부터 자신의 삶을 위대한 꿈과 희망으로 넘쳐나게 하라. 그리고 그 꿈을 밀고 나가라. 다른 사람들이 자신의 꿈을 먼저 차지할 때까지 기다려서는 안 된다. 세상은 원대한 꿈을 가진 사람들을 필요로 한다는 것을 기억하라. 친구도 가족도 사랑하는 이도, 원대한 꿈을 가진 사람은 사랑을 원한다. 자신의 소중하고 아름다운 꿈을 잘 가꾸고 사랑하면 언젠가 그 꿈은 현실로 이루어질 것이다. 당신은 꿈이 있어 아름다운 사람이다." 이것은 어느 유명한 사람이 한 꿈에 대한 이야기인데, 우리 손자들한테도 뭐 어떻게 해라, 공부를 열심히 해라, 이런 얘기는 안했어요. 공부는 자기가 필요해서 절실할 때 하는 거지, 남이 얘기해서 되는 게 아니니까요. 그리고 좋은 학교 못 가도 좋다, 꼭 좋은 학교가 아니라 네 뜻대로 어떤 꿈을 가지고 살아갈 수 있으면 위대한 사람 아니고 훌륭한 사람 아니라도, 기쁘게 살아갈 수 있다고 기회 있을 때마다 얘기하는데…, 그놈들 지금 보면 마이동풍(馬耳東風)이었던 것 같아요. (웃음)

우동선: 꿈을 마지막으로, 오랜 시간 선생님 감사합니다. 이 정도로 마치도록 하겠습니다.

06

작품 활동

일시	2011년 9월 20일 (화) 14:30 ～ 15:30
장소	서울특별시 동대문구 용두동 안영배 교수 자택
진행	구술: 안영배
	채록: 전봉희, 우동선, 최원준, 김미현
	촬영: 하지은
	기록: 허유진

교직과 작품활동

전봉희: 지금까지 우동선 교수가 주도했으니까 이번에도 그렇게 진행하시죠.

우동선: 아니, 선생님께서 먼저 질문하세요.

전봉희: 지난번에 안영배 선생님께서 마지막 당부 말씀까지 하셨어요. 그래서 이제 거의 끝났는데 제가 또 질문을 가지고와서 죄송한 마음이 듭니다.

안영배: 학교에 전임으로 간 다음에도 독자적으로 스튜디오를 갖고 설계활동을 계속했던 일을 말할 기회가 없었어요. 그 당시에 교회설계를 비교적 많이 했는데 그런 이야기가 부족했죠. 마침 기회가 한 번 더 생겨 다행이에요.

전봉희: 예, 그런 교회설계에 대한 말씀은 인터뷰에서 하나도 없더라고요. 그럼 그걸 하나 큰 덩어리로 추가를 하지요. 선생님은 우리나라에서 교수직에 계시면서 설계활동을 할 수 있었던 몇 안 되는 사람 중의 한 사람으로 생각되는데, 이에 대한 말씀이 앞선 대담에서도 간간히 있긴 있었어요. 그래도 이번에는 좀 더 여기에 추가하고 싶은 내용이 있으면 말씀해 주시길 바랍니다. 초기에 주택작품이 많았던 것에 비해 후기에는 교회작품이 많았던 것으로 아는데, 이에 대한 말씀도 해 주시지요.

안영배: 나는 교직에 있다 나와서 설계사무소를 운영하기도 하고, 다시 교수로 돌아가기도 하는 등 양쪽을 자유롭게 드나들 수 있었어요. 요즘은 있을 수 없는 일이지요. 양쪽을 다 할 수 있었던 게 다행스러운 일이기도 했지만, 처음부터 그러고 싶었던 건 아니었어요. 불가피하게 그런 과정을 겪을 수밖에 없었지요. 국회의사당 설계를 계기로 설계활동에 전념해야겠다고 마음먹고 서울공대 교수직을 떠난 이야기는 전에도 이야기했지요. 조창한 교수가 경희대로 와달라고 요청했을 때도 설계사무실이 잘 운영되던 시기라 학교로 돌아갈지 고민이 많았어요. 경희대에서 강당 설계 문제로 경희대를 떠나고 다시 서울시립대의 제의를 받고도 역시 그랬죠. 매번 고민할 때마다 결정적인 역할을 한 사람이 바로 우리 집사람이에요. 건축주의 무리한 요구로 괴로워하고 있으면 집사람이 옆에서 "당신은 사업가의 기질이 부족해서 교수직이 더 잘 맞는다"면서 교직을 강력하게 권유했죠. 냉철하게 생각해봐도 집사람 말이 다 맞아요. 1969년부터 1973년까지는 스튜디오의 이름을 안영배건축연구소로 하고 작품활동을 했어요. 그 당시 작품들로는 〈서교동 K씨 주택〉〈청담동 K씨 주택〉〈성북동 B씨 주택〉 등의 주택작품을 비롯하여 〈서울예고 교사〉〈배재빌딩〉〈여의도순복음교회〉〈해운대 웨스틴조선

비치호텔〉〈대한주택공사 사옥〉 그밖에 〈한국타이어 공장〉(신탄진) 등 수많은
건물들을 설계했던 시기예요.

내가 경희대를 나와 다시 설계사무소에 전념한다는 소식이 알려지자
주변에서 설계의뢰가 많이 들어오기 시작했어요. 또 〈경주 보문호텔〉 지명
콤페도 있었죠. 〈해운대 웨스틴조선 비치호텔〉을 설계했던 연고로 지명되었던
거예요. 그때 제법 의욕적으로 했는데, 아쉽게 채택이 되지는 않았어요. 만약
채택되었다면 본격적으로 설계활동만 할 예정이었는데, 다행인지 불행인지
그게 안 됐죠. 그러다 마침 서울시립대에 오지 않겠냐는 제의를 받게되자,
집사람의 권유도 있고 해서 결국 학교로 돌아왔죠. 이게 1977년 말이었어요.

도성건축과 종교 건축

안영배: 학교로 다시 가게 되어서, 그때까지 운영하고 있던 설계사무실을
깨끗이 정리하려고 했어요. 그런데 이것도 뜻대로 잘 안 됐죠. 오랫동안
설계활동을 하면서 인연이 닿은 여기저기에서 설계의뢰가 계속 이어진
거예요. 그래서 설계사무소 이름도 도성건축(都成建築)으로 바꾸고 함께
오래 일한 박재환 씨가 사무실 운영을 맡기로 하고 설계작업은 공동으로
하기로 했어요. 그리고 이곳에서 설계한 작품을 건축잡지 등에 발표할 때는
공동명의로 하기로 정했죠. 평생 함께한 파트너예요. 내 스튜디오에는 수많은
사람이 들어왔다 나갔지만, 끝까지 지켜준 사람이 바로 박재환 씨예요. 그의
디자인 감각이 다른 동료들보다 더 우수했다고 할 수는 없었지만, 꾸준하고
착실한 성품이 내 마음을 끌었어요. 내가 1981년부터 1년간 미국의 프린스턴
대학에 갔다 온 뒤로는 주로 학교일에 전념하고 외부수주를 줄였어요.
반대로 박 소장이 설계를 수주해 오는 일이 점점 많아졌어요. 그가 가톨릭
신자였던 탓에 성당 설계를 수주해 오는 일이 시작된 거예요. 첫 시작이
〈잠실성당〉이고, 이어서 〈마천동성당〉과 부평 역곡에 있는 〈성모영보
역곡성당〉 등이 이어졌어요. 설계가 시작되면, 맨 첫 단계에 1차 계획안
작성은 박 소장의 몫이었죠. 그는 오랫동안 신도생활을 해왔기 때문에
천주교 교회의 기능에 대해 너무나 잘 알고 있었어요. 그래서 교회가 바라는
계획안을 쉽게 만들 수 있었죠. 1차 계획안이 어느 정도 정리될 때까지 나는
옆에서 크리틱만 하다가 이 작업이 끝나면 이것을 조형적으로 재구성하는
일이 나의 몫이었지요. 그러면 박 소장은 옆에서 주로 기능적 측면을 보강해
주었어요. 이 과정을 몇 차례 반복하다 보면 좋은 최종안이 이루어질 수

있었어요. 참 좋은 콤비였어요. 이 관계가 지금도 계속 이어지고 있으니까요.
1980년대까지 성당 설계는 거의 신부를 통해서 수주할 수 있었어요. 그런데
1990년대부터는 지명 콤페 형식으로 바뀌었죠. 그리고 평신도도 심사에
참여하게 되면서 일반인의 선호까지 고려해야 했어요. 따라서 당연히
디자인의 방향도 변할 수밖에 없었죠. 〈목동성당〉과 〈석촌동성당〉이 그
예인데, 석촌동은 당선되고도 수주할 수 없었어요. 다른 사무실에 비해
콤페에 당선된 확률이 높긴 하지만, 그래도 실패도 여러 번 있었어요. 그럴
때마다 재정적 손해도 적지 않았죠. 지명 콤페가 있을 때마다 사무실
내부에서도 참가 여부를 두고 논란이 많았어요. 게다가 일반 교인들의 기호에
호응하는 계획안이 자주 채택되는 경향이 커지면서, 우리도 그런 안을 낼지
아니면 소신대로 할지 고민을 많이 했어요. 그래도 〈오금동성당〉은 소신껏
설계해서 지은 좋은 케이스라고 할 수 있어요. 과거부터 이어진 격식과 고전적
규범을 유달리 중요시하는 가톨릭 건축물을 지형조건에 맞춰 비정형으로
구성한 계획안이 채택된 것은 당시로는 획기적인 일이었어요.

우동선: 선생님은 〈배론 성지성당〉도 설계하신 거로 알고 있는데, 배 모양의
교회 말이에요.

안영배: 그래요, 제천에 지은 최양업 신부를 기념하기 위해 지어진 성당이지요.
이곳 지형이 배 밑바닥 모습과 비슷해서 배론으로 불러요. 그래서 성당도 배
모양으로 설계했죠. 그런데 처음부터 배 모양으로 계획했던 것은 아니었어요.
배론 성지에 지어진 여러 건물들이 모두 한옥이라 이 건물도 처음에는
전통구조 양식으로 짓기를 신부는 원했어요. 그런데 약 1,000명의 신도가
동시에 미사를 보는 성당을 그런 식으로 짓는 건 구조적으로 무리일 뿐
아니라 공사비도 많이 들기 때문에 계획을 바꿀 수밖에 없었죠. 나는 건축을
하나의 형식이나 형태적 틀에 맞추어 설계하는 방식을 선호하지 않아요.
회화나 미술도 구상화보다 비구상화를 더 선호하죠. 그래도 교회건축에서는
흔히 있는 일이고, 또 배 모양의 형태이거나 이곳 지명이 배론이라 의미 있는
일이라는 생각으로 한 번 시도해봤어요. 교회건축은 원형, 또는 계란형 등을
띤 설계 예가 수없이 많아요. 그런데 나름대로의 형태적 특성을 나타내기란
쉽지 않은 일이지요.

전봉희: 〈배론 성당〉의 외형에서 가장 특이하게 보이는 것이 지붕상부의
용마루처럼 보이는 옆으로 길게 뻗은 흰 벽면인데, 어떻게 이런 형태가 나오게
되었나요? 배에는 원래 용마루가 없는 것으로 알고 있는데 말이죠.

안영배: 맞아요, 배에는 용마루가 없죠. 그런데 배의 돛대를 옆으로 눕힌 것으로 볼 수도 있지 않을까요? 용마루로 보인다면 용마루로 보아도 좋고 뉘어진 돛대로 보인다면 그래도 좋아요. 왜냐하면 그것을 용마루나 돛대로 보이게 하려고 한 것은 아니었으니까. 만약 이것을 문제 삼기 시작한다면, 산 속에 배가 있는 것 자체가 어울리는 일이 아니거든요. 이 건물의 지붕구조는 전면과 후면에 H형으로 세워진 거대한 콘크리트 기둥 위에, 두 개의 철골트러스가 지붕면을 지지하고 있어요. 동물에 비유하면, 이 트러스가 중추를 이루는 골격구조에 해당한다고 볼 수 있지요. 이 철골트러스를 감싸기 위해 설치한 구조벽면이 지붕 위로 돌출되어서 용마루처럼 보이는 거예요.[1] 원래는 중추구조를 RC구조로 해서 그대로 밖으로 노출시키고 싶었는데, 구조적으로도 무리였지만 시공상으로도 문제가 많다는 구조전문가의 견해에 따라 철골구조로 바꾸었어요. 순수한 구조적 표현이 아니라 약간 주저하기도 했지만, 대체로 건축물의 표면은 그 안에 있는 골격구조를 감싸는 구실을 한다고 볼 수 있으니까 크게 문제 삼을 필요는 없다고 생각되서 감행했어요. 철골트러스를 감싸고 있는 양측의 두 파라펫 벽면 사이에는 긴 천창을 설치했어요. 그래서 용마루처럼 보이는 이 벽면은 천창을 지지하는 구조물로 볼 수도 있어요. 어떤 사람은 이걸 보고 뒤집어진 함선을 반을 쪼개, 그 사이에 천창을 두었다고 표현하기도 했어요.[2] 아주 재미있는 표현이죠. 내부는 천창 양쪽으로 굽어진 천장면 때문에 마치 배 아래에 있는 공간처럼 느껴지기도 해요. 이곳 지형이 배 밑과 같다고 배론이라고 부르는데, 지명과도 잘 어울리죠. 사실 설계 당시에는 이것까지 예상하지는 못했어요.

재작년 여름에 내가 다니는 〈제기동성당〉에서 성지순례로 이곳 〈배론 성당〉을 다녀왔어요. 그때 나는 집안 결혼식 때문에 동행하지 못했지만, 다녀온 사람들로부터 성당 내부가 넓고 좋았다는 말을 많이 들었어요. 그 말을 듣고 우리 집사람도 보고 싶다고 해서 다시 갔다왔지요. 지은 지 벌써 10년이 되어서 성당 주변도 잘 정리되어 있더군요. 그리고 마침 미사시간이라 미사까지 보고나니 감회가 유달리 깊었어요.

전봉희: 선생님이 설계하신 교회건물은 모두 몇 개나 되나요?

안영배: 너무 많아서 모두 몇 개인지 잘 기억나지 않아요. 약 십여 개는

1_
이러한 구조형식은 에로 사리넨이 설계한 예일 대학의 아이스하키장에서 볼 수 있다.

2_
이용재, 『딸과 함께 떠나는 건축여행 3』, 플러스문화사, 2007, 118쪽

될 거예요. 처음 교회 설계와 인연을 맺은 건, 전에 말한 것처럼 대학
4학년 때 있었던 〈남대문교회〉 설계 콤페였어요. 그리고 설계사무실을
열고 처음 한 설계는 〈여의도순복음교회〉였어요. 본격적으로 많이 한 건
도성건축 시절부터예요. 〈배론 성당〉 다음으로 〈전농동성당〉 〈송파동성당〉
〈천호동성당〉 그리고 〈이문동성당〉 등과 그밖에 지방에 지은 성당까지 합치면
수가 제법 많아요. 최근에 지은 성당 중에는 〈이문동성당〉이 비교적 평이
좋았어요. 이 성당의 평면은 팔각형이고, 외부와 내부를 모두 같은 벽돌로
마감했어요. 그리고 내부의 천장은 글루램(Gluelam) 목구조로 노출시키고,
지붕 정상부에 천창을 설치했더니 밝기도 하고 내부 공간이 제법 큰
성당인데도 아늑해서 좋았어요. 일반 교인들은 주로 교회 외부형태에 관심이
더 많은데, 나는 그보다 내부공간을 더 중요하게 생각하는 편이에요. 그런데
최근에는 콤페에 당선되고도 외부형태는 고딕이나 로마네스크 양식으로
바꿔달라고 요구해서 의욕이 떨어지는 경우가 많아요. 2000년부터는 우리
집 장남(안기돈)이 도성건축에 합류해서 같이 일하고 있어요. 기돈이는 미국
프랫 인스티튜트에서 건축 공부를 마치고 약 10년 동안 간삼건축과
창조건축에 근무한 뒤 도성건축에 들어왔죠. 그 전까지 우리 사무실은 작은
아틀리에 성격이었는데, 그때부터는 규모가 제법 큰 중형사무실이 되면서
분위기도 크게 달라졌어요. 특히 〈송파동성당〉과 〈천호동성당〉 설계는
기돈이가 적극적으로 참여한 결과물이에요. 언제인가 한양대 강병기 교수가
우리 사무실에 찾아왔을 때 부자가 같이 건축일을 하는 것을 부러워하는
눈치였어요. 그러기에 나는 그런 것만은 아니라고 그랬어요. 근년에 와서는
건축계가 너무 불황이어서 아들이 고생하는 것을 자주 보게 되니까 다른
분야의 전공이었더라면 더 좋았을 것이라고 생각하게 된다고 그랬던 기억이
나요.

해주에서 옹진, 그리고 서울로

전봉희: 교회에 관한 이야기도 다 했으니 건축에 관한 이야기는 그런대로 다
마친 셈이에요. 그런데 교수님의 개인사나 가족에 관한 이야기도 궁금해요.
상대적으로 김정식 교수님 녹취록과 비교하면 교수님의 개인사나 가족사에
대한 거는 거의 말씀을 안 하신 거 같더라고요. 이 역시도 어떤 태도를
보여주니까 나름대로 의미가 있지만, 혹시 그래도 하실 부분이 있으면
하시고요, 공적 사안과 사적 사안을 완벽하게 분리하겠다 하시면 안 하셔도
됩니다.

안영배: 그렇다면 중학시절의 이야기부터 하기로 하지요. 나는 대학 시절에도 여러 곳을 옮겨 다니면서 공부했지만, 중학 시절에도 한 학교만 다닌 게 아니라 무려 네 곳의 학교를 옮겨 다니면서 공부했어요. 해방 직후라 그랬던 거죠. 나는 해방되던 해에 이북에 있는 해주사범학교에 입학했어요. 내가 자원해서 들어간 것도 아니었죠. 시골 초등학교에서 우수한 학생을 우선적으로 사범학교에 추천해서 시험을 보게 했던 거예요. 그러다 해방된 후에는 학생 수가 너무 적어서 모두 해주동중학교로 전학을 시켰어요. 여기서 2학년까지 잘 다녔는데, 그 당시 우리 집은 38선 이남인 옹진에 있었어요. 점점 38선을 넘어 다니기 힘들어져서 2학년을 마치고 아주 월남을 했고, 그후 옹진중학교로 다시 전학을 했죠. 해방 후에도 38선은 소련군이 지키고 있었거든요. 한동안 학생들은 쉽게 넘어 다닐 수 있었는데, 곧 전혀 못 다니게 했어요. {예} 그래서 큰길로 다니지 못하고 산을 넘어 다닐 수밖에 없었는데, 이곳도 감시가 심해져서 마지막으로 넘어올 때 정말 힘들었어요. 한번은 밤에 몰래 산을 넘어오다 짐이 너무 무거워서 잠깐 쉬는 사이에 일행을 놓쳐서 밤길을 애타게 해매다녔던 적이 있었어요. 다행이 길을 찾아서 집까지 올 수는 있었지만, 지금 생각하면 지고 있던 짐을 산에 버리고 왔으면 편했을 텐데… 그때는 그런 생각을 왜 못했는지 몰라요. 아마도 짐 속에 공부하던 책이나 노트 그리고 아버님이 선물 주신 자기필통 등 아끼는 물건들이 잔뜩 있어서였겠죠. 나중에도 비슷한 일을 수없이 되풀이 했어요. 이걸 보면 가수 김도향 노랫말처럼 내가 정말 바보처럼 살아온 것 같기도 해요. 월남한 다음에는 당시 옹진군의 하나뿐이던 옹진중학교를 다녔어요. 집이 옹진인데 해주에서 다니던 중학생들이 거의 다 이곳으로 전입했죠. 해방 후 새로 생긴 중학교라서 우리가 1기 졸업생이었어요. 그래서 나보다 한두 학년 높은 상급생도 다 같은 학년으로 다닐 수밖에 없었죠. 그래서인지 공부를 잘 하는 학생이 많았어요. 그때 이야기도 좀 더하면 좋은데, 너무 많아서 다 할 수 없을 것 같아요. 그래도 이 이야기만은 해야 할 것 같네요. 김주문 선생이라고 계셨어요. 그 분이 우리나라 역사를 가르치셨는데, 우리 조상이 무엇을 잘 하고 무엇을 잘 못했는지 냉정하게 비판하면서 앞으로 우리는 지나간 시대에 잘못했던 일을 되풀이하지 않기 위해서 어떻게 해야 하는가를 열변했던 것이 기억나요. 그때 큰 감동을 받았어요. 그분은 참으로 나라를 생각했던 훌륭한 분이세요. 학과 내용보다 이런 강의가 더 중요하다는 것을 그때도 느꼈어요. 여기서 4년을 마치고는 서울에 있는 경기중학교로 전학 갔어요. 그 당시 옹진중학교는 4년제였기 때문에 학교를 더 다니려면 서울로 올라올 수밖에 없었죠. 많은 친구들이 서울의 중학교로 제각기 진학했어요. 그러니까

중학교를 졸업할 때까지 4곳을 옮겨 다닌 셈이죠. 당시에 이모가 서울에 살고 계셨는데, 경기중학교 편입생 모집 소식을 어머니가 이모께 듣고 와서 나에게 시험을 보라고 하셨죠. 시험 볼 때까지도 경기중학교가 그렇게 유명한 학교인 줄 몰랐는데, 전학 와서 보니까 다들 유명한 학교라고 그러더라고요. 우선 교사 수준이 크게 달랐어요. 시골 중학교에서는 수학선생이 문제를 풀다 제대로 못 푸는 경우가 자주 있었는데, 여기는 참 잘 가르쳤어요. 나는 수학과 물리를 좋아했고, 화학은 암기해야 할 것들이 많아서 좀 싫어했어요. 그런데 여기서 주기율표를 통해 잘 배우고는 화학도 좋아졌어요. 이런 걸 보면 교사에 따라 과목에 대한 취향이 달라질 수도 있어요. 학교 다니면서 혹시 다른 학생들보다 뒤쳐지지 않을까 걱정이 많았는데, 기말고사 성적이 그런대로 상위권을 유지할 수 있어서 조금 안심했죠. 사실은 전학 초기에는 따돌림을 당하는 느낌도 들었어요. 한 번은 영어선생이 영작 문제를 시켜서 나가서 칠판에 적었는데 틀린 답을 적었던 것 같아요. 그랬더니 대뜸 '너 전학생이지'라고 하더라고요. 그것도 제대로 못하냐는 식으로 급우들 앞에서 면박을 주더라고요. 그때 충격이 너무 컸어요. 그래서 영어 공부를 열심히 해서 그 다음에 시험을 아주 잘 봤죠. 영어선생이 들어와서 안영배가 누구냐 묻기에 손을 들었어요. 그랬더니 저 혼자 백점이라면서 의아한 눈으로 쳐다보더라고요. 그분이 나중에 고대 교수가 된 유명한 김진만[3] 선생이에요.

또 한 번은 미술시간에 있었던 일인데, 미술선생이던 박상옥 선생이 용기화(用器畵)를 가르쳐 주셨어요. 먼저 5각형으로 된 12면 종이로 12면체를 만들게 하고는, 그것을 보고 어떻게 하면 그 입면도를 그릴 수 있겠냐는 문제를 내주었어요. 다들 잘 못 풀고 있는데, 내가 나가서 풀었죠. 입체를 파악하는 머리가 다른 학생보다 조금 빨랐던 것 같아요. 그랬더니 이런 말씀을 해주셨어요, 나중에 건축가가 되려면 용기화를 잘 해야 한다고. 그래도 나는 수학이나 물리학이 좋아서 과학분야를 전공할 생각이었어요. 그때는 그저 그런가보다 하고 말았죠. 그런데 6·25가 터지고 서울이 모두 폐허가 되는 걸 보고 과학자보다는 집 짓는 건축가가 되는 것이 더 좋겠다고 생각하게 됐어요. 결국 건축과에 응시했죠. 당시 건축과가 있는 대학이 서울대밖에 없는 줄 알았어요. 나중에 한양대에도 건축과가 있다는 걸 알았지만 그때는 전혀 몰랐죠. 사변 때문에 모두들 시험 공부도 제대로 못

3_

김진만(金鎭萬, 1926~) : 런던대학 중세영문학
수학. 고려대학교 교수 역임. 현재 성공회대학교
신학연구소장

하고 응시해서, 웬만하면 쉽게 들어갈 수 있었던 것 같아요. 그래도 시골에서 온 내 친구 중에는 서울대에 들어간 친구가 몇 명 없어요. 그걸 보고 친구 중에 안응모라고 있는데, 그 사람이 우리 부모님더러 서울에서 공부할 수 있게 한 선견지명이 있었다고 말했던 것이 기억나요. 안응모는 나중에 내무부장관을 지냈는데, 내 옹진중학교 1년 후배예요.

전봉희: 선생님 부모님께서는 신식교육을 받으셨나요?

안영배: 그렇지 않아요. 그때 부모님은 포목장사를 하셨어요. 옹진에서 인천을 왕래하면서 포목 도매상을 하셨죠. 사변 전까지는 황해도 옹진에서 살았지요. 아버님이 공무원이셨어도 생계가 힘들어서 어머님은 돼지도 키우고 삯바느질도 하시는 등 이것저것 부업을 많이 하셨어요. 특히 포목장사 때문에 옹진에서 인천과 서울까지 오가며 고생하시던 모습을 많이 봐서, 감사한 마음을 지금도 도저히 잊을 수 없어요. 그러던 중에 서울 이모님께 경기중 보결학생 모집 소식을 듣고 시험에 응시하게 되었죠. 모친 덕분에 시골에서 멀리 서울까지 와서 공부할 수 있었으니까, 부모님이 선견지명이 있었다고 볼 수도 있겠네요. 그리고 6학년, 지금으로 치면 고3인데, 그때 6.25 전란을 겪었어요. 인민군이 남침했다는 소식을 들은 지 사흘만에 인민군들이 서울까지 들어왔어요. 미처 한강 이남으로 피난갈 겨를도 없었죠. 이웃에 살던 친구가 학교에 가보자고 해서 갔더니 선생님들이 북한이 곧 통일할 거라고 말하면서 의용군에 참전하라고 권하더라고요. 어떻게 할지 고민하던 차에 옹진에서 서울로 피난오신 부친이 학교에 못 나가도록 만류하셔서 의용군으로 끌려가는 것을 모면할 수 있었어요. 그렇지 않았다면 의용군에 끌려갔겠죠. 그 뒤로도 한 번 숨어 있다 붙잡혀서 죽을 뻔했는데, 용하게 피해서 살 수 있었어요. 이 이야기를 하게 되면 너무 기니까 그만 넘어가기로 하죠. 내 친구들 중에는 사변 때 죽은 친구들이 의외로 많았어요. 살아남은 게 참으로 다행이죠. 그걸 생각하면 살아남은 사람들은 덤으로 사는 인생이라고 할 수도 있을 거예요. 우리가 자란 시대는 이렇게 변화가 심하고 불안한 시절이었어요. 죽을 고비도 여러 번 넘기고 고생도 많았죠. 게다가 나는 중학시절부터 대학을 나와 결혼할 때까지 부모님이 계신 집을 떠나 객지에서 지낸 셈이에요. 그 덕에 맛있는 음식을 찾아다니는 건 지금도 사치스럽게 느껴져요. 대학에서 건축을 공부하게 되었지만, 건축은 기능과 구조에 충실해야 할 뿐 아니라 주변 환경과도 잘 어울리는 견실한 조형을 추구해야 한다고 늘 생각했어요. 대학을 졸업하고 외국에 자주 다니면서 건축에 대한 인식이 많이 바뀌기도 했지만, 그래도 정신적 기초는 좀처럼

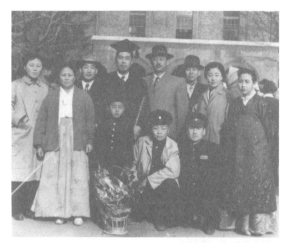

그림1_
대학원 졸업식(1958년): 왼쪽부터 안영숙(누이동생),
모친, 외사촌 동생, 본인, 부친, 외삼촌, 부인, 빙모,
아래 교모를 눌러 쓴 좌측이 동생 안영과 처남

그림2_
안영배 건축연구소 시절(1969)

그림3_
목구회 1주년 기념(1966.4.7)

변화하지 않은 것 같아요.

전봉희: 쓰신 글들도 다 읽었습니다. 공식화할 수 있는 공개적인 건축작품에 대한 말씀은 오늘 교회건축까지 해서 일단락이 된 것 같습니다. 저희들이 아카이빙을 하는 여러 가지 목표 중 하나가 그 시절을 기록하는 것입니다. 저희들과는 다른 환경에서 성장을 하셨거든요. 일제시기에 태어나서 어떻게 보면 한국의 현대건축을 이만큼 만들어오는데 의도했건 의도하지 않았건 상당히 영향을 미쳤던 파운더(founder)들이라고 생각을 합니다. 그 세대들이 어떻게 살았는지, 어떻게 성장해 왔는지에 관해서도 관심이 있어요. 그런 것들하고 작품이랑 서로 연결이 될 때 좀 더 그 세대를 잘 이해할 수 있을 것 같습니다. 무슨 말씀이냐면 아까도 조금 유도를 했는데, 개인적인 얘기, 가족에 대한 얘기, 뭐 이런 얘기가 있잖아요. 아까 중학교를 몇 번 옮겨 다녔고 미술선생님한테는 칭찬을 받았지만, 영어선생님한테는 혼난 기억도 있고 하는, 그건 굉장히 작은 얘기들인데요. 그런 에피소드가 그 세대 전체를 이해하는 데 큰 도움이 되는 것 같아요. 기록을 어찌되었든 남겨놓는 거구요. 사진을 막 찍는 거지요. 인물사진을 찍어놓으면 이 가운데 있는 주인공에서 정보를 얻는 게 아니라 주변에서 정보를 더 많이 얻는다는 거예요. 좀 장황해졌습니다만, 그런 차원에서 개인사나 가족관계 말씀에 덧붙일 것이 있으면 조금 더 해주시고, 나중에 기억나는 것이 있으면 해주세요. 잠깐 말씀하신 그림을 하시는 분 얘기해주셔도 좋을 것 같고요. 막내이신가요?

안영배: 막내예요. 내 바로 아래 이화여대 국문과를 나온 누이동생이 있고, 그 밑이 막내였죠. 고등학교 때까지 수채화를 그리는데, 내가 보기에는 조금 서툴렀어요. (웃음) 나도 그 전에 그림을 좀 그리던 때였거든요. 지금도 기억나는데 초등학교 6학년 때 그린 수채화가 하나 있어요. 그렇게 잘 그린 건 아닌데, 초등학교 미술선생이 나보고 앞으로 미술을 하면 어떻겠냐고 얘기하기도 했어요. 또 내 친구 중에 그림을 나보다 더 잘 그리는 친구가 있었어요. 그 친구도 중학교 때까지 꽤 잘 그렸는데, 학교를 중학교만 다니고 만 거예요, 옹진에서 가정형편이 그렇게 좋지 않고 그러니까 재주가 있어도 그냥 빛을 못 보더라고요.

나는 동생이 그림에 소질이 있다고 생각하진 않았어요. 대학을 가기에는 공부를 못한 편이었거든요. 놀러 다니기를 좋아해서 노상 친구들과 술이나 먹고 다녔죠. 그때부터 술을 좋아했어요. 그래도 그림 그리기는 좋아해서 고등학교를 졸업할 때는 제법 잘 그렸어요. 그래서 나는 너 건축과 오면 어떻겠느냐고 했죠. 그때는 희망하면 다 들어갈 수 있었거든요. 좋은 학교는

힘들어도 어지간한 학교는 갈 수 있던 시절이었어요. 근데 자기가 보기에 형이 콤페도 당선되고 꽤 빛을 보고 있으니까, 형보다 못할 것으로 보였나 봐요. 독자적으로는 어려울 것 같으니까 그냥 그림이나 그리겠다고 홍대 회화과에 들어간 것 같아요. 처음에는 그냥 그랬는데, 화가를 업으로 삼고 쭉 하니까 수채화를 특히 잘 그리게 됐죠.

동생이 그린 그림이 여기 여러 개 있어요. 여기 작품들 전시한 것도 있죠. 나중에는 한국수채화협회 회장을 오래 했어요. 어쨌든 수채화로는 꽤 이름을 날렸죠. 처음엔 유화도 했는데, 유화보다 수채화를 더 잘 했어요. 과천에 있는 현대미술관에서 작품 두 개를 사가기도 하고…, 역시 프로는 다른 것 같아요. 한쪽에 골몰하면 그렇게 재주가 없어 보였는데도 잘 하는 걸 보면, (웃음) 나도 한번은 동생 화실에 가서 유화를 그려볼까 했던 적이 있었어요. 그런데 그림이…, 내가 뜻하는 색을 표현하기가 참 힘들었어요. 유화를 해보고 싶은데, 이걸 언제 제대로 배워서 그리겠어요? 몇 번이나 내가 그린 유화를 가지고 있다가 시원찮아서 버리곤 했는데, 잘 안 된 거라도 가지고 있을 걸 그랬어요. 그래도 화가에 비할 바는 아니지만, 그렇게 못한 그림은 아니었어요. 내 눈이 높아서 마음에 안 들었던 거죠. 그래서 몇 개 그리다 그만뒀어요. 지금 생각하면, 좀 힘들었어도 계속 할 걸…. 그리고 보면 내가 인내심이 좀 부족한 사람인 것 같아요. 설계하기도 바쁘고, 한가하게 뭐 한 번 그려보는 걸로는 그림이 잘되지 않는 것 같아요. 역시 그림도 아침부터 저녁까지 열심히 해야 어느 정도 기법도 늘고 표현도 제대로 할 수 있지, 적당히 해서는 안 되는 거죠. 내가 설계를 많이 했다고 해서 쉽게 한 건 아니에요. 아마 나처럼 이렇게 설계하는 데 많은 시간을 보내는 사람은 얼마 없을 거예요.

이것은 최근 일인데 내가 다니는 성당의 리모델링 설계가 지금은 거의 마무리 되었어요. 내년이 제기동 성당 설정 70주년이라 해서 이를 기념하기 위한 성당 가꾸기 사업으로 비롯된 리모델링 설계예요. 신부님의 부탁을 받고 처음에는 자문위원으로만 관여하려던 것이 이 일이 내 집을 꾸미는 일 같아서 깊이 관여하다보니 은연중 기본설계를 모두 도맡아 하게 된 거예요. 우리 성당의 신부님은 원래 건축을 전공한 분이어서 같이 논의하면 설계하기에는 좋았던 반면 견해가 다른 경우도 적지 않아서 모두에게 흡족한 계획안이 되기까지에는 이외로 많은 시일이 소요되었어요. 큰 성당의 신축설계에 못지않은 노력이 든 셈이에요. 제기동 성당에는 외부계단이 많아 노약자들이 힘들게 오르내리는 것을 보고 우리 신부님은 장애인 시설 보완을 가장 시급한 문제로 보았어요. 심한 지반 레벨 차로 인해 이 문제도 제대로 해결하기

그림2_
제기동 성당: 공사전(상), 공사후(하)

힘들었지만 나는 여기에 한 가지 더 추가하고 싶은 과제가 있었어요. 대성당과 교육관 두 건물이 높은 레벨 차로 분리되어 있어서 두 건물 간의 연계성을 높이고 싶었어요. 오랜 고심 끝에 두 건물 사이의 지반을 낮추고 이곳에 넓은 마당을 조성하면서 후면에 있던 성모상도 이곳으로 이전하는 계획안을 제시했더니 이에 대한 호응이 매우 높았어요. 이것은 건축설계 시 특히 외부공간을 중요시하는 나의 건축의도가 잘 반영된 것으로 볼 수 있어요. 이외에도 개조해야 할 곳이 많았던 어려운 여건하에서 신부님과 내가 바랐던 두 가지 사항이 모두 잘 반영된 것은 나에게는 매우 뜻깊은 일로 생각해요. 또한, 80대에도 교회 일에 봉사할 수 있었던 것이 큰 보람으로 느껴지기도 해요.

나는 성당설계뿐만 아니라 주택 하나를 설계할 때도 다른 사람들에 비해 유달리 많은 시일을 보내는 편이에요. 특히, 설계 콤페는 하나의 계획안이 나와도 더 좋은 아이디어를 찾으면서 계속 고치는 일이 많아요. 직원들은 시일이 촉박한데 계속 고친다고 불만이 많았어요. 나는 다른 사람에 비해 머리는 특별히 더 좋다고 생각하지는 않지만, 유달리 노력을 많이 하는 이른바 노력형이라고 생각해요. 아무리 어려운 수학문제도 많은 시간을 들여 풀고야 마는 오기가 좀 있는 편이죠. 그게 콤페에 비교적 여러 번 당선될 수 있었던 원동력이라고 생각해요. 일본 교토에 있는 료안지(龍安寺)에 갔을 때 동전처럼 생긴 돌 위에 쓰인 글귀를 봤어요. 중앙 口자와 함께 붙여 읽으면 오유족지(吾唯足知)가 되요. "나 오직 부족함을 안다"는 뜻이에요. 그걸 보고, 나도 이제 늙어서 지나간 일을 회고해보니 여러 면에서 부족했던 사람이라는 것을 새삼 알게 되었어요. 그래도 부족한 사람이 노력한다는 자체가 더 뜻 있는 일이 아닌가….

『흐름과 더함의 공간』도 쓰기 시작해서 10년은 더 걸렸던 것 같아요. 원래 정년하고 5년 안에 끝마칠 계획이었는데, 부족한 부분을 조금씩 수정하다보니 그렇게 시일이 걸렸어요. 젊었을 때는 그런대로 머리가 어느 정도 잘 돌아갔는데, 나이 드니까 그렇게 안 되더라고요. 원래 글쓰기에 재주가 없는 사람이라 애를 먹었지만, 뭔가 만들기 위해 노력했던 기간은 지금 생각하면 즐거운 시간이었어요. 건축 작품도 흡족할 만큼 제대로 못 만들었어도, 거기에 열중해서 설계하는 동안이 즐거웠던 걸 보면 건축을 선택하길 참 잘했다고 생각해요.

전봉희: 주택설계를 한 뒤에 공사과정은 선생님 전혀 관여를 안 하셨어요? 그냥 건축주한테 도면주고 끝나셨어요?

안영배: 설계만 하고 공사감리는 안 한 경우가 더 많아요. 건축주가 비용이 많이 든다고 해서… 그런데 감리를 안하게 되면 건축주 마음대로 변경하는 부분이 많아서, 꼭 버린 자식처럼 되어버려서 처음 설계와는 전혀 다른 집이 되고 말더군요. 그런 집은 내가 설계했다고 말하고 싶지 않아요. 〈성북동 B씨 주택〉의 경우는 끝까지 공사감리를 했어요. 그러니까 공사 중에 더 좋은 아이디어가 생기면 바로 수정할 수도 있고, 설계에는 부족했던 점들도 보완할 수도 있었어요. 말하자면 설계기간이 더 길어진 셈이죠. 특히 주택의 경우 설계와 공사감리는 필수인 것 같아요.

전봉희: 오랫동안 같이 하던 목수가 있다든가, 그러기도 하셨어요?

안영배: 그랬죠. 우리 집 지을 때도 그 목수와 했어요. 그이가 뭘 잘하냐면…, 소목. 대목이 아니고 소목이었어요. 역시 주택은 소목이어야 가구도 짤 수 있어요. 이 책장도 그 사람이 만든 거예요. 별거 아니긴 한데, 나무를 이렇게 붙이고 다 딱딱 마무리한 거예요. 2~3밀리미터짜리 얇은 나무를 붙였는데, 굉장히 좋은 목수라 이런 것까지 할 수 있었어요. 합판 면이 보기 싫다고 했더니 이 사람이 아이디어를 내서 붙인 거예요. 손잡이는 좋은 걸 써야겠다고 해서 비싼 괴목으로 합성목재로 만들었어요. 그 조각의 일부가 지금도 어딘가에 있어요.

전봉희: 그 소목수 이름은 기억하세요?

안영배: 김 목수였는데, 정확한 이름은 기억나지 않아요. 목수일을 잘하기는 하는데, 잘하는 사람은 결점도 꼭 하나씩 있기 마련이에요. (웃음) 고집을 그렇게 부려요. 또 공사비를 많이 달라고 하고요. (웃음) 이 집 지을 때였는데, 한참 공사를 하다가 돈이 모자란다고 못하겠다고 내빼더라고요. 그때 사무실에 목대상⁴⁾이라고 있었어요. 지금도 상화건축을 운영하고 있는데, 그 사람이 졸업하고 얼마 안 됐을 때 우리 집 감독을 시켰어요. 비용도 적게 나오니까 시켰죠. 그 친구에게 공사일지를 잘 쓰라고, 일꾼이 몇 명 투입되었는지까지 일일이 다 기록하게 했어요. 그걸 보니까 공사를 맡아서 한 사람이, 특히 목수 공임이 많이 들어서 손해 보게 되어 있더라고요. 우리 집 구조는 스킵 플로어(skip-floor)에, 디테일도 다른 집과 달리 섬세하고 까다로워서 공사하기가 쉽지 않았어요. 그러니까 공사가 진행될수록 목수

4_
목대상(睦大相, 1952~) : 1979년 서울시립대
건축공학과 졸업. 건축사사무소 상화건축 대표.

공사비가 초과된 거죠. 더 안 주면 공사 못한다고 버티더라고요. 처음에는 이해가 안 됐는데, 공사일지를 보고 충분히 이해할 수 있었어요. 그래서 추가비를 다 주기로 하고 공사를 마칠 수 있었죠. 또 다른 질문도 해주세요.

인도 건축기행과 4.3그룹

최원준: 예전에 인도 가셨던 말씀도 해주셨는데요, 그때 4·3그룹과 같이 가신 거 같은데 거기서 교류가 좀 있으셨는지가 궁금합니다.

안영배: 4·3그룹과는 관련이 없었어요. 개별적인 친분은 있었죠. 조성룡, 김인철, 우경국. 그리고 민현식과 승효상 등 모두 작품활동이 활발한 중견작가여서 두루 알고 지냈어요. 그래도 공식적으로 건축에 관해 논의한 바는 없어요. 인도에 가기 전에 인도건축에 관한 세미나도 있었다고 하는데, 나는 참여하지 못하고 다만 여행만 같이 가게 되었던 거예요. 인도기행이라 해도 주로 르 코르뷔지에와 루이스 칸의 작품을 보러가는 것이 주목적이었지요. 그 여행은 나에게도 참으로 유익했어요. 여행을 통해서 4·3그룹 사람들과 더 친밀해지기도 하고, 또 이 여행을 계기로 나도 또 다른 기획을 해서 인도에 여러 번 가게 되었으니까요. 찬디가르에 갔을 때, 처음에는 르 코르뷔지에의 가장 중요한 작품인 주의사당 건물에 안 들여보내줘서 40분 동안 멀리서 바라다보며 기다리기도 했어요. 그때 코르뷔지에 작품에 대한 각자의 의견을 나눌 기회가 있었지요. 그곳은 분쟁지역이어서 경비가 삼엄했어요. 그래도 다행히 나중에 의사당 안도 볼 수 있었어요. 그런데 나는 이 건물의 내부보다 지붕 상부의 옥상에 크게 감동했어요. 옥외구조물들이 건축이라기보다는 하나의 거대한 조각물로 보였어요. 절구통 같은 회의장 내부에 들어갔을 때, 안내원이 여름철에는 에어컨을 켜고 있어도 내부가 더워서 참기 힘들다고 불만을 얘기하더군요. 그런데 너희들은 뭐가 좋아서 이렇게 구경 왔냐는 눈치였어요. 보통은 건물에 대한 자랑을 먼저 이야기하는데, 그게 아니었어요. 그 모습을 보면서 같은 건축이라도 건축가들이 보는 관점과 일반인이 보는 평가는 다르다는 것을 알았죠. 아그라에 갔을 때는 민현식과 승효상 등 몇 사람이 달밤에 타지마할을 구경하러 간다고 새벽 4시까지 술을 마시면서 기다리다 갔는데, 새벽에는 출입을 통제해서 실망하고 돌아오기도 했어요. 그리고는 너무 피곤해서 막상 그날 오후에 타지마할 갈 때는 같이 못간 일까지 있었죠. 민현식은 도중에 여권도 잃어버렸어요. 뉴델리로 가서 재발급 받아야 하는

통에 다음 예정인 바라나시에 못 갔죠. 그에게는 그 여행의 가장 큰 목적이 바라나시였는데 말이죠. 방글라데시도 좋았어요. 루이스 칸의 방글라데시 의사당에서 감동했던 일은 지금도 생생한데, 그 이야기는 『인도건축기행』에서 다 했으니, 그 이야기는 그만 할게요. 조금 전에 찬디가르의 르 코르뷔지에 작품을 이야기할 때도 잠깐 비쳤지만, 우리 건축가들은 주로 조형적인 측면만 중요시하지, 그걸 뒷받침하는 공학기술은 미비해서 건축주의 비난을 받을 때가 적지 않았어요. 나는 주택설계를 할 때 비교적 기술공학적인 측면을 중요시하려고 노력한 편이지만, 그래도 실수한 적이 많아서 고생한 일이 적지 않아요. 그리고 이런 점에 너무 신경쓰다보니 소심해져서 아이디어가 위축되기도 했지만, 그래도 기술공학적 지식까지 제대로 갖추고 있어야 설계도 더 빛날 수 있다고 생각해요. 그러기 위해서는 설계도 다양한 분야를 하려 할 것이 아니라 주택이면 주택, 빌딩이면 빌딩, 한 분야에 전념할 필요가 있다고 생각해요. 지나간 시대에는 한 건축가가 다양한 방면으로 설계할 줄 알아야 생존할 수 있었지만, 지금 그렇게 하기에는 건축가의 능력에 한계가 분명해요. 당연히 최근까지도 건축교육을 설계와 공학 분야로만 구분하는데, 이런 구분 방식도 문제가 많아요. 그래서 건축교육제도나 교육 방식도 더 연구해볼 필요가 있다고 봐요. 벌써 15년 전 일이 생각나요. 정림건축에 있던 박상호 씨가, 김정철 씨와 동기였는데, 이런 글을 보여준 적이 있죠. 「2010년의 건축세계(가상): 새로운 패러다임을 위해 무엇을 할 것인가?(『NIKKEI ARCHITECTURE』, 1994.9.12)」라고, 말하자면 앞으로 바람직한 건축가상에 대한 글이었어요. 이 안에서 내 관심을 끈 세 가지 조항은 첫째, 대조직 회사가 해체되고 수십 명 규모의 전문가 사무소 집합체로 변화한다. 둘째, 사이버 공간을 자유롭게 다룰 수 있는 건축가가 등장한다. 셋째, 평균화를 배제한 개성화 집단이 등장한다. 이 중에서도 특히 세 번째 개성화집단이라는 조항이 참으로 중요하다고 생각해요. 박상호 씨가 그 글을 보여주면서 앞으로의 건축가는 다방면에 유능한 사람이 아니고 건축적 기본지식을 어느 정도 갖추고 한 가지 세부적인 분야에서 수준 높은 작품을 만들 수 있는 사람이 되어야만 살아남을 수 있을 거라고 말했어요. 이 말에 100퍼센트 동의하지는 않지만 대체로 맞는 이야기라고 생각해요.

1960년대의 건축계

전봉희: 시간이 되어서 정리하는 준비를 해야 할 것 같은데, 우 교수님 질문하실 것 있나요?

안영배: 지금까지 한 이야기 중 의문 나는 부분이 있으면 해주세요.

전봉희: 주택은 전부 몇 개 정도 하셨어요?

안영배: 아까 저기가 물어봤는데, {아, 누가 물어보셨어요?} 다 기억하지 못할 정도예요. 그리고 발표 못한 것도 많아요. 건축주가 원치 않는 경우도 많았어요.

전봉희: 저도 성북동에 한번 갔더니 여기저기서 사람들이 이거 안 교수님이 하신 거다, 성북동에도 꽤 여러 채가 있으신 거 같고요.. 발표된 게 한두 개가 아니고, 아까 친구 분 집도 그렇고..

최원준: 제 친척집도 하나 있어요. (웃음)

전봉희: 스타일이 보이죠. 약간 시차가 있지만 선생님 하신 주택 스타일이 집장사 집으로 넘어가요, 그 스타일을 따라한다고. 집장사는 어디 누구 집이 좋더라 하면 성북동 가서 보고와요. 그리고 이게 집장사들한테 내려오더라고요. 사실 확인이 필요한 게 있으면 저희들이 정리를 해볼게요. 아까 그 부분도 저로서는 상당히 의미가 있거든요. 그러니까 언제 수세식 변기를 쓰기 시작했는지, 언제 가스레인지를 쓰기 시작했는지? 60년대부터 쓰셨다면 굉장히 빠른 거예요. 행촌동에 이광노 교수님 설계한 2층짜리 아파트, 그건 ICA가 아닌가요?

우동선: 그게 운크라(UNKRA)[5].

전봉희: 운크라 주택인가? 거긴 여전히 연탄 썼더라고요.

안영배: 아파트에서 쓰기 시작했어요.

전봉희: 아파트. … 해서 아무튼, 그런 역사에, 아까도 말씀 하셨지만 김수근, 김중업 안으로 이야기하거나, 그게 아닌 거 같거든요. 오히려 현대주택사를 주도해 주신 건데, 한옥 살던 사람들을 양옥에 살게 하는데 가장 큰 역할을 하신 저는 안영배 선생님이 하셨다고 생각하는데, 그 부분에 대해서 저희가 구체적으로 공부를 좀 더하고, 확인할 사항이 있으면 연락드리겠습니다.

안영배: 내가 원래 글쓰기를 힘들어하는데, 힘들더라도 다 기록해서 남기는 게

5_
국제연합한국재건단(United Nations Korean Reconstruction Agency): 1950년 12월 1일 UN총회 결의에 따라 한국의 부흥과 재건을 위해 설립된 기구이다.

하나의 의무인거 같아요. 사명감도 느끼고, 고마움도 느끼고. 이 기회에 내가 정리할 수 있었다는 게 내게는 참으로 소중해요.

전봉희: 아, 저는 굉장히 재미있게 읽었어요. 쭉 참가하진 못했지만.

최원준: 선생님, 저 선생님 쓰신 『새로운 주택』을 이참에 봤습니다. 그 책을 보면서 몇 가지 궁금한 게 생겨서 질문을 드리고 싶은데요.

안영배: 하세요.

최원준: 1964년에 초판이 나오고 78년에 개정판이 나왔잖아요. 보니까 텍스트는 거의 같고, 사례가 많이 교체가 되었고, 부분부분 사진이 좋아졌어요. 제가 크게 궁금한 것은 두 가지인데, 지난번에 건축가협회의 이사급에 있는 건축가들이 주는 대로 받아서 실으셨다고 말씀하셨어요. 그런데 어떤 책을 기획하고 있다는 설명을 하셨을 거잖아요. 소주택이다, 그냥 단독주택이다 등등 그 기획의도가 궁금했어요.

안영배: 그때 내가 좋은 걸 고를 수 있을 정도로 선택의 여지가 많았던 건 아니었어요. 김중업 씨니 김수근, 김정철 씨와 개인적으로도 친분이 있었거든요. 그래서 하나씩 보내달라고 요청해서 받은 자료들이에요. 받은 건 내 기호에 맞든 안 맞든 상관하지 않았어요. 〈우촌장〉 같은 집은 인테리어를 민영백 씨, 그 사람이 인테리어를 맡아서 했어요. 주택설계는 내가 하고 내부 가구나 인테리어는 그 사람이 많이 맡아서 했죠. 그런데 집을 짓다보니까 가구를 잘해야 건물이 살지, 건축주의 기호대로 가구를 놓으면 내부 분위기가 안 좋아지는 경우도 많았어요. 아무리 뭘 해봐야…. (웃음)

최원준: 〈우촌장〉은 78년판에 실려 있는 거고, 64년에 다른 분들의 주택작품은 20~30평 정도의 소규모, 중소규모인데, 선생님 주택은 그때 이미 〈신문로 O씨 주택〉있었고, 〈필동〉 있었고, 좀 의아했어요.

안영배: 큰 걸 많이 했어요.

허유진: 강명구 선생님 것은 22평짜리고 실렸고. 선생님보다 선배대의 분들이신데 선생님보다 작은 규모의 집을 하셨나봐요.

안영배: 그 당시에는 작은 주택이 훨씬 많았어요. 그런데 한 가지 차이는, 그때는 건축이 비전공자가 집을 설계하는 경우가 더 많았어요. 이제 이름이 잘 기억나지 않는데, 민 누구라고…. 그 사람은 사관학교 출신의 도학교수였는데, 설계도 하고 도면도 그리니까 집장사랑 같이 연결해가지고

집을 많이 지었어요. 그게 실제로 상당히 인기도 있었죠. 건축사면허도 없고, 작품으로 집을 지은 것도 아니에요. 정말 대중이 좋아하게끔…, 그 집을 보고온 일반사람들이 다 좋아했어요. (잠시 자리를 비웠다 돌아온 전봉희 교수에게) 지금 무슨 이야기를 하냐면, 내가 설계하던 당시에 건축가들은, 큰 집은 내가 많이 하고 강명구 씨는 유명하긴 한데 작은 주택만 주로 했어요. 큰 집을 설계한 경우도 있기는 했을 텐데, 다만 작은 주택이 특색 있다고 했죠, 당시에. 큰 주택은 민…, 민철홍인가, 그 도학하는 사람이 인기였어요. 그 사람이 건축에 관심을 갖고 집장사 집을 몇 개 했더니 그게 인기를 끌어서 그 사람이 60년대에 집을 많이 지었어요.

허유진: 60년대에요.

안영배: 그래서 유명했던 사람인데, 잡지에 나온 건 없어요. 그래도 대중의 호응은 잘 받은 사람이에요. 건축주의 요구나 취향을 잘 반영해서 설계한 사람이죠. 실제로는 그런 집이 더 잘 팔렸어요.

허유진: 그 사람이 설계한 집은 일정한 유형이 있었나요?

안영배: 일정한 유형도 없고 건축적인 개성도 없지만, 일반사람의 기호에 맞는 재료를 잘 골라서 썼어요. 여긴 이 돌도 쓰고 저 돌도 쓰고 대리석도 쓰면서 일반인의 기호에 잘 맞췄다고 하더군요. 나도 이런 경험이 있어요. (작품집을 펼치며) 에피소드 같은 얘기가 자꾸 나오는데, 여기 이 주택이 홍대 근처에 있는 집(《서교동 K씨댁》)인데, 공사 중에 지나는 사람들로부터 담장도 똑같고 현관도 똑같고 다 똑같으니까 화단만이라도 다른 재료를 쓰면 어떻겠냐는 말을 많이 들었대요. 그런데 내가 언젠가 가봤더니 벽돌을 딴 걸 쓰고 있더라고요. 그 사람은 나하고 무슨 약속을 했냐면, 내가 설계한 것 외에 다른 재료는 안 쓰기로, 함부로 바꾸지 않기로 약속했는데, 그런 거죠. 일반사람들은 획일적인 걸 참 지루해하거든요.

허유진: 그래서 선생님 안대로 하신 거죠?

안영배: 벽돌을 헐고 다시 쌓게 했죠. 여기 사진에는 안 나왔지만 화단 부분에 다른 벽돌도 다 헐고 다시 했어요. 그런데 아까 민 씨는 비교적 센스는 있었어요. 건축과도 안 나왔는데 센스 있게 일반의 기호를 잘 따랐죠. 또 그 사람이 설계하면 잡지에도 잘 안 나니까 건축주도 좋아했다고 그래요. 잡지에 나는 걸 다들 싫어하거든요. 도둑 때문도 그렇지만, 집을 공개하고 싶지 않은 거예요.

허유진: 선생님 작품집에 실린 거는 어느 정도 된다고 말할 수 있을까요?

전봉희: 실린 게 몇 채 안 되는데.

안영배: 10퍼센트는 넘고, 한 30퍼센트 정도 되려나. 그렇게 많이 나온 건 아니에요. 내가 한 것 중에는 많이 낸 것뿐이지, 김중업 씨도 주택 설계를 많이 했는데 잡지에 안 나온 집이 많아요.

최원준: 그러면 김중업 선생님이 소개해주신 건가요, 그 건축주들을? 아까 선배들이 소개를 해주셨다고…

안영배: 아니에요. 김중업 씨는 자기가 설계했을 거고…, 나는 내 선배들이 소개를 해준 거예요.

허유진: 아, 그분들은 건축가로 활동하시는 분들은 아니었지요?

안영배: 건축가는 아니고, 옛날 고공 출신 선배들이에요. 내가 당시 젊은 건축가 중에서 이름이 알려졌던 편이거든요. 콤페도 많이 하고 주택도 몇 개 괜찮게 설계하고 나니까 추천이 많이 왔어요.

최원준: 선생님 콤페에 당선되셨던 게 30대 초반, 20대였나요?

안영배: 30대 초반이었어요.

허유진: 처음부터 잘 나가신 건축가셨던 것 같아요. (웃음)

안영배: 내가 봐도 당시 젊은 사람치고는 화려하게 나갔던 것 같아요. 나중에 학교에 가게 되면서 작품 활동이 뜸해지면서 조금 소외되서 그렇지, 당시에는 잘 나갔어요.

허유진: 네. 한 가지만 더 여쭈어 보면요, ICA 주택기술실 64년까지 자금융자 안내 이런 내용이 있더라고요. 선생님 64년까지 ICA에 근무하셨다고 나오는데, 퇴사하신 경위와 당시 회사분위기가 어땠는지요?

안영배: 내가 외국에 갔다 오고 나서 학교로 옮겼잖아요. 예, 서울대로.

전봉희: 서울대학으로 가시는 기간이랑 정확하게 일치하는….

안영배: 미국에 갔다 오고도 2년을 더 근무했어요. 기본적으로 최소한 근무해야 한다고 그래서 2년 후에 학교로 간 거예요.

최원준: 그럼 ICA주택기술실은 계속 있었나요?

안영배: 아니, 2년 뒤에 갔어요.

최원준: ICA주택 자체가 언제까지 존속했나요?

안영배: 그건 한동안 지속되다, 나중에 주택은행으로 바뀌었어요. 산업은행에 속해 있던 ICA기술실이 주택융자사업이 점점 커지면서 주택은행으로 통합된 거죠. 그러면서 기술적인 부분은 거의 다 없어지고, 집 지을 때 빌리는 융자에 대한 기술적인 심의만 담당하게 되었어요. 나중에 주택은행에 있던 사람들은, 예를 들어서 나랑 같이 『새로운 주택』을 쓴 김선균 씨도 주택은행에 오래 있었던 사람이고, 오운동[6] 씨도 주택은행에 오래 근무했고⋯. 그런데 나중에 뭘 했냐면, 설계 쪽이 아니라 융자 신청하는 건축도면을 심의만 했던 거예요. 처음에는 일반사람은 하지 못하니까 설계에서 단지까지 다 해줬는데, 나중에는 설계사무실에서 다 잘하니까 그럴 필요가 없어져서 바뀌었죠. 기술적인 일을 하던 사람 중에 나중에 주택은행 지점장이 된 사람도 있어요. 그쪽으로 쭉 하면, 설계를 안 해도 건축가보다 은행 봉급이 더 좋았어요. 그래서 오랫동안 그렇게 했어요.

최원준: 78년도에 개정판을 낼 때 김선균 선생님께 다시 연락을 하셨어요?

안영배: 개정판은 그이와 헤어지고 나 단독으로 고친 거예요.

최원준: 개정판에 보면 초판에 없었던 그 분 계획안이 있더라고요.

안영배: 계획안이 같은 게 있으면 포함시키자고 했죠.

최원준: 연락을 계속한 사이는 아니었네요?

안영배: ICA 주택기술실을 떠나서 학교로 가게 되면서부터는 자주 만나지는 못했지만, 그래도 같이 일도 하고 그러면서 친구 관계는 유지했던 편이에요. 그분이 특히 글을 잘 써요. 최근에 무슨 책을 썼냐면 『부부의 여행이야기』라고, 부부가 구라파하고 남미를 일주여행하고 쓴 책도 있어요. 단행본도 나왔는데, 참 재밌게 잘 썼어요. 그런데 나는 또 그게 불만이었어요. 왜 이렇게 글만 쓰냐고, 사진도 좀 찍으면서 다니지⋯. 그 친구 사진에 통 관심이 없거든요. 나는 『인도건축기행』 기획할 때도 글은 딱딱하게 쓰니까 사진이라도 보충해야겠다 해서 사진에 중점을 뒀거든요. 사진으로 보면

6_
오운동(吳雲東, 1931~) : 주택은행 건설본부장,
대한건축사협회 회장 역임. (주)한림건축종합하무소
회장

글을 잘 못써도 좋은지 잘 알 수 있잖아요. (웃음) 반대로 이 양반은 글은 잘 쓰는데 사진이 없어요. 그래서 그런지 책은 생각보다 잘 안 나간다고 그래요. 글은 좋으니까 사진을 조금만 넣자고 얘기하기도 했어요. 내가 구라파 갔을 때 찍은 사진이라도 보태주려고 했는데, 뜻대로 되지 않았어요. 김선균 씨는 머리도 좋고 글도 잘 쓰니까, 건축으로도 뭐라도 될 수 있었는데, 건축계에서는 기회를 못 잡고 빛은 못 보고 말았어요. 그냥 기술역(役)으로 주택은행에서 정년퇴임까지 일했죠.

전봉희: 간단한 질문인데요, 수세식 변기를 언제부터 썼죠? 1960년대 〈O씨 주택〉에 사용하셨어요?

안영배: 썼어요.

전봉희: 안 믿기는데요. (웃음)

안영배: 그때 ICA가 수세식을 권장했어요.

전봉희: 그때 우리나라에 하수도가 있었나요?

안영배: 정화조로 했죠.

전봉희: 정화조요. 일본 같은 경우도 서민주택에 수세식 변기가 보급된 게 67~8년인데요.

안영배: ICA 주택 기술실에 있을 때 지은 집들은 거의 다 수세식이었어요.

전봉희: 그러니까 그게 몇 년이죠? 50년대 후반인가요?

안영배: 내가 거기에 들어간 걸 따지면…, 1958년인가 9년인가 그래요.

전봉희: 58년의 ICA 주택에서도

안영배: 59년으로 보는 게 좋을 거예요 찾아보니 1958년 12월에 갔더라고. 그러니까 실질적으로 59년이죠. 59년에 이미 수세식 변기를 썼어요.

전봉희: 와.

안영배: 그때 외국사람들이 다 관여했는데 주택 개량은 이거부터 시작해야 된다고 그래서 바꾼 거예요.

전봉희: 제가 다른 책을 읽었는데, 삼성가와 관련된 자서전을 몇 권 읽었어요. 거기 읽어보면 저희들이 알고 있는 삼성 사카린 밀수 사건. 삼성이 한번 어려운 적이 있었어요. 이병철 씨가 사회적 비난을 받은 적이 있어요.

밀수를 했다고 이래가지고. 근데 사건의 내막이 주로 이창희 씨와 관계되는 일이었는데, 그 큰아들이랑. 그 때 실제로 많이 수입해서 많은 돈을 벌었던 게 변기였다는 거예요. 일본에서 수세식 변기를 갖고 와서 남대문 시장에 풀어놓으면 몇 배가 그냥 장사가 되었다고 합니다. 울산에 화학비료 공장을 세워서, 필요한 물자를 세관, 통관 없이 울산항으로 바로 하역하는데 그 때 사카린만 밀수한 게 아니라 변기를 많이 수입해서 돈을 많이 벌고, 그 돈을 박정희를 만나 줬다는 거예요. 근데 받을 때는 받아놓고서는 국회에서 누가 터뜨리니까 저놈 잡아 가둬라 그랬다는 얘기를 하는데, 아무튼 주택 개량에서 부엌에 가스레인지 사용하는 거하고 수세식 변기가 중요하니까요.[7]

안영배: 가스레인지는 상당히 나중 이야기예요.

전봉희: 그러면 60년대 부엌은 어떤 걸 쓰는 거죠?

안영배: 그때…, 그래도 레인지를 꽤 일찍 쓰기 시작했는데, 정확히 언제인지는 모르겠어요.

전봉희: 선생님은 60년에 어디에 사셨어요? 용두동 자택 전에 한옥에 사셨어요?

안영배: 장충동에 살았는데, 그게 벽돌집이었어요. 벽돌집인데 가스를 쓴 기억은 없어요.

전봉희: 연탄으로?

안영배: 아마 그랬던 것 같아요. 연탄으로 난방도 다 했으니까. 가스레인지는 나중이에요.

전봉희: 수세식 변기도 당연히 일반주택에 쓴 게 아니고, ICA주택은 아주 특수한 집, 부잣집이고.

안영배: 수세식 변기는 일찌감치 외국사람들이 강조한 부분이었어요. 화장실을 따로 한 기억은 없거든요. 다 집 안에 만들었으니까요.

전봉희: 집 안이기는 하지만, 초기에는 현관 바로 앞에 했거든요. 왜냐하면 분뇨를 퍼가야 하니까요. 예전 한옥처럼 골목에서 퍼가진 않고 대문을 열고

7_
국내 최초의 가스레인지는 1969년 금성사에서
출시했다. 위생도기는 1957년부터 생산되어 1958년
완공된 종암아파트에서 본격 사용되었다.

들어와서 퍼갔는데, 그래도 안마당까지 막 들어오게 할 수는 없으니까 제일 바깥쪽에, 들어오자마자 오른쪽에 변소를 만들었어요.

안영배: 더러 그렇게 했던 것 같아요. 퍼가다가, 수세식으로 한 건…, 확실히 꽤 일찍 수세식으로 바뀐 기억이 나요.

우동선: 『새로운 주택』이 좀 궁금했는데, 이제 많이 알았어요.

안영배: 『새로운 주택』에 외국 주택의 실례가 많이 나오잖아요. 당시에 내가 여러 잡지를 보고 그중에 좋은 걸, 주택에 대한 설명을 잘 했다기보다는 우리나라에 접목시킬 수 있을만한 외국 실례를 현대적인 감각에 맞춰서 편집한 것이지, 기술적인 부분을 내가 잘 썼다고 생각하지는 않아요. 그렇지만 일반사람에게나 건축가들에게나 그것도 중요한 책이었던 것 같아요. 주택에 관한 책이 많이 나왔는데 사진도 별로 없이 기술 위주였으니까요. 책의 구성이라든지 사진만 봐도, '아, 거실 분위기가 좋구나'하고 감을 느낄 수 있으면 설명을 잘 쓰는 것보다 좋지 않을까…, 난 그렇게 생각했어요. 그래서 건축책은 사진이나 스케치 같은 자료가 글의 내용을 잘 쓰는 것 못지않게 중요해요. 『새로운 주택』도 그런 측면에서 보면 될 것 같아요. 내가 고건축에 대해 잘 썼다고, 사진도 잘 찍었다고 칭찬을 많이 해줬어요. 하지만 사진을 찍고 다니면서 좋다고 생각한 공간을 이렇게 공간적인 측면에 관심을 가지라는 뜻으로 한 거지, 사진작품을 만들려고 한 것도 아니에요. 그래도 그 의도가 분명한 사진들이죠, 한 장 한 장이. 나에게도 그게 의미 있는 부분이었어요.

전봉희: 교육자로서 또 건축가로 이 두 방면을 두루 하신 마지막 세대 같기도 합니다. 이제 어떤 분들도 그렇게 하기가 쉽지 않을 거예요. 저희들도 『새로운 주택』을 보면서 공부를 했어요. 그 다음에는 『한국건축의 외부공간』을 들고 답사를 다녔으니까. 2~3학년 때 별로 책 없을 때였어요. 선생님 의도하셨던 것보다 긴 시간 동안 영향을 미친 게 아닌가 싶습니다. 이 책은 아닌 게 아니라, 중간에 개정판을 내시긴 했지만 초판은 60년대죠? 그러니까 저희 때도 약간 이거 낡았는데, (웃음) 하면서도 다른 대안이 없으니까, 또 그만큼 신뢰를 갖고 사례를 풍부하게 담고 있는 책이 없었어요. 그래서 그게 한 80년대 중후반 정도까지 내려가지 않았나 싶어요. 그 다음부터는 사실은 원서들이랑 이런 것들이 막 쏟아져 나오기 시작했던 것 같습니다. 알짜배기 인터뷰는 사실은 지난 다섯 번에 다 있더라고요. 오늘은 사실 제가 선생님을 뵙고 싶어서 욕심을 냈습니다. 혹시 빠진 부분이 있으면 추가로 서면으로

질문을 하겠습니다. 시간이 많이 지났으니까 대단원의 구술채록 작업은
일단락 짓는 것으로 하겠습니다. 오랜 시간 동안 감사합니다.

약력

인적사항

구분	년도	내용
출생	1932	황해도 연백군 연안읍 모정리 출생
학력	1955.00.	서울대학교 공과대학 건축공학과 졸업
	1958.03.	서울대학교 대학원 건축학과 공학석사 학위 취득
	1985.03.	연세대학교 대학원 공학박사 학위 취득
활동경력	1955.03.~ 1958.07.	종합건축연구소(대표 이천승, 김정수) 근무
	1958.12.~ 1964.02.	한국산업은행 ICA주택기술실 근무
	1961.03.~ 1962.02.	미국 ICA후원에 의해 미국 미시간주립대학과 워싱턴 대학원에서 1년간 수업
	1964.03.~ 1964.06.	서울대학교 공과대학 전임강사
	1969.02.	서울대학교 공과대학 조교수
	1965.03.	한국건축가협회 이사
	1966.06.	건축사 면허 취득
	1968.09.	국회의사당 설계위원
	1969.01.~ 1973.06.	안영배 건축연구소 대표
	1972.03.	대한건축사협회 이사
	1973.03.~ 1977.03.	경희대학교 공과대학 부교수
	1978.01.~ 1997.09.	서울시립대학교 교수
	1983.09.~ 1984.08.	미국 프린스턴 대학 교환교수
	1983.	한국건축가협회 명예이사(명예건축가)
	1985.03.~ 1987.03.	서울시립대학교 공과대학 학장
	1988.03.~ 1990.02.	서울시립대학교 도시행정대학원장 및 대학원장직무대리 겸직
	1992.04.~ 1994.04.	대한건축학회 부회장
	1998.01.~ 현재	종합건축사사무소 도성건축회장

수상 경력

년도	내용
1954.4	서울남대문교회 설계경기 2등
1955	서울시의회 설계경기 3등
1956.3	서울 우남회관 설계경기 가작 1석
1957	전국 제1회 주택 설계경기 1부 및 3부 1등(보사부장관상)
1958	전국 제2회 주택 설계경기 1부 1등
1959.12	대한민국 국회의사당(남산)설계경기 2등(국회의장상)
1960	울산공업도시계획 설계경기 2등(내각수반상)
1968	대한민국 국회의사당(여의도) 설계경기 우수작
1971	대한건축사협회 제1회 건축대상 주거부문 수상
1973	서울 시민회관(세종문화회관) 설계경기 가작
1981	'80 대한건축학회 학술상 수상
1981	'80 한국건축가협회상 수상
1990	한국예술문화단체 총연합회 건축부문 공로패
1997.8	대통령 표창
2001	한국예술문화단체 총연합회 문화대상(건축부문)
2004.4	대한건축학회 학회상 특별상(소우건축상)부문
2013.3	천주교 서울대교구장 공로패

저술

저자명	저작명	발행년도	출판사
안영배, 김선균	새로운 주택	1964.08.	보진재
안영배	한국건축의 외부공간	1978.11.	보진재
안영배	세계의 주택건축	1987.05.	기문당
안영배	안영배 건축작품집	1995.	플러스
안영배	플러스 산조	1997.09.	발언
안영배외 4人 공저	건축계획론	1998.02.	기문당
안영배외 7인 공저(대한건축학회 편)	건축공간론	2003.05.	기문당
안영배	안영배의 인도건축기행	2005.05.	다른세상
안영배	흐름과 더함의 공간	2008.	다른세상

작품

용도	순번	년도	작품명
주택건축	01	1960	신문로 O씨 주택
	02	1963	필동 U씨 주택
	03	1965	장충동 A씨 주택
	04	1966	한남동 P씨 주택
	05	1971	서교동 K씨 주택
	06	1973	삼청동 J씨 주택
	07	1973	청담동 K씨 주택
	08	1974	한남동 L씨 주택
	09	1976	삼성동 C씨 주택
	10	1976	성북동 B씨 주택
	11	1978	휘경동 C씨 주택
	12	1981	용두동 A씨 주택
교회건축	01	1971	여의도 순복음교회
	02	1979	천주교 잠실교회
	03	1982	천주교 마천동교회
	04	1983	천주교 역곡교회
	05	1992	천주교 오금동교회
	06	1996	천주교 배론성지성당
	07	2001	천주교 전농동성당
	08	2008	천주교 이문동성당
	09	2008	천주교 청파동성당
	10	2013	천주교 제기동성당 리모델링

	01	1969	대한민국국회의사당 협동설계
	02	1969	배재빌딩
	03	1971	류관순기념관(이화여고 강당)
	04	1972	서울대학교 화학관
	05	1972	서울예술고등학교 교사
	06	1973	대한주택공사청사(서울 삼성동)
	07	1975	조선비치호텔(해운대)
	08	1977	서라벌호텔(부산)
	09	1978	대구계성빌딩
	10	1978	대구계성빌딩
공공건축	11	1979 ~1988	웨스턴 조선비치호텔
	12	1980	서울시립대학교 대강당
	13	1981	서울시립대학교 사회학관
	14	1982	배재중·고등학교 교사
	15	1983	서울시립대학교 대학회관
	16	1984	서울시립대학교 문화회관
	17	1984	강원대학교 교육학관
	18	1986	서울시립대학교 체육관
	19	1988	서울시립대학교 중앙도서관
	20	1990	서울시립대학교 본관
	21	1979 ~1988	웨스턴 조선비치호텔

찾아보기

4.3그룹 — 208, 269

『GA』 — 78

〈GM컴퍼니〉 — 99

ICA 주택기술실(ICA, ICA주택) — 18, 21, 57, 69, 78, 88~92, 102, 103, 105, 111, 227, 271, 274~277

〈MIT 강당〉 — 99

ㄱ

강기세 — 20

강명구 — 70, 71, 112, 118, 272, 273

강병기 — 114, 259

『건축』 — 72

『건축가』 — 72

『건축구조학』 — 75, 225

『건축사』 — 72

『건축예찬』 — 97, 240

『건축자료집성』 — 74

『건축학』 — 236

〈경동교회〉 — 242

〈경주 보문호텔〉 — 256

『고등건축학』 — 85, 242

『공간』 — 72, 134, 136, 137, 139, 193~201, 204, 206, 207, 210, 213

〈공간 사옥〉 — 61, 206~208

공군본부 — 111

〈구겐하임〉 — 101, 102

국회의사당(남산) — 17, 111

국회의사당(여의도) — 87, 104, 116, 1 — 121, 122, 128, 129, 134

그로피우스, 월터 Walter Gropius — 86

그룬트비, 니콜라이 Nikolaj Frederik Severin Grundvig — 80

김광현 — 138

김규오 — 132~166

김동규 — 132, 133

김동욱 — 214

김동현 — 136, 204

김문한 — 104, 132

김병현 — 111

김봉렬 — 141, 213, 214

김봉우 — 103, 104, 131, 220, 236

김선균 — 21, 69, 78, 275, 276

김성국 — 81

김수근 — 59, 61, 70, 71, 73, 87, 111~115, 118, 119, 130, 136, 137, 139, 141, 196, 197, 206~208, 242, 271, 272

김연수 — 72

김원 — 97, 240, 248

김인철 — 269

김정수 — 31, 86, 87, 93, 118, 119, 122~125, 127, 129~131

김정식 — 104, 131, 259

김정철 — 20, 57, 70, 89, 132, 270, 272

김종성 — 221

김중업 — 70, 71, 73, 75, 86, 87, 118~122, 127, 128, 139, 196, 207, 271, 272, 274

김진균 — 104, 223, 224

김진만 — 261

김창석 — 227

김태수 — 20, 111

김형걸 — 121

김홍식 — 213

김희춘 — 18, 19, 81, 84, 85, 111, 131

ㄴ

나카무라 준페이 中村順平 — 221, 236

〈낙수장〉 — 35, 52

〈남대문교회〉 — 83, 259

남상룡 — 20

『뉴 시티 패턴즈』 — 227

니마이어, 오스카 Oscar Niemeyer — 86, 228

ㄷ

단게 켄조 丹下健三 — 112

〈대한주택공사 사옥〉 — 256

대한주택공사(주택공사) — 17, 19, 92, 224

『더 버스 오브 모던 시티 플래닝』 — 241, 242

『더 아트 오브 빌딩 시티즈』 — 241

도산서당 — 54, 214, 215,

도산서원 — 54, 56, 214, 215

도성건축 — 245, 256, 259

『도시는 광장』 — 97

〈동대문상가 계획〉 — 88

디이츠, 로버트 헨리 Rovert Henry Dietz — 219

ㄹ

라이트, 프랭크 로이드 Frank Lloyd Wright — 35, 39, 41, 43, 52, 60, 101, 102

래드번 — Radburn — 227

로우, 콜린 Colin Rowe — 215

〈록펠러 빌딩〉 — 101

롱펠로우, 헨리 Henry Wadsworth Longfellow — 80

료안지 — 267

르 뒤크, 비올레 Viollet-le-Duc — 97

르 코르뷔지에 Le Corbusier — 82, 86, 89, 101, 113, 121, 236, 269, 270

린치, 케빈 Kevin Lynch — 96, 97

ㅁ

〈마르세유 아파트〉 — 82

마에카와 쿠니오 前川國男 — 129

〈마천동성당〉 — 256

목구회 — 60, 61, 96, 97, 102, 197, 240

목대상 — 226, 268

〈목동성당〉 — 257

무애건축연구소건축사사무소(무애) — 85

미네소타 프로젝트 — 93

미스 반 데어 로에, 루드비히 Ludwing Mies van der Rohe — 31, 64, 86, 87, 122, 236

「미터법 실시에 기준한 건축재료의 규격과 척수조정」 — 89

민현식 — 104, 269,

ㅂ

바, 찰스 Charles Barr — 45, 63, 198

박길룡 — 72

박동진 — 72

박상옥 — 79, 261

박상호 — 270

박용구 — 72

박재환 — 245, 256

박춘명 — 111, 113, 114

박홍식 — 88

배기형 — 84, 111

〈배론 성당〉 — 257~259

〈배재빌딩〉 — 255

범어사 — 135, 137

벨루스키, 피에트로 Pietro Belluschi — 129

보건사회부(보사부) — 17~20, 58

보스턴 도심 재개발 — 95

보일랜, 마일즈 Myles Baylan — 45, 94

보자르 — 236

부석사 — 135, 213

불국사 — 199~202

브로이어, 마르셀 Marcel Breuer — 43, 86

ㅅ

사리넨, 에어로 Eero Saarinen — 99

산업은행 — 18, 69, 90, 275

〈삼성동 C씨 주택〉 — 34, 38, 59

『새로운 주택』 — 10, 20, 21, 69, 72, 75, 77, 138, 272, 275, 278

〈서강대학교〉 — 73

〈서교동 K씨 주택〉 — 30, 255, 273

서울시 의사당 — 17, 84, 222

〈서울예고 교사〉 — 255

〈석촌동성당〉 — 257

〈성모영보 역곡성당〉 — 256

〈성북동 B씨 주택〉 — 47, 54, 56, 59, 61, 255, 268

세키노 다다시 關野貞 — 199, 237

송기덕 — 105

송민구 — 19, 71

송인호 — 208

송종석 — 20, 57, 82, 83, 89, 114

〈송파동성당〉 — 259

수덕사 — 135

스타인브룩, 빅터 Victor Eugene Steinbruck — 63, 219, 239, 240

스톤, 에드워드 Edward D. Stone — 113

스프라이레겐, 폴 Paul D. Spreiregen — 198, 201

승효상 — 269

〈시립대학교 학생회관〉 — 99

신건축문화연구소(신건축) — 71, 84, 85

〈신문로 O씨 주택〉 — 17, 23, 24, 29, 31, 33, 34, 72, 73, 272

신영훈 — 136, 204

ㅇ

아시하라, 요시노부 芦原 義信 — 50, 201, 202

『아키텍추럴 레코드』(『레코드』) — 74, 75, 86, 103

『아키텍추럴 포럼』(『포럼』) — 72, 85, 86, 103

『아트앤드아키텍처』 — 74

안건혁 — 104

안기돈 — 259

안병의 — 20, 127

알토, 알바르 Alvar Aalto — 99

『어반 디자인』 — 95, 198

엄덕문 — 57, 89, 90

〈엠파이어 스테이트 빌딩〉 — 101

여의도 — 국회의사당 — 104, 105, 116, 118, 128, 129, 131, 134, 255

〈여의도순복음교회〉 — 255, 259

『예술과 비평』 — 138

〈오금동성당〉 — 257

오운동 — 275

완락재 — 56

『외부공간의 구성』 — 201

요시다 도쿠지로 吉田德次郎 — 226

타니쿠치 요시로 谷口吉郎 — 129

〈용두동 A씨 주택〉 — 51

우경국 — 269

우남회관(세종문화회관) — 17, 85, 86, 116, 222

〈우촌장〉 — 61, 73, 272

운크라 UNKRA — 271

원정수 — 59, 70, 71, 73

유달영 — 80

유완 — 29

유진오 — 27, 29, 34, 37

육군본부 — 111

윤도근 — 141

윤승중 — 111

윤일주 — 234

윤장섭 — 92, 121, 129, 134, 136, 199, 203, 205

윤태현 — 20

이광노 — 85, 92, 118~123, 126~130, 271

〈이문동성당〉 — 259

『이미지 오브 더 시티』 — 96

이범재 — 104

이상순 — 111, 113

이상해 — 214

이승우 — 51

이정덕 — 57, 89, 92, 93, 102

이천승 — 83, 84, 86, 222

이츠쿠시마 신사 — 50

이해성 — 118

『이화여대신문』 — 138

이희봉 — 105, 221

이희태 — 19, 61, 73

인도 대사관 프로젝트 — 208

『인도건축기행』 — 270, 275

『인프레이즈 오브 아키텍쳐』 — 96

『일본 건축사』 — 237

임길진 — 238

임응식 — 201

임창복 — 104

임충신 — 199, 200

ㅈ

〈자유센터〉 — 207

〈잠실성당〉 — 256

장기인 — 75, 225

〈장충동 A씨 주택〉 — 31

〈전농동성당〉 — 259

정림건축 — 270

정시춘 — 104

정인국 — 71, 82, 84, 85, 121, 134~136, 140~142, 197, 198, 236

정일건축 — 105

〈제기동성당〉 — 258

제이콥스, 제인 Jane Jacobs — 98

『조선의 건축과 예술』 — 134

조선주택영단(주택영단) — 17~19

조성룡 — 269

조승원 — 196

조영무 — 195~197

조창한 — 118, 132, 136, 195, 255

존슨, 윌리엄 William Johnson — 232

종합건축연구소(종합, 종합건축) — 18, 21, 51, 57, 58, 71, 75, 82~91, 103, 116, 128, 222

주남철 ― 138

주택은행 ― 275, 276

「주택의 기준 척도에 관한 연구」 ― 57

지순 ― 71

지오 폰티 Gio Ponti ― 96, 102, 240, 246

지테, 카밀로 Camillo Sitte ― 97, 241, 242

ㅊ

「처치빌딩」 ― 237

천병옥 ― 20

〈천호동성당〉 ― 259

천호철 ― 19

「철근콘크리트」 ― 226

〈청담동 K씨 주택〉 ― 38, 59, 255

최병천 ― 105

최상식 ― 20

최순우 ― 141

ㅋ

카버, 노먼 Norman Carver ― 45, 46, 50, 63, 95, 96, 133, 198, 225

칸, 루이스 Louis Kahn ― 269, 270

커크, 폴 Paul H. Kirk ― 63, 64, 205

〈크랜부르크 아카데미〉 ― 99~101

크램, 랄프 아담스 Ralph Adams Cram ― 237

「킹스 크라운 리더」 ― 80

ㅌ

「타임세이버 스탠다드」 ― 74

통도사 ― 50, 135, 140, 197~199, 204, 214, 243

틸, 필립 Philip Thiel ― 96, 133, 198, 232, 239

ㅍ

「폼 앤 펑션」 ― 242

〈필동 U씨 주택〉 ― 27

ㅎ

〈하키 경기장(예일대학)〉 ― 99

「한국 불사 건축공간의 구성형식 분류에 관한 고찰」 ― 199

「한국건축사」 ― 134

「한국건축사론」 ― 206

「한국건축양식론」 ― 134, 135

「한국건축의 외부공간」(「외부공간」) ― 46, 50, 111, 133, 140, 143, 193, 194, 196, 198, 203, 209, 230, 278

「한국고건축단장: 그 양식과 기법」(「고건축단장」) ― 204

〈한국타이어 공장〉 ― 256

〈한남동 L씨 주택〉 ― 34, 37, 59

한샘 건축기행 ― 141

한창진 111

〈해운대 웨스틴조선비치호텔〉 ― 255, 256

「현대건축」 ― 72, 73

「현대주택」 ― 72

〈혜화동성당〉 ― 73

홍대형 ― 104

홍성목 ― 104, 132

〈화신연쇄상가〉 ― 87

화엄사 ― 50, 135, 203, 213

후지시마 가이지로 藤島亥次郎 ― 199, 206

「흐름과 더함의 공간」 ― 77, 140, 143, 144, 203, 209, 210, 213, 214, 234, 245, 267

히데오 사사키 Hideo Sasaki ― 45

국립중앙도서관 출판시도서목록(CIP)

안영배 구술집 / 구술: 안영배 ; 채록연구: 배형민,
우동선, 최원준. -- 서울 : 마티, 2013
p.288 ; 170×230mm. -- (목천건축아카이브
한국현대건축의 기록 ; 2)

ISBN 978-89-92053-83-9 04600 : ₩23000
ISBN 978-89-92053-81-5(세트) 04600

건축가[建築家]
한국 현대 건축[韓國現代建築]

610.99-KDC5
720.92-DDC21
CIP2013025055

초판 1쇄 인쇄 2013년 11월 25일
초판 1쇄 발행 2013년 12월 1일

발행처: 도서출판 마티
출판등록: 2005년 4월 13일
등록번호: 제2005-22호
발행인: 정희경
편집장: 박정현
편집: 이창연, 강소영
마케팅: 김영란, 최정이
디자인: 땡스북스 스튜디오

주소: 서울시 마포구 서교동 481-13번지 2층, 121-839
전화: (02) 333-3110
팩스: (02) 333-3169
이메일: matibook@naver.com
블로그: http://blog.naver.com/matibook
트위터: @matibook

ISBN 978-89-92053-83-9 (04600)
가격: 23,000원